위대한 실험 러시아 미술 1863–1922

The Russian Experiment in Art 1863–1922

KB058105

위대한 실험 러시아 미술 1863-1922

The Russian Experiment in Art 1863-1922

캐밀러 그레이 지음
머라이언 벌레이-모틀리 개정 편집
전혜숙 옮김

도판 256점, 원색 21점

SIGONGART

시공아트 025

위대한 실험 러시아 미술 1863-1922
The Russian Experiment in Art 1863-1922

2001년 11월 30일 초판 1쇄 발행
2012년 9월 14일 초판 4쇄 발행

지은이 | 캐밀러 그레이
개정 · 편집 | 머라이언 벌레이-모틀리
옮긴이 | 전혜숙
발행인 | 전재국

발행처 (주)시공사
출판등록 1989년 5월 10일(제3-248호)

주소 | 서울특별시 서초구 서초동 1628-1(우편번호 137-879)
전화 | 편집(02)2046-2843 · 영업(02)2046-2800
팩스 | 편집(02)585-1755 · 영업(02)588-0835
홈페이지 www.sigongsa.com

ISBN 978-89-527-1036-9 04600
ISBN 978-89-527-0120-6 (세트)

파본이나 잘못된 책은 구입하신 서점에서 교환해 드립니다.

차례

개정판 서문

캐밀러 그레이가 1957년에 러시아 미술에 대한 연구를 시작했을 때 그녀는 겨우 21살이었다. 젊은 나이의 저자가 1962년에 『위대한 실험: 러시아 미술 1863–1922 *The Great Experiment: Russian Art 1863–1922*』와 같은 불후의 저서를 발표한 것은 놀라운 일이 아닐 수 없다. 그녀는 러시아 미술에 대한 연구를 위해 파리에 살고 있는 러시아 미술가들을 방문하였으며, 뉴욕으로 돌아와 뉴욕 공립도서관에서 일하면서 현대미술관(MoMA)의 소장품 연구를 병행하였다. 연구하는 동안 내내 그녀는 재정적 후원을 얻지 못해 어려움을 겪었는데, 가장 큰 이유는 대학의 학위가 없었기 때문이었다. 그러나 타고난 재능과 집요함 덕분에 허버트 리드, 케네스 클라크, 이사야 벌린, 알프레드 H. 바 주니어 같은 영향력 있는 학자들의 후원을 얻게 되었다. 특히 바는 당시 서구에서 20세기 러시아 미술에 대한 최고 권위자였으며, 1920년대에 러시아 미술이 동요할 무렵 러시아를 방문하여 그레이가 이 책에서 다루고 있는 여러 미술가들을 만난 바 있다. 그래서 그는 그레이가 러시아에 있는 소장품과 문서기록을 보는 데 도움을 줄 수 있는 특별한 위치에 있었다.

　캐밀러 그레이가 여러 해에 걸쳐 이 책을 쓰는 동안 바가 그녀를 지원하고 도움을 주었다는 사실에 우리 모두 감사하게 생각한다. 선견지명이 있는 그의 충고의 대부분은 1961년 11월 28일에 쓴 편지에 들어 있다. 이 편지에서 그는 캐밀러 그레이가 혹시 있을지도 모를 실수를 걱정하고 있었음에도 불구하고, 이 책이 이 분야를 연구하는 미래의 학자들에게 없어서는 안 될 필수적인 기초를 제공하게 될 것이라고 강조하면서 그녀에게 원고를 빨리 출판하도록 재촉하고 있다. 미술사가와 수집가, 화상, 미술가, 20세기 미술 애호가들의 증언은 서방에는 잘 알려지지 않은 러시아의 한 시기에 대한 캐밀러 그레이의 앞선 연구에 보낸 찬사이다. 이 책은 곧 독일어(1963), 이탈리아어(1964), 프랑스어(1968)로 번역되었고, 1971년에는 『러시아 실험 미술 *The Russian Experiment in Art*』이라는 제목을 단 문고판으로 영어 개정판이 나왔다. 이 분야의 대표적인 서양 학자들, 트로일스 앤더슨

(*Louisiana Revy*, September 1985, p. 10), 안드레이 나코프(*L'Avant-Garde Russe*, 1984, p. 108), 존 볼트(*Art Bulletin*, September 1982, p. 488)는 계속해서 이 책을 인용함으로써 그 지속적인 가치를 인정하였다.

그레이의 특별한 자질은 연구를 해나가는 데 있어서 중요한 역할을 했다. 그녀가 받은 발레 교육은, 발레 공연을 위한 무대 디자인 및 의상뿐 아니라 그녀가 길게 논의하고 있는 러시아의 새로운 극장들에 관심을 갖도록 했다. 당시에는 순수 미술에 대한 책에 극장이나 그래픽 디자인을 포함시키는 것이 흔한 일은 아니었다. 아무도 러시아 미술에 대해 출판하지 않았던 시기에 혁명을 전후로 작업하던 상이한 그룹들을 가려내고, 서방에는 거의 알려지지 않은 러시아에 있는 문서보관소에서 연구하려는 용기를 가질 수 있었던 것은 아마도 그녀의 젊음 덕분이었던 것 같다. 1962년 1월 10일에 바에게 보낸 편지에서 그녀는 트레탸코프 문서보관소에 있는 초기 아방가르드 전시회의 모든 카탈로그를 참조했다고 쓰고 있으며, 우리는 여러 증거를 통해 그 사실을 확인할 수 있다. 러시아 말을 자유롭게 구사하고(그녀는 러시아어의 통역관 훈련도 받았다), 러시아 아방가르드 그룹이 지녔던 혁명적 열망에 매우 호의적이었던 그녀는 많은 관문을 통해 도움을 받을 수 있었다. 러시아의 저명한 학자인 니콜라이 하르지예프가 그녀의 원고를 수정해주기도 하였다(1962년 1월 10일 바에게 보낸 편지). 그러나 그녀는 성공의 이면에서 실패도 겪어야 했다. 서방에 알려지지 않은 러시아의 소장품에 대한 많은 도판을 실으려고 했지만, 원했던 만큼의 많은 원색 도판들을 얻는 데 실패했다. 그것은 그녀의 능력을 넘어서는 일이었다.

서방에서 이 책에 대한 평가는 대체로 호의적이었으나, 종종 특정 작가가 빠졌다거나 인용문에 실수가 있다는 지적도 있었다. 좀더 막연한 비판이 있었지만 이것들은 하나하나 없어지고 있다. 예를 들어 이 책은 공산주의에 너무 호의적이라는 이유로 공격받기도 했다. 그레이는 한편으로 프랑신 뒤플레시스(*Art in America*, February 1963, p. 122) 같은 이에게 '공산주의의 동조자'라고 공격당한반면, 다른 한편으로는 이념의 틀을 충분히 강조하지 못했다고 비판받기도 했다. 또한 마르셀린 플레네(*Art International*, January 1970, p. 39)는 아방가르드가 마르크스 레닌 이론에 반응해야 했던 그 시점에서 연구를 그쳤다고 비난했다. 그는 그러한 확장된 연구를 위한 1920년대 초의 기록들을 그녀가 이용할 수 없었다는 사실에 대해 깨닫지 못한 것 같다. 비교적 최근인 1980년대 초에도 크리스티나 로더는 그러한 자료들을 얻을 수가 없었다(*Russian Constructivism*, 1983, p. 78). 러시아의 비평가인 A. 미하일로프(*Iskusstvo*, no. 7, 1970, p. 38; no. 8, p. 39)는 이

책의 형식주의적 편파성을 지적하고, 그레이가 기념비적인 선전을 위해 레닌의 강령 아래 생산된 사실주의 조각들을 과소평가했다고 불평하였다. 이러한 조각들 중 많은 작품이 구에르만이 1979년에 쓴 『10월 혁명의 예술 *Art of October Revolution*』에 실렸는데, 그 작품들을 본다면 오늘날 서구와 러시아의 미술사학자들 대부분은 아마도 그레이의 평가에 동의할 것이다.

물론 1962년 이 책이 처음 출판된 이후 새로운 자료들이 홍수처럼 쏟아져 나왔다. 특히 지난 10여 년 동안 서방과 러시아에 소장된 이 시기의 작품들에 대한 책과 논문, 전시 카탈로그들이 무수히 양산되었다. 러시아에 있는 작품들로 이루어진 최근의 전시들(중요한 전시 몇 개를 예로 들자면, 1979년 파리 국립현대미술관, 1980년과 1984년 뒤셀도르프 미술관, 1981년 뉴욕의 구겐하임 미술관, 1982년 도쿄의 세이부 미술관 전시 등을 들 수 있다)은 서방의 미술사학자들에게 비교할 수 있는 기회를 제공했다. 예를 들면 러시아 내에 있던 말레비치의 작품들과 암스테르담에 있는 그의 잘 알려진 소장품들을 비교해 볼 수 있게 했던 것이다. 많은 서방의 미술사학자들이 레닌그라드의 러시아 미술관, 모스크바의 트레탸코프 미술관, 레닌그라드와 모스크바의 연극미술관 등에 있는 러시아의 주요 소장품들을 부분적으로나마 볼 수 있게 된 것이다. 트레탸코프 미술관과 레닌그라드의 러시아 미술관의 소장품에 관한 카탈로그들이 이미 출판되었고, 트레탸코프 미술관의 전체 카탈로그가 출판 진행 중에 있다고 들은 바 있다. 게오르게 코스타키스(George Costakis) 같은 러시아의 대부분의 개인 소장가들의 컬렉션은 지금은 트레탸코프 미술관과 서방의 미술관에 분리 소장되어 있다. 특히 뉴욕의 레너드 허튼 화랑, 런던의 애널리 주다 화랑, 쾰른의 크무르친스카 화랑 등에서 열린 전시는 여러 새로운 미술가들 및 새로운 주제를 소개하여 우리의 관심을 끈 바 있다.

러시아의 미술사가들도 또한 이 시기에 대한 지식을 알리는 데 도움을 주었다. 비러시아인들이 읽기에 매우 용이한 드미트리 사라비아노프(Dmitri Sarabianov)의 저서들은 상당량 영어로 번역되어 있다. 코스타키스 컬렉션에 대한 바실리 라키틴(Vasily Rakitin)의 전기와 그래픽 아트에 대한 예프게니 코프툰(Evgeni Kovtun)의 글, 알렉산더 라브렌티예프(Alexander Lavrentiev)의 로드첸코에 대한 글도 유럽 언어로 읽을 수 있게 되었다. 러시아어를 읽을 수 있는 독자라면 건축에 관한 한-마고메도프(Khan-Magomedov)의 연구를 권하고 싶다. 하르지예프, 라프시나(Lapshina) 등의 중요한 연구도 러시아어로 된 참고문헌에서 발견할 수 있을 것이다.

아깝게도 캐밀러 그레이는 러시아 '아방가르드'에 대한 관심이 증폭되는 것을 보지 못했다. 1969년 그녀는 러시아인 올레크 프로코피예프(Oleg Prokofiev, 작곡가 프로코피예프의 아들)와 결혼하여 러시아에 살았으나, 1971년 12월 수후미에서 간염에 걸려 사망하였다. 그녀의 나이 35세였다.

캐밀러 그레이의 비극적인 요절로 인해 이 책은 서점에서 사라지고 말았다. 그래서 얼마 남지 않은 복사본들은 매우 귀한 것이 되었다. 그녀의 저서는 이미 절판되었지만, 이 시기의 러시아 미술에 대한 개론서로서 영어로 쓰여진 유일한 것이었으므로 교수와 학생들 사이에서 큰 평가를 얻었으며, 이 책 이후에 많은 관련 서적이 출판되었으나 그레이의 책은 여전히 변치 않는 중요 텍스트로 남아 있다. 이제 새로운 개정판이 나올 시기가 된 것이다. 이 책 끝 부분에 내가 덧붙인 새로운 주석들은(본문 중에 #표시된 주번호) 잘못된 부분을 수정하거나 필요한 경우 그녀의 논의를 확장하기 위한 것이다. 또한 도판목록을 전면 개정하고 설명을 덧붙였으며, 최근에 출판된 정보를 많이 참조하였을 뿐 아니라, 몇몇 그림에 대해서는 나의 새로운 견해도 첨가하였다. 새로운 참고문헌은 출처가 한정되어 있지만, 독자들에게 러시아 '아방가르드' 미술을 다룬 유럽 및 러시아어로 된 새로운 출판물들에 대한 다양한 정보를 제공할 것이다.

머라이언 벌레이-모틀리

원작(原作) 서문

1860년대 러시아의 미학 선전가인 체르니셰프스키는 "리얼리티는 미술에서의 모방보다 우월하다."라고 썼으며, 1920년대 구성주의자들은 "우리는 사색적인 행위(이젤화)로부터 떨어져 나와서 진정한 작업을 위한 방법을 찾아야 한다."라고 썼다. 이 두 인용문 사이의 60여 년이 이 책의 연구 영역이다.

사회적이고 행동적인 힘으로서의 미술의 쇄신이라는 개념이 이 시기를 지배한 주제였다. 즉 "미술이 공허한 기분풀이라는 비난을 면하기 위해서는"('순회파'의 대변자인 체르니셰프스키), "반영하거나, 상상하거나 해석해서는 안 되며, 오직 구축해야 한다(구성주의자들)."는 것이다. 이 책에서 나는 이러한 논쟁의 실마리를 추적하고, 그와 관련해 러시아 미술에서 실행된 방법들에 관해 살펴보고자 한다.

이러한 논쟁은 절대주의의 대표인 말레비치와 구성주의자를 대변했던 타틀린의 작품을 통해 극에 달하게 된다. 이때는 정신적인 활동으로서의 미술개념이 선전미술과 병행했던 시기였으며, 미술가-사제의 개념과 미술가-엔지니어의 개념이 대립했던 시기였다. 또한 오늘날의 대중을 위한 미술과 미래의 엘리트를 위한 미술이 공존하던 시기였다.

내가 처음에 이 연구에 관심을 갖게 된 것은 구성주의와 절대주의의 개념 및 작품들이었음을 밝히고 싶다. 그러므로 이러한 작품들은 이 책의 가장 중요한 부분이며, 19세기와 20세기 초의 발전에 대한 연구는, 말레비치와 타틀린의 선구적인 작업에서 절정에 달한 개념의 뿌리를 추적하기 위한 것이다.

나의 작업에는 많은 어려움이 있었다. 왜냐하면 이 주제에 대한 자료들이 귀하고 얻기도 힘들었기 때문이다. 1910-1920년의 러시아 미술에 대해서는 일반적인 자료들조차 거의 없었다. 그래서 나는 신문 기사, 출판되지 않은 이야기들, 아직 살아 있는 미술가들의 회상(종종 서로 모순되기는 했지만), 전시회 카탈로그에 관심을 돌렸으며, 회화보다는 이 시기의 문학을 다룬 출판물들도 참조로 하였다. 역사적으로 중요하지만 매우 복잡한 이 시기를 다룬 일관성 없는 정보들을 이

어 맞추는 일은 정말 어려웠다.

내가 이 책을 쓰는 4년 동안 도움과 용기를 준 많은 사람들에게 감사드린다. 우선 이 책에서 다룬 개념과 인물들을 내게 생생하게 느끼도록 해준 제이 레이다와, 알렉산더 로드첸코 자료실에서 출판되지 않은 여러 자료들을 볼 수 있게 해준 알프레드 바에게 감사드리고 싶다. 그들은 내게 연구하는 동안 값으로 환산할 수 없는 도움과 용기를 주었다. 실제적인 도움과 충고를 준 다른 사람들인 메이어 샤피로 교수, 허버트 스펜서, 조지 허드 해밀턴, M. 아브람스키, 고(故) 허버트 리드, 고(故) 에릭 그레고리, 데이비드 탈보트 라이스 교수, W. 샌드버그, J.B. 노이만, 발레리 젠슨 여사, 노튼 베를린, 이사야 베를린 경 부부에게도 감사를 드린다.

내가 감사해야 할 사람들이 또 있다. 바이올렛 코놀리 양이 나에게 처음으로 러시아를 소개해 주었다. 또한 후원을 통해 이 책이 나올 수 있도록 도와준 도라 코웰 양과 앤 프레먼틀 여사, 그리고 특히 많은 사진 자료들을 정리해 주었던 내 동생 세실리아 그레이의 참을성 있는 배려와 도움에 고맙게 생각한다.

또한 사진을 제공해 준 사람들에게도 감사드린다. 유진 루빈, 안드레이 디야, 조 도미니크 양과 레슬리 본햄-카터 부인 등이다. 뉴욕 현대미술관과 코네티컷 뉴 헤이븐의 예일 아트 갤러리, 레닌그라드에 있는 에르미타주 미술관, 연극미술관, 러시아 미술관, 모스크바에 있는 트레탸코프 미술관이 제공해 준 사진도 귀한 자료가 되었다.

나의 연구 과정에서 많은 도움을 준 이들 연구소의 소장님과 교수님, 직원들에게도 큰 감사를 드린다. 뉴욕 공립도서관의 슬라브 관련 부분, 매사추세츠, 케임브리지의 와이드너 도서관, 뉴욕의 현대미술관 도서관, 런던의 대영도서관, 옥스퍼드의 성 안토니 대학, 런던 대학과 특히 런던의 빅토리아 앤드 앨버트 미술관의 도서관에 있는 슬라브 연구소 등은 지난 4년 동안 내가 머무를 때마다 관심을 가지고 기꺼이 협력해 주었다. 또한 러시아에서 연구를 진행할 때 귀중한 도움을 주었던 모스크바와 레닌그라드의 '친선의 집'에도 감사한다. 나의 책에서 중요한 부분을 차지하는 생존 작가들의 참을성 있고 너그러운 협력이 없었더라면, 어느 것도 가능하지 않았을 것이다. 특히 미하일 라리오노프, 나탈리아 곤차로바, 다비트 부를리우크, 유리 안넨코프, 나움 가보, 안톤 페브스네르, 파울 만수로프, 블라디미르 이즈데브스키, 제니아 보고슬라프스카야-푸니, 베르톨트 루베트킨, 마르트 스탐, 한스 아르프, 이반 치촐트, 넬리 반 두스뷔르흐, 소니아 들로네, 알렉산더 베누아, 세르게이 마코프스키, 자르노버 박사, 로스티슬라프 도부진스키 부부 등 여기에서 이루 다 헤아릴 수 없는 많은 사람들이 그들 자료실에 있는 기록들을

복사하도록 허락해 주었다.

마지막으로 나에게 끊임없는 용기와 관심을 주었던 친구들, 그중에서도 카티아 조우브첸코와 나의 오빠 에드먼드에게 감사한다.

<div align="right">캐밀러 그레이</div>

1860년대-1890년대

러시아 현대미술의 요람은 1870년대 러시아의 철도왕 사바 마몬토프(Savva Mamontov)가 형성했던 예술촌으로 거슬러 올라간다. 마몬토프는 모스크바 근교의 그의 영지 아브람체보(Abramtsevo)로 당대 가장 진보적인 예술인들, 화가들 뿐 아니라, 작곡가, 가수, 건축가, 역사학자, 고고학자, 문필가, 배우 등을 불러 모았다. 그들은 1757년 엘리자베스 여왕이 설립한 이래 궁정적이고 귀족적인 체제를 통해 러시아의 미술을 통제해 왔던 페테르부르크 미술 아카데미에 최초로 집단적인 도전을 하였다. 황제와 귀족 계층, 관료들을 중심으로 한 후원 세력이 모스크바의 부유한 상인들로 대체된 것은 1870년대에 이르러서였고, 마몬토프는 그들 중 가장 유력한 인물이었다.

'마몬토프의 서클 #1이라고 불린 예술가의 모임은 새로운 러시아 문화를 창조하기 위한 공통된 결정적 요소를 지니고 있었다. 이 모임은 노예제도 폐지 2년 후인 1863년에 미술 아카데미로부터 분리를 선언했던 미술가 단체에서 비롯된 것이었다. 경제적으로 볼 때 명백한 자살과 다름없는 영웅적 행위를 한 13명의 미술가들은 '미술을 민중에게'라는 이상에 매료되었다. 그들은 스스로를 '방랑자들 (혹은 순회파)#2라고 불렀는데, 이것은 자신들의 이상을 실행에 옮기기 위해 러시아 전역을 돌며 순회 전시를 했기 때문이다. 그 당시 자신들의 친구이며 동료였던 도스토예프스키, 톨스토이, 투르게네프 같은 작가들과 무소르그스키, 보로딘, 림스키-코르사코프 같은 작곡가들이 그랬던 것과 마찬가지로, 이 미술가들은 미술을 사회에 '유용한' 것이 되게 함으로써 그들의 행위에 정당성을 부여하고자 했다. 그들은 '예술을 위한 예술'관을 당시 아카데미 철학과 동일시하면서 비난하였다. 페테르부르크 아카데미의 중심을 이루었던 아카데미 전통은 주로 1820년대의 독일 낭만주의(예를 들어 나사렛 화파)의 기질과 합쳐진 국제적 신고전주의를 기준으로 삼았다. 그러나 '순회파'는 이러한 전통에 정면 도전하면서 미술이란 우선 현실과 관련되어야 하고 현실에 종속되어야 한다고 부르짖었다. "미술의 진정한 기능은 인생을 설명하고 비평하는 일이다."라든가, "현실은 미술 안에서

재현된 것보다 훨씬 더 아름답다."는 것이 그들의 주장이었는데, 이러한 생각은 1860년대 러시아의 대표적인 미학 선전가인 체르니셰프스키(Chernishevsky)[1]가 주창한 것이었다. 그는 도브로리우보프, 네크라소프 등과 함께 미술가들에 큰 영향을 주었으며, 많은 부분에 있어서 이러한 민족주의적 미술 운동의 정신적 지도자가 되었다.[3]

'순회파' 미술가들은 미술이 작품의 주제를 강조함으로써 사회를 개혁하는 행동 세력이 되어야 한다고 설명한다. 체르니셰프스키는 "작품의 내용만이 미술이 공허한 오락이라는 비난을 면케 해줄 수 있다."라고 주장했다. 따라서 처음에는 지나치게 고지식하고 문학적인 방식으로 농부를 새로운 영웅으로 그려내면서 농부들의 생활에 나타나는 순진무구함과 검소함을 가장 중요한 주제로 삼았다. 보통 사람들도 인정하고 동감할 수 있게 하려는 '순회파' 미술가들의 이러한 사명의식은 러시아 미술에 있어서 전례없던 일이었다. 그것이 '사회적인' 추진력이 있었다는 사실에서도 그러했을 뿐 아니라, 러시아의 전통적인 생활 방식을 강조하는 데 있어서도 그러했다. 왜냐하면 페테르 대제가 전 국가의 유럽화를 단행한 이후, 러시아적인 것은 모두 거칠고 촌스러운 것으로 여겨져 잊혀졌으며, '문화'는 본질적으로 외래적인 것을 뜻하게 되었기 때문이다.[4]

'순회파' 미술가들이 페테르 대제가 러시아에 도입한 서구의 문화와 경제 유형을 거부했던 친슬라브파 운동에 직접 참여한 것은 아니었으나, 다음 세대의 많은 미술가들은 서구의 것을 버리고 오랫동안 소홀히 여겨 왔던 민족주의 미술 전통과 러시아 농촌에 기반을 둔 새로운 민족 문화를 창조하려 노력했다. 친슬라브파는 러시아의 문화가 서구와는 근본적으로 다른 역사 발전 유형을 따르는 고유의 운명을 지녔음을 알고 있었다. 그 고유의 운명은 서구에 대응하는 그리스정교의 임무에 의해 고취되며, 그 속에서 모스크바와 러시아의 옛 영광이 현재의 페테르부르크의 주권 및 그것으로 대표되는 모든 것을 대체할 것이라고 생각했다. 미술에서 중요한 것은 바로 모스크바로의 회귀이었다.

따라서 모스크바는 러시아 현대 미술 운동의 기반이 된 민족주의 운동의 중심지가 되었다. 18세기 말 이래로 러시아 예술 세계를 지배해 온 국제적인 신고전주의에 대한 거부와 그에 따른 민족 예술 유산의 재발견이 러시아 현대 미술의 시발점이 되었던 것이다.

이 새로운 운동의 후원층은 바로 모스크바의 부유한 상인들이었다.[5] '순회파' 미술가들은 신사적이고 분별력 있는 P.M. 트레탸코프라는 믿을 만하고 즉각 도움을 줄 후원자를 만나게 된다. 그는 이후 30여 년 동안 이 화가들의 작품을 지

속적으로 사들였으며, 1892년 모스크바 시에 그것들을 기증하였다. 오늘날 트레 탸코프 갤러리로 불리는 이 미술관은 전적으로 러시아의 미술품으로만 이루어진 최초의 미술관이었다. 그와 비슷한 출신으로서 19세기 러시아 문화에 중요한 공헌을 한 후원자들로는 과학, 교육, 문화 분야의 많은 저서 출판에 도움을 주었던 솔다텐코프(Soldatenkov)와, 최초로 무대미술을 수집한 바흐루신(Bakhrushin), '5인의' 민족주의 작곡가인 림스키-코르사코프, 쿠이, 발라키레프, 무소르그스 키, 보로딘을 후원했던 벨랴예프(Belyayev)를 들 수 있다. 20세기 초에도 그러한 전통은 계속되어서, 슈추킨(Shchukin) 형제는 동양 미술, 러시아 민속 미술, 프랑스 인상주의와 후기인상주의 회화를 수집한 것으로 유명하다. 특히 세르게이 슈추킨의 인상주의 및 후기인상주의 컬렉션은 그의 친구였던 이반 모로소프(Ivan Morosov)의 컬렉션과 함께 현재 모스크바와 레닌그라드의 국립미술관에 소장되어 있으며, 세계에서 가장 훌륭한 컬렉션으로 평가받고 있다.

그러나 다른 어떤 사람보다도 러시아 현대 회화 운동을 주도한 인물은 바로 사바 마몬토프였다. 가수, 조각가, 무대 연출가, 희곡작가이기도 했던 그는 최초로 사립 오페라 극장을 설립하였으며, 많은 예술 분야를 후원하였고, 3대에 걸친 화가들에게 영감을 주었던 사람이었다. 그는 아르항겔스크에서 무르만스크를 지나 남쪽으로는 도네츠 바신까지 이르는, 석탄을 북쪽으로 실어 날랐던 초창기의 철도를 놓았을 정도로 재력가였던 것이다.

특이하게도 그와 그의 아내 엘리자베스가 당대의 러시아 화가들과 처음 만난 곳은 로마였다.[6] 그들 부부는 1872년부터 겨울을 거기에서 보내곤 했는데, 한편으로는 어린 아들 안드레이의 건강 때문에, 또 한편으로는 자신들의 흥미를 충족시키기 위해서였다. 그들은 둘 다 이미 예술에 깊이 매료되어 있었다. 마몬토프는 이탈리아에서 성악을 공부했으며, 신앙이 깊은 그의 아내는 정교 교회의 기도서의 부활에 힘쓰면서 초기 기독교 미술에 적용된 로마의 후기 미술에 흥미를 갖고 있었다. 엘리자베스의 강한 성격과 종교적인 신념 덕분에 후에 아브람체보에 교회를 지어야 한다는 생각을 하게 되었으며, 나중에 언급하겠지만 이 교회 건축이 러시아 중세 미술과 건축의 실제적인 부활로 이어져서, 러시아 현대 미술의 발전에서 결코 과대 평가라고 할 수 없는 커다란 영향을 미쳤다.

젊은 마몬토프가 러시아에서 만난 러시아 화가의 모임은 두 화가의 주도 아래 '순회파'의 이상을 지니고 있었다. 그중 한 사람인 조각가 안토콜스키 (Antokolsky, 1843-1902)는 순회파의 초기 멤버로서 그 당시에 상당한 인기와 성공을 누렸던 사람이며, 다른 한 사람은 바실리 폴레노프(Vassily Polenov, 1844-

1927)라는 모스크바 출신 화가로 모스크바 대학을 다녔으며 초창기 러시아 풍경화가인 사브라소프(Savrassov)의 영향을 받았다. 생애의 많은 부분을 아브람체보에서 보냈던 폴레노프는 그 공동체를 형성하는 데 아마 가장 중요한 역할을 한 사람이었을 것이다. 이러한 러시아 이민자들의 미술계에서 두드러졌던 세 번째 인물은 젊은 미술사학자 아드리안 프라호프(Adrian Prakhov)였다. 그는 다른 미술가들처럼 로마에서 장학금으로 공부하고 있었다(장학금은 페테르부르크 대학, 정확하게 말하자면 페테르부르크 미술 아카데미 출신의 미술가들로부터 받은 것이었다). 후에 교수가 된 프라호프는 러시아 중세 미술과 건축의 부활을 꾀하였으나 후대의 복원자들에 의해 파괴자로 비난받았다.

젊은 마몬토프는 이들 작은 그룹의 예술 애호가들과 직접 교류하였으며 그들 사이에는 '상호 교육'의 활발한 프로그램이 형성되었다. 그 모임의 정신적인 지주는 프라호프였다. 그는 미술관, 유적지, 고대 무덤에 대한 흥미를 유발시키면서 매일 고대 도시와 그 주변을 탐험하도록 유도하였다. 때때로 그들은 작업실에 모두 모여 그림을 그리거나 조각을 했다. 안토콜스키는 사바 마몬토프에게 조각을 가르쳤는데, 마몬토프는 곧 상당한 재능을 나타내기 시작했으며 이후 조각은 마몬토프가 일생 동안 가장 좋아하는 일이 되었다. 1890년 파산 이후 1년 동안 감시를 받으며 가택 구금되었을 때에 가장 큰 위로가 된 것이 바로 조각 작업이었다. 이들 그룹은 저녁에 모여 새로운 러시아 문화의 창조에 대한 각자의 계획을 토로하곤 했다. 이러한 새로운 문화는 예술에만 국한된 것이 아니었다. 화가들과 프라호프뿐 아니라 마몬토프 부부도 민중의 삶의 질을 높인다는 이상에 매료되어 있었다. 마몬토프 부부가 1870년 아브람체보를 비롯한 그 주변의 넓은 부지를 구입하였을 때, 이 젊은 부부는 1840년대 유명 작가였던 전(前) 소유주 세르게이 악사코프의 전통을 그대로 유지하겠다고 맹세하였다. 악사코프와 가까운 친구였던 고골리는 아브람체보에 자주 방문하였고 거기에서 『죽은 영혼 Dead Souls』의 일부를 저술한 바 있다. 1840년대의 많은 다른 '민족주의' 작가들도 그곳에 편안히 머무르곤 했다. 아브람체보는[7] 1840년대에 작가들에게 했던 역할을 이제 1870년대에 화가들에게 제공하게 된 것이다. 마몬토프 부부는 콜레라가 도는 것을 보고 1871년 병원을 지음으로써 아브람체보에서 실제적인 활동을 시작했다. 다음해에는 병원의 빈 공간을 활용해 임시 학교를 세웠는데, 후에 이웃 마을인 비비노크에서 통째로 뜯어온 전통 목조 농가의 형태로 지어졌다. 그 지역에서는 최초의 학교였다. 인근 농가의 아이들을 위한 학교의 조직과 교육은 엘리자베스 마몬토프가 맡았다. 이 학교의 부속건물로 건축가 로펫이 지은 '러시아' 양식의 조각 공방은

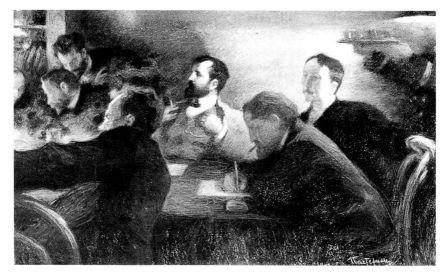

1 레오니드 파스테르나크, 〈모스크바의 미술가들〉, 1902년. 아브람체보 공동체의 멤버들이 있다. 중앙에 양손으로 조끼를 잡고 있는 사람이 콘스탄틴 코로빈이고, 발렌틴 세로프는 종이를 테이블 위에 놓고 그림을 그리고 있다. 그 뒤로 아폴리나리우스 바스네초프가 보인다.

아브람체보에 처음 설립된 작업실이었다.[#8] 이 공방은 나중에 전문 기업에게 넘겨져 그 공동체에서 중요한 활동을 담당하게 된다. 그것은 전통 미술에 숙달되어 있는 수공업자들뿐 아니라 러시아 예술 전통의 실제적인 부활에 관심을 갖고 있었던 공동체의 여러 예술가들을 위한 작업장이었고, 이러한 측면에서 아브람체보는 개척적인 힘을 형성하고 있었다.

1874년 봄, 마몬토프 부부가 이탈리아에서 겨울을 보내고 집으로 돌아올 때, 로마로부터 온 몇몇 친구들과 함께 왔다. 그해 그들은 파리에 며칠간 머무르면서 당시 파리에서 공부하고 있던, 폴레노프의 동료이자 친한 친구인 일랴 레핀을 만났다. 파리에 별로 흥미를 못느끼고 있던 폴레노프와 레핀은 러시아로 돌아가기를 열망하고 있었는데, 마몬토프의 따뜻한 초대와 폴레노프의 열성적인 배려로 레핀은 모스크바로 돌아가기로 결정한다. 그 당시 역시 파리에 살고 있던 사람 중에 오페라 작곡가 세로프의 미망인이 있었다. 세로프는 생전에 마몬토프의 절친한 오랜 친구였던 고로, 마몬토프는 그녀에게 아홉 살된 아들 발렌틴을 데리고 아브람체보로 와서 함께 살자고 권하였다. 폴레노프, 레핀, 세로프 모자, 마몬토프 부부가 초창기 멤버였던 아브람체보 공동체는 그렇게 성립되었다. 1879년에 형제 화가인 빅토르 바스네초프와 아폴리나리우스 바스네초프가 합류하였다.

이때부터 장차 어마어마한 관심의 대상이 될 마몬토프 서클의 공동체 생활이 시작되었다. 겨울에 그들은 모스크바의 스파스카야 사도바야에 있는 마몬토프의 아름답고 편안한 집에서 만나 독서 모임을 갖거나 드로잉 수업을 했으며, 당시 모스크바의 인텔리겐차들 사이에서 열렬한 관심을 모았던 연극 작품들을 공연하기도 했다.

여름에는 모두 아브람체보나 그 근교로 옮겼다. 레핀은 거기에서 그의 가족과 여러 해 동안 살았으며, … 폴레노프는 숲과 샛강들을 연구하였고, … 아폴리나리우스 바스네초프는[9] 페테르부르크를 떠나 이곳에 머무르면서 '보가티르(bogatyr) 정신으로' 그림을 그리기 시작하였으며, … 세로프도 여기에서 여러 해 동안 살았다.[2]

일랴 레핀(Ilya Repin, 1844-1930)은 후에 자신을 '1860년대의 사람'이라고 기술하였는데, 이것은 그가 비록 민족주의 제2세대 화가에 속한다 할지라도 그의 사상과 작품은 초기 선구자들의 이상을 반영함을 의미한다.[10] 게다가 그는 원래의 13명의 화가 중 그 누구보다도 그 분야에 있어서 앞섰던 명확하게 구별되는 거장이었다. 레핀은 가장 유명한 작품 〈아무도 그를 기다리지 않았다〉도 2[11]를 아브람체보에서 그렸다. 이 그림은 실물 크기로 그린 그의 몇 안 되는 작품 중 하나다. 왜냐하면 레핀은 실물 크기로 그릴 때 실행하기에 앞서 습작에 너무 많은 시간을 소요했기 때문이다. 이러한 습작들은 대개 완성작인 커다란 그림보다 훨씬 더 훌륭하다고 평가되고 있으며, 아브람체보에서 그린 많은 습작들에서 자연에 대한 진정한 시각을 지닌 화가의 재능과 장인성을 식별해 낼 수 있다. 그러나 그는 이러한 천성적인 예술가의 재능을 사용해 그의 사회적인 이상을 표현하였다. "1860년대의 화가들이 나타냈던 거친 선전 양식이 지나간 후, 민족주의의 광범위한 관념을 나타내는 그림이나 포스터의 표현 형식을 가치 있게 여기는 지적인 민족주의 운동이 일어났으며, 기술적으로는 익명성이 추구되었다. 레핀의 위대한 재능조차도 이러한 생명력 없는 분위기 속에서 희석되었으며, 예술적인 강렬함이 사라진 그의 그림은 특징이 없는 형식만을 나타냈다."라고 레핀의 수제자인 미하일 브루벨의 전기에 쓰여 있다.[3]

레핀의 친구였던 폴레노프(톨스토이와 투르게네프의 친구이기도 했다)는 러시아의 시골 풍경을 그린 초창기 화가들 중 하나다. 러시아 풍경화파는 특히 모스크바와의 관계 속에서 발전하였다. 1840년대에 설립된 모스크바 회화조각학교(1865년에 건축과가 추가로 설립되었다)는 외광 아래서 자연을 탐구할 것을 강조하였다. 그러므로 처음부터 페테르부르크 화파와 모스크바 화파 사이에 근본적인 차이가 있었던 것이다. 이러한 차이는 러시아 현대 미술 운동에서 가장 두드러지

는 특징이다. 모스크바 대학의 가르침인 자연으로부터 배우고 연습하라는 말은 페테르부르크 아카데미에서는 거의 들어보지 못하는 말이었다. 뿐만 아니라 모스크바 대학은 페테르부르크 아카데미보다 훨씬 자유로운 제도를 지니고 있어서 대학 내의 규정된 교육 이외에 사교육 병행을 허용하였다. 1850년대에 모스크바 대학은 페테르부르크 아카데미의 전통적인 수업 방식으로부터 완전히 벗어나, 드로잉의 3년 과정을 고전 조각에 대한 석고 주형 및 판화 과정에서 분리시켰다. 이때부터 모스크바의 학생들은 과목을 자유로이 선택할 수 있게 되었고, 자연에 대한 탐구는 점점 더 강조되었다. 모스크바 대학을 초창기에 졸업한 학생들이 1860년대에 교수가 되어 이 학교에 돌아왔다. 이들 중에는 '러시아 풍경화파의 아버지'라고 알려진 사브라소프(Savrassov, 1830-1897)도 있었다. 사브라소프의 풍경화는 별로 남아 있는 것이 없으며, 그의 방식은 그의 후계자인 폴레노프와 시슈킨에

2 일랴 레핀, 〈아무도 그를 기다리지 않았다〉, 1884

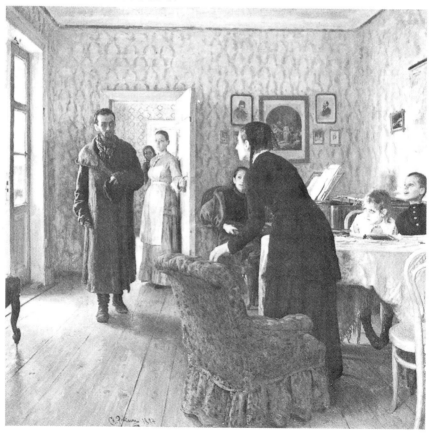

의해서 발전되었다.#12 그러나 이 화가들의 그림은 양식화된 문학적인 접근방식을 여전히 반영하고 있었으며, 이삭 레비탄(Isaac Levitan, 1860-1900)이 등장한 후에야 러시아의 풍경화파는 진정으로 창조적이고 표현이 풍부한 거장을 만나게 되었다.

폴레노프는 단순히 화가로서보다는 고고학자와 교사로서 아브람체보 공동체에 크게 공헌하였다. 1882년 교수로 임명된 모스크바 대학에서 폴레노프의 자유로운 가르침과 강한 개성은 레비탄, 코로빈과 같은 화가들의 사기를 북돋아 주었다. 그는 1880년대에 이 두 사람을 무대 디자이너로 아브람체보 공동체에 소개하였다. 공동체가 형성되던 초기에 폴레노프는 과학, 고고학 지식으로 이 그룹에 기여하였고, 그의 영향력은 특히 1880년에 짓기 시작한 아브람체보 소(小)교회 도3의 건축에 크게 반영되었다.

교회를 건축한다는 생각은 1880년 봄에 아브람체보 부지와 인접한 강이 넘쳐 그해 부활절에 주민들이 교회에 가지 못했던 일로부터 시작되었다. 그러한 일이 또 발생할 경우를 대비해 그곳에도 교회를 짓기로 결정한 것이다. 아브람체보의 예술가들은 이 생각을 열광적으로 받아들였으며, 모두가 이 건축물을 위해 기꺼이 디자인하기 시작했다. 많은 논의 끝에 아폴리나리우스 바스네초프(Apollinarius Vasnetsov, 1845-1926)의 디자인에 따라 중세 노브고로트 교회의 양식으로 짓기로 하였다.#13 계획을 실행하기에 앞서 폴레노프는 고고학자로서 중세 러시아 건축과 회화에 대한 열정을 심어 주었던 그의 아버지의 많은 고고학 자료들을 끄집어내 조사하였다. 그의 아버지는 16세 소년인 그를 말에 태우고 러시아의 시골 전역을 돌아다니며 중세 러시아 건축 전통이 남아 있는 곳을 보여 주곤 하였다. 어릴적부터 그림 그리기를 좋아했던 소년 폴레노프는 여행을 하면서 많은 스케치를 할 수 있었으며, 후에 아브람체보에서 그것들을 통해 기본 디자인을 얻었다. 공동체 멤버들이 이 교회에 대한 열띤 논의를 할 때 엘리자베스 마몬토프는 역사적으로 유명한 작품들에서 발췌한 글을 큰 소리로 읽었다. 모든 사람들이 디자인, 개념, 역사적 건축 정보 수집 등에 나섰지만 쓸 만한 출판물과 자료는 이 당시에 거의 없는 실정이었고 러시아 중세 미술에 대한 학문적인 연구는 1850년대에 비로소 시작되었다.4

사실상 성상화들조차도 본래의 상태대로 남아 있는 것이 거의 없었다. 왜냐하면 몇 백 년 동안 덧칠을 했고 금이나 은으로 둘러싸는 전통이 성상의 화면을 모호하게 만들었기 때문이다. 성상들을 예술 작품으로 재발견하고 원래의 밝은 색채와 순수한 선들로 복원해야 한다는 줄기찬 요구가 러시아에서 서서히 표면화

되었으나, 그러한 요구는 1917년 혁명 이후에야 비로소 체계화되었다. 성상화의 역사에 대한 학문적인 연구는 선조들이 17세기 유명한 공방에 제작을 의뢰했던 성상화들을 수집한 스트로가노프(Stroganov) 가(家)에 의해 19세기 초에 시작되었다. 아브람체보의 공동체는 이러한 학문적인 연구와 발견을 예술에 적용하는 데 선구적인 역할을 하였다.

아브람체보에 교회를 짓는다는 생각에서 시작된 러시아 중세 미술과 역사에 대한 공동 연구 결과, 아브람체보 공동체는 가장 훌륭한 건축물과 벽화가 남아 있는 야로슬라브와 대(大)로스토프를 방문하기로 결정한다. 조사단은 폴레노프에 의해 구성되었다. 그들은 많은 스케치를 가지고 돌아왔으며, 작은 교회를 짓는 일은 열정 가운데 진행되었다. 아폴리나리우스 바스네초프의 원래 계획은 많은 부분 변경되었고, 특히 폴레노프는 그 지역의 농가에서 볼 수 있는 조각에서 영감을 얻어 장식을 디자인하였다. 그러한 모티프를 찾는 과정에서 폴레노프는 그에게

3 아브람체보의 교회, 1880-1882

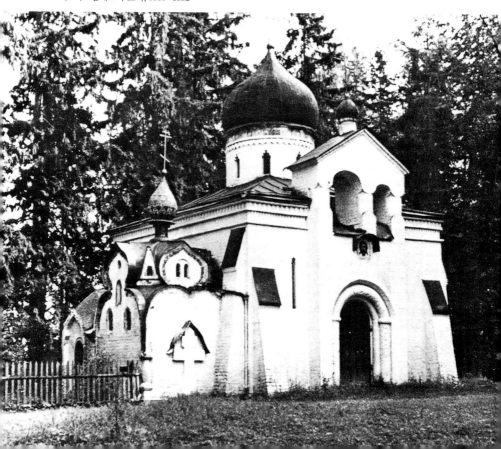

특히 즐거움을 주었던 이웃 마을의 농가에 있는 상인방 조각을 가져오기도 했다 도 4. 이것이 현재에도 아브람체보에 남아 있는 민족 농민 미술관의 기초가 되었으며 도 6, 후에는 마몬토프가 만든 '사립 오페라 극장'의 혁명적인 무대 디자인 (예를 들면 림스키-코르사코프의 〈눈雪 아가씨Snegurochka〉의 무대 디자인) 도 11, 12에 직접적인 영감을 주었다.

아브람체보의 작은 교회는 1882년 말에 완성되었다. 이것은 공동체가 처음으로 공동 작업한 결과였다. 모든 사람들이 그 장식을 도왔고, 심지어는 실제로 집을 세우는 데 모든 힘을 모았다. 정교한 나무 장식들은 그 부지에 새로 설립된 공방의 미술가들에 의해 조각되고 채색되었다 도 8. 레핀, 폴레노프, 미하일 네스테로프, 아폴리나리우스 바스네초프 등이 성상화와 벽화를 그렸다. 엘리자베스 마몬토프, 마리아 야쿤치코바, 엘레나 폴레노바 등 여성들은 폴레노프가 디자인한 대로 의복과 덮개에 수를 놓았다. 빅토르 바스네초프는 꽃이 뿌려진 듯한 형태로 모자이크 바닥을 디자인하고 그것을 바닥에 까는 데 열의를 가지고 참여하였다.

아브람체보 교회에서 열린 첫 의식은 폴레노프와 마리아 야쿤치코바의 결혼식이었다. 마리아는 사바 마몬토프의 사촌 여동생으로 교회 짓는 일을 돕기 위해 이 공동체에 합류했다. 그녀는 러시아의 초기 여성 미술가 중 한 사람이었다. 폴레노프의 여동생인 또 한 명의 여성 엘레나 폴레노바는 역사학자로서, 러시아 역사에 대해 관심이 많았던 그녀는 중세 양식을 부활시키는 공동체의 작업에 매료되어 이곳으로 왔다. 이 두 여성은 아브람체보에서 민속 예술 전통의 부활을 가장 열렬하고 지속적으로 선전했던 인물들이었으며, 이제 이곳에서 활짝 피어 날 목조각과 자수 공방을 맡게 된다.#14

교회를 완성한 후에 중세 러시아 미술에 대한 관심은 수그러들지 않고 오히려 증가하였다. 바스네초프 형제는 중세 러시아의 역사적인 복원에 몰두하였는데, 빅토르는 성상과 동화의 장면에, 아폴리나리우스는 중세 모스크바의 회화적 재창조에 있어서 전문가가 되었고 아폴리나리우스는 결국 그 일에 일생을 바치게 된다.

사실 이들보다 앞서 러시아의 중세 회화를 복원하는 데 전념했던 최초의 화가는 뱌체슬라프 슈바르츠(Vyacheslav Shwartz, 1838-1869)#15였다 도 15. 슈바르츠는 역사학자이기도 하였다. 그는 역사 연구를 하던 중, 회화를 통해서 잊혀진 과거를 세세히 부활시켜 보려는 생각을 갖게 되었다. 그의 그림들은 솔직하게 말하자면 역사학자의 그림이지만, 세부에 대한 그의 관심과 각고의 노력을 쏟아 부은 정확성은 충분히 가치가 있다.

바실리 수리코프(Vassily Surikov, 1848-1912)는 '순회파'의 초기 멤버로서

4 전통적인 농가 목각, 바실리 폴레노프가
 컬렉션하기 시작한 아브람체보 미술관
 소장.

Резная доска.
Нах. в Абрамцевском музее

Резной валек.
Из того-же музея

5 스몰렌스크 근교의 테니셰바 공주의
 탈라슈키노 영지에서 디자인 및 제작된
 테이블. 이브람체보의 패턴에 따른
 것으로, 1905년 A. 지노비예프가
 디자인하였다.

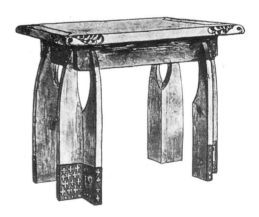

6 아브람체보 미술관

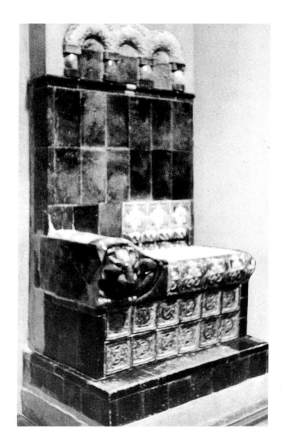

7 아브람체보의 도자기 공장에서
 미하일 브루벨이 만든 도자기 난로.
 1899년경

민족적인 이상과 그것을 표현할 수 있는 새로운 언어를 결합시키려 노력하였다.
시베리아의 전초지인 크라스노야르스크에서 태어난 수리코프는 1868년 아카데
미에 입학하기 위해 말을 타고 페테르부르크로 향했다. 오래된 마을을 지날 때마
다 자유롭고 느긋하게 그곳에 머물곤 했기 때문에 그의 여행은 1년이나 걸렸다.
특히 카잔과 니주니-노브고로트는 스무 살의 코사크 청년에게 큰 인상을 주었
다. 그러나 그를 정말로 놀라게 한 것은 모스크바였다. "민족의 삶의 중심인 모스
크바에 도착하자마자 나는 즉각 내가 나아가야 할 길을 알 수 있었다."라고 후에
그는 술회하였다.5 많은 사람들이 수리코프의 작품 중에서 걸작으로 꼽고 있는
〈보야리나 모로조바 *Boyarina Morosova*〉(1887) 도 9는 족장 니콘이 신자들을 박
해하는 장면을 그린 것으로, 중세 모스크바의 거리를 배경으로 하고 있다. 이 그
림은 크기와 규모가 거대한 벽화의 성격을 지닌다. 이 그림의 회화 구조는 그가

26

8 아브람체보 교회의 성상들.
 아폴리나리우스 바스네초프, 일랴 레핀,
 바실리 폴레노프가 그림을 그렸다.

숭배했던 미켈란젤로, 틴토레토, 티치아노, 그리고 무엇보다도 베로네세 같은 위
대한 이탈리아 거장들의 작품을 생각나게 한다. 그림은 운동감으로 가득 차 있으
며, 형태와 형태, 제스처와 제스처를 연결하는 순수하고 완전한 색채는 한 쪽 손
을 쳐들고 손가락으로 하늘을 가리키고 있는 중앙의 인물 보야리나로 우리의 시
선을 이끈다. 이러한 동적인 특징들은 항상 러시아 회화의 근본적인 특징이었으
며, 수리코프의 그림에서 이러한 중세적 방식이 다시 나타난다. 수리코프와 함께
비잔틴 미술의 특이한 색채 영역, 즉 풍부한 갈색, 어두운 빨간색, 밝은 노란색 등
이 되살아났으며, 이는 후에 나탈리아 곤차로바의 작품에서 다시 볼 수 있다. 장
식적인 표면의 리듬과 강한 수평성도 러시아의 옛 그림과 현대 그림의 공통적인
특징으로, 역시 수리코프의 그림에서 처음으로 되살아났다.
 수리코프는 아브람체보에 자주 오던 손님이었으나 공동체의 '멤버'는 아니

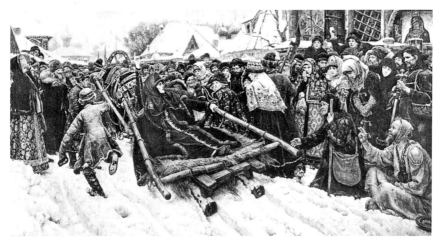

9 바실리 수리코프, 〈보야리나 모로조바〉, 1881-1887

었다. 일요일 밤의 독서 모임 같은 공동 활동에는 참여하지 않았던 것이다. 고전을 읽던 독서 모임은 점차 무언극으로 발전되었고, 1881년 겨울 마몬토프가 모스크바의 그의 집에서 무대에 올렸던 완벽한 무대 작품은 이러한 무언극에서 발전된 것이었다. 초기의 아마추어 작품의 극본은 민속 설화나 사적인 이야기를 재구성한 것으로서 대개 마몬토프에 의해 쓰여졌다. 연극에는 모든 사람들이 참여했다. 사바 마몬토프는 각자의 재능을 발견하여 역할을 맡겼는데, 그것은 그들 스스로도 예기치 못한 능력으로 확인되곤 하였다. 그래서 빅토르 바스네초프는—그가 후에 고백했듯이—처음에는 어떻게 하여야 할지 전혀 아이디어가 없었음에도 불구하고 훌륭한 무대 장식화를 그리게 되었다. 이렇게 전통적인 기술자 대신 화가가 무대 장치를 함으로써 사실적인 무대 장치의 개념이 탄생했으며, 그것은 즉시 서유럽으로 전파되었다. 이 개념은 바스네초프의 작업에서 시작되어, 1880년대 마몬토프의 '사립 오페라 극장'의 작품 공연 때 일했던 바스네초프의 제자들, 코로빈, 레비탄, 골로빈, 로예리치의 작품을 통해 발전되었다. 무대 장식을 위해 전문 화가를 기용하는 마몬토프의 혁신적인 방식을 따라 1890년경에 이르러서는 황제의 국립극장도 전통적인 무대장식가가 아닌 예술가들을 기용하기 시작했다. 결국 그들은 디아길레프와 함께 유럽으로 진출하게 된다. 이전에는 배경막이 연기하는 배우들을 위한 배경 장식에 불과했지만, 이제는 작품에 꼭 필요한 부분이 되었다. 이러한 변화는 무대 개념에도 혁신을 불러일으켰다. 작품은 통합적으로 감상되기 시작하였으며, 배우는 자신의 연기를 무대 장치, 의상, 제스처, 음악, 언어

등의 다른 요소들과 맞추어야 했다. 그래서 종합(synthesis), 즉 연극의 통일성이 중요한 개념으로 떠올랐다. 1880년대 초의 이러한 작품들을 무대에 올릴 때 와서 공연하곤 했던, 마몬토프의 사촌 스타니슬라프스키는 유럽에 영향을 준 '사실주의 연극'의 탄생을 그들의 공헌으로 보았다.

아마추어 무대 작품을 과감하게 실험하던 마몬토프는 곧 모스크바에 전문적인 '사립 오페라 극장'을 설립하기에 이른다. 황제의 칙령으로 인해 가능했던 사립 오페라 극장의 설립은 예술가들과 장식 미술 분야에 특별한 재능이 있는 러시아인, 그리고 연기하는 것이 곧 삶인 사람들에게 새로운 활동 분야가 열렸음을 의미했다. 이 오페라 극장은 1883년 림스키-코르사코프의 오페라 〈눈 아가씨〉[16]를 무대에 올림으로써 문을 열었다 도 11, 12. 무대 장치는 빅토르 바스네초프가 맡았다. 그때부터 이 극장은 림스키-코르사코프, 다르고무이슈스키, 무소르그스키, 보로딘의 음악은 물론 러시아 대중음악에 이르는 광범위한 음악을 공연했을 뿐 아니라, 표도르 샬랴핀의 훌륭한 목소리를 소개하기도 하였다.

따라서 마몬토프의 극장은 젊은 화가들에게 인기를 끌기 시작했다. 폴레노프는 가장 우수한 모스크바 대학생인 두 명의 화가-콘스탄틴 코로빈과 앞에서 이미 언급했던 이삭 레비탄을 소개했다.[17] 코로빈(Konstantin Korovin, 1861-1939)은 1885년에 파리를 방문하여 인상주의와 접하였고 프랑스 인상주의를 반영한 러시아 최초의 화가가 되었다. 같은 해 코로빈은 마몬토프 부부를 만나 금방 그들 가족과 친밀한 관계를 갖게 되었다. 그 누구보다도 그는 무대 디자인의 혁명을 이루는 데 기여했으며, 그가 프랑스 인상주의의 개념을 가장 성공적으로 나타냈던 것도 바로 무대 디자인을 통해서였다 도 13. 그는 1901년 교수로 임명된 모스크바 대학에서 중요한 영향을 끼쳤다. 20세기 초의 거의 모든 아방가르드 미술가들이 그의 제자였다. 그들 중에는 쿠스네초프, 라리오노프, 곤차로바, 타틀린, 콘찰로프스키, 마슈코프, 렌툴로프, 팔크 외에도, 아브람체보의 화가인 세로프와 화가이자 미래주의 시인이었던 부를리우크 형제, 크루체니흐, 마야코프스키 등이 있었다.

발렌틴 세로프(Valentin Serov, 1865-1911)[18]는 마몬토프의 아들이나 마찬가지였다. 앞에서 언급했듯이 그는 미망인이 된 어머니를 따라 어린 시절이었던 1874년에 아브람체보에 와서 살았다. 따라서 그는 마몬토프 가(家)의 특징인 창조적인 활동의 분위기 속에서 성장했다. 또한 어렸을 때부터 레핀의 드로잉 지도를 받았다. 레핀으로부터 귀여움을 독차지했던 어린 세로프는 곧 눈에 띄게 조숙한 화가로 성장했다. 아브람체보의 즐겁고 이상적인 삶의 일부였던 '그리기 대

10 미하일 브루벨, 이집트 의상 디자인,
1890년대

회'에서 그는 나이가 많은 미술가들보다 훨씬 더 빠르고 확실하게 모델의 특징을 포착하여 사실적으로 그려 내곤 하였다. 세로프는 외관을 정확하게 그려 내는 이러한 재능을 더욱 발전시켜, 결국 1890년대와 20세기 초에 가장 성공하고 명성 높은 초상화가가 되었다 도 15, 16. 그러나 초상화가이기 이전에 그는 스승 레비탄보다 훨씬 더 감각적이면서도 과거 지향적이지 않은 훌륭한 풍경화가이기도 했다 도 14. 코로빈처럼 세로프도 1900년부터 1909년까지 가르쳤던 모스크바 대학에서 가장 강한 영향력을 가진 화가였다. 라리오노프는 그가 너무 바빠서 진정으로 좋은 스승이 되지 못했다고 술회하고 있지만, 많은 매체를 다루는 데 있어서 훌륭한 기술을 지닌 거장으로서 그는 구성에 대한 전문가적 태도와 매우 높은 수준의 기술적인 훈련을 통해 당시의 학생들에게 깊은 감명을 주었다. 그러한 성과는 러시아에서는 매우 드문 일이었다. 코로빈처럼 세로프도 두 미술 세계의 간격을 좁히려 노력했던 몇 안 되는 모스크바 인 중 하나였다. 그는 처음부터 페테르부르크의 미술 잡지 『예술세계 World of Art』(다음 장에서 논의할 것이다)에 기고하였으며, 1890년대의 아방가르드 미술 운동을 일으킨 그 그룹의 전시에 참가하였다.

　　1890년 세로프는 친한 친구인 미하일 브루벨(Mikhail Vrubel, 1856-1910)을 마몬토프에게 소개하였다.[19] 그것은 확실히 브루벨의 예술 인생에서 하나의 전

11 빅토르 바스네초프, 〈눈 아가씨〉,
 의상 디자인, 1883

12 빅토르 바스네초프, 〈눈 아가씨〉,
 무대 디자인, 1883

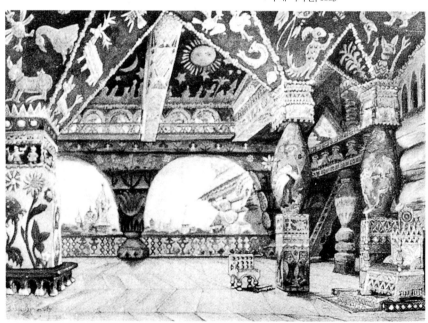

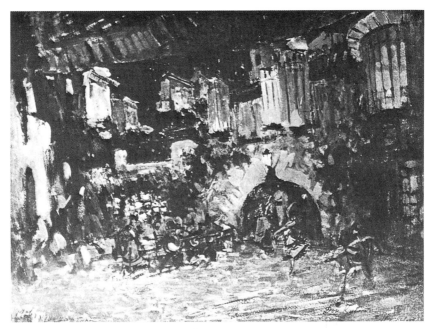

13 콘스탄틴 코로빈, 〈돈 키호테〉, 4막을 위한 무대 장식, 1906

14 이삭 레비탄, 〈영원한 평화 저 너머〉, 1894

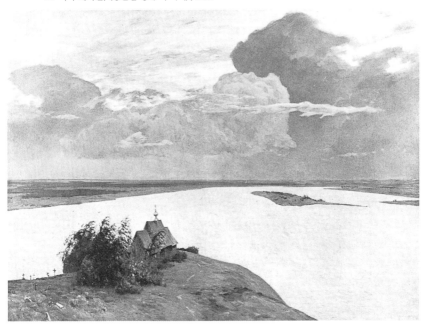

환점이었다. 그는 1880년에 입학한 페테르부르크 아카데미에서 초기에 명성을 얻었었다. 거기에서 그는 이탈리아의 포르투니를 열렬히 숭배하던 위대한 화가 치스탸코프에게 배우는 좋은 기회를 가질 수 있었다.[20] 레핀과 수리코프, 그리고 젊은 화가들 중 세로프와 브루벨과 같은 재능 있는 '순회파' 화가들의 거의 대부분이 치스탸코프의 제자들이었다. 이 모든 화가들 특히 브루벨은 뛰어난 아카데미의 교육이 그들의 몸에 배도록 했던 스승의 가르침에 경의를 표했다.

1883년에 12세기에 지어진 키예프의 성 시릴 성당 복원을 도울 학생들을 찾으러 학교에 온 프라호프 교수에게 아카데미의 교수들은 졸업도 하기 전인 브루벨을 추천했다. 비잔틴 미술을 가까이서 직접 대면함으로써 익숙해질 수 있었던 이러한 기회는 브루벨의 발전에서 결정적인 역할을 하였다. 이 무렵부터 그는 그의 작업의 추진력이 될 새로운 회화적 어휘를 끊임없이 추구하기 시작했다. 그 자신이 누이동생에게 편지로 썼듯이 "무엇인가 새로운 것을 말해야 한다는 강박적인 생각이 나를 떠나지 않는다…단 한 가지 명백한 것은 나의 탐구가 전적으로 기술적인 분야에 한정된다는 것"이었다.[6]

성 시릴 성당에서 브루벨이 했던 일은 원래의 벽화를 복원하는 것과 많이 손상된 부분을 전체 양식에 맞게 새로운 채색을 하는 일이었다. 그것은 분명 젊은 학생에게는 즐거운 일이었으며, 불행한 말년에 말했듯이 가장 되돌아가고 싶은 시절이었다. 브루벨이 선의 유창함을 발견한 것도 이곳에서다.

15 발렌틴 세로프, 〈도모트카노보의 10월〉, 1895

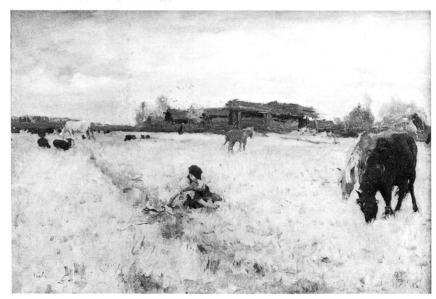

비잔틴 양식을 부활시키려는 요즘 미술가들의 주된 실수는 비잔틴 미술가들이 그려 낸 옷 주름 표현 방법을 이해하지 못한 데 있다. 비잔틴의 미술가들이 그렇게도 많은 재치를 보여 준 곳에서 그들은 그저 판판한 면만을 본다. 비잔틴 회화는 근본적으로 3차원 표현 방식과 다르다. 그것의 본질은 벽의 평평함을 강조하는 방식으로 형태를 장식적으로 배열하는 데 있다.[7]

브루벨은 이러한 캔버스의 평평한 표면을 강조하기 위한 장식적 리듬을 지속적으로 사용하였다. 이러한 예로 1890년에 그린 수채화 〈타마라의 춤〉도 18을 들 수 있다. 이 그림은 1890년에 희년(喜年)을 기념하기 위해 은행가 콘찰로프스키가 출판 의뢰한 레르몬토프의 시 『악마』의 삽화 연작 중 하나다.[#21] 이것은 브루벨이 모스크바에서 처음으로 의뢰받은 작품이었다. 〈타마라의 춤〉에서 브루벨은 리드미컬한 패치 워크(평평한 색면의 효과—옮긴이 주)로 된 복잡한 표면 효과를 창출하기 위해 형식 요소들을 병렬시켰다. 세 개의 상이한 면들로 구분되는 그것들은 각각의 꿈 같은 이미지들—황량한 산의 풍경으로 둘러싸인 바위에 기대어 있는 우울한 분위기의 악마와, 화려한 카페트 위에서 그루지아 인 신랑과 춤을 추는 아름다운 타마라, 이국적인 정경에 어울리는 음악을 연주할 것 같은 오케스트라—로 통합된다. 악사들은 캔버스의 가장자리 부분에서 임의적으로 잘림으로써 실제 공간의 존재처럼 우리의 세계로 침투한다.

브루벨이 키예프에서 한 비잔틴 미술에 대한 열정적인 연구가 이번에는 베네치아로 옮겨진다. 키예프에서 그가 선을 발견했다면 베네치아에서는 색채를 발견했다. 산 마르코 성당의 모자이크들, 카르파초와 벨리니의 작품은 특히 그의 관심을 끌었다. 이탈리아에 머무는 동안 극도의 소외, 가난에도 불구하고 그가 평생 동안 일관했던 놀라운 집중력으로 작업하였다.

1885년 브루벨은 러시아의 오데사로 돌아왔으나 일을 얻지 못했다. 그때부터 그는 육체뿐 아니라 정신적으로도 큰 고통을 겪기 시작했다. 그는 자신에게 점점 더 집요하게 달라붙던 레르몬토프의 이미지에서 영감을 얻은 '악마' 연작을 그리기 시작했다. 브루벨은 그것을 "여자와 남자의 외양을 통합한 영혼, 악하다기보다는 강하고 고귀한 존재로서 고통받고 상처 입은 영혼"[8]이라고 묘사하였다. 이러한 상징들이 점차 그의 작품을 지배해 감에 따라 그의 정신 상태도 눈에 띄게 황폐해 갔다.[#22] 신뢰감을 주는 존재이자 높이 날아오르는 수심에 가득 찬 영혼으로부터, 적대감으로 가득 찬 찡그리고 화가 난 얼굴에 이르기까지 그의 그림에서 그의 기분의 변화를 추적할 수가 있다. 마침내 그의 화업 말년에 이르면 쇠약해질

35

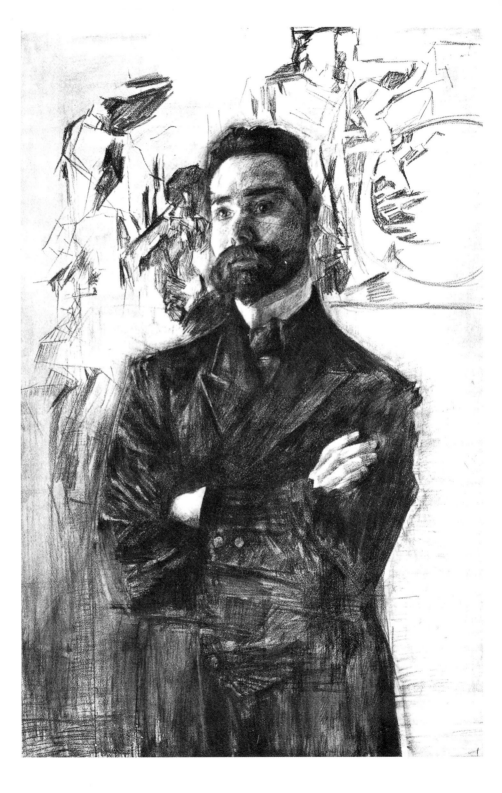

대로 쇠약해진 몸은 어지러운 소용돌이 속으로 빨려들어 가고 만다. 브루벨은 말기의 몇 작품에서 비극적으로 응시하는 눈빛의 커다란 머리를 가진 인물을 소생시킨다. 그 인물은 안개 속으로부터 서서히 나타나 마침내 우뚝 서지만 결국 그의 제국과 함께 사라져 버릴 순수한 영혼을 나타낸 것이었다.

1885-1888년에 브루벨은 잠시 머물렀던 오데사를 떠나 이전의 가장 행복했던 추억을 가지고 되돌아 간 키예프에서 극도의 가난에 찌든 삶을 살았다. 1887년 그는 새로운 성 블라디미르 대성당을 위한 디자인 공모 소식을 듣고 기념비적인

17 미하일 브루벨,
 〈발레리 브리우소프〉, 1905

18 미하일 브루벨,
 〈타마라의 춤〉, 1890

중세 종교 회화 작업을 하고자 했던 열망을 되살린다. 슬라브 양식의 유행 속에서 1862년에 짓기 시작한 이 성당은 러시아의 새로운 1000년을 기념하기 위한 것이었다. 당대의 어떤 화가들보다도 브루벨이 훨씬 능력이 있었음에도 불구하고, 아브람체보의 작은 교회를 장식한 경험밖에 없는 빅토르 바스네초프가 공모에 당선하였다. 바스네초프의 디자인은 미약하고 산만했으며, 브루벨이 이미 정통해 있었던 기념비적 회화의 특별한 매체에 대해 제대로 이해하지 못하고 있었다. 브루벨에게는 단지 아래쪽 벽에 있는 장식 패널화를 그리는 일이 주어졌다. 그에게는 이것이 고통스러운 경험이었으나, 타고난 겸손함과 장식적인 모티프에 알맞는 직관으로 수행하였고, 이렇게 제작된 그의 작품은 두고두고 우리에게 많은 감명을 주고 있다.

브루벨은 기념비적인 회화 작업 이외에 이 무렵 10여 년 동안 주로 수채화를 그리는 데 전념하였다. 왜냐하면 이 매체가 가장 엄격한 훈련을 요하는 것이라고 생각했기 때문이다. 페테르부르크 아카데미에 다닐 때 그는 친한 친구인 발렌틴

19 미하일 브루벨, 〈꽃병〉, 1904

20 미하일 브루벨, 〈장미〉, 1900년경

세로프와 학교 전통과는 매우 다른 자연에 대한 연구에 몰두했었다. 그들은 둘 다 레핀의 제자였으나, 브루벨은 곧 그의 스승의 철학을 격렬하게 반격하였다. 레핀 의 그림이 '항거의 일부(pièce de résistance)'로 받아들여졌던 1883년의 '순회파' 전시에 대해 브루벨이 쓴 글을 보면 흥미로운 점을 발견할 수 있다. "형태, 그 가 장 유려했던 조형적 특질이 사라졌다. 약간은 대담하고 재능 있는 붓 터치는 자연 과 화가의 교류의 정도를 나타내야 하며, 화가는 사상을 전달하는 것만큼이나 강 렬하게 관람자에게 조형적으로 인상을 주어야 하는 것이다."9.#23 같은 편지에서 브루벨은 미술을 사회적 선전의 도구로 보는 '순회파'의 해석에 반대하고 있다.

미술가는 대중의 노예가 되어서는 안 된다. 그는 자신의 작품에 대한 최고의 비판자이 다. 그러므로 자신의 작품을 존중해야 하며 대중의 이목을 끄는 행위를 해서는 안 된 다. 그것은 인쇄된 책의 한 페이지를 열었을 때와는 다른, 예술 작품에 정신적으로 접 근하는 즐거움을 앗아간다. 또한 그러한 즐거움을 추구하고자 하는 욕구를 철저하게 감소시킬 수도 있으며, 인간의 삶의 최고의 부분을 박탈할 것이다…

21 미하일 브루벨, 1890년에 출판된 레르몬토프의 시 『악마』의 희년 기념판을 위한 삽화 스케치

브루벨이 칸트의 글을 읽은 것은 이 편지를 쓴 직후였다. 칸트는 자연 연구에 대한 브루벨의 신념을 강화시켰다. 그는 동시대의 독일 철학에 심취했을 뿐 아니라 고전도 섭렵하던, 당시 러시아에서는 보기 드문 뛰어난 라틴 철학자이기도 했다. 그는 거부당하기만 했던 그의 시대에 속했다기보다는 오히려 여러 면에서 푸시킨의 세대에 속한 사람이었다.

다른 어떤 미술가보다도 브루벨은 이후의 20여 년 동안 러시아에서 진행될 아방가르드 예술가들에게 영감을 주었다.[24] 그는 아마도 러시아의 세잔 정도로 불릴 수 있겠다. 세잔과 그는 많은 공통점을 지닌다. 두 사람 모두 작품을 통해 두 세기를 연결하고 있을 뿐 아니라, 19세기와 20세기를 근본적으로 구별시키는 두 개의 시각도 연결하고 있다. 즉 이젤화의 탄생과 함께 시작된 르네상스 이래의 서구 미술과 '현대 미술'을 구별짓는 시각이었다.

세잔처럼 브루벨도 생애 동안 별로 인정을 받지 못했다. 인정이라고는 사바 마몬토프의 극장에서 일하는 동안, 그리고 아브람체보의 공방에서 작업하는 동안 마몬토프의 노력과 시각에 의해 인정받은 것뿐이었다. 그러나 브루벨이 마몬토프를 위해 그린 것은 몇 점뿐이었다.

친구 세로프와는 달리 그는 풍경 및 자연에 대해 전혀 직접적인 관심을 보이지 않았다. 대부분의 그의 드로잉들은 꽃을 소재로 삼고 있는데, 그것들은 자연

속에서 자라나는 꽃이 아니라 서로 얽히고 상호 침투하는 모습으로 확대되어서 인공적인 소외감 속에 특이한 극적인 리듬을 자아내고 있다. 그것은 얽힌 모양의 꽃병이 빛나며 곱슬거리는 덩어리로 폭포처럼 떨어지는 것에서 다시 한 번 볼 수 있다. 브루벨은 이러한 정교한 수채화와 연필 스케치에서 재능을 가장 잘 드러냈다. 그는 연필로 스케치할 때 모든 시점에서 모델을 탐구하였다. 즉 투명하게 교차하는 구성과 서로 대립함으로써 균형을 이루는 덩어리들, 날카롭게 각진 조각들을 쌓아올린 것 같은 형태들, 모자이크처럼 패턴을 이루는 것으로 보았던 것이다. 다음 세대의 미술가들이 브루벨을 그렇게도 존경한 것은 그의 비범한 상상력뿐 아니라, 회화적 표현의 가능성에 대한 지칠 줄 모르는 탐구 때문이기도 했다. 그가 비록 새로운 회화 어휘를 만들지도 않았고 새로운 유파를 형성한 것도 아니지만, 그는 뒤이어 올 후배들의 실험을 가능하게 하였다. 길을 알려준 것이다.

1890년-1905년

러시아의 '예술세계(World of Art)' 운동은 그 형성과 시대적 배경, 역사적인 역할에 있어서 프랑스의 나비파와 유사하다.#25 그것은 1880년대 말 알렉산더 베누아의 지도 아래 '스스로 교육하는 단체'를 표방하며 만들었던 '네프스키의 픽위키안스(Nevsky Pickwickians)'(원래 찰스 디킨스의 소설 『픽위크 신문』의 주인공 이름으로, 픽위크 식의 익살이 풍부한 사람을 의미한다-옮긴이 주)라는 학생 단체에서 비롯되었다. 그들 모두가 다녔던 메이 대학은 상트페테르부르크의 유복한 인텔리겐차의 자녀들을 위한 중상층의 사립학교였고, 그들 중 많은 학생들이 외국 혈통이었다. 그러한 특징은 1890년대 초에 운동으로서 나타난 '예술세계' 멤버들의 독특한 배경이 되었다. 영국과 유럽의 '아르 누보' 운동과 평행했던 '예술세계'는 1890년대와 20세기 초 러시아 아방가르드 미술을 대표하게 되었다.

베누아는 '예술세계'의 역사에 관해 언급하면서 단체, 전시 조직, 잡지의 세 가지 측면에서 묘사하였다.

> 나는 '예술세계'가 이 세 가지 중 하나로 분리되어 이해되기보다는 통합체로 이해되어야 한다고 생각한다. 좀 더 정확하게 말하자면 그것은 그 자체의 삶을 살고 자체의 특별한 관심과 문제를 지니고 있는 그리고 많은 방식으로 사회에 영향을 주며 예술(말하자면 문학과 음악을 포함하는 넓은 의미에서의 예술)에 대한 바람직한 태도를 고취시키고자 노력하는 일종의 공동체다.1

알렉산더 베누아(Alexander Benois, 1870-1960)는 메이 대학 학생 단체를 만든 사람으로서, '예술세계' 운동의 배후에서 지적인 세력으로 남아 있었다. 화가, 무대 디자이너, 연출가, 학자, 비평가, 미술사학자로 활동했던 그는 미술뿐 아니라 전인적(全人的)인 쇄신, 회화뿐 아니라 삶의 전부를 포함하는 예술의 혁신 등 '예술세계'가 표방하는 모든 것을 상징하는 인물이었다. 그는 인류를 구원하기 위한 도구로서의 예술, 헌신적인 애호가로서의 예술가, 그리고 영원한 진리와

아름다움의 매체로서의 예술에 대한 확고한 개념을 갖고 있었다. 요약하자면 그 것은 '예술을 위한 예술'로 오용되어 온 철학이었다.

알렉산더 베누아는 독일, 프랑스, 이탈리아 조상의 피를 물려받아 1870년 상 트페테르부르크에서 태어났다.[26] 베누아의 가문은 페테르 대제가 서구로부터 미 술가, 작곡가, 건축가들을 데려오기 시작한 이후로 상트페테르부르크에 살게 된 외국 가문이었다. 18세기 이래로 그들은 러시아의 문화 발전에 막대한 영향을 미 쳤으며, 베누아 가(家) 같은 많은 가문들이 재능 있는 예술가들을 계속 배출하였 다. 베누아 가문은 18세기 후반에 러시아에 도착하였으나 예술적인 기질을 물려 받은 것은 어머니의 가계인 베네치아의 카보스(Cavos) 가문으로부터였다. 베네 치아 극장 감독의 아들인 카테리노-카보스(Caterino-Cavos)는 명망 높은 작곡 가이자 오르가니스트였으나 베네치아 공국이 실각한 후 고향을 떠나 상트페테르 부르크에 있는 황실 극장의 음악장으로 취임하면서 가족들과 함께 이곳에 정착하 였다. 그의 아들인 알베르토 카보스는 레닌그라드의 마린스키 극장(지금은 키로 프 극장)과 모스크바 볼쇼이 극장의 무대 설계 및 디자이너로 유명했다. 알베르토 의 딸인 카밀라 카보스는 니콜라스 베누아와 1848년에 결혼하였다. 그러므로 니 콜라스 베누아는 반은 프랑스, 반은 독일의 피를 물려받은 셈이었다. 그는 페테르 부르크 미술 아카데미 학생 시절인 1836년에 건축 부문에서 금메달을 받아 당시 전통에 따라 이탈리아로 유학한다. 그곳에서 그는 러시아-독일 미술가 공동체와 독일의 낭만주의 화가 오버베크, 러시아 화가 이바노프와 소설가 고골리를 알게 되었다. 이러한 예술가 및 작가들과 영향과 특히 중세 건축의 부활을 꾀했던 독일 나사렛 화가들의 이상(理想)은 젊은 건축가에게 지워지지 않는 깊은 인상을 주었 고, 그래서 그 역시 러시아 건축의 부활에 대한 이상을 품고 돌아왔다.

알렉산더 베누아는 그가 자라난 낭만적인 이상의 분위기 속에서 예술적 취향 을 형성하였고, 바로 그의 기질을 '예술세계'가 형성되었다. 그의 가문은 국수주 의적이고 야만적이라고 생각한 1860년대와 1870년대의 러시아 인민주의(러시아 혁명 이전의 공산주의) 이념에 끌리지 않았으며, 동시대의 다른 많은 사람들과는 달리 서구와 완전히 단절하지 않고 있었다. 오히려 선조의 복잡한 혈통 때문에 당 대의 프랑스, 독일, 이탈리아의 사상과 매우 친숙해 있었다. 이러한 국제적인 문 화 감각은 '순회파'가 득세하는 동안 잃어버렸던 러시아 문화를 회복하는 것이 그들의 임무라고 믿고 있었던 '예술세계' 멤버들의 기본 성격을 이루었다. 그러 나 그들은 러시아에서 유럽 중심의 문화 복귀를 꾀한 것은 아니었다. 그와는 반대 로 그들은 러시아가 서구 유럽의 변두리 정도로 남아 있어서는 안 된다고 믿고 있

었으며, 유럽으로부터 고립된 민족적 전통의 요새로 남는 것도 거부하였다. 그들의 목표는 러시아를 최초로 서구 문화의 주류에 기여할 수 있는 국제 중심지로 창조하는 것이었다. 이를 위해서 그들은 다시 독일, 프랑스, 영국의 사상과 접하기 시작하였고, 아브람체보 공동체가 전념했던 중세 러시아의 미술뿐 아니라, '순회파'에 의해 외래의 것으로 완전히 무시되거나 페테르 대제와 카테리나 여제 치하에서 만들어져 소홀하게 취급되었던 미술에 이르기까지 민족 유산에 대한 관심을 고취시켰다. 알렉산더는 이러한 야심찬 계획의 중심인물이 되었다.

'네프스키의 픽위키안스'는 베누아의 학교 친구들로 구성되었으며, 그들 중 드미트리 필로소포프, 콘스탄틴 소모프, 발터 누벨 등이 중심 인물이었다. 필로소포프는 당대 최고의 미인과 결혼했던 유력한 행정가의 아들로 귀족이자 매력적이고 우아하며 잘생긴 소년이었다. 베누아의 부모들처럼 필로소포프의 부모도 아들이 태어났을 때 이미 노년이었고 아버지는 그가 자라나는 것을 보지 못하고 세상을 떠났다. 이러한 사실은 이 젊은이들이 극단적으로 조숙했던 또 하나의 이유가 될 수도 있겠다. 사람들은 그들이 "20대에 이미 세상에 지쳐 버렸다."고 묘사했다. 필로소포프 부인은 그녀의 응접실에 소수 지식인 귀족들을 초대하던 세련된 여주인이었고, 러시아 최초의 '여자 대학 과정'을 설립할 만한 권한과 능력이 있었던 여성으로도 유명했다.[27] 필로소포프는 그다지 창조성 있는 작가는 아니었지만, 이 그룹에서 가장 문학적 능력이 있는 사람이었다. 후에 이 그룹이 '신비적인' 성격을 갖는 데 공헌한 상징주의 종교 철학자 메레슈코프스키를 소개한 것도 그였다. 잡지를 만들 때 필로소포프는 러시아 문학의 상징주의 1세대를 대표하는 블로크, 벨리, 발몬트 등이 초기 작품을 발표하는 문학 코너를 진행하였다.

베누아처럼 독일과 프랑스인의 혼혈 후손이라 3개 국어를 하며 자라난 발터 누벨은 음악에 대한 강한 관심을 불러일으켰다. 학생 집단의 또 다른 초기 멤버였던 콘스탄틴 소모프는 처음에는 그리 활동적이지 않았으나 에르미타주 미술관 관장의 아들로서 후에 잡지 『예술세계』의 회화 코너에 많은 기고를 하였다. 이 밖에 '네프스키의 픽위키안스' 회원 중에는 메이 대학의 다른 학생들도 있었지만, 1890년에 모두 학교를 졸업하면서 그룹도 떠났다.

그해에 베누아는 야간 강좌(1년 과정의 이 드로잉 수업이 베누아가 받은 유일한 형식적인 미술 수업이었다)를 듣고 있던 페테르부르크 미술 아카데미에서 한 젊은 학생을 만난다. 그는 에피큐로스 철학자로 유명했던 레온 바크스트(Leon Bakst)라는 이름을 예명으로 사용하면서 화가이자 혁신적인 무대 디자이너로 유명해진 레프 로젠베르크(Lev Rosenberg)였다.[28] 그는 곧 베누아와 친해져서 그

룹의 리더 중 하나가 되었다. 바크스트는 이 그룹 최초의 전문적인 미술가였다. 그러나 그는 전통적인 형식을 넘어서는 것에 대해서는 무조건 억압했던 아카데미의 편견을 경험했기 때문에 이 그룹에서도 가장 열렬한 반아카데미 선동가였다. 1년 전에 '피에타'를 주제로 한 공모전이 열린다고 발표된 적이 있었다. 치스탸코프의 제자이자 '순회파'의 종교화가였던 네스테로프를 숭배하는 바크스트는 회화의 절대적인 리얼리즘의 가치에 대한 생각으로 가득 차 있었다. 사실적으로 그린다는 생각에 따라 그는 죽은 아들 예수를 위해 울어 눈이 충혈된 나이 든 여인으로 마돈나를 묘사하였다. 그러나 심사위원 앞에 불려갔을 때 자신의 캔버스에 그어진 두 개의 격노한 붉은 선을 보고 당황함과 동시에 절망을 느꼈다. 다음날 그는 아카데미를 떠나, 아카데미와 '순회파'에 대항하고 있던 '픽위키안스'에 가담하였다.

'픽위키안스'의 친구들은 방과후 베누아의 집이나 필로소포프의 집에서 거의 매일 만나곤 하였다. 두 사람의 집은 모두 코스모폴리탄 문화라는 비슷한 분위기를 지니고 있었다. 그들은 각각 자신의 원고를 읽거나 토론을 하였는데, 계속되는 웃음과 기지에 의해 중단되곤 하였다. 이러한 분위기는 베누아의 어머니가 청동으로 만든 종을 울려 그를 자주 호출하였음에도 수그러들지 않았다. 그들의 토론은 멤버들이 개인적으로 끌리는 주제가 있다면 어떤 것이든 가능했다. 당시 베누아는 뒤러, 홀바인, 크라나흐에 대해 이야기하였으며, 그의 가족이 존경하고 있던 독일 화파 폰 마레스, 멘젤, 포이어바흐, 라이블, 클림트, 독일 인상주의자들인 리베르만과 코린트 등에 대해서도 토론하였다.[29] 베누아의 논의를 통해 볼 때, 프랑스 인상주의자들은 아직도 러시아에 잘 알려져 있지 않았으며 20세기 초《예술세계》전시가 열린 후에야, 그리고 나중에 잡지가 발간된 후에야 비로소 직접적으로 소개되었음을 알 수 있다.[2,30] 베누아에 따르면, 1918년에 출판된 후 널리 읽혔던 에밀 졸라의 책 『작품 L'œuvre』을 통해 러시아에 처음으로 인상주의의 개념이 소개되었다. 1920년대까지 러시아 화가들이 프랑스와 독일의 현대 미술에 대해 정보를 얻은 것은 리하르트 무터의 19세기 미술사[3]와, 빙의 친구이자 1908년에 나타난 '아르 누보' 운동[4]의 선구자였던 마이어-그레페가 쓴 미술사를 통해서였다. 우리는 카시미르 말레비치가 쓴 많은 글에서 그들의 작품에 대해 언급되어 있는 것을 발견할 수 있다. 무터의 미술사에서 러시아 미술에 대한 부분은 저자의 요청에 따라 베누아가 저술하였다. 베누아는 무터를 1890년대 초에 뮌헨에서 알게 된 후 자주 방문했었다.

베누아가 주로 회화와 건축에 대해 토론하고자 했던 반면, 필로소포프는 알

렉산더 1세 치하의 사상과 시대 상황, 그리고 투르게네프에 대해 이야기하고 싶어했다. 학생이라기보다는 사무원처럼 보였던 바크스트는 붉은 머리, 작고 푸른 눈, 금속테 안경에 수줍어하는 몸짓을 하곤 했는데, 다른 사람들보다 말수는 적었으나 항상 유쾌한 웃음과 빠른 재치로 토론에 참여할 준비를 하고 있는 사람이었다. 이 겸손한 젊은이는 어려운 생활을 하고 있었다. 왜냐하면 아직 학생임에도 불구하고 어머니와 두 누이동생, 어린 남동생을 부양해야만 했기 때문이다. 그러나 그는 결코 의기소침한 적이 없었으며, 분쟁이 잦은 친구들 사이에서 늘 관대하고 동정심이 많은 사람이었다. 비록 이 그룹에서 가장 색채가 두드러지지 않는 인물이었음에도 불구하고, 다른 어떤 친구들보다도 창의적인 작업을 한 예술가는 바로 바크스트였다. 〈세헤레자드〉나 〈오리엔탈〉도 22, 그리스 풍의 작품 〈목신의 오후〉도 23 등 디아길레프의 발레를 위한 그의 이국적인 무대 장식에서 '예술세계'의 이념은 완전한 꽃을 피워 실현된다.

1890년대 말경 고향인 페름에서 필로소포프의 사촌이 상트페테르부르크에 도착하여 '픽위키안스'에 등장한다. 볼에는 홍조를 띠고 큰 입을 굳게 다문 키가 작고 통통한 이 젊은이가 바로 세르게이 디아길레프(Sergei Diaghilev)였다.#31 그룹의 젊은 탐미주의자들은 원기 왕성하게 떠들썩하게 웃곤 했던 어린 시골뜨기를 처음에는 별로 탐탁치 않게 생각했지만, 오로지 그들 모두가 너무도 좋아했던 그의 사촌에 대한 예우로서 그를 받아들였을 뿐이었다. 오히려 디아길레프가 그들의 촌스러운 복장과 지식의 추종을 경멸했다. 그는 그들의 모임에는 가끔 나타났을 뿐 무도회와 큰 사교 모임에 참여하길 더 좋아했다.

1890년에 이 그룹의 멤버들은 메이 대학을 졸업하였고, 러시아 대부분의 가문 관습대로, 페테르부르크 대학으로 진학하기 전 1년 동안 외국으로 여행을 하게 된다. 현대 미술을 알기 원했던 베누아가 택한 곳은 파리가 아닌 뮌헨이었으며, 파리에 간 디아길레프와 필로소포프는 아직 인정을 받지 못하고 있던 인상주의자들에 의해 깊은 영향을 받았을 뿐 아니라 줄로아가(Zuloaga), 퓌비 드 샤반, 스칸디나비아의 화가 조른(Zorn)에게서도 강한 인상을 받았다.

그들은 외국에서 돌아온 후 대학 생활을 하면서 예술에 대한 신념들을 더욱 심오하게 발전시키는 한편, 러시아에서 새로운 예술의식이 있는 지식 계층을 창조해야 한다는 임무를 느끼고 있었다. 이 그룹의 어느 누구도 대학 생활을 심각하게 생각하지 않았다. 익히 알려진 바대로, 디아길레프는 학위를 따는 일보다는 림스키-코르사코프에게 음악을 배우거나 중요한 인물들과 만나는 것에 훨씬 더 많은 관심이 있었다. 졸업하는 데 보통 4년이 걸리는데, 디아길레프가 6년만에 졸업

22 레온 바크스트, 〈오리엔탈〉, 무대 배경의 휘장을 위한 디자인(미사용), 1910년경

했다는 것은 당연한 일이다.

이 무렵에 바크스트의 페테르부르크 아카데미 시절의 친구이며 모스크바 출신인 세로프와 코로빈이 모임에 가입하였다. 그로 인해 그룹의 딜레탕트한 분위기에 전문적인 성격을 부여하게 되었다. 조금 후에 니콜라스 로예리치(Nicholas Roerich)가 가담하였다.[32] 로예리치도 메이 대학에 다녔지만 '픽위키안스' 보다는 두세 살 아래였다. 고고학에 열정적인 관심을 갖고 있었던 그는 1890년대부터 수많은 발굴 작업에 참여해 역사 잡지에 이러한 과학적 발견에 대한 논문을 기고하기도 하였다. 1893년에 그는 페테르부르크 아카데미에 들어가 화가가 되기 위한 교육을 받았을 때 '픽위키안스' 와 접촉하게 된다. 그는 나중에 『예술세계』 잡지의 중요 기고자가 되며, 바크스트와 함께 제1차 세계대전 이전의 디아길레프의 무대를 가장 혁신적으로 장식하는 무대디자이너가 되었다. 그가 디자인한 〈이고

르 왕자〉도 24를 위한 무대는 러시아의 먼 과거와 무한한 공간, 이교도적인 제의 (祭儀)의 신비, 자연적이고 소박한 힘의 표현을 상기시키는데, 그것은 상징주의적인 연상 작용과 그의 고고학적인 작업의 직접적인 결과로 볼 수 있는 것이었다. 민속 예술에 대한 그의 지식은 아브람체보의 미술관 및 공방과, 탈라슈키노에 있는 테니셰바 공주의 미술관 및 공방에서 얻은 것이었다[33](테니셰바 공주의 미술관과 공방은 1890년대에 스몰렌스키 근처에 세워졌으며, 대부분 시골집을 부활하려 했던 마몬토프의 아브람체보 실험에 근거한 것이었다. 아브람체보에서는 많은 전문 미술가들이 모여들어 목각 공방에서 일하곤 했는데, 그들 중에는 브루벨, 골로빈, 말류틴, 로예리치, 테니셰바 공주 등이 있었다. 따라서 러시아의 제2세대 미술가들은 러시아 민속 미술과 실제 접촉함으로써 직접적으로 영감을 얻었음을 알 수 있다)도 5.

페테르부르크의 프랑스 영사관에서 일하던 프랑스의 외교관 샤를 비를레 (Charles Birlé)가 1893년에 '네프스키 픽위키안스'에 가담하여 주요 멤버가 되었다. 비를레는 단 1년 동안만 그룹에 참여했었지만 그 동안에 고갱, 쇠라, 반 고흐의 작품들과 인상주의자들을 소개함으로써 당시 프랑스 회화에 대한 그들의 개념에 혁신을 일으켰다. 알프레드 누로크(Alfred Nurok)를 그들에게 소개한 사람도

23 레온 바크스트, 〈목신의 오후〉, 무대 디자인과 의상 디자인, 1912

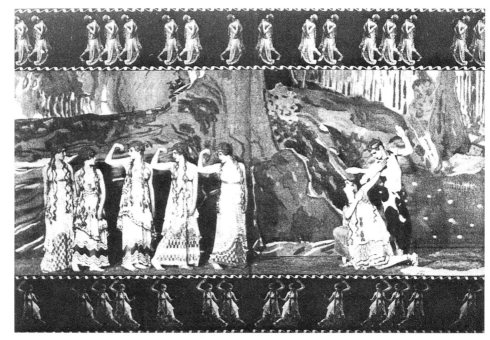

바로 그였다. 누로크는 냉소적이고 비꼬기를 잘하는 사람이었다. 베누아는 그에 대해 "보들레르의 『악의 꽃』, 위스망, 베를렌의 에로틱한 시, 그리고 사드 백작의 글을 좋아했으며, 그중에 한 권은 항상 그의 주머니에 꽂혀 있었다."[5]라고 묘사했다. 그는 이 그룹에 T.T. 하이네, 스타인렌, 피제, 오브리 비어즐리를 소개하였다. 비어즐리는 특히 책 삽화에 혁신을 일으켰으며 책 한 장 한 장이 곧 표현력이 드러나는 풍부한 실체라는 개념을 도입함으로써 러시아에서 상당한 영향력을 행사했다.

그룹 멤버들 사이에서는 잡지의 사상이 논의되기 시작하였다. 매우 가까운 친구였던 베누아와 누벨은 특히 차이코프스키와 18세기의 음악을 좋아하는 열정으로 하나가 되어 특별히 잡지의 사상 논의에 관심을 가졌다. 그러나 그들은 너무 경험이 없었다. 문제는 아무도 잡지를 발행하는 데 관계되는 행정 책임을 떠맡으려 하지 않는다는 것이었다. 베누아는 너무 변덕스럽고 민감했으며, 필로소포프는 책임감이 없는데다가 몸이 약했다. 바크스트, 세로프, 코로빈은 그들 자신의 일로 너무 바빴고, 누로크와 누벨은 어떠한 책임도 지길 싫어했다. 결국 디아길레프가 이러한 다양한 개성들을 일련의 창조적인 기획으로 한데 모아서, 처음에는 잡지, 그 다음에는 전시, 마지막으로 '예술세계' 운동의 가장 중요한 표현인 '러시아 발레' 순서로 진행해 나갔다.

디아길레프는 물론 그의 동료들보다 훨씬 덜 세련된 사람이었다. 그러나 음악에 대한 그의 주장과 권위는 대단한 것이어서, 창의적인 활동을 위해서 그의 스승 림스키-코르사코프의 정직한 가르침을 저버리기도 했다. 그러나 당시 아직 20대의 젊은이들이었음에도 활발한 프로그램을 성취하려는 의욕이 없었던 '네프스키 픽위키안스'의 다른 사람들과 비교할 때, 그는 '건강과 힘으로 가득 차 있었으며, 때묻지 않은 에너지와 신선함을 갖고 있었다.' 1895년 디아길레프는 다시 외국으로 떠났다. 혼자였던 그는 그림을 수집하기 시작했고, 많은 양의 수집품을 가지고 러시아로 돌아와 베누아에게 S.P. 디아길레프 미술관의 관장을 하라고 농담하기도 했다.[#34] 이 여행에서 디아길레프는 자신의 갈 길을 발견하고 친구들에게로 돌아온다. 베누아는 미술 분야에서 선구적인 역할을 계속하고 있었는데, 그것은 그가 실제 문제를 밀고 나가는 재능과 추진력을 갖추고 있어서 곧 창조적인 활동의 중심에서 그의 친구들을 끌어들일 수 있는 타고난 지도자의 인격을 발휘할 수 있었기 때문이었다. 디아길레프는 성공적인 반응을 불러일으킨 예술에 관한 몇 개의 글을 발표한 이후 성공을 향한 야심을 더욱 키웠고 그 이후로 그는 예술 행정 분야에 관심을 갖기 시작했다. 2년 후 그는《영국과 독일의 수채화전》과《스

칸디나비아의 화가들》이라는 전시를 처음으로 조직했다. 이러한 전시들은 《러시아와 핀란드 화가전》으로 이어진다. 그것들은 재치가 번뜩이는 이벤트였으며, '예술세계'가 전시를 주관하는 모임으로 변신하는 데 기여하였다. 얼마 후에 잡지가 발간되었다.

1896년에는 그룹의 멤버들이 분산되었다. 대학을 졸업하고 결혼한 베누아는 파리로 떠났고 마지막으로 그룹에 가입했던 소모프와 베누아의 조카 란세레이도 파리로 갔다.#35 18세기 프랑스 문화에 열정을 갖고 있던 베누아는 2년 동안 그곳에 머물다가, 잡지를 창간하는 일을 도와 달라는 다음과 같은 디아길레프의 편지를 받기까지 러시아에 돌아가지 않고 있었다.

> 나는 우리의 예술적 삶 전체를 통합할 수 있는 잡지를 발간하려고 하네. 거기에 삽화로 진짜 그림을 넣고 싶네. 그러면 글들도 생명력을 얻게 될 것일세. 그리고나서 잡지의 이름으로 매년 일련의 전시도 기획하고 지금 모스크바와 핀란드에서 번성하는 새로운 산업미술을 잡지에 소개하는 데 관심을 갖고 있음도 말해두네.6

그룹의 다른 멤버들은 디아길레프의 제안을 적극적으로 받아들였으며, 그들 사이에 활발한 토론이 오고갔다. 그러나 파리에서 정신적인 침체의 분위기에 젖어 있던 베누아는 디아길레프의 의견에 반응하지 않았다. 디아길레프는 후에 '세르게이 디아길레프의 러시아 발레'에서 함께 일하게 될 이 미술가 친구에게 반은 협박조로 반은 달래며 더 설득력 있는 편지를 보냈다.

> 나의 부모님께 나를 사랑해 달라고 부탁할 수 없는 것처럼, 자네에게 내 계획에 동조하고 나를 도와달라는 부탁을 할 수가 없네. 그것은 지지하거나 좋은 말을 해주는 것으로는 부족하고, 자네가 직접 한 마음이 되어, 그리고 창조적인 방법으로 해줘야 하네. 한 마디로 말하자면, 나는 자네에게 어떤 것에 관해서도 논의하거나 물어볼 수가 없네. 오 하나님, 시간이 없다네. 내가 가서 자네의 목을 비틀고 싶네. 나의 솔직하고 우애 어린 독설이 자네의 마음을 흔들어, 이제 외국인으로서, 그리고 방관자로서의 삶을 그만두고 빠른 시일 내에 여기 있는 우리들처럼 더러운 작업복을 입기를 원하네 …

얼마 지나지 않아 베누아는 러시아로 돌아와 계획된 잡지를 위해 글을 쓰기 시작했다. 그는 인상주의자들에 대한 글과 브뤼겔에 관한 글을 썼다. 그러나 브뤼겔에 관한 글은 '충분히 현대적이지 않다'는 이유로 편집자들에 의해 누락되었

24 니콜라스 로예리치, 〈이고르 왕자〉, 무대 디자인, 1909

다. 이 당시 그룹의 멤버들은 이념적인 '좌익'과 '우익' 두 진영으로 나뉘기 시작
했다. 즉 무엇보다도 새로움을 추구하고, 편협하거나 지방적이거나 시대에 뒤떨
어진다고 생각되는 모든 것을 원칙적으로 공격하는 좌익과, 지식과 감응의 포괄
성에 있어서 학자적이고 약간은 절충적이며 좀 더 관습적인 우익이었다. 좌익에
는 누로크, 누벨, 바크스트, 코로빈이 있었고, 우익에는 베누아, 란세레이, 메레슈
코프스키 등이 있었다. 두 진영 사이에는 '평화 유지군' 필로소프프와, 영민한 사
촌형을 항상 따랐던 디아길레프가 있었다. 세로프는 종종 이쪽 진영과 저쪽 진영
을 오고갔으나, 그와 코로빈은 단지 이 그룹의 방문자였을 뿐이었고 잡지의 미래
를 형성할 수 있는 지속적인 논쟁에 그들의 의견은 별로 반영되지 않았다.

　모든 방식에서 획기적이었던 잡지의 내용과 형식을 결정한 후에, 그 다음의
문제는 이 계획을 재정적으로 후원할 수 있는 후원자를 찾는 일이었다. 앞에서 언
급했듯이, 탈라슈키노에 있는 영지에 수공업 중심의 공방을 갖고 있었던 테니셰
바 공주는 당시 2년간 베누아와 매우 친밀한 관계를 유지하고 있었다. 그녀는 이
야심적인 계획을 도와줄 수 있는 유력한 인물로 떠올랐다. 그러나 디아길레프가

이 잡지의 편집장이라는 것을 알게 되었을 때 그녀는 회의적이었다. 그녀는 다른 사람들의 생각처럼 디아길레프가 똑똑한 청년이지만 경박한 데가 있고 진지하게 예술을 공부한 사람은 아니라고 생각하고 있었다. 공주가 잡지를 돕기로 마음을 돌린 것은 디아길레프가 1897년에 조직한 두 번의 전시회가 끝난 후였다. 그러나 그룹은 초창기에 드는 엄청난 비용의 부담을 덜기 위해서 또 다른 후원자를 찾아야 했다. 사바 마몬토프는 당시 그의 상황이 비교적 좋지 않았음에도 불구하고 가장 희망적인 인물이었다. 1890년에 파산한 이후 그는 가문의 재산을 회복시키려고 부단한 노력을 하였고, 그의 노력은 성공을 거두어 아브람체보 도자기는 이제 꽤 단단한 재정적 기반을 갖출 수 있게 되었다. 그는 사실 젊은 시절의 노력을 생각하며 기꺼이 이 새로운 모험을 재정적으로 후원하고자 했다.

『예술세계』 첫 호는 1898년 10월에 발간되었다. 이 탄생은 필로소포프의 개인적인 노력에 기인한 것으로, 그는 잡지 발간의 기술적인 부분의 일을 모두 떠맡아 했다. 그는 이전에는 러시아에서 사용된 적이 없는 특별한 종류의 '가장자리에 무늬가 있는' 종이에 삽화를 인쇄하였다. 인쇄를 위한 판목을 짜는 데도 많은 어려움이 있었다. 독일에서 만들어 오는 데도 꼬박 1년이 걸렸다. 그들이 애써서 자모의 모형을 찾아 결국 결정한 자형(字形)은 18세기의 활자체였다. 그것은 미술에서뿐 아니라 인쇄 기법에서도 혁신적인 기획이었다.

빅토르 바스네초프의 작품이 첫 호에 삽화로 실린 것은 필로소포프의 노력에 기인한 것이었다. 바스네초프를 택한 것은 그룹 내에 거센 저항을 불러일으켰다. 필로소포프와 디아길레프는 바스네초프를 '새로운 러시아의 빛나는 상징이며, 그 앞에 무릎을 꿇고 경배해야 할 우상'이라고 여긴 반면, 베누아, 누벨, 누로크는 이러한 처사가 『예술세계』의 근본 원리인 순수하게 예술적인 가치 기준과 문화 역사적인 현상을 혼동하는 것이라고 반대하였다. 그러나 그들은 심정적으로는 이방인들이었으며 러시아 미술의 진정한 본질을 무시하고 있었다. '예술을 위한 예술'의 철학이 그 본질적인 의미에서 논쟁에 휩싸이게 되었다. 그러나 『예술세계』가 단일한 철학과 동일시될 수 있다면 그것은 그 자체로 존재하는 예술 개념에 의해 일깨워진 것이지, 종교적이거나 정치적이거나 사회적인 선전적 동기에 종속되는 것이 아니었다. "『예술세계』는 지상의 모든 것보다, 모든 별들보다 위에 존재한다. 거기에서 마치 눈 덮인 산봉우리에서처럼 자랑스럽고 비밀스러우며 고독하게 통치한다."[7]라고 바크스트는 그가 잡지를 위해 디자인한 상징에 대해 설명하였다. 예술은 신비한 경험의 형태로 보이는 것이었다. 즉 그것을 통해서 영원한 아름다움이 표현될 수 있고 교류될 수 있는, 마치 새로운 종교와 같은 것이었다.

상징주의적인 사상은 잡지에 일시적으로 가담했던 작가들에 의해 소개되어 더욱 더 심오해지고 더욱 미묘해졌다. 상징주의 시인인 블로크, 발몬트, 종교적인 작가인 메레슈코프스키와 로자노프의 시가 그들의 아버지격인 프랑스의 시인들—보들레르, 베를렌, 말라르메—의 시와 나란히 실렸다. 스크리아빈의 음악도 이 잡지에서 논의되었으며, 그럼으로써 진정한『예술세계』가 형성되어 갔다.

잡지 발행의 초기에는 시각 예술의 부분에 서구 유럽 여러 나라의 '아르 누보' 미술가들—비어즐리, 번-존스, 건축과 실내 디자인의 맥킨토시, 반 데 벨데, 요세프 올브리히—의 삽화가 많이 실렸다. 특히 네스테로프에게 큰 영향을 주었으며 러시아에 많은 추종자들이 있었던 퓌비 드 샤반이 모네, 드가와 함께 프랑스 화파를 대표하는 화가로 소개되었다. 마지막으로 발행된 1904년 호에서야 비로소 프랑스 후기인상주의 화가들이 다루어졌다. 처음에는 이 그룹이 빈 분리파, 뵈클린과 뮌헨 분리파와 관련되어 자연스럽게 공감을 형성하였으며, 점차적으로 원시 미술과 민속 미술에 대한 프랑스인들의 관심에 동조하기 시작하였는데, 그것은 아브람체보와 탈라슈키노의 공동체에서 이미 시작된 당시 모스크바 운동과 밀접하게 연관된 것이었다. 모스크바 운동과 고갱, 세잔, 피카소, 마티스 작품 사이의 접촉은 1904년 시작된 이래 1914년까지 지속되었다. 이러한 과정은 '예술세계' 운동의 논리적인 연장선상에서 이루어진 역사적으로 중요한 일련의 전시들에 의해 이루어졌다. 이렇게 두 운동의 힘이 모여 다음 10여 년 동안 러시아의 회화를 추진력 있게 밀고 나아갈 역동적인 힘을 만들어 낸 것이다.

'예술세계' 그룹의 공적인 대외 활동은 바로 이들의 전시로 나타났다. 그들은 잡지만큼 전시도 국제적인 역량을 갖기 원했으나, 실현하기에 너무 돈이 많이 드는 일이었다. 첫 전시는 1898년 잡지의 창간호가 나오기 몇 달 전에 열렸다.《러시아와 핀란드 화가전》이었다. 원래의 러시아 그룹 이외에 핀란드의 후기 낭만주의 화가들의 그림이 전시되었으며, 그와 함께 아브람체보 공동체의 멤버들인 레비탄, 바스네초프 형제, 코로빈, 세로프, 네스테로프, 말류틴, 그리고 '예술세계'의 신적인 존재 브루벨[#36]의 작품이 전시되었다.

'예술세계'의 첫 공식적인 전시는 다음해인 1899년에 열렸다. 이번에는 아브람체보의 공장에서 만든 도자기들과 엘레나 폴레노바의 자수 디자인이 함께 전시되었다.[#37] 산업 디자인에 관한 새로운 개념을 설명해 주는 분야에는 티파니와 라리크의 유리 작품이 전시되었다. 이 전시는 국제적인 성격이 좀 더 강조되었고, 베누아가 존경하는 프랑스 판화가 리비에르의 작품과 퓌비 드 샤반의 그림, 그리고 드가와 모네의 몇 작품을 포함하고 있었다. 브랭윈과 휘슬러가 영국 화파를 대

표해 참가하였으며, 뵈클린과 뮌헨 화파의 한 두 명의 화가들이 독일을 대표하여 참가하였다.

1900년 세 번째 전시를 위해서 그룹은 전시 멤버에서 원래의 페테르부르크 그룹 모두와 코로빈, 세로프, 골로빈이 포함되는 영구회원을 선출하였다. 골로빈은 성공한 무대 디자이너로 코로빈과 합작을 하기도 하는 가까운 사이였다. 그들은 황실 극장에서, 그리고 〈보리스 고두노프〉도 25 같은 디아길레프의 초기 작품들에서 마몬토프와 함께 많은 일을 하였다.

이때부터 전시회는 '국제적' 이기를 그만두고 모든 화파를 대행하기에 바빴다. 그들은 심지어 레핀의 드로잉들을 전시하기도 했다. 따라서 좀 더 통합된, 그러면서도 개별적인 양식의 특징을 획득하게 되었다. 이러한 새로운 양식에는 두 개의 경향이 있었는데, 페테르부르크 화파와 모스크바 화파, 즉 선(線)의 화가들과 색채의 화가들이었다. 페테르부르크 화파는 베누아, 소모프, 란세레이, 도부진스키, 바크스트 이외에 더 젊은 세대의 화가들(예를 들어 빌리빈과 스텔레츠키)을 영입하였다. 모스크바 화파의 새로운 인물들 중에는 이고르 그라바르(Igor Grabar), 파벨 쿠스네초프(Pavel Kusnetsov), 우트킨, 밀리우티 형제,[38] 사푸노프, 그리고 1906년《예술세계》전시에서 데뷔하였으며 향후 10년간 미래의 아방가르드파를 이끌어 가게 될 라리오노프와 곤차로바가 있었다.[39] '뛰어난' 상징주의 화가로 알려진 보리소프-무사토프(Borissov-Mussatov)[40]는 단지 페테르부르크 화파와 모스크바 화파의 특성들을 결합한 미술가였을 뿐이다. 그들의 차이점은 20세기의 첫 10년이 끝나 갈 즈음에는 점점 더 두드러졌다.

'예술세계' 초창기에 우세했던 영국과 독일의 미술 경향들은 20세기 초에 들어서서도 프랑스 화파에 자리를 내주지 않고 있었다. 그러나 나중에 발간된 잡지는 전적으로 프랑스 후기인상주의인 보나르, 발로통, 나비파의 사상을 다루었으며, 1904년 마지막 호에서는 고갱, 반 고흐, 세잔이 러시아의 대중들에게 소개되었다.

프랑스 후기인상주의의 발견과 함께 잡지는 중단되었다. 그룹의 멤버들은 그들의 선전 임무가 완수되었다고 느꼈다. 서구 유럽의 예술적 아방가르드와의 접촉을 회복하는 데 성공하였으며, 러시아 지식 계층으로 하여금 민족적 예술의 유산을 있는 그대로 깨닫게 하는 데 기여하였던 것이다. 그들이 꿈꾸고 있던 새로운 국제 문화를 위한 기반이 준비되자, 창조적 활동의 장(場)을 위한 이론적 포교는 그만두었다.

'예술세계'의 창조적인 작품은 극장에서, 특히 발레에서 찾아야 한다. 극장에

25 알렉산더 골로빈, 〈보리스 고두노프〉, 무대 배경의 휘장을 위한 디자인, 1907

서는 통합되고 완벽한 실존을 표현하려는 그들의 이상을 실현할 수 있었으며 삶을 통한 예술이 가능했다. 모든 제스처가 음악 패턴과 동시성을 이룰 수 있고, 분장과 장식, 그리고 무용수들이 통합될 수 있는 매체인 발레에서 시각적인 통일성, 완벽한 일루전, 완전한 조화를 만들어 낼 수 있었다.

'예술세계'를 무대 예술에 접목시키는 데 공헌한 사람은 황실 극장에 새로 임명된 총 감독 세르게이 볼콘스키(Sergei Volkonsky) 왕자였다. 볼콘스키는 연극무대의 행정 부서에 필로소포프를 임명하였고, 디아길레프는 조감독이 되었다. 비록 두 젊은이만 황실 극장 행정 부서에서 일하고 있었지만, 그룹의 모든 멤버들이 친구들의 새로운 임무를 통해 어떠한 혁신을 꾀할 수 있을까 토론하기 위해 모이곤 하였다. 그들이 처음 행동으로 옮긴 것은 극장 공연의 공식 연감을 만드는 일이었다. 디아길레프는 친구들과 함께 화려하면서도 매우 고상하며 깊은 인상을

26-28 알렉산더 베누아, 〈아르미다의 궁전〉, 두 개의 의상 디자인과 무대 디자인

줄 수 있도록 만들었으며, 심지어 황제가 호감을 표현하기도 하였다. 그러는 동안 베누아는 에르미타주 극장에서 열린 소규모 오페라의 장식과 분장을 맡아 일하고 있었는데, 또 한 번 그룹의 전 멤버가 그 일을 도왔고, 이때 소모프는 프로그램을 디자인하였다. 바크스트는 또한 에르미타주 극장에서 그의 위대한 스승 체체티가 공연했던 〈후작부인의 심장 *The Heart of a Marchioness*〉이라는 발레를 위해 처음으로 작업을 하였다. 이 발레는 매우 성공적이어서 1900년에 마린스키 극장으로 옮겨 재공연되었다.

볼콘스키가 차르의 사촌의 정부(情婦)인 발레리나와의 염문 때문에 불행하게도 황실 극장 총감독직을 물러날 수밖에 없었던 때라 비록 어려운 시기이기는 했지만, 이렇게 '예술세계'는 극장에 그 첫 발을 내딛었다. 후임으로는 그의 조수였던 텔랴코프스키가 임명되었다. 선임자보다 나약한 성격에 적극성이 부족했던 그는 '예술세계' 멤버들의 열정적인 설득에 쉽게 넘어가곤 했다. 반면 디아길레프는 자기도 모르는 사이에 텔랴코프스키와 당국의 미움을 사게 되었고, 황실 극장에서 일자리를 잃었을 뿐 아니라 황제의 영토에서 더 이상 다른 어떤 일도 할 수 없게 차단되었다. 이것이 '디아길레프의 러시아 발레'가 유럽과 미국으로 옮겨 러시아에서 전혀 볼 수 없게 된 이유였다.[8]

 따라서 텔랴코프스키는 주로 디아길레프가 아닌 베누아에게 의존하였다.
1903년 베누아와 작곡가 체레프닌은 〈호프만의 이야기〉를 소재로 한 발레 작품의
계획을 텔랴코프스키에게 제안한다. 이것은 베누아가 오래 전부터 좋아하고 있던
이야기로, 왕자가 어느날 고블랭 태피스트리에서 사람들이 살아 나와 춤을 추는
꿈을 꾼다는 이야기이다. 꿈에서 깨어났을 때, 왕자는 아르미다 공주의 숄이 바닥
에 떨어져 있음을 발견한다.#41 텔랴코프스키는 이러한 비전통적인 이야기에는
마음이 끌리지 않았다. 그래서 〈아르미다의 궁전〉도 26-28은 텔랴코프스키가 이
미 성공한 베누아에게 초기 계획을 실행해 보지 않겠느냐고 제안했던 1907년이
되어서야 작품화되었다. 베누아는 이 발레를 위해서 미하엘 포킨(Michael
Fokine)이라는 전도유망한 젊은 안무가를 데려와 그해 여름 내내 체레프닌과 함
께 준비하였다. 그 일이 끝나갈 무렵, 포킨은 그의 수제자를 이 발레에 끌어들였
다. 그가 바로 니진스키였다. 니진스키는 데뷔작으로 아르미다의 노예 부분을 안
무한 바 있는데, 포킨과 안나 파블로바 사이에 그가 제3의 무용수로 들어가는 안
무를 삽입했다. 이것이 마린스키 극장에서 공연된 '예술세계' 최초의 유일한 발

레 작품이었다. 이러한 모험이 성공하자 그들은 러시아의 오페라와 발레를 파리로 가져가려는 생각을 하게 된다. 서구의 사상을 러시아에 도입하였던 그들은 이제 새로운 러시아의 예술을 서구에 소개함으로써 완벽하게 교환할 준비를 갖추게 된 것이다.

1903년『예술세계』및 전시의 중단과 함께 극장에서의 모든 활동으로부터도 배제되었던 디아길레프는 다른 친구들과는 달리 아무런 창조적인 활동을 할 수 없었기 때문에 더 큰 패배감을 맛보아야 했다. 그가 대중을 상대로, 그리고 혼자의 의견으로 무엇을 할 수 있었겠는가? 누구나 그렇듯이 사실을 직시하는 방식으로 자신의 재능을 분석한 결과 그는 러시아 미술에 대한 지식을 얻는 데 더 헌신해야겠다고 결정을 내렸다. 그의 첫 작업은 18세기 러시아 초상화를 전시하는 일이었다.[42] 여기에는 온 나라 각처와 시골의 각 가정에 퍼져 있는 잊혀지고 무시되어 온 미술작품들을 모두 모으는 일도 포함되었다. 거창한 일이었지만 디아길레프는 그의 특유의 집착력과 전심전력으로 그 일을 수행하였다. 결과는 매우 성공적이었다. 이 전시는 1905년 페테르부르크에 있는 타우리드 궁에서 황제의 참석하에 열렸다. 전시회의 실내장식은 바크스트에 의해 고안되었는데, 캔버스가 줄지어 전시되는 단조로움을 감소시키기 위해 조각이 있는 정원으로 구상하였다. 전시라 할지라도 연극적인 통일성을 가져야 한다는 것이 '예술세계'가 지니고 있던 전형적인 이상이었다. 전시를 전체에 관련시키는 이러한 개념은 1920년대에 엘 리시츠키가 발전시킨 전시 테크닉을 예시하는 것이었다.

다음해(1906년)에 디아길레프는 파리의 살롱 도톤에 러시아 미술 분과를 조직하려고 주선한다.[43] 이 전시를 위해서 디아길레프는 타우리드 궁에 전시되었던 그림들을 이용하였고, 다시 한 번 바크스트는 그랑 팔레에 있는 12개 방 장식을 디자인하였다. 이 전시는 전 해의 전시보다 훨씬 더 대담한 기획으로서, 러시아 미술 전체를 서구에 소개할 목적으로 구상되었다. 전시는 성상화들로 시작되었다(이 당시에는 깨끗하게 청소된 성상들이 거의 없었기 때문에 이 전시에서는 감명을 주지 못했고, 러시아 성상화들이 원래의 순수한 색채와 선을 드러내게 된 것은 1913년 로마노프 왕조의 300년을 기념하기 위해 모스크바에서 열린 전시에서였다). 그 밖에 18세기와 19세기 초의 궁정 초상화들과, '순회파'를 제외하고는 항상 멸시받던 러시아 미술의 전 시기에 그려진 초상화들, 그리고 최근에 '예술세계'와 함께 전시하기 시작했던 젊은 모스크바 화가들—파벨 쿠스네초프, 미하일 라리오노프, 나탈리아 곤차로바—의 작품이 전시되었다.

이 전시는 이제까지 서구에서 열린 이러한 종류의 전시 중 가장 규모가 큰 것

이었고, 디아길레프가 가장 공들인 작업이었다. 그것은 대단한 성공을 거두었는데, 그 성공이 이후의 발레 작품들만큼 장대한 것을 아니었다 할지라도, 디아길레프로 하여금 러시아 예술을 서구에 선전할 수 있는(이는 그가 예술 분야에서 활동하는 것이 고국에서는 제한되었기 때문에 어쩔 수 없이 이루어졌다) 더 큰 계획을 세우도록 용기를 주기에는 충분한 것이었다. 1907과 1908년에 디아길레프는 '다섯 명의' 민족주의 작곡가들을 파리의 일련의 음악회에 소개하였으며, 1908년에는 황실 극장에서 공연했던 무소르그스키의 오페라 〈보리스 고두노프〉도 25를 파리로 가져간다. 샬랴핀이 타이틀 롤을 맡고 베누아와 골로빈이 장식과 분장을 맡았다.[#44] 이 공연은 그야말로 대성공이었다. 디아길레프와 당시 파리에 살고 있던 베누아, 오페라단을 따라온 '예술세계'의 친구들은 모두 모여 다음 계획을 의논하였다.

'네프스키 픽위키안스'의 초기와 『예술세계』를 편집하기 위해 모이던 그 시절처럼 파리에서 다시 모였던 몇 달 동안 종합된 수많은 논의의 결과는, 1909년 5월 19일 파리의 샤틀레 극장에서 열린 '러시아 발레' 최초의 역사적이고 압도적인 성공으로 나타났다. 〈아르미다의 궁전〉도 26-28이 보로딘의 〈이고르 왕자〉도 24와 함께 프로그램의 첫머리를 장식했다.[#45] 같은 이름의 유명한 오페라를 발레로 옮겨 로예리치의 화려한 무대를 배경으로 공연한 〈폴로프츠의 춤〉은 열광적

29 알렉산더 골로빈, 〈루슬란과 루드밀라〉, 배경의 휘장을 위한 디자인, 1902

인 환대를 받았다. 첫 시즌에 공연된 다른 작품들은, 서구의 대중들에게 〈공포의 이반 Ivan the Terrible〉으로 잘 알려진 림스키-코르사코프의 〈프스코프티안카〉와, 19세기의 작곡가 세로프의 인기 있는 음악들, 그리고 글린카의 오페라 〈루슬란과 루드밀라〉도 29의 서곡 등이다. 그러나 첫 시즌에서 가장 성공을 거둔 것은 발레였다. 〈아르미다의 궁전〉과 〈폴로프츠의 춤〉 이외에도 포키네는 파블로바와 니진스키가 함께 춤을 춘 정교하고 로맨틱한 〈숲의 요정〉과, 일곱 명의 작곡가의 곡들을 뮤지컬로 엮어 이다 루빈스타인(Ida Rubinstein)이 춤을 춘 〈클레오파트라〉를 안무하였다. 후자의 작품은 특히 바크스트의 화려한 장식 때문에 더 돋보였다. 그는 이미 파리에서 돌풍을 일으켰던 〈오리엔탈〉도 22과 〈세헤레자드〉의 무대 장식처럼 이국적이고 찬란한 무대를 만들었다.

다음해부터 1914년까지 디아길레프는 매년 파리로 작품을 가져갔다. 그 작품들에서 우리는 '예술세계'를 구성했던 많은 기질과 언어를 추적할 수 있다. 베누아가 선호했던 고전의 부활, 머나먼 이국의 문화를 상기시키는 로예리치와 스트라빈스키의 작품들, 〈목신의 오후〉도 23에서처럼 부활된 헬레니즘과 페르시아의 실내 장식이 혼합된 바크스트의 무대 디자인, 브루벨의 전통을 따른 골로빈의 장식적인 인상주의, 코로빈의 인상주의적 디자인, 아브람체보 미술가들이 부활시킨 민속미술의 영향을 받은 빛나는 색채와 형식적인 모티프들뿐 아니라, 후에 러시아 미래주의 회화 운동의 선두 역할을 하게 될 라리오노프와 곤차로바의 디자인 등 다양함을 볼 수 있다.

이렇게 우리는 디아길레프의 발레 속에서 '예술세계'가 존재했던 당시의 러시아 예술가들의 삶이 창출해 낸 완전한 소우주를 발견할 수 있다. 러시아와 서구의 예술 세계에 끼친 영향을 볼 때, 그들의 포부는 타당한 것이었고 그들의 활동은 러시아로부터 나온 새로운 국제 문화를 현실적으로 창조했다는 데 의의가 있다.

우리는 앞에서 이미 '예술세계'가 페테르부르크 화파(선)와 모스크바 화파(색채)라는 두 개의 주요 방향으로 구분되고 있음을 논의하였다. 두 경향 모두 중요한 작품을 극장에서 실행하였으며, '무대' 장치의 영향은 그들이 계속 밀고 나간 회화의 혁명에서 절정을 이루었다.

페테르부르크 화파 먼저 살펴보자. 베누아가 이끌었던 이들의 회화에 있어서 가장 중요한 혁신은 전통적인 원근법에 의존하지 않고 공간을 표현하는 새로운 구성을 발견했다는 것이다. 그들은 많은 기법들을 무대에서 빌어왔다. 예를 들어 평면에서 깊이감을 창출하기 위해 양쪽 날개를 사용한다거나, 정면의 패널들을

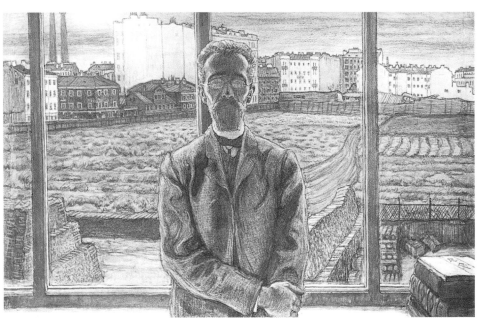

30 마티슬라프 도부진스키, 〈안경 쓴 남자〉, 1905-1906

위에 돌출시켜 거는 방식을 사용하는 것 등이다. 이러한 방식들은 종종 범신적인 분위기, 즉 전형적인 상징주의적 감정이라 할 수 있는 모성으로서의 자연이 감싸고 인도하는 신비한 세계를 나타내는 데 사용되었다. 관람자와 회화 공간 사이에 존재하는 '명백한' 거리감보다는 오히려 '느껴진 것'을 강조하는 것이 목적이었다. 그래서 매우 높거나 과감하게 낮은 시점을 사용하여 회화 공간에 대한 즉각성과 친밀감을 느끼게 하였다도 33. 이것은 베누아가 베르사유도 31와 루이 14세의 세계를 상기시키거나, 페테르 대제 시대의 상트페테르부르크 고전 양식 혹은 카테리나 여제의 로코코 스타일을 보여 줄 때 사용한 방법이었다.[46] 그들이 선호하던 또 하나의 방법은 르네상스 화가들에게서 끌어낸 것으로, 창문을 통해 다른 풍경이 배경으로 흘끗 나타나게 하고, 한 장면을 반복하거나 다른 각도에서 그 장면을 바라보거나, 그 장면이 거울에 반영된 것을 그려 내는 방식이다도 16, 30.[47] 무대에서 이젤화로 옮겨진 또 다른 특성은 실루엣의 사용, 특히 과장된 18세기의 실루엣을 사용하는 것이었다도 32. 종종 인간이라기보다는 인형 같은 모습으로 분을 잔뜩 바르고 가발을 쓴 분장한 인물들은 가면을 쓰거나 옆모습을 보이거나 혹은 관람자들에게 등을 돌리고 있다.

31 알렉산더 베누아,
〈눈이 온 베르사유〉, 1905

　이러한 모든 방법을 통해 이 미술가들은 회화 구조의 전통적이고 아카데믹한 방법을 타파하려고 했으나, 그들의 가장 주된 양식 특징은 인간의 모습을 장식적인 형상으로 환원시키는 것이었다. 즉 화면의 2차원적인 특성과 색채 및 모델링으로부터 분리된 선의 유창함을 강조하는 것이다. 그들은 회화 평면과 평행하게 움직이는 실루엣 속에 '펼쳐진' 물체들을 통해 시간 속에서 포착된 순간의 시각적인 인상들로서의 회화의 특질을 강조하였으며, 분장을 사용함으로써 개인적인 것을 하나의 패턴으로, 특별한 것을 잘 알려진 것으로 환원시켰다.

　색채를 강조한 모스크바 화파 친구들도 브루벨 이후 페테르부르크 화가들이 계속해서 강조했던 캔버스 표면의 평평함을 추구하고 있었다. 그들은 마치 성상화에서처럼, 역동적인 열린 형태를 얻기 위해 모델링을 거부하고 전체적으로 평평한 채색을 함으로써 정적이고 닫힌 형태들을 와해시켰다. 세로프는 고풍스러운

32 콘스탄틴 소모프,
〈키스〉, 1902

33 발렌틴 세로프, 〈페테르 대제〉, 1907

분위기의 한 그림에서 마차가 지평선 위를 날아가는 것처럼 표현하였는데, 모래
의 지평선 위에 스케치처럼 그린 인물들과 말들은 광활한 하늘 때문에 그 형체감
을 잃는 것처럼 보였다.#48 무한한 공간과 스며드는 것 같은 분위기는 이러한 새
로운 회화 표현의 전형적인 특징이었다. 그것은 접근하기 어렵고 신비한 것 혹은
명확하고 쉽게 이해되지 않는 것이 더 심오한 리얼리티를 나타낼 수 있다는 상징
주의 개념을 반영한 것이었다. 이 화가들은 캔버스 중간에 있는 작은 인물들에 이
르기까지 차단되지 않고 확장되는 전경(前景)과 눈을 하늘 위까지 뒤로 끌어당기
는 분산되고 평범한 빛을 자주 사용하였다. 이렇게 눈을 이중으로 여행하게 만드
는 방식은 후에 이 화가들의 후배인 파벨 쿠스네초프의 작품에서도 발견된다. 예
를 들어 〈스테페스의 신기루〉에서는 평평한 바탕이 수평선까지 끝없이 펼쳐지며
쉽게 드러나지 않는 푸른색 속에 반짝거리는 흰색의 곡선들을 볼 수 있다.#49
　　코로빈의 작품에 나타나는 인상주의 화가들의 영향은 빛과 색채로 한 장면을
정확하게 시각적으로 표현한 것이 아니었다. 오히려 러시아의 미술가들은 시각적

34 빅토르 보리소프-무사토프, 〈가을 저녁〉, 프레스코를 위한 습작, 1903

인 리얼리티에 대한 관심을 나타낸 적이 별로 없었다. 다만 그들은 하나의 요소를 다른 하나와 결합시키고 배경과 사물을 똑같이 취급하는 붓 터치의 리듬을 그림 전체에 사용함으로써, 분리시켜 모호하게 한정짓는 요소가 아닌 칼라 패치, 즉 색면으로 인물을 나타냈다. 이와 유사한 방식으로 골로빈은 장식적이고 '카페트 같은' 모티프로 브루벨의 실험을 더 발전시켰다. 즉 그림 전체를 색채 리듬의 진동하는 떨림으로 표현하였다. 골로빈의 작품은 함께 지속적으로 공동 작업을 했던 코로빈의 작품과 마찬가지로, 본질적으로 무대 장식의 영향을 받은 것이었다. 거기에는 관람자를 강하게 끌어들이는 요소가 있다. 파리에서 공연된 디아길레프의 작품 〈보리스 고두노프〉도 25와 1902년 마린스키 극장에서 공연된 〈루슬란과 루드밀라〉도 29를 위한 무대 장식처럼, 골로빈과 코로빈의 작품들은 시각적 통일성을 성취하였다는 점에서 선구적인 역할을 하였고, 그것은 마몬토프의 '사립 오페라 극장'에서 실행되었던 초기 작업들을 직접 계승한 것이었다.

페테르부르크 화가들의 무대 그림과 18세기 및 모스크바 화가들의 색채 실험을 결합시킨 유일한 화가는 빅토르 보리소프-무사토프(Victor Borissov-Mussatov, 1870~1905)였다.#50 보리소프-무사토프는 브루벨 이후 당시 러시아에서 가장 중요하고 영향력 있는 화가였다.

그는 1920년대까지 러시아의 예술의 중심지였던 사라토프(1924년 독일 표현주의 회화가 러시아 순회 전시를 할 때, 모스크바와 레닌그라드, 사라토프에서 열렸다)의 동쪽 볼가 지역에서 태어났다. 사라토프에 있는 라디슈체프 미술관은 전례 없이 당시의 훌륭한 미술작품들을 소장하고 있었는데, 특히 몬테첼리의 훌륭한 그림들이 유명했다. 무사토프는 어렸을 적부터 라디슈체프 미술관의 드로잉

35 빅토르 보리소프–무사토프, 〈신들의 잠〉, 프레스코를 위한 습작, 1903

36 빅토르 보리소프–무사토프, 〈저수지〉, 1902

수업에 참가하였다. 재능을 인정받은 그는 고향을 떠나 모스크바 대학의 회화조각건축과에 입학하였다. 1891년 페테르부르크 아카데미로 옮겨 치스탸코프의 마지막 제자들 속에 합류하여 배웠다. 여전히 만족하지 못한 그는 다음해에 모스크바로 돌아와 본격적으로 작업하기 시작했다. 강직한 선과 차가운 색채를 지닌 그의 초기작들은 매우 아카데믹했다. 그러나 그에게 미래의 상징주의 몽상가의 기질은 모스크바의 학생 시절에도 나타나고 있었다. 1895년 그는 파리로 떠나, 미래의 야수파 작가들을 키워 낸 스승으로 유명한 귀스타브 모로의 화실에 4년간 다녔다.[51] 그러나 무사토프는 다른 제자들과 직접적인 관계는 갖지 않았다. 디아길레프가 그랬던 것처럼 그도 바스티앵-르파주의 영향을 받았다. 이러한 초기의 관심은 '나비파' 화가들이나 '예술세계' 화가들이 그랬던 것처럼 퓌비 드 샤반에게로 옮겨진다. 앞에서도 언급했듯이 이 두 그룹은 그 관심사와 목적에 있어서 유사한 점을 지녔으나, 세심한 부분까지 비교해 보면 특히 전체 환경의 한 부분으로서의 회화 개념을 공통으로 갖고 있었음을 알 수 있다.

　무사토프가 역사적인 양식으로 그림을 그리기 시작한 것은 퓌비 드 샤반의 영향이다. 과거에 대한 열정, 특히 1830년대의 양식에 대한 관심은 그의 성숙기 그림들에도 지속적으로 남아 있다.[52] 18세기 페테르부르크에 몰두했던 베누아나 소모프와는 달리, 그는 특별한 한 시기를 상기시키는 것이 아니라 단순한 과거, 즉 마음을 아프게 하는 돌이킬 수 없는 회한의 순간을 그리려 하였다. 무사토프는 역사적인 풍속화를 그리는 데 있어서도 베누아나 소모프와 아주 달랐다. 그는 인물들을 실루엣이나 마네킹처럼 그리기 위해 일부러 양식화하지 않았고, 다만 인간의 형상을 좀 더 동떨어지게 신비한 것으로 표현하기 위한 방법이었다.

　1895년 귀스타브 모로가 죽은 후, 무사토프는 러시아로 돌아간다.[53] 고향인 사라토프로 돌아가 1905년 요절할 때까지, 그는 그의 그림에서 내내 지속되었던 우울한 분위기와 몽상을 불러일으키는 환경 속에서 작업했다. 그 지방의 한 지주가 무사토프에게 그림 그리기에 이상적인 상황, 즉 영국 화가 콘더가 그리기 좋아했던 집과 별채로 된 고전적인 양식으로 지은 저택이 있는 버려진 공원을 제공해 주었다.[54] 흰색의 주랑과 둥근 돔이 있는 이 집은 당시 무사토프의 거의 모든 그림에 나타난다 도 34, 35, 37. 크리놀린 스커트를 입은 흐릿한 인물들이 신비스럽고 고독하며 침묵에 싸인 채로, 호수에 비친 자신들의 모습을 응시한다 도 36. 대표적인 예가 1902년의 〈저수지〉이다. 우울하게 몸을 구부린 인물이 그림자와 반영들, 그리고 비물질적인 물의 리듬으로 가득 찬 폐쇄되고 차단된 세계 속으로 빨려들어 가는 듯하다. 무사토프가 즐겨 사용했던 부드러운 파란색과 회색나는 초록은

37 빅토르 보리소프-무사토프, 〈석양의 반영〉, 1904

상징주의 색채로는 '탁월한' 것이었다. 마테르링크의 〈파랑새〉, 오스카 와일드의 초록색 카네이션, 그리고 후에 칸딘스키와 야블렌스키의 '청기사' 그림들은 모두 그러한 색조의 조합을 사용했다. 또한 무사토프에게 직접적인 영향을 받고, 1905년 이후 러시아 회화의 새로운 운동으로서 '예술세계'를 계승한 모스크바 상징주의 2세대 화가 그룹 '푸른 장미'도 마찬가지였다.

1905년에서 1910년까지

실패로 끝난 1905년 혁명을 둘러싼 정치권의 동요는 예술의 모든 분야에 새로운 생명력을 수반하였다. 외국의 거대한 자본이 투자되면서 빠르게 확산된 산업화는 러시아를 서구 유럽의 경제 속에 자리잡게 만들었고, 이에 따라 1905년부터 1910년까지 5년간 러시아의 예술 운동도 유럽과 긴밀한 관계를 갖고 발전하였다. 러시아는 이 기간 동안 뮌헨, 빈, 파리의 진보적인 사상의 집합소가 되었다. 이러한 코스모폴리탄적인 기반으로부터 발전한 예술 양식은 뒤이어 온 10년 동안의 독립적인 러시아 예술을 창조하는 데 기여하였다.

이 시기에 서구 문화 중심지와 자유로운 교류가 이루어지고 러시아에서 전반적인 문예부흥이 일어난 것은 '예술세계' 멤버들의 활동 덕분이었다. 그러므로 그들의 활동 상황을 살펴봄으로써 당시 예술 발전의 면모를 재발견할 수 있다.

잡지 『예술세계』가 중단되었을 때 거기에 글을 기고했던 사람들은 스스로 간행물을 내기에 이른다. 그래서 1904년 『스케일 *The Scale*』[1]이 탄생했다. 2년 후에는 『새로운 길 *The New Way*』[2]이 나왔다. 이러한 잡지들은 '예술세계' 의 가장 중요한 혁신 중 하나인 전체로서의 예술 개념, 즉 표현 수단에 상관없이 기본적인 상호 관계와 영감에 대한 공통된 근원을 갖는다는 개념을 유지하고 있었다. '예술세계' 멤버들과 상징주의 화파 간의 정신적인 유사성은 후에 문학과 미술의 내적 발전으로 나타났고 이러한 유대는 1910-1921년 동안 러시아에서 발전된 입체미래주의와 그를 이은 추상화의 관계에서도 가장 두드러지게 나타난다. 따라서 이러한 상징주의 잡지들은 브리우소프, 발몬트, 블로크 및 그들의 영감의 원천이 된 프랑스 작가들의 작품을 실었을 뿐 아니라 회화, 음악, 건축의 발전에도 지면을 할애하였다.

'예술세계' 에 의해 시작된 러시아 미술사의 중요 작업은 이 기간에 만들어진 수많은 잡지에서 계속 진행되었다. 이러한 활동에서 중심이 된 사람은 베누아였다. 1903년에 그는 이미 『러시아의 예술적 국보 *The Artist Treasury of Russia*』[3]를, 1907년에는 『옛 시대 *The Old Years*』[4]를 창간하였고, 1909년에는 『아폴론

Apollon』5을 만들었다. 이러한 잡지들은 미술사에 대한, 특히 러시아 미술사에 대한 체계적인 접근을 시도하였다. 여기에서 우리는 그들이 러시아 예술 운동을 그에 대응되는 유럽의 운동과 연관시키려 노력했음을 알 수 있으며 러시아의 비잔틴 전통의 역사나 러시아 민속 예술의 근원도 마찬가지로 추적할 수 있다. 위대한 개인 소장품들도 이러한 간행물들에 소개되었다. 그들 중에는 일찍이 성상화를 수집했던 후원자들, 유럽의 영향을 받은 궁정 미술을 수집한 모스크바 상인들, 그리고 좀 더 최근으로는 동양 미술과 현대 유럽 미술을 소장한 미술수집가 등이 있었다.

잡지 『아폴론』은 러시아의 현대 미술을 연구하는 미술사학자들에게 특히 가치가 있다. 간행된 기간(1909년부터 1917년 혁명이 일어날 때까지)의 전시들에 대한 자세한 비평을 싣고 있기 때문이다. 이러한 비평들은 당시의 역사적으로 중요한 전시들에 대한 유일하게 믿을 만한 자료가 되기도 한다.

그러나 『아폴론』은 아방가르드를 표방한 '예술세계'의 전통을 따르지 않았다. 그 당시 흔하게 열리던 작은 전시회들에 대한 비평은 그 정보에 있어서 매우 학술적이고 정확했지만, 종종 그 접근 방식에 있어서는 현학적인 경우가 많았다. 창조보다는 통합하고 정리하는 것이 이 잡지의 특징이었다.

'예술세계'의 전통을 온전하게 이어받은 것은 '황금 양털(Golden Fleece)'6 이었다. 이 모임은 잡지를 통해 아방가르드적 성격을 분명히 나타냈을 뿐 아니라, 전시를 후원하는 데 있어서도 적극적이었다. 1906년부터 1909년까지 단명했지만, '황금 양털'의 형성과 발전 과정은 매우 중요했으며, 그 중요성은 짧은 시간 안에 증폭되었다.

'예술세계' 멤버였던 음악가 누벨과 누로크는 1902년 상트페테르부르크에서 '현대 음악의 밤'이라는 모임을 만들었다. 이 모임의 목적은 음악의 아방가르드를 조직하는 것이었다.#55 이러한 음악회는 외국 작곡가의 것이든 국내 작곡가의 곡이든 대개 러시아 초연인 경우가 많았다. 이 모임에는 말러, 레게, 리하르트 스트라우스, 드뷔시, 라벨, 세자르 프랑크, 포레와 러시아 작곡가 스크리아빈, 림스키-코르사코프, 라흐마니노프, 메트너 등이 속해 있었다.#56 17살의 프로코피예프도 이 야회 모임에서 첫 공개 연주를 하였다. 그리고 림스키-코르사코프의 어린 제자 이고르 스트라빈스키가 19091년 〈불새〉라는 이름의 원작을 초연한 것도 여기에서였다. 이날 밤 세르게이 디아길레프가 청중 속에 있었는데, 이 어린 무명 작곡가의 독특하고 새로운 음악에 열광하여 〈불새〉의 악보를 발레곡으로 다시 써 달라고 부탁했다(그는 이미 리아도프에게 발레를 위한 곡을 의뢰하였으나 그 작

곡가가 너무 오랫동안 작품을 만들지 못해 디아길레프는 다시 스트라빈스키에게 의뢰하기로 결정한 것이다). 그래서 가장 아름답고 역사적인 합동 기획이 이루어 졌는데, 스트라빈스키가 디아길레프의 10개의 발레를 위한 음악을 만든 일이었 다. 그리고 이 활동을 통해 스트라빈스키는 서구에 진출하여 영원히 그곳에 정착 하였다.

향후 15년간 러시아 회화의 발전에 큰 영향을 주게 될 '예술세계' 운동의 또 다른 산물은 그림을 사고 수집하는 중산층 대중이 형성된 것이다. '문화' 와 그림 수집은 부유하고 여유가 있는 시민의 기본적인 부산물이었다. 이러한 컬렉션의 주제는 다양했는데, 다음 세대의 취향을 결정하는 데 있어서 또 한 번 '예술세계' 의 영향을 보여 주었다. 18세기와 19세기의 러시아 초상화는 1905년 디아길레프 의 전시 이후 매우 인기가 있었다. 오랫동안 잊혀졌던 유파가 러시아 대중의 관심 과 호감을 사게 된 것이다. 새로운 수집의 열기는 매우 중요한 결과를 낳았다. 그 것을 통해 프랑스 후기인상주의 회화들이 러시아로 들어와 젊은 화가들에게 강력 한 영향을 끼치기 시작했기 때문이다. 그러한 수집가들 중 가장 유명한 두 사람은 세르게이 슈추킨(Sergei Shchukin)과 이반 모로소프(Ivan Morosov)였다. 두 사람 모두 모스크바 사람이었다.[57]

세르게이 슈추킨은 작은 체구에 짙은 눈썹과 반짝이는 검은 눈을 가진, 절반 은 몽골의 피가 흐르는 사람이었다. 그는 우리에게 앙리 마티스와 함께 드라마틱 하게 알려져 있으며 그는 경이적으로 많은 마티스와 피카소의 작품 컬렉션을 갖 고 있었다.

슈추킨에게는 4형제가 있었는데, 모두 수집가였다. 그러나 세르게이만이 현 대 미술에 관심을 가졌다. 제1장에서 보았듯이, 그는 당시 파리에 머무르고 있던 친구이자 동료 수집가인 보트킨이 뒤랑-뤼엘 화랑에 그를 소개했을 때 프랑스 인상주의자들을 처음 알게 되었다. 그후 러시아인으로는 처음으로 클로드 모네의 그림에 관심을 갖게 되었을 뿐 아니라, 그의 열렬한 숭배자가 되었다. 슈추킨은 모네의 〈아르장테유의 라일락〉을 즉시 사들였다. 이것은 1897년의 일로, 슈추킨 의 특이한 수집의 시작을 알리는 사건이었다. 1914년 제1차 세계대전이 발발했을 무렵, 그의 소장품 중에는 프랑스 인상주의와 후기인상주의 회화 221점, 생명력 넘치는 야수파 및 후기 야수파 그림과 분석 입체파 이후의 피카소 작품을 포함한 50점이 넘는 마티스와 피카소의 작품들이 있었다.[7] 이렇게 그가 소장하고 있던 피 카소와 마티스의 작품들은 러시아 대중들에게 소개되었고 1870년대 바티뇰의 화 가들(마네, 팡탱-라투르, 피사로, 시슬리, 르누아르, 드가, 모네)도 모두 슈추킨

에 의해 러시아에 소개되었다. 그가 처음으로 세잔의 그림을 구입한 것은 1904년으로 추정된다(비록 세잔의 〈꽃병의 꽃들〉을 전(前) 소장자 빅토르 쇼케로부터 1899년에 직접 구입하였다고 알려져 있지만). 1904년부터 슈추킨은 그가 정기적으로 방문하는 살롱 데제팡당 전과 살롱 도톤에서 보았던 후기인상주의 그림들에 관심을 갖기 시작하였다. 반 고흐, 고갱, 나비파, 두아니에 루소, 드랭의 최고의 그림들이 모스크바에 있는 거대한 그의 저택 벽에 즉시 전시되었고, 그의 집은 토요일 오후에 대중에게 공개되었다. 이러한 그림들이 모스크바의 젊은 화가들에게 끼친 영향은 쉽게 상상이 될 것이다. 그러나 이러한 그림들보다는 마티스와 피카소의 작품들이 처음에 그의 집 벽에 걸렸을 때 훨씬 더 큰 반향을 불러일으켰다. 슈추킨은 1904년에 이미 마티스의 작품 두 점을 구입하였음에도 불구하고, 1906년경에야 마티스를 처음 만났다.[8] 1906년과 1907년에 슈추킨은 네 점의 초기 야수파 그림을 샀으며, 마티스의 주요작인 〈나무공 놀이〉와 커다란 그림 〈푸른색의 조화〉(자신의 거실에 거린 〈붉은색의 조화〉와 쌍으로 걸기 위한 작품이었다)를 구입하였던 1908년경에 그는 마티스의 가장 중요한 후원자가 되어 있었다. 다음 해 그는 〈님프와 사투르누스〉를 구입하였으며, 커다란 그림 〈춤〉과 〈음악〉을 의뢰하였는데, 마티스는 이 그림들을 그리기 위해 1911년 겨울에 모스크바로 가서 머물렀으며 설치까지 하였다.#58 마티스는 이 여행에서 모스크바의 예술 활동에 깊은 인상을 받았으며, 많은 시간을 러시아의 성상화와 민속 예술을 배우며 보냈다. "내가 처음으로 비잔틴 회화를 이해하게 된 것은 모스크바에서 성상화를 바라보면서였다."[9]라고 그는 회상하였다. 모스크바 화가들은 그들대로 마티스로부터 강한 영향을 받았다. 당시 모스크바의 아방가르드에 막대한 영향을 끼친 세잔, 고갱, 피카소조차도 마티스가 불러일으킨 열정에 비하면 아무 것도 아니었다. 마티스의 방식들은 본질적인 것으로 환원하여 장식적으로 평평하게 그리는 그들의 회화 방식과 유사했다. 이 당시 마티스의 작품이 갖고 있던 영향력은 『황금 양털』의 마티스 특집호에 잘 나타나 있다.[10] 여기에는 파리에서 『황금 양털』에 기고하던 앙리 메르스로(Henri Mercereau)가 파리 화단에서의 마티스의 위치에 대해 쓴 글과 마티스의 「화가의 노트 Notes d' un peintre」가 번역되어 실렸다. 알프레드 바(Alfred Barr)는 마티스의 그림이 많이 실린 이 특집호를 1920년까지 여러 언어로 나온 마티스에 관한 단행본 중 가장 완벽한 것으로 꼽았다.[11]

　　슈추킨을 피카소에게 소개한 사람도 바로 마티스였다. 그들이 처음 만난 1908년부터 1914년 사이에 슈추킨은 피카소의 그림 50여 점을 샀으며, 모스크바에 마티스와 피카소를 위한 전시실을 따로 마련했다. 마티스는 1911년 모스크바

를 방문했을 때 자신의 전시실을 직접 정돈하기도 했다. 피카소의 전시실에는 콩고와 마다가스카르에서 온 아프리카 조각들도 있었다.[#59] 그것들은 슈추킨이 소장하고 있던 피카소의 1908년-1909년의 초기작들뿐 아니라 1912-1913년의 〈악사들〉도 121과 같은 거의 추상적인 그림들에 이르는 급진적인 그림들과 나란히 전시되었다. 〈악사들〉은 타원형으로 그려진 몇 안 되는 그림 중 하나로서, 말레비치가 절대주의 추상화 도 117-119 직전에 그렸던 1913년의 입체파 그림들을 위한 직접적인 모델이 되었다.

모로소프 가(家)의 사람들은 슈추킨과는 달리, 전통적인 미술을 좋아하는 수집가들이었다. 아마도 이러한 이유 때문에 이반 모로소프의 취향은 관습적이고 확신이 없었으며 개인적이었다. 항상 다른 사람의 충고 없이 그림을 샀던 슈추킨과는 반대로, 모로소프는 조언을 필요로 했다. 그는 모스크바의 부르주아를 놀라게 하는 데서 즐거움을 찾는 것처럼 보였던 슈추킨과는 달리, 1908년 슈추킨과 함께 마티스의 화실을 들렀을 때 마티스의 최근작에 대해 확신을 갖지 못했다. 그래서 처음에 모로소프는 마티스의 초기작들만 샀다. 그러나 몇 해 지나지 않아 그는 이 화가의 재능에 확신을 갖고 작품을 사들여, 작품의 질적인 면에서는 아니지만 숫자상 슈추킨의 소장품을 능가하기에 이른다. 모로소프는 피카소를 싫어했다. 사실 135점에 이르는 전체 소장품 중에서 피카소의 작품은 단 한 점뿐이다. 그의 주요 소장품은 세잔, 모네, 고갱, 르누아르의 그림들이었다. 그는 또한 나비파의 그림들을 사들이면서, 그의 저택에 걸 수 있는 거대한 패널화를 만들기 위해 모리스 드니, 보나르, 뷔야르에게 의뢰하기도 했다.[12] 드니는 러시아에서 매우 인기가 있었다. 작업을 위해 여러 차례 러시아를 방문했던 그는 다른 프랑스 화가들보다 환대를 받았으며, 특히 페테르부르크 상징주의 문학가들의 동조를 얻어 그의 작품과 글은 그들의 잡지에 자주 실렸다.[#60]

러시아 화가들은 모로소프와 슈추킨의 소장품들을 통해서 지난 40여 년간의 혁명적인 프랑스 회화의 발전 과정을 집중적으로 받아들일 수 있었다. 특히 지난 10년간의 가장 발전된 사상과 운동들은 파리에서보다 러시아에서 더 꽃을 피웠는데, 왜냐하면 파리에서는 대중들이 이러한 소장가들의 안목 있는 눈에 의해 선택된 작품들을 볼 수 있는 기회가 없었던 것이다.

그러한 자극이 혁명을 촉진시켰다는 것은 놀라운 일이 아니다. 1905년경에 이미 '예술세계' 운동과 선전자들은 특히 모스크바에 있는 젊은 화가들 사이에 불안감과 반동의 물결을 배태시키고 있었다. 젊은 화가들은 '예술세계'의 도식적인 양식화를 근본적으로 어색해했다. 비록 미술가가 고차원의 수준을 가져야 한

다고 일깨웠던 '순회파' 화가들과의 전쟁이 이미 오래 전에 사그러졌음에도 불구하고, 그들은 '예술세계' 화가들이 강조한 박식함에 대해 계속해서 저항했다. 화가 자신과 대중을 위한 기본 문화 교육에 대한 필요성을 더 이상 강조하지 않았지만 좀 더 젊은 세대는 '예술세계' 멤버들이 지식을 위한 지식을 추구하고 있으며, 그러한 지식은 매우 세련된 것 같지만 가장 교양 있는 사람들도 이해 못할 정도로 모호한 문제들로 인해 헛수고로 끝날 것이라고 믿고 있었다. 『황금 양털』의 창간호에는 새로운 세대가 저항의 목소리로 외치고 있다.

> 소모프, 도부진스키, 바크스트, 베누아, 란세레이의 작품을 조금이라도 이해하려면, 우리는 18세기 미술뿐 아니라, 19세기 초의 미술에도 익숙해야 한다. 게다가 우리는 게인즈버러와 비어즐리, 레비츠키(Levitsky, 1735-1822, 18세기 러시아 초상화가)와 브리울로프(Briullov, 1799-1852, 러시아 고전주의 화가), 벨라스케스와 마네, 16세기 독일 목판화도 알아야 한다 … 그러나 그러한 미술사의 지식으로부터 일반적인 소통이 가능한 미술을 창조할 수 있을까?[13]

'예술세계'에 대한 이러한 반발은 1906년에 있었던 전시회를 통해 충분히 드러난다. 그 전시는 잘 알려지지 않은 작가들의 많은 작품들을 포함하고 있었다. 즉 전형적인 '옛것을 추구하는 화가들', 빌리빈과 스텔레츠키 같은 페테르부르크 2세대 화가들, 같은 해에 파리에서 디아길레프가 전시에 초대했던 많은 젊은 화가들이 참가하였다.

'옛것을 추구하는 화가들'의 작품은 주로 당시의 무대를 위한 디자인이었다. 프랑스에 3년간 머무르다 그 무렵에 귀국한 베누아는 〈베르사유 공원에서 산책하는 루이 14세〉 연작을 출품하였고, 로예리치는 일련의 고풍스러운 산 풍경화를 전시하였다. 마찬가지로 프랑스에서 최근에 돌아온 코로빈은 피사로와 모네의 영향을 강하게 받은 전형적인 파리의 인상주의 풍경화들을 전시하였으며, 세로프는 여배우 예르몰로바 같은 유명한 개인 초상화들을 출품하였다 도 16. 브루벨은 모스크바에서 멀지 않은 정신병원에서 그린 최근작 몇 점을 내놓았는데, 이 그림들 중에는 그의 친구인 상징주의 시인 브리우소프의 초상화도 있었다 도 17.

그러나 이 전시회의 가장 흥미로운 부분은 살아 생전에 작은 서클 밖으로는 전혀 알려지지 않았던 보리소프-무사토프의 유작전이었다. 디아길레프는 이 화가를 열렬히 숭배하였으며, 그가 과소평가되었다고 생각하였고, 그래서 다음해인 1907년에 그는 모스크바에서 보리소프-무사토프를 위한 커다란 회고전을 열어

주었다. 1906년《예술세계》전시회에서 그의 작품에 헌정된 방은 미술에 대한 그의 공헌을 총체적으로 평가하려는 최초의 시도였다. 디아길레프는 보리소프–무사토프의 작품들을 모음으로써 이 화가로부터 영감을 얻었던 상징주의 2세대 미술가들의 그룹인 '푸른 장미'의 형성에 큰 역할을 하였다.

후에 이 그룹을 형성할 미술가들은 이 전시에 거의 모두 참여하여 "새로운 색채와 새로운 색조, 새로운 삶을 보여 주었다."[14] 그들 대부분은 세로프와 코로빈의 지도를 받던 모스크바 대학의 학생들이었다. 그들 중 가장 뛰어난 화가들로는 파벨 쿠스네초프, 게오르기 야쿨로프, 아르메니아 인이며 미래의 구성주의 무대 디자이너인 나탈리아 곤차로바, 미하일 라리오노프, 그리스 사람들인 니콜라이 밀리우티와 바실리 밀리우티 형제, 그리고 아르메니아 사람 마르티로스 사랸 등을 들 수 있다.[#61]

'푸른 장미' 그룹은 1906년 12월《러시아 미술가연합》전이 끝난 후에 그 전체적인 모습을 드러냈다.[#62] 그것은 원래 1903년에 시작되어 '예술세계'를 어느 정도 대치하고자 했던 모스크바의 모임이었고, 특별한 철학과 양식을 표방하지 않고 매년 누구나 참여할 수 있도록 만든 전시였다. 여기에는 페테르부르크 '예술세계' 멤버들도 참가하였을 뿐더러, 모스크바 대학의 멤버들에게는 그들의 작품을 전시할 수 있는 명백한 구심점이 되었다. 이러한 연례적인 전시들은 모든 학교의 미술가들을 포함했기 때문에 열정을 찾기 힘들었다. 그러나 젊은 학생과 부상하고 있는 화가들에게는 대중에게 첫선을 보일 수 있는 기회가 되었다.

38 파벨 쿠스네초프, 〈휴일〉,
1906년경

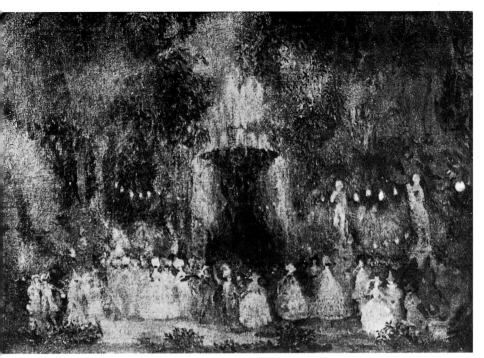

39 니콜라이 사푸노프, 〈마스카라드〉, 1906년경

40 니콜라이 사푸노프, 메예르홀트의 〈콜롬바인 최고의 남자〉를 위한 세 개의 의상 디자인, 1910. 차례대로 콜롬바인의 최고의 남자, 안무 연출가, 손님

41 파벨 쿠스네초프, 〈탄생. 대기 속에서 신비한 힘과의 융합. 악의 발생〉, 1906년경

1906년 12월의 전시에서 이 그룹이 전시한 그림들은 많은 경우 이미 초기의 《예술세계》 전시에서 보였던 것과 같았다. 그러나 모스크바 전시의 혼란스러운 배경과는 달리, 이 젊은 화가들의 작품은 명백히 대조되는 두 경향을 드러내고 있었다.

이를테면 브루벨과 보리소프-무사토프가 그들에게 끼친 영향을 쉽게 볼 수 있다. 한편으로 브루벨의 상상력이 풍부한 이미지들과 그의 장식적인 회화 구성 사용을 식별해 낼 수 있고, 다른 한편으로 보리소프-무사토프의 부드러운 청색 영역과 흐르는 선을 볼 수 있는 것이다. '푸른 장미' 그룹이 형태를 대담하게 단순화시키고 점점 더 순수하며 따뜻한 색조를 사용함으로써 '예술세계'의 고갈된 미묘함과 세련됨을 공격하기 시작한 것도 여기서 출발했다. 대표자인 니콜라이 밀리우티(Nikolai Miliuti)의 말을 따르자면, 그들의 목적은 "모든 것이 혼돈된 상태에 명확성을 부여하는 것 … 살아 있는 모든 것이 흘러들어 가는 중심점을 창조

하는 것 … 좀 더 신중하고 의식이 투철한 그룹을 만드는 것"[15]이었다.

다음해 봄(1907년)에 '푸른 장미'는 모스크바에 있는 쿠스네초프의 집에서 그들만의 전시를 열었다.[#63] 15명의 화가들과 조각가 마트베프가 참가하였다. 상징주의 시인이면서 미래의 『아폴론』 잡지 편집장인 세르게이 마코프스키(Segei Makovsky)는 이 전시를 평하면서 다음과 같이 썼다. "그들은 색채 및 선의 음악과 사랑에 빠졌다 … 그들은 우리의 현대 회화가 도달한 새로운 원시주의의 선구자가 되었다."[16,#64]

파벨 쿠스네초프는 모든 면에서 '푸른 장미'의 전형적인 인물이었다.[#65] 그는 보리소프-무사토프가 파리로부터 돌아온 직후인 1895-1896년 동안에 무사토프의 영향을 받아 제자가 되었던 역시 사라토프 출신의 화가였다. 아마도 라디슈체프 미술관의 드로잉 교실에서 배운 것과 쿠스네초프의 이탈리아인 스승 바라치가 시골 미술학교에서 외광파의 원리에 대해 강조했던 것이 '푸른 장미'의 범신적인 특징을 고취시키는 데 큰 역할을 했을 것이다. 풍경화가들인 폴레노프와 레비탄의 영향이 쿠스네초프의 초기 작품에 잘 나타나 있다. 그는 1897년 모스크바 대학에 입학하여 레비탄과 그의 동료인 세로프 교수 아래서 배웠다. 이미 색채가 주요 관심사였던 19살의 쿠스네초프에게 세로프가 많은 영향을 끼치지는 못했지만 앞에서 언급한 1906년의 《예술세계》 전시에 디아길레프가 쿠스네초프를 초청해 그

42 파벨 쿠스네초프, 〈포도 수확〉, 1907년경

의 작품을 상당한 안목이 있는 청중에게 처음으로 소개했던 것은 조숙한 어린 제자를 높이 평가했던 세로프 덕분이었다.

무사토프와는 대조적으로, 쿠스네초프 및 다른 '푸른 장미' 미술가들은 운명, 염세주의, 초월적인 존재의 의미 등에 사로잡히지 않았다. 죽음, 부패, 질병 등이 초기 상징주의 운동의 단골 주제였다면, 제2세대를 대표하는 '푸른 장미' 그룹은 본질적으로 생명과 관계된 주제를 그렸다. '모성', '아침', '탄생' 도 41 등이 쿠스네초프 작품에서 전형적으로 나오는 제목이었으며, 그림에서 인물들은 깊은 잠에서 아직 깨어나지 못한 듯 나른하게 묘사되어 있다.#66 정적이 그들을 감싸고 있지만, 그것은 무사토프의 거의 죽음에 가까운 정적이 아니라 생명의 신비 앞에서 가지는 경외의 침묵이다. 쿠스네초프의 그림에서도 무사토프의 경우처럼 여러 요소들을 통합하는 범신적인 의미가 느껴지지만, 그것은 자기 자신보다 강한 힘에 의해 지배받는 피조물이 아닌, 자연의 친밀한 일부분으로 느낄 수 있는 인간의 즐거운 시각을 그린 것이었다 도 42. 당시 비평가들은 그의 작품에 대해 다음과 같이 썼다. "우리를 공기처럼 가벼운 형태들과 안개에 싸인 듯한 선의 세계로 이끄는 매혹적인 시각들 … 창백한 파랑과 부드럽고 평화스런 색조들, 전율하는 다른 세계의 실루엣들, 새벽빛에 목욕하는 신비한 꽃의 투명한 가지들 … 확실하게 알 수는 없으나 희미한 전조에 의해 포착되는 모든 것에서 생명체의 숨결을 느낄 수 있다." 도 43 [17]

사실상 쿠스네초프의 작품들이 아무리 환상적인 특징을 갖고 있다고 할지라도, 자연을 보고 그린 것이었다. 이것은 '예술세계'의 무대적인 접근에 대한 거부였다. 그러나 쿠스네초프는 여전히 '예술세계' 화가들의 방식을 사용하고 있었다. 그의 작품에서 분위기는 모든 것을 지배하는 요소이며, 기하학적인 원근법과 형태의 개별적인 특징은 전적으로 무시되었다. 회화 평면은 평평하며, 인물들은 평면으로부터 강하게 부각된다. 반복을 사용한 것도 두드러지는 특징이다. 쿠스네초프는 보리소프-무사토프와 강한 서정적 감정, 시적 감각, 회청색의 영역 등을 공유하고 있었다. 그의 강한 곡선은 무사토프의 것 같은 부드러움과 결합되었다. 이러한 평평하고 장식적인 회화 방식은 쿠스네초프 자신의 작품뿐 아니라 러시아 회화에서 전반적으로 점점 더 강조되고 있던 특징이었다.

1907년 전시의 눈에 띄는 특징은 많은 작품들이 틀이 있는 그림이 아니라 패널이라는 사실이었다. 이것은 나비파와 오스트리아 및 독일의 '아르 누보' 화가들과 마찬가지로 이젤화가 더 이상 현대 미술에 적합하지 않다는 의견에 동조하는 것이었다. 미술은 이제 사회의 통합적인 부분이 되어야 했다. 그들은 회화를

43 파벨 쿠스네초프, 〈푸른 분수〉, 1905년경

일상의 리얼리티로부터 분리된 이상적인 세계를 거울에 비춘 그 무엇이라고 생각한 르네상스의 회화 개념에 반대했다.

이 전시에서 가장 특출했던 작품은 니콜라이 밀리우티의 〈슬픔의 천사〉도 44, 즉 밝은 분홍, 연한 자줏빛, 청록색이 흘러내리고 붓 터치들이 모인 것 같은 패치워크였다. 그 리듬과 수놓아진 표면의 강도 덕분에 이 그림은 브루벨을 상기시킨

44 니콜라이 밀리우티, 〈슬픔의 천사〉, 1905년경

다.[67] 즉 브루벨이 말년에 그린 '악마' 작품들을 생생하게 상기시키듯이 고통으로 얼굴이 일그러진 잃어버린 영혼을 화려한 패턴으로 표현하고 있다. 모든 형태 속에 있는 물은 '푸른 장미' 미술가들의 작품에 나타나는 공통된 요소였으며, 이것은 다시 한 번 보리소프-무사토프를 생각나게 한다. 그러나 이러한 젊은 미술가들은 물을 더 이상 호수나 연못으로 나타내지 않으며, 종종 화면을 가득 채우는 빛의 숨은 근원의 기미를 보여 줄 뿐이다. 따라서 수데이킨의 〈베네치아〉[68]에서는 둥둥 떠 있는 인물들이 물의 표면을 따라 미끄러지고 그들의 얼굴은 약에 취한 듯 일그러져 있으나, 그들 뒤로는 커다란 나무들이 있는 광휘로운 광경이 펼쳐진다. 마치 고딕 성당의 창문들처럼 빛이 나무들 사이로 뻗어 나와 무한한 빛과 초월된 공간을 부드럽게 가르며 암시하고 있다. 우트킨도 그의 작품 전체에서 물의 리듬을 그려 냈다. 〈신기루〉는 물가에 서 있는 인물들에 대한 특이한 시각을 나타냈다.[69] 더 정확하게 말하자면, 파도에 의해서 들어 올려져 마치 물에 몸을 맡겨 물과 그 존재를 공유하고 있는 것처럼 보이는 인물들이다. 이렇게 축 늘어져 흔들리고 있는 인물들의 뒤에는 보이지 않는 손이 휘저은 것 같이 밝은 빛 속에서 요

45 마르티로스 사란, 〈영양을 데리고 있는 사람〉, 1905년경

46 마르티로스 사란, 〈황폐한 마을〉, 1907

동치는 괴물 같은 파도와 호박 모양의 구름이 버티고 있다. 이 화가가 그린 또 다른 그림 〈천국에서의 승리〉는 우리를 이 세상의 낭떠러지로 데려간다. 여기서 푸른색의 무한함 속에서 아름답게 빗발치는 선의 베일을 볼 수 있다. 이러한 물질적인 단편들 너머 그리고 그 주위에 무(無)가 기다리고 있음을 우리는 감지한다.

말레비치의 절대주의 그림 〈흰색 위의 흰색〉도 211을 상기시키는 '인간에게서는 상실된' 비물질성의 깨지기 쉬운 시각들과는 달리, 아르메니아 사람 마르티로스 사랸의 작품은 의외로 단단하다. 그의 물감 사용은 감각적이고 그의 색채는 대담하다. 그러나 또한 여기에 신비로움도 있다. 〈영양을 데리고 있는 사람〉도 45은 텅 빈 모습에 흰 벽이 있는 황량한 도시로 영양의 무리를 서둘러 몰고 가는, 눈에 띄는 검은 머리의 흰색 인물을 나타낸다. 여기에는 하늘도 없으며, 웅크리고 있는 건물들은 무공간, 무시간의 광경을 껴안고 있다. 사랸의 상징주의적 특징은 〈요정의 호수〉#70처럼 그가 즐겨 그렸던 물 풍경에서도 잘 나타난다. 잘 꾸며진 정원으로 둘러싸인 음울한 호수 속에 길고 흰 그림자를 드리우면서 두 명의 누드 소녀들이 춤을 추고 있다. 이들을 격리시키거나 보호하는 것 같은 느낌은 페르시아 미니어처를 생각나게 만든다. '푸른 장미'의 다른 화가들과 마찬가지로, 사랸은 인물들을 밝은 색의 패치나 선으로 나타냄으로써 역시 물질을 초월한 모호한 형태로 표현하고 있다. 이러한 화가들이 몰입한 것은 비물질화된, 태고의 생성 중인 세계였으며, 그러한 세계를 생명력과 운동감으로 넘치는 대담한 형태와 밝은 색채로 나타냈다도 46.

니콜라이 밀리우티의 동생인 바실리는 브루벨의 전통을 이었던 또 한 사람의 화가였다. 모자이크 유형으로 그린 〈전설〉도 47에서는 형식적인 구성에서 브루벨의 작품과의 관계가 강하게 부각될 뿐 아니라 유사한 이미지가 사용된 것을 볼 수 있다.

『황금 양털』은 '푸른 장미'의 기관지였다. 모스크바의 부유한 상인 니콜라이 랴부신스키는 1906년에 시작된 이 잡지의 1907년 호(號)를 편집, 후원하였다.#71 그 논설에는 다음과 같이 쓰여 있다. "우리는 러시아 미술을 이 나라 밖으로 전파시키고, 전체적이고 통합적인 발전 과정을 유럽에 소개하고자 한다."18 이 잡지는 러시아와 프랑스에서 동시에 인쇄되었으며, 안에 실린 작품의 제목과 작가에 관해서는 로마자나 필요할 경우 가끔 시릴 문자(성 시릴이 창안했다고 알려진 고대 슬라브 문자로, 현재 러시아 문자의 기초가 되었다)로 세심하게, 종종 변덕스럽기는 했지만, 기술되었다.#72

'황금 양털'은 역사적으로 중요한 전시를 세 번 조직하였다. 첫 전시는 1908

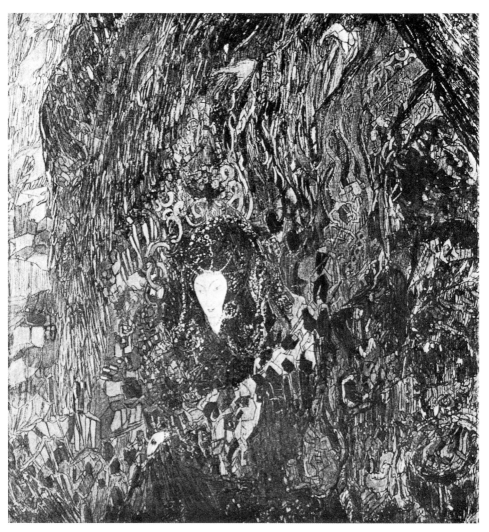

47 바실리 밀리우티, 〈전설〉, 1905

년 모스크바에서 열렸는데, 프랑스와 러시아 화가들의 작품을 모두 포함한 것이었다. 프랑스 화가들의 그림은 앙리 메르스로와, 파리에 자주 방문해 최근 수년간의 살롱을 보고 모스크바로 그림들을 보냈던 랴부신스키가 선정했다. 특히 1905년 살롱 도톤에서 격정을 일으켰던 초기 야수파 그림들이 제1회 《황금 양털》 전시회에 다시 모습을 드러냈다. "이 전시는 1912년 런던의 그래프턴 화랑 전시를 제외하고, 그때까지 프랑스를 포함한 어느 곳에서 열린 것보다 특출한 후기인상주의 전시회였다."[19] 전시 조직의 목적이 나중에 『황금 양털』 잡지에 게재되었다.

프랑스 화가들을 전시에 초대하는 데 있어서, '황금 양털' 그룹은 두 가지의 목적을 준수했다. 하나는 러시아와 서구의 실험들을 병치시킴으로써 젊은 러시아 회화의 발전의 특이성과 그 새로운 문제들을 명백히 보여 주려는 것이었고, 다른 하나는 민족적으로 매우 다른 성향(프랑스 사람들은 좀 더 감각적이고, 러시아인들은 좀 더 정신적이다)에도 불구하고 러시아와 서구 회화에 나타나는 공통점을 강조함으로써 젊은 화가들의 새로운 실험이 어떤 공통적인 심리적 기반을 갖고 있는지를 밝히려는 것이었다. 그것은 바로 미학주의와 역사주의를 극복한 하나의 과제, 즉 인상주의를 낳게 했던 신아카데미 미술에 대한 반작용이었다.[20]

이 전시는 282점의 회화와 3점의 조각을 포함하는 매우 규모가 큰 전시였다.[#73] 조각에서는 마이욜이 두 점을, 로댕이 〈누운 여인〉을 보내왔다. 그리고 당시 계속해서 교류를 하고 있었던 나비파 화가들인 보나르, 뷔야르, 세뤼지에, 발로통, 모리스 드니 등이 회화 작품을 보냈다. 야수파 작가로 잘 알려져 있었던 마티스는 1901년의 〈앵발리드〉로부터 1904년의 신인상주의 그림 〈생 트로페즈의 테라스〉와 1905년의 〈콜리우르의 항구〉에 이르는 네 점의 작품을 전시하였는데, 그것들은 초기 야수파 그림에 속하는 것들로서 1906년에 그린 유명한 〈생의 기쁨〉의 기초가 되는 작품들이었다. 드랭은 밝게 채색된 런던 풍경들을, 마르케는 〈루브르 강변〉이라는 제목의 센 강 풍경을 두 점 보내왔다. 이 전시를 통해 모스크바에서 큰 성공을 거둔 또 한 사람의 야수파 화가는 격정적인 색채로 모스크바 화가들의 상상력에 불을 지핀 반 돈겐이었다.

인상주의 화가로는 피사로와 시슬리의 작품이 전시되었는데, 이들은 이 전시에서 처음으로 선보였다.[#74] 또한 르누아르와 툴루즈-로트레크의 드로잉 몇 개는 곧 곤차로바와 페트로프-보트킨의 작품에 영향을 주었다. 브라크와 르 포코니에의 초기 작품들도 전시되었으며, 세 명의 위대한 후기인상주의 화가 세잔, 반 고

호, 고갱의 작품도 포함되었다. 숫적으로 보나 중요도로 보아서는 반 고흐의 작품만이 나비파에 대한 열광에 비길 만했다. 전시된 반 고흐의 다섯 점의 작품 중 〈유모, 숲 속의 햇빛〉과 〈밤 카페〉는 모로소프에게 팔렸다. 흥미로운 것은 《황금 양털》 전시회에 모로소프도 슈추킨도 작품을 전혀 빌려주지 않으려 했다는 사실이다. 전시 조직자 중 한 사람이었던 라리오노프의 말에 따르면, 작품을 빌리려 의뢰했을 때 슈추킨은 모로소프와 함께 곧 그들만의 전시를 조직할 계획이기 때문에 작품을 빌려줄 수 없다고 대답했다고 한다. 그러나 그러한 전시는 열리지 않았다. 랴부신스키는 루오의 걸작 여러 점을 내놓았으며, 그 자신이 전시 조직과 경제 후원에 참여하였다. 다비트 부를리우크(David Burliuk)는 전시를 축하하기 위한 샴페인과 배경으로 걸었던 실크 등을 묘사하면서 이 전시의 배경이 극도로 호화스러웠다고 회상하였다.[21] 그는 약간의 비판의 어조로 묘사하였는데, 왜냐하면 1907년 부를리우크 형제가 조직한 지방 전시인 《화관 花冠》에 참여했던 라리오노프와 곤차로바가 그 전시를 대표하는 가장 유력한 화가들이었음에도 불구하고 러시아의 떠오르는 운동의 대표로 선택된 화가들 중에 부를리우크가 속하지 못했기 때문이다.

제1회 《황금 양털》의 러시아 회화 부문은 프랑스 화가들의 작품과 따로 걸렸으며, '푸른 장미' 그룹의 화가들인 쿠스네초프, 우트킨, 사란의 작품들을 포함하였다. 랴부신스키 자신도 적당한 그림 두 점을 전시하였으나, 러시아 화가들 중 가장 두드러진 사람은 미하일 라리오노프였다. 그는 뷔야르와 보나르의 영향이 반영된 정원 시리즈 중 〈봄의 풍경〉을 포함하는 인상주의류의 그림 20점을 전시했다. 곤차로바도 작은 그림들이긴 하지만 1902-1903년에 그린 〈가을 낙엽〉을 포함해 7점의 그림을 전시에 냈다. 쿠스네초프와 사란의 작품은 전보다 훨씬 더 대담한 색채와 윤곽선을 보였으며, 특히 형태에 있어서 원시적인 특징을 나타냈다 도 48. 쿠스네초프의 〈일하는 어머니의 모습〉을 보면, 기념비적으로 그려진 임신한 여인이 무지갯빛으로 그려진 태아를 배경으로 중앙에 서 있다. 각진 얼굴의 여인이 웅크린 모습은 두껍고 단순한 선들로 윤곽지어져 있다. 〈휴일〉도 38과 같은 작품에서 우리는 고갱의 프랑스적인 원시주의가 아니라 러시아 농촌 미술, 특히 농가의 목판화에서 유래한 단순화된 윤곽선과 얼굴 모습을 통해 새로운 원시주의를 더욱 분명하게 볼 수 있다. 쿠스네초프는 서구인들이 보여 준 원시주의를 잘 알고 있었고 특히 고갱의 작품에 흥미를 느끼고 있었다. 그러나 그 당시 그의 관심을 사로잡았던 것은 동양의 것, 페르시아와 키르키즈 몽골의 회화였으며 그것들은 향후 10여 년 간 그의 후기 양식의 발전에 큰 역할을 하게 된다. 당시 수많

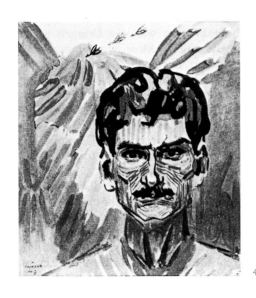

48 마르티로스 사란, 〈자화상〉, 1907

은 러시아 화가들과 마찬가지로 쿠스네초프도 파리 살롱에 정기적으로 출품하였으며, 가끔 파리를 방문하기도 하였다. 라리오노프와 곤차로바도 1906년 디아길레프가 조직한 러시아 미술전에 참가하였다.#75 사실 모스크바가 유럽과 긴밀한 관계를 갖고 있던 이 당시에는 두 도시간에 많은 왕래가 있었고, 진보적인 화가들은 거의 모두 '파리 파'였다.

그럼에도 불구하고 이 전시에서 보여 준 〈시인〉과 같은 사란의 작품의 원시적인 특징은 새로운 프랑스의 사조보다는 동방의 전통에 가까운 것이었다 도 49. 그러나 그의 강렬한 색채와 강한 패턴은 그 대담함과 자유로움에 있어서 야수파의 그림과 매우 유사하다. 야수파처럼 그는 섞지 않은 충만한 순색의 색채를 썼고, 인물들을 묘사하기 위해 강한 윤곽선을 사용하였던 것이다. 슈추킨의 집에서 보았던 마티스의 새로운 그림들의 영향을 받은 1907년경 작품 이래로 그에게는 많은 변화가 있었고, 그는 자신의 아르메니아 혈통에 따른 동양적인 방식으로 그러한 변화를 설명하였다.

V. 밀리우티의 그림에서도 이와 같은 변화가 발생한다. 〈양치는 소녀〉와 〈비밀의 정원〉에서는 서로 꼬이고 말리는 선이 자유롭게 맥박치는 유기적 리듬을 따르고 있다.

『황금 양털』의 다음 호에서는 이 전시에 대한 논의에 많은 지면을 할애하였

다. 이 전시의 프랑스 화파에 대해서는 많은 작품들을 도판으로 실으면서 특집기사로 다루었다.[22] 세잔의 〈화가의 아내의 초상〉과 〈정물〉은 컬러 전면 사진으로 실렸다. 반 고흐의 편지 발췌문과, 상징주의 시인 막시밀리안 볼로신이 쓴 「프랑스 회화의 새로운 조류: 세잔, 반 고흐, 고갱 Trends in new French painting; Cézanne, van Gogh, Gauguin」, 또 다른 러시아 미술 비평가 G. 타스테벤이 쓴 「인상주의와 새로운 운동들 Impressionism and New Movements」등의 글이 실렸다.

다음 호는 전시에 참가한 러시아 화가들에 대해 다루었고,[23] 특히 전시에 참가한 러시아 화가들의 많은 작품을 도판으로 싣고 있어서 유용한 기록으로 남아 있다. 1911년 화재로 인해 랴부신스키의 컬렉션 전부가 불에 타버렸을 때, 쿠스네초프와 사랸의 많은 작품들과 라리오노프와 곤차로바의 초기 작품들이 함께 소실되는 바람에 잡지의 도판 이외에는 알 도리가 없기 때문이다.[#76] 불에 탄 그림들 중에는 랴부신스키가 일찍이 높이 평가하고 좋아했던 루오의 훌륭한 초기 그림들도 있었다. 제1차 대전까지 디아길레프의 1906년 전시와 빈 분리파 전시, 파리 살롱전 등에 러시아 화가들이 참여하였음에도 불구하고, 이 시기의 러시아 작품들은 서구에 거의 영향을 주지 못했다. '푸른 장미' 그룹의 그림들 혹은 1914년 이전의 모스크바 회화 운동의 예는 서구 미술관과 개인 소장가에게는 극도로 낯선 대상이었다. 러시아에서조차도 러시아 회화만의 전시는 드물었다. 그러므로 이

49 마르티로스 사랸, 〈시인〉, 1906년경

50 미하일 라리오노프, 〈강에서 목욕하는 두 여인〉, 1903년경

시기 러시아 회화는 모호하며, 이에 대한 우리의 지식도 간접적으로 도판에만 의존해야 하는 제약이 있다. 도판으로만 알려진 그러한 그림은(현대적인 기준으로 볼 때 평범해 보이기도 하지만) 원래의 생생한 색채를 볼 수 없기 때문에 더 불리한 셈이다.

보리소프–무사토프와 쿠스네초프 작품의 매우 부드럽고 정교한 회청색과 밀리우티 형제의 밝게 물든 분홍색과 연보라 색채는 형태가 불분명하고 곧 사라질 것 같은 그들의 작품에서 본질적인 요소로 작용한다. 그러나 우리는 라리오노프의 구성이 당시 러시아 동료 화가들의 것보다 훨씬 더 성숙되고 프랑스 화파와 직접적으로 연관을 갖고 있었음에도 불구하고, 그의 초기 작품들이 '푸른 장미'의 전형적인 색채 개념과 연관됨을 발견할 수 있다.

1909년 1월, '황금 양털'은 두 번째의 프랑스–러시아 전시를 후원하였다.[77] 이번 전시는 더 이상 프랑스의 미술을 러시아 대중에게 소개한다는 성격을 갖지 않았으며, 부수적으로 러시아의 새로운 미술을 덧붙이는 방식에서도 탈피하였다.

52 미하일 라리오노프, 〈정원의 구석〉, 1905년경

51 미하일 라리오노프, 〈비〉, 1904-1905

또한 이전처럼 프랑스 부분과 러시아 부분으로 나누지도 않았다. 프랑스의 야수파 그림들은 라리오노프와 곤차로바로 대표되는 러시아 화가들의 야수파적인 그림들과 섞여 전시되었다.

프랑스 화가의 작품들 중에는 브라크의 〈커다란 누드〉(1908), 〈정물〉(두 작품 모두 이 전시에 헌정된 『황금 양털』 잡지에 삽화로 실렸다)과 같은 중요한 초기 입체파의 여러 작품이 있었다.[24] 이 전시에 포함된 프랑스 그림들은 브라크와 르 포코니에를 제외하곤 마티스, 블라맹크, 마르케, 반 돈겐, 루오 등의 야수파로 제한된 좀 더 작고 한정된 그룹이었다. 브라크와 르 포코니에는 피카소의 1907-1908년 초기 입체파 작품의 영향을 받은 최근작을 보내왔다. 마티스는 이전 작품에 훨씬 못 미치는 작품을 보냈다. 주로 드로잉이었는데 그중에는 잘 알려진 〈팔을 베고 있는 누드〉(1907)도 있었다. 그의 명성은 슈추킨의 훌륭한 컬렉션에 익숙해져 있던 모스크바 화가들 사이에 대단했다.

이렇게 프랑스의 그림들과 나란히 걸린 러시아 그림들은 지난번의 전시에 비해 눈에 띄게 변화되었다. 왜냐하면 모든 것이 당시 러시아에서는 파리보다 더 빨리 진행되고 있었기 때문이다. 라리오노프의 그림에는 나비파의 영향이 계속되고 있었고 특히 뷔야르와 보나르의 영향은 〈물고기〉도 53과 같은 그의 부드러운 실내 및 정물 표현에서 두드러지게 나타난다. 차분한 색채와 집요한 붓 작업을 통해 그의 그림들은 크로스와 시슬리의 신인상주의를 상기시킨다.[78] 쇠라는 프랑스에서처럼 러시아에서도 소홀하게 다루어졌다. 모로소프나 슈추킨의 컬렉션 중에는 이화가의 작품이 한 점도 없었고, 내가 알기로는 다른 어떤 소장가의 경우에도 마찬가지였다.

나비파 화가들이 즐겨 사용했던, 장면을 회화 틀로 모호하게 단절시키는 방식은 두 번째 《황금 양털》에 출품된 나탈리아 곤차로바의 그림들의 특징이기도 했다. 주로 서커스 장면이 그러한데, 인물들의 강한 제스처, 과장된 실루엣, 극적으로 올려지거나 내려진 시점 등은 툴루즈-로트레크에 대한 관심을 드러낸다. 이 전시에 출품한 화가들 중 마찬가지로 로트레크의 영향을 보여 주는 화가는 모스크바 그룹의 신참자였던 로베르트 팔크(Robert Falk, 1886-1958)와 쿠즈마 페트로프-보트킨(Kuzma Petrov-Vodkin, 1878-1939)이다.[79] 페트로프-보트킨은 뮌헨의 아즈베 화실과 모스크바 대학에서 배웠다. 모스크바 대학에서는 초상화가이자 '러시아 미술가연합'의 창설 멤버였던 레오니드 파스테르나크, 레비탄, 세로프 등의 가르침을 받았다도 1. 1905년 대학을 졸업한 그는 아프리카를 여행하면서 원시 미술, 좀 더 구체적으로 말하자면 그것들이 지닌 특이한 빛과 색채에

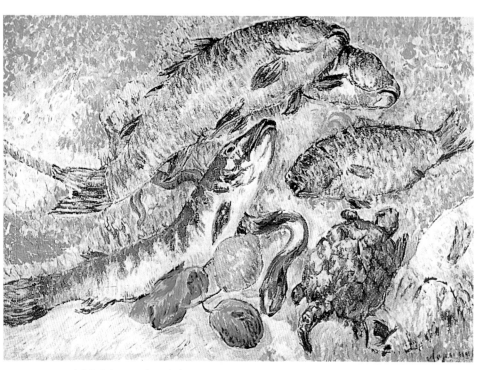

53 미하일 라리오노프, 〈물고기들〉, 1906

깊은 인상을 받는다. 돌아오자마자 그는 '푸른 장미'의 일원이 되었으나 1907년 전시에는 참가하지 않았다. 러시아 내의 많은 유파들 뿐 아니라 다른 나라의 경향에도 속하지도 않았던 것이 그의 독특한 점이다. 얼마 지나지 않은 1910년대에, 페트로프-보트킨은 공간이 구부러진 수평축에 의해 회화적으로 가장 적절하게 묘사될 수 있다는 개념에 입각한 회화 체계를 만들었고, 그 이론을 두 권의 책에서 상세히 설명하기도 하였다.[25] 그는 러시아 현대 회화의 역사에서 훌륭한 선생으로 중요하게 기억되고 있다. 혁명 이후 그는 레닌그라드 미술 아카데미에서 가장 영향력 있는 교수가 되어, 소비에트 연합의 1세대 많은 화가들의 취향을 형성하는 데 큰 역할을 하였다. 〈놀이를 하는 소년들〉은 그의 초기 작품의 대표적인 예이다도54. 색채 사용 영역과 인물 및 배경을 평평하고 고르게 채색한 방식에서 그의 작품은 명확하게 비잔틴 미술의 영향을 보여 준다. 이것은 마티스의 방식과도 유사한데, 왜냐하면 두 화가의 그림에는 신비하고 범신적인 요소가 공통적으로 들어 있으며, 마티스의 〈춤〉, 〈음악〉과 페트로프-보트킨의 〈놀이를 하는 소년

들〉에서는 파랑과 녹색의 결합이 강하게 느껴지기 때문이다. 부드럽게 위로 향해 움직이는 곡선을 지닌 이 작품의 구성 방식은 리듬의 공통적인 황홀경에 사로잡힌 듯한 인물의 뒷배경으로 러시아 회화에 지속적으로 나타나게 된다.

로베르트 팔크는 페트로프-보트킨처럼 모스크바 대학의 학생이었지만 같이 다니지는 않았다.[#80] 왜냐하면 팔크가 17세의 나이에 입학했던 1905년에 페트로프-보트킨은 아프리카로 떠났기 때문이다. 사실상 팔크는 '푸른 장미' 그룹과는 다른 세대였다. 그는 '푸른 장미'의 상징주의 감성의 영향을 받지 않고 처음부터 파리 화파에 관심을 가졌다. 처음에는 툴루즈-로트레크, 그 다음에는 마티스, 그리고 마지막으로 가장 심오하게 세잔이 그의 작품에 영향을 주고 방향을 제시해 주었다. 그는 1909년에 창설되어 2년간 러시아 아방가르드를 이끌었던 운동, '다이아몬드 잭'이라는 모스크바 그룹의 가장 유력한 멤버 중 한 사람이었다. 나중에 그는 소비에트 연합의 교수로 중요한 역할을 하였고, 죽을 때까지 예민하고 우울한 분위기의 초상과 정물을 계속해서 그렸다.

'푸른 장미'와 '황금 양털' 화가들 프랑스 후기인상주의 화파에 빨려들 듯이 직접적이고 맹목적인 영향을 받았던 것과 달리 사란과 쿠스네초프만이 큰 영향을

54 쿠즈마 페트로프-보트킨, 〈놀이를 하는 소년들〉, 1911

55 나탈리아 곤차로바, 〈건초 베기〉, 1910

받지 않았다. 그러나 궁극적인 방향은 같았다. 두 번째 전시에 포함된 두 사람의 작품은 원시적인 요소가 좀더 발전된 양상을 보여 주었다. 그러나 그것은 서구적인 원시주의라기보다는 동양적이었으며, 뒤에 감추어진 모티프를 의식적으로 양식화한 것이라기보다는 자연적이고 직접적인 표현 그 자체였다. 쿠스네초프의 작품에서 베일에 가린 듯한 특징은 거의 사라졌으며, 비록 그의 인물들이 여전히 위축되고 강한 윤곽선으로 처리되고 색채가 여전히 침묵을 지키고 있음에도 불구하고 그의 그림은 따뜻하게 느껴진다. 즉 황량한 느낌의 색채들과 노랑, 갈색들이 상징주의자들의 회청색을 대신하고 있는 것이다. 그 장면들은 좀 더 명백하게 말하자면 삶으로부터 취한 것이었으며, 실제로 그가 사랑했던 키르키즈의 대초원지대를 그린 것이었다. 입체감은 뒤로 후퇴하는 언덕과 이 시기 그림들의 배경으로

곧잘 등장하는 하늘의 불그스름한 색채에서 약간 느껴질 뿐이다. 이러한 내적인 발전은 프랑스 운동과 유사한 것이었으나, 곧 이러한 프랑스 화파에 대한 격렬한 반발이 일어나 러시아 운동의 다음 단계를 특징었다. 사실 이러한 상황은 1909년 말 '황금 양털'이 거의 라리오노프와 곤차로바의 작품들로만 구성된 세 번째 전시를 열었을 때 이미 드러나고 있었다. 이 두 화가는 러시아 회화의 새로운 지도자로 떠올랐으며, 이제 러시아 현대 미술 운동의 새로운 무대를 시작하고 있었다.

56 나탈리아 곤차로바, 〈춤추는 농부들〉, 1911

1909년에서 1911년까지

러시아에서는 1890년대 이후로 문학 요소가 회화에 반영되어 왔다. 그러나 1907년경 이러한 경향은 '순수 회화' 의 새로운 가치에 자리를 내주기 시작하였다. 앞 장(章)에서 언급하였듯이, 이러한 새로운 운동의 첫 징조로 나타난 것은 프랑스 후기인상주의와 야수파의 영향을 받은 '푸른 장미' 그룹의 전시와 『황금 양털』잡지였다. 그후 3년 동안 원시주의 운동이 러시아에 일어나 의식이 강한 양식으로 자리잡았다.#81 이 양식은 민속 미술의 양성과 당대 유럽의 화파들의 종합을 기초로 한 것이었다. 이러한 경향을 이끈 화가는 라리오노프와 곤차로바였다.

새로운 러시아 회화의 등장으로 모스크바는 3년 동안 유럽 미술 중 가장 혁신적인 운동들이 만나는 장소가 되었다. 파리에서 온 입체파, 후에 '청기사파(Blaue Reiter)' 가 될 뮌헨에서 온 '미술가연합(Kunstlervereinigung)', 마리네티의 미래주의 등이 러시아 미술 세계에서 충격적인 만남을 갖는다.

이탈리아 미래주의와, 같은 이름의 러시아 운동 사이의 관계는 매우 복잡하고 논쟁의 여지가 많다. 예를 들어 마리네티가 처음 러시아를 방문했던 시기도 논란이 되고 있다. 즉 어떤 사람은 그가 새로운 미래주의 이념을 가지고 선전차 유럽의 여러 도시를 순회하던 중 1909년 말 혹은 1910년 초에 모스크바와 상트페테르부르크를 방문하였다고 말한다.[1][#82] 그러나 특히 당시 러시아 미술과 문학을 연구한 저명한 학자 니콜라이 하르지예프(Nikolai Khardzhev) 같은 소비에트 연합의 비평가들은 마리네티가 1914년 단 한 번 러시아를 방문하였으며, 그때 러시아 미래주의 화가들과 시인들의 맹렬한 공격을 받았다고 주장하고 있다. 마리네티가 "러시아인들은 가짜 미래주의자들이다. 그들은 미래주의로 세계를 새롭게 하려는 위대한 신조의 참의미를 왜곡하고 있다."[2]라고 말했던 것은 확실히 유일했던 1914년 방문 이후였다.[#83]

그러나 마리네티가 처음 러시아를 방문한 시기는 형식적으로 중요할 뿐이다. 왜냐하면 그의 미래주의 선언문은 1909년 『피가로 *Figaro*』지에 발표된 직후 러시아의 신문에 번역되어 실렸기 때문이다.[3][#84]

그럼에도 불구하고 '미래주의'라는 명칭은 러시아와 이탈리아 운동을 결속시켜 주는 모든 것이었다. 이 이름은 제1차 세계대전 전까지 러시아에서 발생한 예술 운동들을 기술하는 데 쓰였던 것에서 보듯이 명백히 서구에 기원을 두는 것이었다. 그러나 인상주의나 입체파의 경우와 마찬가지로 러시아의 미래주의에 대한 설명은 서구의 것에 대응하는 피상적인 것으로 머물러서는 안 된다. '입체미래주의'가 이러한 러시아 운동을 기술하는 데 가장 적절할 것이다.[#85] 이 용어에서 회화와 문학의 이중적인 발전을 각각 분리하는 것은 불가능하며, 1910년 이후 러시아 회화의 후기원시주의 작품을 기술하게 될 용어이기도 하다.

사실상, 러시아는 1914년 제1차 세계대전이 발발하기 전까지의 몇 년 동안 진정한 국제적인 예술 중심지가 되었다. 이렇게 사상들의 국제적인 교류를 기반으로 '입체미래주의' 운동이 나타났다. 그 명칭에서도 나타나듯이 본질적으로는 현대 서구의 유럽 미술 운동에 밀접한 관계를 갖고 있었다 할지라도, 입체미래주의는 러시아에서만 볼 수 있는 특별한 운동이었다. 또한 그것은 1911-1921년 동안 러시아에서 발생한 추상회화 유파의 직접적으로 영향을 주었으며, 결국 러시아인들이 '현대 미술 운동'에서 선구자의 역할을 하는 데 기여하였다.[#86]

1907년부터 1913년까지의 기간을 특징짓는 많은 소규모 전시를 조직하고 이끌었던 사람은 미하일 라리오노프였다. 라리오노프와 그를 따랐던 곤차로바는 러시아 현대미술사에서 가장 중요한 두 인물로 꼽힌다.[#87] 그들의 작품을 돌이켜 보

57-58 전통적 목조각으로 된
　　　형상 생강빵들, 아르항겔스트

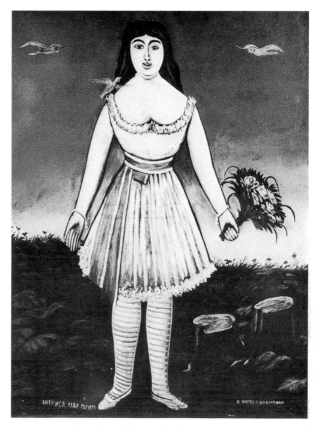

59 니코 피로스마니슈빌리, 〈배우 마르가리타〉, 1909

60 크릴로프의 이야기를 묘사한 19세기의
　　러시아 루보크(농가의 목판화)

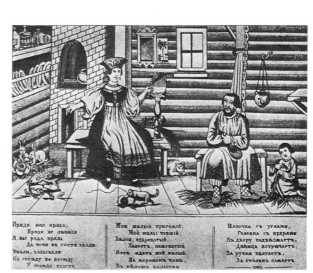

61 미하일 라리오노프, 〈군인들〉(두 번째 그림), 1909

면, 카시미르 말레비치와 블라디미르 타틀린의 한결같은 성실함과 발전의 논리는 결여되었지만, 1914년까지의 기간 동안 러시아의 예술 세계에서 없어서는 안 될 중요한 역할을 하였다. 그들의 작업이 없었다면 어떻게 말레비치와 타틀린이 역사적으로 중요한 결론에 도달할 수 있었겠는가. 왜냐하면 곤차로바와 라리오노프는, 20세기 초부터 디아길레프의 발레 무대 디자인을 위해 러시아를 떠났던 제1차 세계대전 전까지 러시아와 유럽의 가장 활동적이고 진보적인 개념들을 차근차근 선별하고 가려냈기 때문이다. 이러한 미술가들의 작품이 중요하게 평가되고 있는 것은 무엇보다도 라리오노프와 곤차로바의 수용 능력과 선택력 덕분이었다. 즉 그 발전에서 우리는 외국의 예술과 국내의 것이 동화되어 그 종합이 절대주의와 구성주의 운동의 기초에 영향을 주었던 과정을 추적할 수 있다.

이렇게 서로 다른 영향들이 종합에 이르게 되는 그 때에 제3의 인물이 라리오노프와 곤차로바를 계승했다. 그가 바로 입체미래주의의 세 번째 리더였던 카시미르 말레비치(Kasimir Malevich)였다. 1911년 블라디미르 타틀린(Vladimir Tatlin)도 라리오노프의 강한 개성에 끌려 입체미래주의에서 집중적인 활동을 하게 된다. 라리오노프의 전시를 통해서 이 두 미술가가 처음으로 만남으로써 비로소 러시아 화파는 실체를 갖게 된다.

1909년 12월 '황금 양털'의 세 번째 전시에서 라리오노프와 곤차로바는 새로운 '원시주의' 양식의 시작을 알렸다. 이 전시에 출품된 작품들에서 우리는 야수파에서 파생된 대담한 선과 그들 나름의 추상적인 색채 사용을 통한 표현적 특성을 우선 식별해 낼 수 있다.[88] 이러한 새로운 표현의 자유는 그들이 고갱과 세잔으로부터 배웠던 직접성과 단순성을 민족적인 민속예술 전통으로 전환하는 데 반영되었다. 라리오노프와 곤차로바는 시베리아에서 온 자수품, 전통적인 반죽 형태와 장난감들, 그리고 농가의 목판화 '루보크(lubok)' 등으로부터 새로운 원시적 양식의 영감을 이끌어냈다 도 57, 58, 60. 러시아에서 17세기부터 있었던 러시아 '루보크'는 영국의 속요집과 비슷한 것이었다. 처음에는 종교적이었고 이후 정치적인 소재를 갖기도 하였지만, 대부분 단순히 농부들에게 노래와 춤을 전파하는 수단으로 사용되고, 농부들 사이에 유포시킬 목적으로 마을 안에서 제작되었다. '루보크'는 이 당시 러시아의 미술계뿐 아니라 멀리 독일에까지 영향을 미쳤다. 이러한 '원시주의'에 영향을 준 또 하나의 민족주의 전통은 곤차로바에 의해 도입된 성상화의 전통이었다.[89] 이는 나중에 말레비치와 타틀린의 예술의 발전에 매우 중요한 역할을 하였다.

우리는 여기에서 잠시 곤차로바와 라리오노프의 삶의 배경에 대해 살펴볼 필요가 있다. 나탈리아 세르게브나 곤차로바(Natalia Sergeevna Goncharova)는 1881년 모스크바의 남동쪽 툴라 지방의 작은 마을에서 오랜 귀족 가문의 딸로 태어났다. 그녀의 아버지 세르게이 곤차로바는 페테르 대제 시절의 건축가였던 선조의 전통을 이어받았다. 그러나 다른 가문들처럼 19세기 상인 계층이 부흥한 이래로 재산이 많이 감소되었다. 시인의 딸이었던 그의 어머니 나탈리아 쪽은 푸시킨의 후손이었다.[90] 그리고 그녀는 음악에서 19세기 민족주의 운동을 일으키는 데 공헌한 벨랴예프 가문의 일원이었다. 이러한 만만치 않은 집안 전통 덕분에 그녀는 대부분 농촌 출신이거나 혹은 소상인 계층 출신인 입체미래주의 운동의 다른 멤버와 구별되었다.

곤차로바는 집안의 시골 영지에서 자라났다. 열 살 때 모스크바로 이사해 그

62 나탈리아 곤차로바,
〈마돈나와 아기〉, 1905–1907

곳의 학교를 다녔음에도 불구하고 항상 도시 생활에 힘들었다고 말했다. 그런데
도 1912–1914년의 작품들에 반영되어 있듯이, 그녀가 동료들보다 훨씬 더 이탈
리아 미래주의의 기계적 삶에 감정적으로 몰두할 수 있었다는 것은 흥미로운 일
이다.

1898년 모스크바 대학에 입학한 그녀는 '예술세계' 운동에 속해 로댕과 유사
한 작업을 했던 러시아의 조각가 파벨 트루베츠코이(Pavel Trubetskoi) 아래서 조
각을 배웠다.[91] 곤차로바가 라리오노프를 처음 만난 것은 같은 학생으로서였다.
이때부터 두 미술가는 작업과 삶에 있어서 분리될 수 없는 사이가 되었다. 1903년
곤차로바는 러시아 살롱에 전시하기 시작했다. 이 무렵 그녀의 작품은 라리오노
프의 작품보다 훨씬 더 소심했다. 처음에는 두 사람 모두 보리소프–무사토프의
영향을 받았고, 1906년《예술세계》전시에 출품했던 〈흰색의 서리〉 같은 작품이
이러한 초기의 예이다.[92] 두 화가가 처음으로 디아길레프의 역량과 개성을 경험
한 것은 이 전시를 통해서였으며, 그후 이들은 가까운 동업자가 된다. 그들이 미
술계에서 새로운 인물로 두드러지기 시작한 것은 디아길레프의 통찰력에 기인한
다. 그는 1906년의《예술세계》전시뿐 아니라 같은 해에 자신이 조직했던 파리 살
롱 도톤 내의 러시아 전시에도 그들을 참여시켰다. 살롱 도톤은 라리오노프와 곤
차로바가 처음 파리를 방문하는 기회가 되었다.[93]

63 19세기 초 러시아 루보크 〈바다의 요정 사이렌〉

성상화에 대한 곤차로바의 관심은 일찍이 시작되었으나, 특히 당시의 극장 무대 장식에서 성공적으로 확고하게 작업하고 있던 아브람체보 공동체의 활동으로부터 직접적인 영향을 받았을 것이다.#94 러시아 비잔틴의 전통을 현대 회화의 요구에 맞게 적용하려 했던 사람들 중에는 빌리빈과 스텔레츠키 같은 제2세대 '예술세계' 화가들도 있었다. 1903-1905년간 이러한 양식으로 그렸던 곤차로바의 초기 그림들은 그녀의 요구에 의해 파기되었지만 남아 있는 작품들에서 우리는 이미 곤차로바의 성숙기 작품의 전형적인 밝은 색채 영역을 미리 발견할 수 있다 도62. 여기에는 또한 그녀가 후기의 무대 디자인에 이용했던 풍부한 장식과 강한 선의 리듬도 있다. 곤차로바의 장식에 대한 직관적인 재능은 거의 과학적인 탐구로 발전하였으며, 성상화를 회화 구성의 원천으로 삼은 것과 함께 러시아 현대 회화 운동에 독창적인 기여를 하게 된다.

곤차로바의 작품에는 두 개의 흐름이 있다. 즉 민족 전통을 부활시키고자 하는 열정적인 개인적 탐구와 당시 유행하던 유럽 양식들에 대한 좀 더 소심하고도

64 나탈리아 곤차로바, 〈장식 습작〉, 1913?

아카데믹한 해석이다. 두 개의 흐름은 브루벨, 보리소프-무사토프, 브뢰겔, 세잔, 반 고흐, 툴루즈-로트레크, 모리스 드니에 대한 탐구를 바탕으로 이루어졌던 학생 시절의 훈련이 프랑스 야수파의 충격 아래서 러시아-비잔틴 양식의 실험과 타협했을 무렵인 1901년경까지 그녀의 그림에 계속해서 나타났다. 〈건초 베기〉 도 55와 〈춤추는 농부들〉도 56과 같은 곤차로바의 1910-1912년의 그림들은 이 시기에 말레비치에게 큰 영감을 주었다.[95] 말레비치는 곤차로바의 그림과 유사한 색채 영역 및 회화 기법을 사용하였을 뿐 아니라 가끔 주제와 제목도 비슷하게 사용하였다.

미하일 표도로비치 라리오노프(Mikhail Fyodorovich Larionov)는 1881년 우크라이나와 폴란드의 접경 지역인 테라스폴에서 태어났다.[96] 그가 태어난 곳은 은퇴한 농부였던 외할아버지 표도르 페트로프스키의 집이었다. 군의관이었던 그의 아버지가 근처의 군대에 근무하고 있었기 때문이다. 미하일 라리오노프의 할아버지는 아르항겔스크 출신인 직업 선원이었다. 1891년 모스크바에 있는 보스크레젠스키 중등학교에 입학한 이후로 미하일이 매년 여름 방학을 보내기 위해 돌아갔던 곳은 바로 페트로프스키의 집이 있는 테라스폴이었다. 이러한 습관은 그가 러시아를 떠난 1914년까지 그의 후기 그림들에 계속해서 나타난다. 그의 대부분의 걸작들은 시끌벅적한 도시로부터 멀리 떨어진 테라스폴의 그의 집에서 그려졌다.

14세 때 라리오노프는 중등학교를 졸업하고 모스크바 대학에 들어가 회화, 조각, 건축을 전공하기 위한 시험 준비를 시작하였다. 2년 후 그는 시험에 통과하였다. 30명을 뽑는데 160명이 응시한 시험이었다. 사실 그는 33등을 했는데, 세 명의 합격자가 다른 학문적 자질이 부족하다는 이유로 실격되자 중등학교에서 자격증을 땄던 그가 대학에 들어갈 수 있는 기회를 잡게 된 것이다. 1898년 가을에 입학해 10년간 다니기로 등록했을 때 그의 나이 17세였다.

그러나 이후 10년 동안 라리오노프는 대학 수업에 거의 참석하지 않고 집에서 작업했다. 첫해에는 부모와 같이 살았으나 나중에는 그 자신만의 작업실과 아파트를 가질 수 있었다.[97] 처음부터 그는 아주 쉽게 그림을 그려 상당수의 작품을 제작하였다. 그 숫자는 압도적이어서, 미술대학의 학생에게 규정된 유일한 조항으로서 매달 시행했던 검열을 위해 그림을 보내면 그 학년의 학생들을 위한 공간 전체가 라리오노프의 그림으로 가득 차는 경우도 있었다. 미술대학 학장이었던 르보프 왕자는 그의 작품 몇 개를 떼어 내라고 요구했다. 고집이 세기로 유명했던 라리오노프는 거절했고 그로 인해 학교에서 퇴학당했다. 학교로부터의 추방

65 나탈리아 곤차로바,
　〈이집트로의 피신〉,
　1908-1909

은 그에게 그리 큰 문제가 되지 않았다. 어쨌든 일년 후인 1903년 가을부터 그는
다시 학교를 다닐 수 있게 되었으며, 1908년 군 복무를 위해 떠날 때까지 모스크
바 대학에 있었다.#98 군 생활은 9개월간 지속되었는데, 겨울에는 모스크바의 크
레믈린에서, 여름에는 도시 외곽의 텐트 진영에서 복무하였다. 이때부터 그는 '군
인' 시리즈를 시작하였으며, 프랑스 화파로부터 벗어나 민족주의적인 '원시주의'
양식의 발전으로 향하게 되는 중요한 전환점이었다.
　　라리오노프는 초창기의 원숙한 작품들 덕분에 '훌륭한 러시아 인상주의자'
라는 이름을 얻는다 도 50-52 .#99 이 인상주의 시기는 1902년부터 1906년까지를
말하는 것으로, 그의 그림들에서는 점차 상징주의적인 분위기가 사라지고 형태들
이 좀 더 명확하게 한정되며, 초기의 창백한 푸른색과 초록색의 특징들이 생생한
빨강과 노랑으로 변화한다. 숲과 강의 풍경이 아니라 이제 정물, 초상, 인물이 있

는 풍경이 지배적인 주제가 되었다. 비록 '인상주의적'이라고 묘사되긴 했지만, 사실상 라리오노프가 이 당시에 영향을 받은 것은 〈뜰〉이나 〈봄 풍경〉에서도 볼 수 있듯이 보나르와 뷔야르의 작품이었다.[#100] 〈물고기들〉도 53에서 라리오노프는 반 고흐를 상기시키는 좀 더 긴 색점들을 사용했다. 그 결과 캔버스 표면 전체에 올오버적인 리듬, 색채와 형태 자체만으로 큰 효과를 얻을 수 있는 회화적인 통일성을 만들어 냈다. 뷔야르, 보나르, 마티스, 피카소의 영향은 모두 1906-1907년 라리오노프의 작품에 명백히 나타난다.[#101] 개개의 사물들과 기하학적인 원근법은 이제 사라지고 없다. 하늘이 생략되고, 구성 요소들을 가까이서 확대하는 접근 방식은 지속적인 특징으로 자리잡는다. 곤차로바나 말레비치와는 달리 라리오노프는 그의 후기 원시주의 작품들에서조차 좀처럼 러시아 민속 미술의 색채 영역을 적용하지 않았으나, 창백한 푸른색과 부드러운 초록색 및 노랑이 지배적이었던 초기의 침착한 팔레트는 계속 유지하였다.

격렬한 감정이 휩쓸고 간 것처럼 그린 곤차로바의 그림과 비교해 보면, 라리오노프 그림의 분위기는 자제되어 있는 느낌을 준다. 곤차로바의 그림은 격정을 전달하고 즉각적인 충격을 주지만, 라리오노프는 성기지만 유려한 선과 극도로 자제된 수단으로 그의 메시지를 넌지시 암시한다. 곤차로바는 물감의 감각적인 특질과 리드미컬한 선의 유창함을 자랑했으나, 라리오노프는 말레비치가 절대주의 작품에서 물감과 캔버스를 순수하게 '정신적인' 소통의 단계로 끌어올리려 했던 방식, 즉 대상을 비물질화시키는 방식을 실행하는 데 다소 어려움을 겪었다.

곤차로바의 작품이 매우 절충적(무대 디자인에서 그 절정을 이루었다)이었던 반면, 라리오노프는 직관적인 운동감이 추론될 뿐 아니라 의식적으로도 그것을 알 수 있는 내적인 원리를 조용하게 따랐다. 〈물고기들〉은 그의 마지막 '인상

66 미하일 라리오노프,
〈비온 후의 오후〉, 1908

67 미하일 라리오노프,
〈시골에서의 산책〉,
1907-1908

주의적' 작품이었다. 그는 〈아침의 목욕〉과 같은 그림으로 이어진 이 그림을 1909년 3월에 열린 제2회 《황금 양털》에 보냈다.[#102] 이 그림에는 형식적인 구성과 주제 모두에 있어서 세잔, 반 고흐, 마티스의 영향이 명확하게 나타난다. 그러나 라리오노프는 곤차로바가 이 시기에 그렸던 것처럼 이 화가들을 곧이곧대로 모방하지는 않았다. 세잔의 선영(線影) 기법은 비규칙적이고 왜소한 형태로 대체되었으며, 물 위에 걸린 세잔의 전형적인 나무와 목욕하는 여인들은 거의 풍자적으로 표현되었고, 각 인물들은 나머지 부분과 상관없이 독자적인 행동을 보여 준다. 일련의 개인적이고 비상관적인 행동으로 환원된 사회의 단면에 대한 풍자는 그의 초기 원시주의 작품들인 〈비온 후의 오후〉도 66와 〈시골에서의 산책〉도 67에서 더욱 발전되었다. 그는 두 작품 모두 1909년 12월의 제3회 《황금 양털》에 보냈는데, 앞에서 언급하였듯이 그것은 원시주의 양식을 알리는 최초의 공개적인 출범이었다.

이 전시에 출품된 라리오노프의 작품 대다수를 살펴보면, 〈이발소의 군인〉도 69에서처럼 모델링과 기하학적인 원근법이 거의 사라졌음을 알 수 있다.[#103] '시골의 멋쟁이' 연작에서 인물들은 인형처럼 풍자되어 있고 쉽게 알아볼 수 있는 촌극같이 보인다. 이러한 많은 그림들에서 수평적인 요소가 지배하는데, 이것은 '루보크'의 영향으로 나타난 새로운 요소로서 주목할 만하다. 이러한 수평적 요소는 작품의 영역을 좁고 긴 띠로 두르고, 실루엣으로 보이는 인물들은 화면에 평행하게 움직이면서 수평적인 평면을 강조하게 된다. 따라서 완전한 세계로서의 회화에 대한 개념이 파괴됨으로써 그림이 임의적으로 잘리거나 단축되었다는 느낌을 받는다. 이러한 '띠를 두른 만화' 같은 작품들은 관습적인 법칙을 무시하는 효과를 발생시킨다. 예를 들어 〈시골에서의 산책〉의 인물들은 신중하게 왜곡되어 있어 각각의 돌출된 특징들을 잘 전달하고 있다. 또한 나무들 사이에 걸려 있는

68 미하일 라리오노프,
〈이발사〉, 1907

이치에 맞지 않는 기호들, 서로 상관없는 듯한 인물들, 유쾌하게 그러나 궤변적으
로 그린 돼지, 그리고 무엇보다도 기품 있고 의미심장한 인물 등이 그렇게 보인다
기보다는 암묵적인 동의에 따라 볼 때 길거리 같은 공간에서 거드름부리거나 앉
아 있거나 어슬렁거리고 있다.

　이러한 모든 방식을 통해 라리오노프는 이제 전통적인 관습을 조롱하기 시작
한다. 1908-1911년에 그린 '군인' 연작에서 이 화가의 해부학적인 왜곡을 발견
할 수 있다. 예를 들어 1908년의 〈군인들〉도 70의 전경의 인물은 1911년의 〈쉬고
있는 군인〉도 71에서 반복된다.#104 나중의 작품에서 인물의 다리는 그림의 틀 때
문에 접혀 올라간 것처럼 보이며, 손과 발은 과장된 비례를 갖고 있다. 에로틱한
주제도 이 시기 동안 라리오노프가 선호하던 분위기였다. 그러한 예로 그의 '창
녀' 시리즈도 있으며도 72-74, 그의 '군인' 작품들에서는 갈겨쓴 외설스런 말과
만화를 발견할 수 있다. 1907-1913년의 작품에 나타나는 의도적인 '무례함'은
회화적, 사회적 관습에 대한 경멸로서, 소위 러시아 미래주의 운동의 일반적인 특
징(약간은 이탈리아의 운동을 모방한 것 같다)이자 라리오노프의 그림에서 처음

69 미하일 라리오노프,
〈이발소의 군인〉, 1909

으로 표현되었다. 러시아 미래주의는 먼저 회화에서 시작된 후 문학에서 나타났다. 사실상 모든 시인들은 그들의 글을 회화로부터 이끌어냈으며, 러시아 미래주의 시에 사용된 다양한 문학의 방식들이 이 당시의 라리오노프의 그림과 직접적으로 관계가 있었다.[105] 예를 들어 '불손하고, 부적절한' 연상들, 어린아이의 그림을 모방한 것, 민속 미술의 상상력과 모티프를 수용한 것 등이 그것이다. 러시아 미래주의 시인들의 선언인 "대중적 취향을 모욕함"과, 아래 인용한 문구들은 그들이 얼마나 모든 관습에 대한 라리오노프의 공격을 열심히 따르고 있었는가 보여 준다.[106]

　　의미에 대항하는 말

　　언어(아카데미적, '문학적'이라고 하는 것)에 대항하는 말

　　리듬(음악적, 관습적)에 대항하는 말

　　운율에 대항하는 말

　　구문론에 대항하는 말

70 미하일 라리오노프, 〈군인들〉(첫 번째 그림), 1908

품사론에 대항하는 말[4]

　모멸적인 어구, 거리의 언어, 문맥에 맞지 않고 뒤범벅이 된 말들, 혹은 에로 틱하고 유치한 언어, 고대의 언어, 소리 이외에는 아무 것도 남지 않을 때까지 쪼 갠 언어 등이 1912-1914년 동안 마야코프스키, 크루체니흐, 흘레브니코프, 엘레 나 구로, 부를리우크 같은 러시아 미래주의 시인들의 주된 방식으로 사용되었다. 그들의 시는 모두 1908-1913년 라리오노프와 곤차로바의 작품에서 추적될 수 있 다.[5] 처음으로 러시아에서 회화가 지도적인 위치에 있었다 할지라도, 회화와 시는 서로 밀접하게 묶여 있었고 이러한 미래주의 시인들의 거의 모든 초기 출판물들 에는 라리오노프, 곤차로바, 그리고 그룹의 다른 멤버들의 삽화가 실려 있었 다.[#107] 라리오노프가 1908-1909년의 '군인들' 연작도 61, 1913년에 그린 타틀린 의 초상도 99, 1912년의 〈봄〉도 74, 디아길레프를 위한 그의 후기 무대 장치에서 언어를 작품에 합병시켰던 것과 같은 방식으로, 시인들은 입체미래주의의 회화

방식들을 그들의 작품에 이용하였다. 대부분의 경우 출판할 때 디자인을 하는 사람이 손으로 시도 썼기 때문에, 그림과 시의 두 가지 요소는 하나의 시각적인 전체로 융합된다. 이것은 미술가와 시인들 사이의 행복한 관계를 말해 주며, 이러한 시각적 통일성이 의식적으로 표명된 목적이라는 점에서 구성주의와 절대주의의 인쇄 디자인 실험을 예고하고 있다(제8장 참조).

라리오노프와 곤차로바가 1912년의 입체미래주의 운동에 도달하기까지의 발전을 추적하기 위해 본론에서 잠시 벗어났지만 이제 이 당시의 일반 역사에서 실마리를 얻기 위해 되돌아와야 할 것 같다.

원시주의 운동은 단순히 라리오노프와 곤차로바의 작품과 활동이 발전한 것만은 아니었고, 이 두 사람이 부를리우크 형제를 만남으로써 비로소 시작되었다고 할 수 있다. 그들의 만남은 1907년에 있었다.

71 미하일 라리오노프, 〈쉬고 있는 군인〉, 1911

다비트 부를리우크와 그의 동생 블라디미르 부를리우크(Vladimir Burliuk)는 흑해 근교의 체르니안카(부를리우크 형제는 그리스 식으로 힐레아라고 부르기 좋아했다) 모르드비노프 백작 영지 관리인의 아들들이었다.#108 두 형제는 오데사에 있는 카잔 학교에 다녔다. 1903년 졸업 후 그들은 뮌헨에서 아즈베(Azbé)에게 2년 간 배운다. 그후 그들은 러시아로 돌아오기 전까지 1년 동안 파리에서 작업하며 보냈다. 그들이 지방 학교에서 받은 초기 교육의 수준은 매우 낮았으나 그들의 배경은 라리오노프 및 곤차로바와 매우 유사하다. 다비트 부를리우크는 후에 1911-1913년까지 모스크바 대학을 다닌 덕분에 가장 친한 친구인 블라디미르 마야코프스키를 만날 수 있었다.

다비트 부를리우크는 셈슈린(Shemshurin)이라는 모스크바 사업가의 초청으로 1907년 가을에 처음으로 모스크바에 오게 된다. 셈슈린은 이 당시 러시아에 있었던 다수의 전형적인 군소 후원자 중 한 사람이었다. 그는 저녁 5시 30분에 그의 집에 오는 모든 예술가들을 위해 식당을 항상 열어 놓았다. 그러나 셈슈린은 지독하게 시간을 엄수하는 사람이었기 때문에 애석하게도 너무 늦게 도착한 사람은 들어갈 수가 없었다. 그의 식당 문은 5시 25분까지 대기실에 도착하는 사람에게는 누구에게나 열려 있었지만, 5시 30분에 문을 닫아 버렸다. 가난하고 아직 인정받지 못한 원시주의 운동의 많은 화가들은 그러한 환대에 감사해 했다. 카시미르

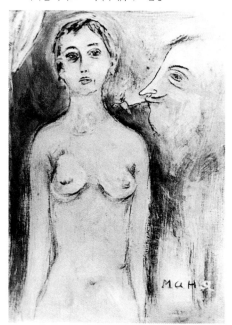

72 미하일 라리오노프, 〈마냐〉, 1912년경

73 미하일 라리오노프, 〈마냐〉(두 번째 그림), 1912년경

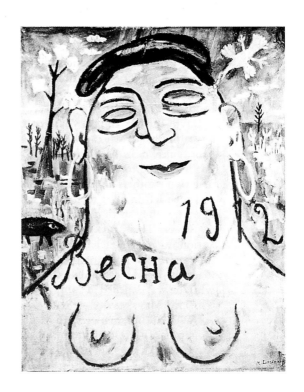

74 미하일 라리오노프, 〈봄〉, 1912

말레비치도 이 집에 자주 드나들던 방문객이었다. 셈슈린의 집은 이들에게 있어서 거의 전시장이나 다름없었다. 이 상인은 그들의 그림을 사지는 않았으나(그는 항상 돈이 사람들의 관계를 망친다고 말하곤 했다) 그들의 그림을 걸도록 장소를 제공했다. 이것은 활기 있게 이용되었다. 왜냐하면 많은 화가들이 그림을 완성된 상태로 펼쳐 볼 수 없을 만큼의 작고 비참한 하숙에서 살고 있었기 때문이다. 일설에 의하면 곤차로바는 너무 작은 방에서 커다란 그림을 그렸기 때문에 자신의 조각난 그림을 전시회에서나 합쳐서 볼 수 있었다고 한다.

다비트 부를리우크가 1907년에 처음 모스크바를 방문했을 때, 러시아 아방가르드와 곧 접촉했다. 그는 '푸른 장미' 그룹을 만났을 뿐만 아니라 좀 더 중요한 라리오노프와 곤차로바, 그리고 키예프의 화가 알렉산드라 엑스테르(Alexandra Exter)를 만나게 된다. 곧이어 모스크바에 온 동생 블라디미르와 함께 다비트는 《스테파노스/베노크》('화관(花冠)'이라는 뜻)라는 이름의 전시를 조직하여 위에 언급한 미술가들을 포함시켰다.[109] 이 작은 전시회는 1917년 혁명 이전까지 1910년대 러시아 회화의 발전을 말해 주는 다른 작은 그룹 전시회의 모델로서 중요한

역할을 하였다.

이러한 모스크바 화가들과 부를리우크 형제와의 만남은 현대 미술 운동에 새로운 자극이 되었다. 이후 몇 년 동안 러시아 미술 세계의 발전은 대단한 것이었다. 많은 일들이 빠르게 여러 장소에서 한꺼번에 일어나 그것들을 전체적인 유형으로 만들기 위해 하나로 모으는 일은 매우 어렵게 되었다. 그것을 하나의 유형으로 만든다면 우리는 중요한 진실을 놓칠 수가 있다. 왜냐하면 이러한 혼란스런 상황이 바로 당시 미술의 배경이었으며, 당시 역사의 내밀한 부분을 이루고 있었기 때문이다. 그러므로 나는 새로운 개념들을 위한 방향 제시를 할 수 있는 좀 더 명백한 몇 개의 사건들과 발전을 추려내고자 한다.

다비트 부를리우크와 미하일 라리오노프는 둘 다 굉장한 에너지와 조직력을 가진 사람들이었다. 그들의 힘이 잠시 결합되었던 동안, 그들은 함께 당대 러시아 미술계에서 활력 있는 모든 것에 관심을 가졌다. 두 사람 모두 거구에 타고난 건강체였다. 특히 부를리우크 형제는 대단한 젊은이었다. 블라디미르는 직업 레슬링 선수였으며, 새로운 문학과 예술을 위해 여행을 다닐 때 항상 20파운드나 되는 아령을 가지고 다녔다 도 75. 그러나 이렇게 굉장한 장비를 실제로 들고 다닌 사람은 다비트였다고 한다. 왜냐하면 블라디미르가 아령 때문에 근육이 상한다고 불평했기 때문이다.

《화관》전시 직후 부를리우크 형제는 여동생의 결혼을 보기 위해 상트페테르부르크로 갔다. 그들은 모스크바에서처럼 그들 주위에 공감하는 시인들, 화가들, 작곡가들의 그룹을 모으기 시작했다. 곧 그들은 모두가 참가한 또 다른 전시《고리》를 기획하였는데, 이 전시에 참여한 모든 사람들은 이 작은 세계에서 그림을 그리고 시를 지으며 작곡을 하였다.[110] 그러나 《고리》는 성공하지 못했다. 기존의 '푸른 장미' 그룹이 한 명도 참여하지 않았으며, 무명의 라리오노프, 곤차로바, 엑스테르, 폰비신, 부를리우크 형제, 렌튤로프 등이 그림을 전혀 팔지 못했기 때문이다. 모스크바 대학의 학생이었던 렌튤로프는 얼마 후 부유한 모스크바 사업가의 딸과 결혼을 하여, 1910년 12월에 열린 《다이아몬드 잭》이 경제적인 후원자를 찾을 때 친구들에게 큰 도움이 되었다.

그들의 전시에 대한 대중의 반응이 신통치 않자 낙담한 부를리우크 형제는 여름 동안 고향인 힐레아로 돌아간다. 라리오노프가 그들과 동행했다. 그들은 여름 내내 함께 작업하였으며, 가장 혁신적이고 야심에 찬 그들의 사상에 대해 토론하거나 미래의 계획에 대해 이야기했다. 부를리우크 형제가 라리오노프의 영향을 받아 프랑스 화파를 따르던 양식에서 벗어나 민족적인 민속미술에 관심을 갖기

시작한 것은 바로 그해 여름과 다음해(1909) 무렵이었다. 다비트 부를리우크의 이 시기 그림은 라리오노프 및 곤차로바의 작품과 유사하긴 해도 무엇보다도 그 접근은 더 문학적이었다도 76, 77(1911년 라리오노프와의 관계가 잠시 뜸했을 때, 다비트 부를리우크는 마야코프스키와 사귀었다. 그들은 함께 시에 전념하였고, 둘 다 이전에 화가였던 경험을 통합시키려고 노력하였다).

　　1908년에 부를리우크는 키예프에 있는 알렉산드라 엑스테르를 방문했다. 여기에서 그들은 거리의 전시를 기획하여 대성공을 거두었다. 여기에는 쉽게 접할 수 있었던 키예프 미술가들의 최근 작품들이 많이 포함되기는 했어도, 그해 초에 페테르부르크에서 그들이 조직했던 전시와 거의 동일한 것이었다. 그림을 팔아 얻은 수익으로 부를리우크 형제는 모스크바에서 겨울을 보내기 위해 돌아온다.

　　1909년은 사건이 많은 해였다. 공통된 생각을 지닌 미술가들이 모여 사고의 통합을 이룸으로써, 원시주의는 명확한 하나의 유파로 떠오르게 되었다. 1909년 1월, 두 번째의 프랑스와 러시아 《황금 양털》전 이후, 《인상주의자들》과 같은 작은 규모의 그룹전이 많이 조직되었다.[#111] 《인상주의자들》 전시는 상트페테르부르크에서 열렸는데, 미술계에서는 잘 알려진 인물인 군의관 쿨빈(Kulbin)이 후원하였다. 그와 친숙한 사람들 사이에서 '무모한 쿨빈'으로 통했던 그는 당시 진행 중이던 미술 경향에 열렬한 관심을 가졌다. 그는 셈슈린보다 훨씬 더 관대해서, 그

75 미하일 라리오노프,
　　〈블라디미르 부를리우크의 초상〉,
　　1908년경

들의 전시에 대해 신문에 직접 쓰기도 하고 전시를 후원했을 뿐 아니라 실제로 그림도 사들였다. 그는 취미 삼아 그림을 그려 《인상주의자들》 전시에 14점의 그림을 걸기도 했다. 이 전시는 주로 풍경화였으며, 별로 모험적이지 않은 평범한 작품들이었다. 즉 아방가르드에 새로운 멤버들을 소개하는 데 중점을 두었는데, 그들 중에는 말레비치의 친한 친구인 미래주의 작곡가 겸 화가 마티우신(Matiushin), 그의 아내인 시인이자 화가였던 엘레나 구로(Elena Guro), 나중에 말레비치의 옹호자가 되었고 미래주의의 시인들의 지도적 인물이 될 알렉세이 크루체니흐(Alexei Kruchenikh) 등이 있었다.[112] 당시 번성하고 있던 모스크바 공장의 책임자 바울린(Vaulin)의 아브람체보 도자기도 포함되었으며, 그 덕분에 두 개의 민족주의 운동, 즉 원시주의와 아브람체보 공동체 운동 사이에 실질적인 관계가 형성되었다.

《인상주의자들》 전시에는 라리오노프와 곤차로바가 포함되지 않았다. 그들은 새로운 원시주의 작품으로 1909년 세 번째 《황금 양털》을 독점함으로써 유명해지게 된다.

1910년 모스크바, 페테르부르크, 오데사, 키예프의 다양한 소그룹들은 하나의 연합된 운동으로 함께 모이기 시작했다. 이러한 현상은 그해에 여러 마을에서 열린 많은 전시에 반영되었으며, 처음으로 아방가르드 전체가 연합했던 같은 해 12월의 모스크바 《다이아몬드 잭》에서 절정을 이루었다.[113]

76 다비트 부를리우크, 〈나의 코사크 조상〉, 1908년경

77 블라디미르 부를리우크,
 〈베네딕트 리프시츠의 초상〉,
 1911

　3월에 페테르부르크에서 새롭게 형성된 '청년 연합'이라는 모임이 처음으로
전시를 열었다.#114 이 전시에서는 새로운 두 멤버인 올가 로자노바(Olga
Rozanova)와 파벨 필로노프(Pavel Filonov)가 소개되기도 했지만 전시 자체는 임
의적으로 이루어진 것이었다. 일년에 두 번 열린 이 전시들은 커다란 관심을 불러
일으킨 사건들이었으며, 페테르부르크와 모스크바 미술가들의 최근 작품들을 한
데 모았다는 점에서 중요한 의의를 갖고 있었다. 《청년 연합》전은 또 다른 상인
제베르제예프(L. Zheverzheyev)의 경제적 후원을 받았다. 《청년 연합》은 전시와
는 별도로 그 당시 몇 년 간 모스크바와 페테르부르크의 대중들의 관심을 끌어내
는 특종거리를 만들어 내곤 하였다. 이러한 대중의 관심은 항상 그들을 따라다녔
는데, 왜냐하면 미래주의자들은 그들의 미친 듯한 열정과 거친 열변, 어이없는 외
양 때문에 항상 재미있는 관심거리가 되었기 때문이다. 실상 그러한 견해들은 많
은 그룹에 있어서 생존을 위한 주요 수단이 되었다. 만연해 있는 관습을 깨기 위

78 영화 〈카바레의 드라마 No. 13〉의
한 장면. 눈에서는 초록색 눈물이
흘러내리고 머리를 흘러내리게 빗은
라리오노프, 음탕한 표정으로 가슴을
드러낸 채 그의 팔에 안겨 있는
곤차로바의 모습을 보여 준다.

해 미술가들과 시인들은 상상할 수 있는 모든 구실을 잡아 전투를 했다. 이 작은
세계의 멤버들인 라리오노프, 곤차로바, 마야코프스키, 부를리우크 형제 등이 꽃
을 들고 혹은 뺨에 수학 기호나 광선주의(Rayonnism) 기호를 그린 채 모스크바의
중심도로를 걷는 것은 흔한 일이었다. 1913-1914년의 《미래주의 순회전》 동안
마야코프스키, 카멘스키, 부를리우크 형제들은 전국 17개의 도시를 순회하면서
그들의 사상을 전달하였는데, 다비트 부를리우크는 이마에 '나-부를리우크(I-
Burliuk)'라고 붙이고 다녔다. 1913년에 그들은 〈카바레의 드라마 No. 13 Drama
in Cabaret No 13〉라는 이름의 영화를 함께 만들었다 도 78. 이것은 단지 그들의
일상 행동을 기록한 것으로, 밝은 색의 조끼를 입고 가게와 식당을 들어갔다 나온
사람, 귀걸이를 한 남자, 단추 구멍에 순무나 숟가락을 끼운 남자를 찍은 것이다.
이것은 오스카 와일드처럼 초록색의 카네이션과 심미적인 백합 등 우아함을 고양
시키려 했던 상징주의자들에 대한 패러디였다. 왜냐하면 그들은 상징주의 예술가
들이 그들이 공격하고 있는 사회의 일부라고 생각했기 때문이다. 그러나 그들의
시와 그림 구조는 기존의 상징주의 시인들과 '예술세계' 화가들의 시나 그림과
별로 다르지 않았다. 다만 그들은 무디고 조야하며 단순했고, 그들의 선배들의 어
휘를 더 강하게 표현했을 뿐이다. 이렇게 '상아탑'을 창조한 자들의 언어를 '현실
로 끌어내림으로써'(즉 거리로 끌고 나오고, 보통 시민의 일상 생활로 끌어내림

116

79 영화 〈창조는 돈으로 살 수 없다〉의 한 장면.
뒤에 서 있는 사람들은 다비트 부를리우크와
블라디미르 마야코프스키다.

80 발레 〈익살 광대〉의 한 장면. 1921년 디아길레프가
파리에서 공연한 이 작품의 의상과 무대 디자인은
1916년에 미하일 라리오노프가 제작했다.

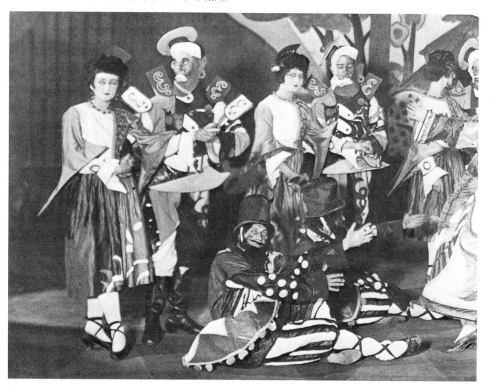

으로써) 이 예술가들은 유일한 무기를 이용하여 상아탑에 숨어 있던 예술을 사회와 다시 화합시키려 했다. 그들의 우스꽝스럽고 대중적인 익살에서 우리는 예술가를 일상적 삶의 자리로 회복시키려는 순수한 시도를 간파할 수 있다. 그것은 예술가 자신들도 적극적인 한 시민이 되어야 한다는 필요성을 강하게 느꼈기 때문이며, 이 젊은 예술가들의 막대한 에너지가 과연 대중의 반응을 불러일으키는 데 목적을 둔 것이었을까 의문시되는 것도 바로 이러한 이유 때문이었다. 카바레와 식당을 빈번히 출입하고, 자신들이 차려 입은 우스꽝스러운 옷차림이나 대중의 신랄한 자기조롱을 어떻게 달리 설명할 수 있을까?도 79, 80 무슨 수를 써서라도 주목받을 필요가 있다고 생각한 것이 아니라면, 이러한 광란적인 자기 선전의 욕구는 왜 있었겠는가? 이것은 다시 한 번 러시아 미술가가 항상 그렇게도 적극적으로 나타내 온, 심지어는 뒤틀린 형태를 사용해서라도 표현해 온 사회적 양심이 아니었을까?

최초의 《청년 연합》전은 오데사에 있는 블라디미르 이즈데브스키(Vladimir Izdebsky)가 조직한 살롱전으로 이어졌다.#115 이 전시의 특징은 러시아에 있는 뮌헨파를 소개하였다는 점이다. 블라디미르 이즈데브스키는 바실리 칸딘스키, 알렉세이 야블렌스키와 함께 전 해에 뮌헨에서 창설했던 '신미술가협회(Neuekunstlervereinigung)'의 초기 멤버였다. 이 러독 미술가 그룹은 1911-1912년의 '청기사파(Blaue Reiter)' 운동의 핵심 멤버가 되었으며, 거기에는 많은 모스크바 미술가들이 포함되어 있었다. 칸딘스키는 친구인 이즈데브스키가 그의 고향에서 조직한 이 살롱전에서 부를리우크, 라리오노프, 곤차로바를 처음 만났다. 이 전시는 칸딘스키가 러시아에서 작품을 출품한 전시로서 52점을 전시했고 가브리엘 뮌터도 부를리우크, 라리오노프, 곤차로바, 엑스테르와 마찬가지로 이 전시에 참여하였다.#116

이 지점에서 러시아의 아방가르드가 다른 유럽의 미술 중심부에 얼마나 밀접하게 관계하고 있었는가 정확하게 살펴보는 것도 흥미로운 일일 것이다. 뮌헨 '청기사파'의 많은 멤버가 러시아 미술가들이었다. 1890년대와 1900년대 초에 러시아의 미술학교 학생들이 파리보다 뮌헨으로 더 많이 떠났다는 사실을 생각해 볼 때, 이것은 별로 놀라운 일이 아니다. 예를 들어 '예술세계'의 리더인 베누아도 독일로 갔다. 그런데 칸딘스키가 '예술세계'의 세대에 속한다는 사실을 기억하는 것이 중요하다. 왜냐하면 많은 점에서 이것은 다음 세대의 그의 동향인들 중에서 그의 사상에 대해 아무도 동조하지 않았다는 사실을 설명해 주기 때문이다. 사실 칸딘스키는 1890년대의 '예술세계' 운동의 원래 멤버들과 거의 접촉이 없었음

에도 불구하고, 1911년 이전의 그의 그림과 드로잉들은 콘스탄틴 소모프 (Konstatin Somov) 등의 양식과 강한 관계가 있으며, 그의 글은 '예술세계'의 시인들, 특히 안드레이 벨리(Andrei Bely)의 글과 유사하다. 또한 칸딘스키는 1906년부터 1911년 죽을 때까지 페테르부르크에서 활동했던 리투아니아 인 작곡가이자 화가였던 치우를리오니스와 정신적으로 밀접한 관계를 갖고 있었다 도 *81*.#117 1912년《예술세계》전시의 일부가 전부 칸딘스키의 작품으로만 구성되었고, 당시 발행된 잡지『아폴론』도 이 낯선 화가를 특집으로 다루었다.6 칸딘스키와 '청기사파'의 태도는 전체적으로 볼 때 근본적으로 상징주의적이다. 주관적인 진리, 영감에 대한 신성한 순간, "예술에 있어서의 정신적인 것"(그의 책의 제목이기도 하다)에 대한 개념 등 모든 것이 그를 '예술세계'와 연관되게 한다.#118

부를리우크 형제도 1902년 뮌헨으로 떠날 때 베누아가 10년 전에 그랬듯이 자연스럽게 독일로 우회하는 똑같은 전통을 따랐다. 따라서 다비트 부를리우크가 기록하였듯이, 홀바인, 멘젤, 리베르만, 라이블 등의 작품을 보고 영향을 받았다.7 뮌헨에서 이 형제는 칸딘스키가 이미 배우고 있던 아즈베에게 배웠으나 서로 아무런 접촉이 없었던 것으로 보인다.

'예술세계' 화가들처럼 칸딘스키도 그의 그림을 파리 살롱이 아닌 빈, 뮌헨,

81 미칼로유스 치우를리오니스,
 〈별들의 소나타: 안단테〉,
 1908

베를린 분리파의 전시에 보냈다. 결과적으로 이러한 도시들이 러시아 아방가르드 화가 및 건축가의 작품에 대해 파리보다 훨씬 더 빨리 인식하게 되었다. 다음은 1909년 빈에서 열린 건축 및 실내 디자인 전시의 러시아 부문에 대한 리뷰이다.

> 얼마 전까지만 하더라도 누군가 러시아인을 묘사하라면 야만인을 떠올리곤 했다. 이제 이것을 바로잡아야 한다. 이 야만인들에게서 위대한 예술적 재능을 발견한다. 지정학적이고 민족학적인 상황에 의해 보호된 천연적인 재료의 축적은 러시아인들이 앞으로 오랫동안 이용하게 될 민족적인 보고이다. 몇 해 전 서구의 미술은 일본 취향의 침략을 받았다. 지난 봄 우리의 건축 전시에서 러시아인들이 연설을 했는데, 모든 사람의 관심을 끌었다. 우리는 그들이 보존하려 애썼던 야만주의의 잔재를 부러워하게 될 것이다. 서구는 과거에 로마 제국이 그랬듯이 멀리서 온 외국 사람들이 침투한 공통적인 회합의 장(場)이 되어 왔다. 그리고 그들이 우리에게서 배우고자 하는 반면, 우리도 그들을 스승 삼아야 한다. 야만인들은 가장 우아한 모더니스트이다. 그리고 각각 서로를 완성시킨다.[8]

위의 글을 쓴 비평가가 언급했듯이 "이렇게 러시아인들을 우리의 서구 미술의 가장 급진적인 운동으로 포용한 사실"은 곧 러시아인들로 하여금 독일보다는 파리로 관심을 돌리게 만들었다. 1904년에 변화가 일어났다. 『예술세계』 잡지 폐간과 함께 모로소프와 슈추킨의 후기인상주의 회화 컬렉션이 시작되었으며, 곧이어 '황금 양털'이 나타났다. 1906년경 러시아의 미술가들은 뮌헨이나 빈의 화실에 다니는 대신 파리의 화실에서 배우기 시작하였다. 반면 파리 사람들은 1906년 살롱 도톤에 디아길레프가 조직한 러시아 화파 전시 덕분에 그들을 알게 되었고, 또한 디아길레프의 발레 작품에 열광하게 되었다. 1910년 이후에는 여러 경향이 널리 퍼지고 서로 섞이게 되어 더 이상 러시아를 다양한 운동을 직접 모방하는 곳이라고 할 수 없게 된다. '다이아몬드 잭'이 증명하듯이 이제 러시아는 그 나름대로 예술의 중심지가 되었다.

《다이아몬드 잭》 제1회 전시는 매우 중요하다. 또한 포함된 여러 작품들을 자세히 분석하는 것도 흥미로운 일이다.

프랑스 화가들의 작품 선정은 알렉상드르 메르스로가 맡았다. 프랑스 작가이자 비평가였던 그는 『황금 양털』에 글을 기고하기로 계약한 이후 정기적으로 러시아를 방문했다. 이 전시를 위해 그가 선정한 작품들은 주로 글레즈, 르 포코니에, 로트였다. 결과적으로 이들 화가의 개념들은 점점 더 당시의 러시아 화가들에

82 나탈리아 곤차로바, 〈거울〉, 1912

게 친숙해지고 영향을 주게 되었다. 글레즈와 메칭거(Metzinger)의 저서 『입체파에 관하여 Du Cubisme』9,#119는 프랑스에서 출판된 후 1년만에 러시아에서도 번역 출판되었는데, 베르나르에 의해 출판된 세잔의 글과 함께 1910-1914년 동안 러시아 미술 운동의 가장 중요한 텍스트가 되었다.

이러한 입체파 군소 작가의 작품 이외에 다른 프랑스 화가들의 작품은 포함되지 않았다. 그러나 같은 이름으로 열린 다음 전시에는 많은 다른 작가들이 참여했는데, 그중에는 특히 러시아에서 큰 반향을 불러 일으켰던 레제도 포함되었다. 1912년에 열린 제2회 《다이아몬드 잭》의 카탈로그에는 들로네(R. Delaunay)의 이름이 실려 있었지만, 그는 그림을 보내지 않았다. 좀 더 자세히 말하자면, 피카소와 마티스는 이 전시에 전혀 그림을 보내지 않았으나#120 그들의 최근 작품은 슈추킨과 모로소프의 지속적인 컬렉션으로 인해 모스크바에 잘 알려져 있었다.

뮌헨 그룹은 '청기사파' 전시보다 약 6개월 앞서 제1회 《다이아몬드 잭》에 참가하였다. 제2회 《다이아몬드 잭》은 뮌헨 화가들에 너무 비중을 두었기 때문에 사실상 1912년의 '청기사파' 전시와 거의 동일하게 구성되었다.

제1회 《다이아몬드 잭》에 칸딘스키와 야블렌스키는 각각 네 점의 작품을 보냈다(칸딘스키는 〈즉흥〉 a, b, c, d를 보냈다).#121 민속 미술에 대한 공통된 관심과 부를리우크 형제의 몇몇 작품과의 밀접한 관련에도 불구하고, 뮌헨 그룹은 이 전시의 나머지 화가들과 감정적으로 동떨어져 있었다. '다리파(Brücke)'와 '청기사파'가 러시아에 완전히 소개된 것은 제2회 《다이아몬드 잭》에 와서이다. 그 이전에는 모스크바 그룹의 중요한 인물인 라리오노프와 곤차로바가 민족적인 사상을 극단적으로 밀고 나가면서, 다리파 등을 '뮌헨 데카당스' 혹은 '파리 화파에 대한 싸구려 오리엔탈리즘'이라고 거부했기 때문이었다.10

《다이아몬드 잭》 1회 전시의 핵심은 '급진주의' 때문에 1909년 모스크바 대학에서 쫓겨났던 네 명의 러시아 학생들의 작품이었다. 이들은 아리스타르흐 렌툴로프(Aristarkh Lentulov, 1878-1943), 표트르 콘찰로프스키(Piotr Konchalovsky, 1876-1956), 로베르트 팔크(Robert Falk, 1886-1958), 일랴 마슈코프(Ilya Mashkov, 1884-1944)이다.#122 처음에 그들은 '세잔파'로 알려졌다. 그들의 '급진적 성격'은 세잔, 반 고흐, 마티스의 작품에 너무 지나치게 몰두한다는 데 있었다. 나중에 독일 화파와 원시주의자들이 이 전시를 버리고 떠났을 때도 이 네 명의 화가들은 남아서(라리오노프의 목소리 높은 비난에 대항하며) '다이아몬드 잭'을 공식적인 전시 모임으로 이끌어 나갔다.

렌툴로프는 이미 부를리우크 형제와 관련하여 언급했었다. 그는 3년 동안 라

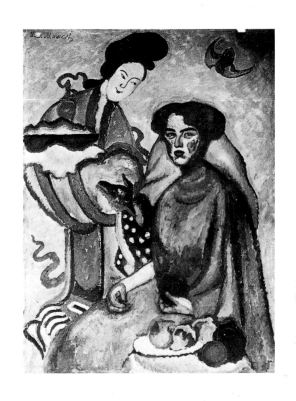

83 일랴 마슈코프,
 〈E.I. 키르칼다의 초상〉, 1910

리오노프, 곤차로바와 함께 지방의 소규모 전시에 모두 참가했었다. 제1회《다이아몬드 잭》을 열기 위해 3000루블을 선뜻 내놓은 사람은 렌툴로프의 처남이었다. 이 당시 렌툴로프의 작품은 세 명의 '세잔파' 친구들과 유사했다. 특히 르 포코니에의 영향이 이 전시에 출품한 그의 작품들에서 두드러지게 나타난다(르 포코니에는 1909년의 〈주브의 초상〉을 제1회 전시에, 1910-1911년의 〈풍요〉를 제2회 전시에 보내왔다). 〈습작〉이라는 제목의 그의 초상화는 전통적인 원근법과 명암의 사용을 보여 준다.#123 이러한 특징들은 곧 밝은 색채를 사용하는 마티스 같은 윤곽선이 굵은 선과 장식적인 패턴에 자리를 내주게 된다.

 밝고 강한 색채의 사용, 격렬한 표면의 유형화, 형태의 극단적인 단순화 등은 이 네 명의 화가들의 중요한 특징이 되었다. 일랴 마슈코프의 작품이 아마도 이 그룹의 전형적인 특징을 가장 잘 드러낼 것이다. 제1회《다이아몬드 잭》에 출품한 〈E.I. 키르칼다의 초상〉도 83에서는 마티스의 영향이 명백하게 그러나 제대로 소화되지 못한 채 과장되었다. 특히 이 작품은 1909년 『황금 양털』에 원색 도판으로 실린 마티스의 〈그레타 몰의 초상〉을 상기시킨다. 형태를 윤곽 짓는 두꺼운 선의

84 일랴 마슈코프, 〈수놓은 셔츠를 입은 소년의 초상〉, 1909

85 로베르트 팔크, 〈타르타르의 기자 밋하트 레파토프의 초상〉, 1915

사용과, 특히 피부 표현에 사용된 밝고 비자연적인 색채, 두 여인의 머리 스타일에서 볼 수 있는 장식적인 실루엣 등 마티스의 그림과 유사한 특징을 발견할 수 있다. 2차원적인 중국 그림을 배경으로 놓고 3차원적으로 표현된 앉아 있는 인물과 병치시킴으로써 형식의 부조화를 강조하였다. 이 그림은 공간에 대한 아카데믹하고 원근법적인 표현과 이 작가의 작품(《수놓은 셔츠를 입은 소년의 초상》도 84에서처럼)의 특징인 장식적으로 패턴화된 화면 사이에서 그 중간에 위치한다. 프랑스 야수파로부터 받은 영향과는 별도로, 마슈코프의 작품은 독일 표현주의자인 키르히너, 펙슈타인, 헤켈 등과 관련이 있었다. 이들은 모두 1912년 제2회 《다이아몬드 잭》에 작품을 보냈다. 독일 화가들이 예각의 뾰족한 형태를 많이 사용했던 반면, 마슈코프의 그림은 그 형태와 주제가 덜 강하고 둥글둥글하며 닫혀 있다. 그럼에도 불구하고 격렬함과 열정적인 색채는 공통된다.

초상화와 정물 주제는 이 네 명의 모스크바 화가들의 전형적인 주제였다. 그들은 문학적이고 일화적인 요소를 회피하는 수단으로 단순하고 하찮은 사물들을 사용했다. 사실 그들은 단순히 형식적인 구성과 색채로 추상적인 실험하기 위한 '구실'을 원했던 것이다.

마슈코프와 표트르 콘찰로프스키가 가장 관심을 가졌던 것은 무엇보다도 색채였다.[124] 1910년에 그린 콘찰로프스키의 〈화가 게오르기 야쿨로프의 초상〉도 86은 다시 한 번 그의 작품과 마티스 작품 사이의 밀접한 관계를 나타낸다. 그러나 그의 후기 그림들에서는 세잔의 영향이 절정을 이룬다. 따라서 색채에 대한 몰두에서 벗어나 전형적인 세잔 식의 단색조 팔레트와 느슨한 선영(線影)의 붓터치로 관심을 돌렸다.

로베르트 팔크는 네 명의 화가들 중 가장 신중하고 예민한 화가였다. 그의 작품은 항상 마티스보다는 세잔의 영향을 반영한다.[125] 그의 주제들은 역시 초상화(예를 들면 〈밋하트 레파토프의 초상〉)도 85와 정물이었다. 그러나 그의 작품은 '다이아몬드 잭' 동료 화가들의 피상적이고 미숙한 작품들과는 달리 유태인의 우울함과 강렬함을 지닌다. 담백하고 조용한 색조들, 붓 터치의 지속적인 리듬으로 화면을 예민하게 다루는 솜씨는 그를 이 그룹이 지닌 촌스러움과 구별되게 한다. 팔크는 네 명의 화가들 중에서 이러한 세잔주의를 바탕으로 후에 자신만의 어휘를 발전시킨 유일한 사람이다. 그는 콘찰로프스키, 쿠프린, 그리고 그룹의 초기 멤버들과 함께 다음 세대의 소비에트 연합 화가들을 훈련시키는 데 큰 영향을 주었다.[126]

라리오노프가 제1회 《다이아몬드 잭》에 보낸 작품들은 부를리우크 형제들과

함께 지내는 동안 그린 그림들(일부는 이미 제3회 《황금 양털》에 출품됐다)과, 1906년과 1907년에 그린 그림들이었다. 다시 그린 〈군인들〉도 61이 가장 최근의 것이었다.#127 이 그림은 다음해에 라리오노프가 발전시킨 많은 요소들을 포함하고 있었다. 그것은 낙서처럼 담에 분필로 그려진 원시적이고 완만한 등을 가진 동물, 아카데믹한 원근법의 규칙을 완전히 무시했거나 오히려 의식적으로 그 법칙을 어기고 묘사된 거칠고 생경한 인물들에 나타나 있다. 강한 수평적인 움직임의 요소와 담 위쪽에서 돌연히 작품이 잘린 것, 하늘을 없애 버린 것 등은 역시 이 전시에 포함된 〈시골에서의 산책〉과 같이 전년도에 그린 작품에서 이어진 특징이었다.#128

곤차로바는 라리오노프의 원시주의 양식에 가까워진 그림들을 보냈다. 〈낚시〉도 88에는 프랑스 회화의 영향이 눈에 띄게 나타나지만,#129 이전에 그린 그림들보다 훨씬 더 원숙해졌고 자유롭게 표현되어 있다. 이제 러시아가 배경으로 등장하고 〈린넨 세탁〉(러시아 미술관, 레닌그라드)에서처럼 주제도 러시아 농부의

86
표트르 콘찰로프스키,
〈화가 게오르기
야쿨로프의 초상〉,
1910

삶에서 취하였다.#130 그녀의 네 개의 종교적인 그림들도 이 전시에 포함되었다. 마지막《황금 양털》에 보냈던〈사과를 따는 농부들〉도 87과 같은 전년도의 작품에서 사용했던 모리스 드니 식의 흰색과 옅은 분홍이 사라졌다.#131 곤차로바는 몸담고 있던 화파로부터 과감하게 이탈하면서 빛나는 색채의 세계로 들어가게 된 것이다.

이 전시의 신참자는 카시미르 말레비치였다. 말레비치는 1905년에 모스크바에 왔음에도 불구하고 아직 모스크바 그룹과 친숙하지 못했다.#132 그는 작은 규모의 그룹전에는 작품을 전혀 출품하지 않고 커다란 대중적 살롱에서만 전시하고 있었다.#133 이 전시에 그는 보나르나 뷔야르 방식으로 그린 작품들을 보냈다. 그가 이 전시에서 별로 주목받지 못했다 할지라도 여기에서 처음으로 라리오노프와 곤차로바를 만났다는 것이 중요하다. 이 세 사람은 이후 약 4년 동안 러시아 미술계의 지도적인 인물이 된다. 4년 후 라리오노프와 곤차로바는 디아길레프와 함께 러시아를 떠났고 말레비치 혼자 지도적 위치를 감당하게 된다.

부를리우크 형제와 라리오노프 및 곤차로바 사이의 짧은 기간의 공동 작업이 절정에 달하고 마침내 끝을 맺은 것도 '다이아몬드 잭'에서였다. 다비트 부를리우크는 라리오노프와 곤차로바가 함께 조직했던 초기의 그룹 전시에 출품했던 것과 유사한 작품을 이 전시에 보냈다. 주로 시골의 풍경을 그린 그림이었으며, 일부러 어린 아이같이 그린 것이었다. 이 시기가 지난 후 그룹의 다른 사람들과 마찬가지로 그는 주로 이러한 양식을 시로 발전시키는 데 자신의 에너지를 쏟아 부었다.#134

블라디미르 부를리우크는 그의 형 다비트보다 훨씬 더 재능 있는 화가였고,

87 나탈리아 곤차로바,〈사과를 따는 농부들〉, 1911
88 나탈리아 곤차로바,〈낚시〉, 1910

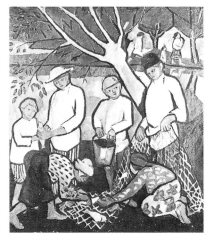

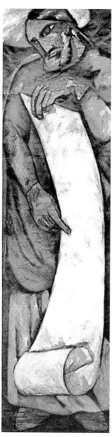

89 나탈리아 곤차로바, 〈네 명의 복음서 저자〉, 1910-1911

칸딘스키로부터 높은 평가를 받기도 했다.[135] 칸딘스키는 제1차 세계대전이 일어
나 모스크바로 돌아와 있을 때, 그들과 한 아파트에서 이웃하여 살면서 이 형제들
과 친한 친구가 되었다. 그는 다비트 부를리우크의 둘째 아들의 대부가 되었다.
이 미래주의 서클의 시인이었던 베네딕트 리프시츠(Benedict Livshits)는 키예프
에 알렉산드라 엑스테르와 함께 머무르고 있던 다비트 부를리우크를 어떻게 만났
는가에 대해 설명하고 있다.[11,#136] 1911년 크리스마스 무렵이었다. 프록 코트와
화려한 실크 자켓을 입은 당당한 사람이 오페라 글래스를 과시하며 알렉산드라
엑스테르의 아파트 계단을 내려오고 있었다. 그때 그는 갑자기 몸을 돌려 "젊은
이, 우리와 함께 체르니안카에서 크리스마스를 보내지 않겠나?"라고 말함으로써

그를 완전히 압도하고 말았다. 그 다음에는 키예프에서 흑해 부근의 부를리우크 영지로 가는 신나는 기차 여행에 대해, 그리고 기차를 오르고 내리는 동안 보들레르, 베를렌, 말라르메를 인용하며 부를리우크가 끄적거린 시에 대해, 또 리프시츠 자신이 좋아하는 시인 랭보를 부를리우크에게 소개한 것에 대해 쓰고 있다. 이러한 기록을 보면 이 시기의 그림 그리기, 글쓰기, 말하기 등의 활동이 극도로 흥분한 상태에서 빠른 템포로 이루어졌음을 파악할 수 있다. 이 무렵에 블라디미르 부를리우크가 리프시츠를 그린 초상화도 77는 6년 후에 너무 젊은 나이로 죽은 이 화가의 몇 안 되는 그림 중 하나다.

리프시츠는 블라디미르가 막 끝낸 캔버스 중 하나를 가져다가 진흙 반죽 속에 놓고 진흙을 캔버스에 던지는 것을 보고 매우 놀랐다. 다비트 부를리우크는 매우 놀랐지만 차분히 지켜보고 있다가 위로조로 말했다. "블라디미르는 진흙과 모래의 두꺼운 요소들로 물감의 두터운 층을 교체하려는 거야. 그의 풍경화는 힐레아의 흙으로 만든 그림이 될 걸세."[12]라고 말했다.

90 미하일 라리오노프, 〈레이요니즘 풍경〉, 1912

1912년에서 1914년까지

라리오노프와 곤차로바는 1912년 2월 다비트 부를리우크가 모스크바에서 조직했던 《현대 미술》전에 대한 공개 토론에서 '다이아몬드 잭' 그룹을 신랄하게 비난하였다. 라리오노프가 부를리우크를 '퇴폐적인 뮌헨의 추종자', 관습주의와 절충주의로 무장한 세잔주의자라고 몰아붙인 것도 이 토론에서였다. 이러한 비난은 아마도 이 당시 부를리우크가 모스크바와 뮌헨 사이에서 일종의 매개인 역할을 하느라 칸딘스키와 밀접한 관계를 가졌기 때문으로 고려된다. 그러나 1911년과 1912년의 《다이아몬드 잭》을 위해 '청기사파'의 작품을 초대했던 사람이 다비트 부를리우크였다 할지라도, 칸딘스키는 1911년 봄까지 곤차로바와 라리오노프의 작업에 관심을 갖고 있었고 서로 연락을 하고 있었다. 1911년 3월 곤차로바에게

91 미하일 라리오노프, 〈바닷가〉, 1913-1914

보낸 칸딘스키의 편지에서 그러한 증거를 찾을 수 있다. "라리오노프는 잡지에 실린 자신의 작품에 대해 지나가는 말로만 언급했지만, 나는 그것이 어떤 것인지 무척 알고 싶었습니다…그리고 '당나귀의 꼬리' 그룹이 어떻게 구성되어 있는지도 알고 싶습니다."[1] 그러나 1912년경 '뮌헨 퇴폐주의'에 대한 라리오노프의 태도는 세잔주의자들을 '파리의 결핍된 자들'이라고 부른 것만큼이나 조롱조였다. 그리고 그는 칸딘스키가 제1회 《청기사파》전에 함께 전시하자고 정중하게 초대했으나, 위에서 언급한 공개 토론 직후인 1912년 3월에 모스크바에서 열릴 제1회 《당나귀의 꼬리》에 참여할 것을 칸딘스키에게 권함으로써 응수하였다. '당나귀의 꼬리'[2] 그룹은 의식적으로 유럽으로부터 멀어지려 했으며, 그것은 최초의 독립적인 러시아 화파의 단언이었다.

92 미하일 라리오노프, 〈유리〉, 1911

이 그룹의 전시는 1912년 3월 11일 모스크바에서 열렸다. 이 전시는 전해 12월에 있었던 《청년 연합》 소규모 전시와는 달리 '네 명의 거장(라리오노프, 곤차로바, 말레비치, 타틀린)'이 한데 모인 첫 전시였다는 데 의의가 있다.[137] 라리오노프, 곤차로바, 타틀린은 각각 50개의 작품을, 말레비치는 23개의 작품을 전시하였다. 함께 참여한 다른 미술가들은 샤갈을 제외하곤 모두 모스크바 아방가르드의 군소 작가들이었다.[138] 샤갈은 파리에서 〈죽음〉이라는 작품 한 점을 보내왔다. 독학으로 그림을 배워 그려왔던 그루지야 사람 니코 피로스마니슈빌리(Niko Pirosmanishvili, 1862–1918)는 미래주의 서클의 라리오노프 및 다른 멤버들에게 발견되어 함께 참여하게 되었다.[139] 신문과 대중들은 이 전시를 격노와 조롱으로 평했다. 항상 그랬듯이 라리오노프의 기획 때문에 소동이 있었다. 검열 당국은

93 미하일 라리오노프, 〈푸른색의 레이요니즘〉, 1912

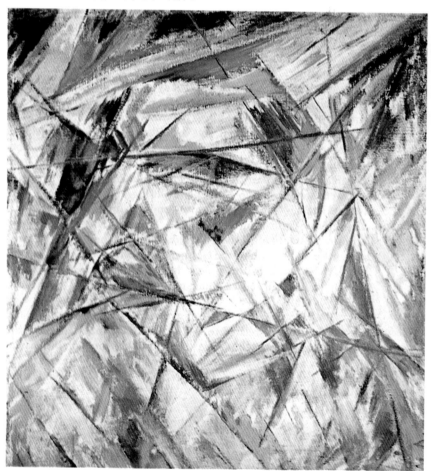

〈네 명의 복음서 저자〉도 89와 같은 곤차로바의 종교적인 그림들이 《당나귀의 꼬리》라는 이름의 전시에 걸리는 것은 신성모독이라고 결정한 것이다. 그래서 이 그림들은 압수되었다.

라리오노프의 그림들은 '어린아이 같은 원시주의' 양식으로 그려 《다이아몬드 잭》에 전시했던 주로 군인을 주제로 한 것들이었다.[140] 이 그림들 중 몇 개는 의도적으로 추잡하고 불경스럽게 그려진 것이지만 검열에서 문제가 되기에는 너무 세련되게 보였다.

곤차로바도 농촌 주제를 기초로 하여 〈사과를 따는 농부들〉도 87과 〈건초 베기〉도 55와 같은 다수의 새로운 원시주의 작품들을 전시하였다. 이러한 일련의 그림들에 대해 카탈로그에는 "중국적이고 비잔틴적이고 미래파적이며, 러시아의 자수와 목판, 전통적인 쟁반 장식의 양식"이라고 묘사되어 있다.

동시에 열렸던 《당나귀의 꼬리》와 뮌헨의 《청기사파》 전시를 비교해 보면 흥미로운 점을 발견할 수 있다. 양쪽에 함께 참여한 미술가가 많을 뿐 아니라, 민속 미술과 어린아이의 미술에 대한 공통적인 관심도 볼 수 있다. 그 예로 《청기사파》 전시에는 일곱 점의 19세기 러시아 농촌의 목판화가 포함되었다. 칸딘스키와 말레비치 둘 다 러시아 민속미술, 특히 목판화에서 색채 배합을 끌어왔다. 실제로 말레비치는 이러한 러시아 '루보크'의 방식을 엄격하게 따른 석판화들을 많이 만들었다. 비의(秘儀)적인 것을 좋아했던 라리오노프는 독일 표현주의자들과 관계가 있었다. 라리오노프의 〈블라디미르 부를리우크의 초상〉도 75과 곤차로바의 〈레슬링 선수〉에서 독일 화가들의 영향을 볼 수 있다.[141]

이 당시 말레비치의 작품은 뮌헨 화가들과 직접적으로 관계를 갖지 않았다. 그러나 마티스 및 야수파와 곤차로바의 영향이 무엇보다도 잘 반영되어 있다. 말레비치의 당시 그림은 농촌 주제와 색채, 회화적 구성이 곤차로바의 그림과 직접적인 관계가 있었다. 말레비치는 그들의 공동 작업에 대해 언급한 적이 있다. "곤차로바와 나는 정말 농부의 수준으로 그렸다. 우리의 모든 작품들은 비록 원시적인 형태로 표현되었다 할지라도 사회적인 관심사를 나타냈다. 이것이 세잔 노선에 따라 그리는 '다이아몬드 잭' 그룹과 우리들 사이의 근본적인 차이였다."3,[142]

타틀린이 《당나귀의 꼬리》에 출품한 작품들은 주로 〈막시밀리아누스 황제〉도 141를 위한 의상 디자인이었다.[143] 이러한 작품들은 물론 의뢰를 받아 작업한 것이 아니었다. 당시 러시아에서는 미술가가 앞으로 있을 작품을 위한 무대 장치와 의상을 디자인하여 마치 건물의 모형처럼 만든 뒤, 작품을 연출하고자 하는 연출가에게 파는 것이 관례였다. 이러한 의상 디자인 외에도, 타틀린은 1909-1911

년 선원으로 터키, 리비아, 그리스를 항해하던 시절과 심심하면 수업에 가끔 참가하곤 했던 모스크바 대학 시절에 그린 드로잉들과 습작 도 94-97들을 전시하였다. 학교에서 훈련을 막 끝마쳤을 무렵의 이러한 초기작들은 반 고흐, 세잔의 작품, 그리고 그와 막역한 친구가 된 라리오노프의 원시주의 작품에 대한 흥미를 반영하고 있다.

다음해 라리오노프는 제2회《과녁》전시를 조직했다.[144] 이 전시는 광선주의 (Rayonnism)의 공식적인 출범을 알리는 사건이었다.[145] 최초의 광선주의 작품 〈유리〉도 92는 1911년 '자유미학협회'의 1일 전시회에 전시되었다.[146] 비평가 니콜라이 하르지예프에 의하면 1911년 12월의《청년 연합》전에도 이러한 양식의 작품이 포함되었다고 한다. 그러나 라리오노프가 그의 광선주의 선언문을 발표한 것은 1913년의 전시에서였다.

선언한다. 우리 시대의 천재가 도래하였음을…바지, 자켓, 신발, 전차, 버스, 비행기, 철도, 거대한 배─얼마나 매혹적인 것들인가─세계 역사상 비할 데가 없는 위대한 시

94 블라디미르 타틀린,〈생선 장수〉, 1911

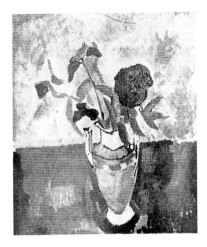

95 블라디미르 타틀린, 〈부케〉, 1911

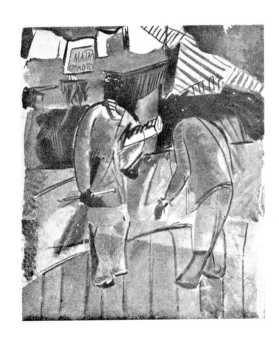

96 블라디미르 타틀린,
〈선원복의 매매〉, 1910

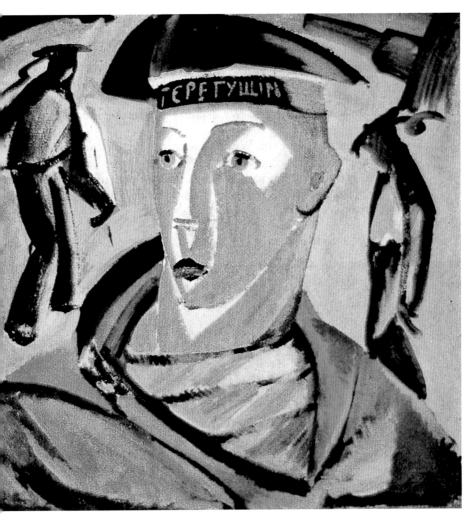

97 블라디미르 타틀린, 〈선원〉, 1911-1912, 아마도 자화상일 것이다.

대이다.

개성이 미술작품에서 어떤 가치를 갖는 것에 대해 반대한다. 미술작품에만 주의를 기울여야 하며, 그것이 창조된 수단과 법칙에 따라 바라보아야 한다.

아름다운 동양 만세! 우리는 공동의 작품을 위해 현대의 동양 미술가들과 연합한다.

민족주의 만세!―우리는 집을 칠하는 페인트공과 손에 손을 잡고 나간다.

사실적인 형태와 관계없으며 회화의 법칙에 따라 존재하고 발전하는 우리의 광선주의 회화 양식 만세!(광선주의는 입체파와 미래주의 오르피즘의 종합이다)

모방이란 결코 존재하지도 않으며, 회화는 과거의 작품들에 의지해서는 안 된다고 선언한다. 회화란 시간에 의해 제한받지 않음을 선언한다.

우리의 동양적인 형태들을 천박하게 만들고 무가치한 모든 것을 표현하는 서구에 반대한다. 기술적인 전문성을 요구한다. 우리는 침체로 이끄는 예술 모임에 반대한다. 우리는 대중의 관심을 요구하지 않으므로, 우리에게 관심을 갖지 말라고 요구한다.

98 나탈리아 곤차로바, 〈고양이〉, 1911-1912

99 미하일 라리오노프,
〈블라디미르 타틀린의 초상〉, 1913-1914

100 나탈리아 곤차로바,
〈노란색과 녹색의 숲〉

101 나탈리아 곤차로바, 〈기계의 엔진〉, 1913
102 나탈리아 곤차로바, 〈라리오노프의 초상〉, 1913

우리가 지지하는 광선주의의 회화 양식은 여러 사물로부터 반영된 광선들의 교차를 통해 얻은 공간의 형태와 미술가들에 의해 선별된 형태에 관련된다.

광선은 관습적으로 색채의 선에 의한 표면 위에 재현된다. 회화의 본질은 이러한 것 (즉 색, 광선의 채도, 채색된 덩어리들의 관계, 표면 효과의 강도 등의 결합)으로 암시된다. 회화는 분석된 인상(a skimmed impression, 마야코프스키가 현대 회화에 대한 설명에서 '광선주의'를 '인상주의'에 대한 '입체파'적인 해석으로 설명하였다)으로 드러나고 시간을 초월하여 공간 안에서 감지되며 색의 여러 층인 길이, 넓이, 두께, 즉 소위 4차원이라고 부를 수 있는 것에 대한 감각을 고양시킨다. 이러한 것들은 또 다른 질서라고 할 수 있는 광선주의 회화로부터 발생하는 지각에 대한 유일한 상징이다. 이러한 점에서 회화는 그 자체로 남아 있는 한 음악과 평행한다. 색채의 특정한 법칙과 그것을 캔버스에 사용하는 방식을 따라야 하는 새로운 회화가 시작된다.

여기에서 새로운 형태의 창조가 시작된다. 그것의 의미와 표현은 전적으로 색조의 충만함의 정도에 의존하며, 그 위치에 따라 다른 색조와의 관계가 설정된다. 새로운 형태의 창조는 자연스럽게 과거의 모든 예술 형태들과 현존하는 양식들을 포괄한다. 마치 삶처럼 회화에 대한 광선주의의 지각과 구성을 위한 출발점이 된다.

여기에서 미술의 진정한 자유로움이 시작된다. 그리고 독립적인 전체로서의 회화와 그 자체의 형태 및 색채와 재료를 지닌 회화 법칙에 따를 때 새로운 삶이 시작된다.4,#147

라리오노프의 광선주의 작품들은 1911년 말부터 그와 곤차로바가 발레 무대의 디자이너로서 디아길레프에 합류하기 위해 러시아를 떠나기 직전인 1914년까지 지속되었다.#148 광선주의 자체는 단명한 운동이었으며, 라리오노프와 곤차로바가 이 시기에 다루었던 많은 양식들 중 하나였을 뿐이다. 몇몇 작품들은 의심할 여지없이 '추상적'이었지만 추상미술의 개척자로서 이 운동은 이 화가들의 결과물인 작품보다는, 오히려 작품의 배후에서 러시아 현대 미술의 개념들을 합리적으로 이끌었던 이론이 더욱 중요하다. 그들은 논리적 추론에 따라 야수파, 입체파, 그리고 자생했던 러시아의 장식적이고 원시적인 운동으로 전개해 나갔다.#149 즉 말레비치가 현대 미술 운동에 있어서 최초의 체계적인 추상회화 유파였던 절대주의로 발전했던 것은 바로 이러한 합리화에 근거한 것이었다.

103 나탈리아 곤차로바, 〈자전거를 타는 사람〉, 1912-1913

그러나 라리오노프의 광선주의 작품들은 도 90-93 곤차로바의 작품과는 매우 다르다. 그의 그림들은 이론적인 실험이었고 객관적인 분석이 침묵하는 듯한 색채 속에서 작용하는 것으로 보였다. 곤차로바의 작품은 주제와 감정에 있어서 이탈리아 미래주의자에 더 가까웠다. 라리오노프의 주제는 대개 정물이나 초상화인데 비해, 곤차로바는 〈자전거를 타는 사람〉도 103, 〈공장〉, 〈전기의 장식〉 혹은 〈기

105
카시미르 말레비치,
〈꽃 파는 소녀〉, 1904-1905

계의 엔진〉도 *101*과 같은 제목을 사용하였다.[150-151] 그녀의 색채는 밝게 빛난다.
파랑, 검정, 노랑의 색채가 주로 사용되었다.[152] 속도와 기계 움직임의 감각이 그
녀의 관심사였던 반면, 라리오노프가 1913년 그의 선언문에서 주장했던 것은 색
채와 선이 지닌 추상적인 특질들에 대한 객관적인 분석이었다.

　말레비치는 1910년 《다이아몬드 잭》에 세 작품을 전시하면서 처음으로 라리
오노프의 그룹과 접촉하였다. 이것이 그들의 드라마틱한 만남의 시작이었다.

　말레비치는 1878년 키예프 근처에서 태어났다.[153] 그는 비천한 폴란드 러시
아 가문 출신이었다. 그의 아버지는 키예프에 있는 공장의 공장장이었으며, 그의
어머니는 단순하고 상냥한 여인으로 아마도 교육을 받지 못했지만 아들에게 지속
적으로 가까운 말벗이 되어 주었던 것 같다. 그녀는 1929년 96세의 나이로 죽을
때까지 말레비치와 함께 살았다. 그는 소년 시절에는 별로 교육을 받지 못했지만
불굴의 노력과 타고난 지력으로 광범위한 지식을 습득하였다. 탐욕적인 독서광이
자 전형적인 러시아 양식에 관심을 갖고 집중하여 작업하였는데, 그 논리적인 결
론에 이르기까지 하나의 개념을 단호하게 밀고 나갔다. 그러나 거의 설교조로 되
어 있는 그의 많은 글의 혼동된 사상과 언어는 체계적이지 못했던 교육의 흔적을
나타낸다. 아마도 그의 단순한 배경은 세련되고 코스모폴리탄적인 교육을 받은
칸딘스키와의 사이에 또 하나의 장벽으로 작용했을 것이다. 그러나 그들이 생전
에 서로 아무런 접촉을 하지 않았다 할지라도 사상이 많이 공통되며 둘 다 근본적
으로 상징주의 운동과 관계가 있었다.

143

106
카시미르 말레비치,
〈물지게를 지고 어린
아이와 함께 가는
여인〉, 1910–1911

107
카시미르 말레비치,
〈수확〉, 1911

그러나 말레비치는 훌륭한 언변가였으며 상당한 매력과 유머를 지닌 사람이었다. 그 자신과 개인적 감정을 자제하였음에도 불구하고, 예술에 관해서는 공적인 토론에서나 사적인 선언문 및 팜플렛에서 항상 목소리를 높였다.

말레비치는 19세가 되었을 때 키예프 미술학교에 입학하였고 1900년에 졸업한 후 독립하여 작업하기 시작했다. 당시 러시아에서는 이러한 초기 작품들을 '인상주의적'이라고 묘사했었는데, 그것은 작품의 원리보다는 실행 방식에 대한 설명이었다. 왜냐하면 말레비치는 처음부터 자연이나 시각적 인상의 분석에는 관심이 없었고 사람 및 질서와 사람의 관계에 관심이 있었기 때문이다.

그가 27세인 1905년에 모스크바에 도착했을 때 12월 혁명이 발발했다. 많은 예술가들이 그랬듯이, 혁명의 와중에서 그는 불법 문헌을 유포시키는 데 관심을 갖고 그 책임을 맡았다. 말레비치는 모스크바 대학에 들어가지 않고, 가장 아방가르드라고 생각되었던 로에르부르크 화실에 1910년까지 다녔다.[154] 말레비치가 라리오노프의 주목을 받게 된 것은 로에르부르크를 통해서였다. 1905 - 1908년의 그의 작품들은 고도의 리드미컬한 붓 터치로 이루어져 있으며, 잡지와 슈추킨 및 모로소프의 컬렉션을 통해서 열렬히 공부했던 세잔, 반 고흐, 고갱, 뷔야르, 드랭 등의 작품을 기초로 하여 구성된 것이었다.[155]

1910년《다이아몬드 잭》제1회전에 출품된 〈꽃 파는 여인〉도 105와 같은 작품들에서 이미 거장의 솜씨를 발견할 수 있다.[156] 그는 급하게 사라지는 광경을 배경으로 전경의 인물을 두드러지게 나타냄으로써 단순하게 두 개의 평면을 구분하는 보나르의 방식을 빌어왔다. 전경에 두드러지는 인물은 그림의 중앙에 나타나는 강한 수평선에 의해 분리되며, 이 수평선은 배경의 장면을 별도의 분리된 부분으로 잘라낸다. 배경은 빛 속에서 전형적인 인상주의의 생동감 있는 붓 점들로 처리되고 있는 반면, 꽃 파는 여인의 윤곽은 단단하고 평이한 붓 터치로 그려져 있다는 점이 중요하다. 두 가지 붓 터치 방식 사이의 대조는 파리의 사람들과 배경의 건물들 사이에서도 반복되고 있다. 꽃 파는 여인의 모델이 된 러시아 여인 역시 한 사람의 개인으로 취급되지 않고 있다. 말레비치의 구상 회화들은 모두 사람을 다루지만 단지 상징으로만 표현한 것이기 때문이다.[157] 캔버스의 평평한 성질은 반대편 어깨선과 평행한 꽃 파는 여인의 경찰관 제스처 같은 뻗친 팔에서 강조되어 나타난다. 이러한 특징은 여인을 캔버스 표면으로 바짝 밀어붙여 그린 것 같은 인상을 준다. 이렇게 인물을 회화 표면에 가깝게 그리는 방법은 말레비치가 그의 입체미래주의 시절까지 계속해서 발전시킨 3차원적 원근법을 없애는 방식이었다.

말레비치의 독창적인 작품들은 1908년부터 시작된다.[158] 이것들은 농부와 전원 주제를 그린 과슈 수채화였다. 이 주제들은 대체로 1909년 제3회 《황금 양털》에 전시하기 시작했던 라리오노프와 곤차로바의 '농가' 시리즈에서 영향을 받은 것이라고 할 수 있다. 〈교회의 농부들〉도 110, 〈나무꾼〉도 112과 같은 많은 제목들 또한 그들의 제목과 유사하다. 이러한 그림들은 회화 구성과 실행 방식에 있어서 특히 슈추킨이 소장하고 있던 마티스의 그림들, 즉 1908년의 〈공놀이〉, 1909년의 〈님프와 사티로스〉, 1910년의 유명한 패널화 〈춤〉과 〈음악〉 등의 영향을 받았다. 예를 들어 말레비치의 그림 〈목욕하는 사람〉도 104 은 분명히 이러한 그림들과 관계가 있다.[159] 과슈로 그린 '농부' 시리즈(그것들 중 다섯 점은 1911년 봄에 열린 《청년 연합》전에 전시되었다)는 말레비치를 라리오노프의 그룹에 확실하게 영입하는 데 기여했다.[160] 말레비치, 라리오노프, 곤차로바 세 사람은 라리오노프의 전(全)러시아 그룹전인 1912년 3월의 《당나귀의 꼬리》와 1913년 3월의 《과녁》전의 선봉 역할을 하였다.

말레비치가 《당나귀의 꼬리》에 출품한 23점의 작품들 중에는 〈가방을 멘 남자〉와 〈욕실의 발 치료사〉도 108 같은 많은 수의 '농부' 시리즈 과슈가 포함되어 있었다.[161] 특히 후자는 세잔의 〈카드놀이 하는 사람들〉도 109에 근거한 그의 작업 방식을 암시해 주는 흥미로운 작품이다. 말레비치는 〈카드놀이 하는 사람들〉의 원작을 보지 못했음에도 불구하고 복제된 그림을 벽에 항상 붙여 놓고 볼 정도로 가장 좋아하던 작품 중 하나였다.

〈욕실의 발 치료사〉에서 말레비치는 회화 구성의 모델로서 세잔의 그림을 택했다. 그가 단 한 가지 변화시킨 것은 시점을 약간 올렸다는 것뿐이다. 말레비치의 그림에서 세 인물은 빌어온 패턴에 맞게 임의적으로 배치시켰다. 세잔 그림에 대한 말레비치의 문자 그대로의 모방은 〈생트 빅투아르 산〉의 형식적인 틀을 이용한 미완성의 그림에 다시 한 번 나타난다. 이 예비적인 풍경 스케치는[162](또 다른 그림인 〈농가 소녀의 머리〉도 116 와는 반대로) 상단 부분에 세잔의 가르침에 따라 입방체와 구와 원통형으로 분해된 흔적을 보여 준다. 그러나 세잔처럼 자연에 입각해 그리려는 시도는 하지 않았다.

1909-1910년의 과슈들에서 말레비치는 느슨하고 거친 필법을 사용했다. 검은색 혹은 푸른색의 두꺼운 윤곽선과 거대한 손과 발을 가진 육중한 인물들은 역동적인 패턴의 한 요소로 취급되었다. 〈바닥 청소〉에서 관람자를 마주 보고 있는 인물이 두 개의 왼발을 갖고 있다는 점, 같은 해에 그린 〈목욕하는 사람〉도 104 에서 이러한 인물들의 단단하고 기념비적인 특징이 반복되고 있다는 점이 흥미를

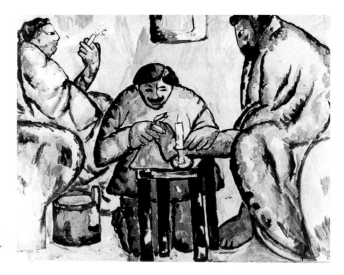

108 카시미르 말레비치,
〈욕실의 발 치료사〉,
1908-1909

끈다.#163 그러나 이러한 기념비성은 중요한 것이 아니었다. 단호하고 확고해 보이는 모든 것들은 흐르는 리듬에 종속되어 이 당시 말레비치 작품들에서 가장 눈에 띄는 특징을 드러낸다. 즉 〈목욕하는 사람〉에서 짐을 진 듯한 자세 및 인물의 표현은 1912년 〈칼 가는 사람〉도 157에서 절정을 이루게 될, 엄격하게 질서 잡힌 리듬에 종속된다는 느낌을 반복한다.

　이러한 과슈 작품들에서 이미 나타나 앞으로 그의 발전을 암시하게 될 또 하나의 특징은 원근법을 단축시키는 방법이다. 〈욕실의 발 치료사〉도 108에서 우리의 시선은 빈 벽에 의해 아주 짧게 들어 올려짐으로써, 육중한 인물들이 틀 안에서 강제적으로 억눌리는 것 같은 느낌을 갖게 된다. 〈목욕하는 사람〉도 104과 〈바닥 청소〉에서 인물을 제외한 모든 회화 요소는 간결한 암시로 단순화되며, 인물들

109
폴 세잔,
〈카드놀이 하는 사람들〉,
1890-1892

은 역동적인 리듬의 수단이라고 할 수 있는 양식화된 패턴으로 환원된다.

　1909-1910년의 〈교회의 농부들〉은 한 걸음 더 나간다 도 110.[164] 이전의 과슈 시리즈들의 깨끗하게 짜여진 리듬은 반복된 제스처와 표현을 정적으로 융합하는 일종의 덩어리로 변화되었다. 3차원의 공간은 더 이상 들어갈 공간이 없을 정도로 꽉 차 있다. 구부린 것처럼 등을 둥글게 하고 빽빽히 중첩된 농가 여인들의 모습은 비잔틴 성상화의 '군중 장면'을 상기시키며, 형태와 얼굴 혹은 제스처의 개성은 모두 무시되고 있다. 원통형 같은 형상들만이 두드러지는데, 그 견고함은 강하게 대조되는 밝은 색채에 의해 더욱 강조된다. 말레비치는 과슈에서 유화로 매체를 바꾸었다. 따라서 붓 터치의 리듬은 더욱 조밀해졌으며, 그의 후기의 모든 작품에서 전형적으로 나타나는 완고한 리듬이 캔버스 전체를 덮고 있다. 〈교회의 농부들〉의 두꺼운 윤곽은 〈물지게를 지고 어린아이와 함께 가는 여인〉도 106에서 작고 가벼운 붓 터치로 대체되었고, 인물들은 깨끗하고 가는 윤곽선으로 그려져 있다.[165] 이 그림은 《당나귀의 꼬리》에 전시되지는 않았지만, 〈교회의 농부들〉과 직접 이어진 것으로 볼 수 있다. 이 그림에서는 뾰족해진 이마와 거대하지만 단순화된 인물들이 더욱 강조되어 있으며, 〈교회의 농부들〉의 융합된 인물 덩어리가 크기만 다르지 실제로는 똑같은 두 인물에서 반복되고 있다. 바깥으로 뻗은 팔과 평평하게 처리된 발은 인물을 캔버스 표면에 밀착되게 패턴화시키는 반면, 배경에 있는 과감하게 구부러진 곡선과 역동적인 움직임의 요소는 정적으로 남아 있는 전경의 두 인물을 더 분리시키는 역할을 한다.[166] 〈목수〉(1912년 《청년 연합》전에 처음 전시되었다)와 〈농부의 머리〉(1912년 《당나귀의 꼬리》와 《청기사파》전에 전시되었다)라는 제목의 두 개의 습작이 이와 비교할 만하다. 그것들은 장식적이고 원시적인 시기에서 벗어나 입체미래주의로 발전되는 말레비치 회화의 다음 단계를 말해 준다.

　〈목수〉는 초기의 '농부' 작품인 1909-1910년의 〈작은 시골집〉에 직접 근원을 두고 있다(두 그림 모두 레닌그라드의 러시아 미술관에 있다).[167] 말레비치는 이 그림에서 구성 전체를 기하학적으로 조직하기 위해 색채와 형태를 추상화하고 있다. 전경과 배경의 분홍과 노랑으로 모델링된 채색 방식과 인물의 파랑, 흰색, 검은색이 전체적으로 색조가 균일한 표면에 부드럽게 퍼져 있다. 빛과 그림자는 해체되었고, 얼굴과 손의 자연주의적인 채색 방식은 빨간색에 의해 대체되었다. 인물들의 옷과 같은 회화의 다양한 요소들은 강하게 대조되는 색조의 병치에 의해 창출된 기하학적 패턴으로 형식화되어 있다. 배경의 깊은 공간은 단축되어 있으며, 그 요소들은 역동적인 교차 패턴에 따른 기하학적인 질서 안에 정렬되어 있

110 카시미르 말레비치, 〈교회의 농부들〉, 1910-1911

다.

1911년의 〈건초 말리기〉도 *111* 는 이러한 인물의 기하화를 지속하고 있으며, 그것은 배경과 관련된다.#168 머리와 토르소, 건초 더미들은 넓은 삽 모양으로 양식화되어 있고, 더 나아가 밝게 대조되는 색 영역으로 구분함으로써 추상화되어 있다. 중앙에 놓여진 전경의 인물은 거의 그림 전체를 차지하면서 이 장면을 압도하고 있다. 높은 지평선에서 끝나는 깊은 원근법의 일루전은 배경에 있는 인물들의 점점 사라져 가는 듯한 크기 때문에 생긴다. 이러한 거리감은 각각 사선으로 혹은 수평적으로 놓여 있는 넓은 띠들(거의 하늘에서 내려다본 들판처럼 보인다)의 교차에 의해 강조되는데, 그 때문에 거대한 인물은 후퇴하는 자연과는 별도로 공중에 떠 있는 것처럼 보인다.

〈건초 말리기〉의 지평선 부근에서 보이는 자연주의의 기미는 같은 해에 그린 〈수확〉도 *107*에서 완전히 제거된다.#169 이 그림은 말레비치가 《당나귀의 꼬리》에

전시했던 작품 중 가장 극단적인 작품이었다. 여기에서 캔버스 전체는 입체파적이면서 역동적인 리듬으로 짜여 있다. 초기의 원시주의적인 '농부' 그림들의 빛나는 색채에 이제 금속성을 띤 새로운 성질이 부가되었다. 이러한 성질은 작품의 기계적인 리듬, 튜브 같은 형태들, 서로 맞물려 있는 양식화된 인물들의 자세에 의해 만들어진다.

　　1911년의 〈나무꾼〉도 *112*은 말레비치의 입체미래주의가 원숙해진 첫 작품이다.[170] 이 그림은 1912년 모스크바에서 열린 《현대 회화》전이라는 별로 중요하지 않은 전시에 처음으로 공개되었다가 곧 페테르부르크에서 열린 《청년 연합》전에 전시되었다. 〈나무꾼〉을 제외하면 모스크바에서 말레비치가 전시했던 그림들은 페테르부르크에 보냈던 그림들보다 훨씬 더 중요하고 급진적이었다. 〈물지게를

111
카시미르 말레비치,
〈건초 말리기〉, 1911

지고 어린아이와 함께 가는 여인〉도 106, 〈농가 소녀의 머리〉도 116, 〈건초 말리기〉도 111, 〈수확〉도 107, 〈나무꾼〉도 112 등 모두 다섯 점이었는데, 그것들은 말레비치의 입체미래주의의 발전 과정을 요약하는 것이었다.#171

　　〈나무꾼〉은 논리적인 결론에 이르는 특별한 방식을 따르고 있다. 인물은 일련의 강하게 명시되는 원통 같은 형태들로 이루어진 배경에 통합되었다. 이렇게 융합된 올오버적인 전체성 속에서 3차원적인 깊이 대신에 단단한 형태를 암시하는 색채의 대조가 두드러진다. 나무꾼은 전체적인 리듬에 종속되며 도끼를 잡고 있는 팔은 부자연스러운 부동성에 갇혀 있다. 이와 비슷하게 피스톤처럼 생긴 많은 통나무의 움직임도 일련의 대립 속에 머물러 있다. 그것은 자연 세계에서 동떨어져 나온 무시간적, 무공간적 상황이다. 하나의 작은 비논리성이 비개성화의 개념

112
카시미르 말레비치,
〈나무꾼〉, 1911

113
카시미르 말레비치,
〈물동이를 든 여인
(역동적인 배열)〉,
1912

114
카시미르 말레비치,
〈비온 후의 시골 아침〉,
1912–1913

115 러시아의 노스 드빈스키 지방에서 만든 수놓인 수건의 끝 부분. 모티프는 기사와
귀부인으로 알려져 있다. 민속 미술 전통의 영향이 이 시기 말레비치의 작품에
강하게 반영되었다. 그는 직접적으로 이러한 자수나 농가의 루보크에서,
간접적으로는 곤차로바의 1909-1911년 작품의 영향을 받았다.

을 방해한다. 즉 나무꾼의 왼쪽 발에 매우 사실적으로 그려져 있는 신발은 아마도
이 화가의 '탈논리주의적(Alogist)' 이론을 표현하는 것 같다.5,#172

1912-1913년 말레비치는 이러한 입체미래주의 양식으로 작품을 계속했다.
이러한 그림들은 1913년 3월 《과녁》전과 1913년 11월의 《청년 연합》전에 라리오
노프 및 곤차로바의 광선주의 작품들과 나란히 전시되었다. 〈나무꾼〉과 같은 단
순화된 인물로부터 〈칼 가는 사람〉도 157과 같은 기계적인 인물이 점차적으로 발
전되어 나왔으며, 〈비온 후의 시골 아침〉처럼 기계적인 리듬에 종속된 자연 세계
에 대한 시각에서#173 더 나아가 〈물동이를 든 여인〉도 113에서는 역동적인 기계의
힘에 의해 창조된 세계가 표현되었다.#174 1911년에 그린 〈이반 클리운의 초상〉
(때로는 클리운코프라고 불리기도 했던 말레비치의 가까운 추종자였다)#175에서,
말레비치는 사람의 머리를 문자 그대로 기계화시켜 나타냈다. 더 나아가 거의 추
상이라고 할 수 있는 1913년의 〈농가 소녀의 머리〉도 116는 둥근 원통형의 요소들
로 이루어져 있다. 이 작품에서 말레비치는 추상 회화로 향한 그의 논리적인 접근
에 있어서 분석입체주의와 레제(Léger)를 모두 능가하고 있다.

말레비치의 입체미래주의 작품들은 같은 시기의 레제의 작품들(〈풍경 속의
누드들〉(1909-1911), 〈담배 피우는 사람〉(1911), 〈푸른 옷을 입은 여인〉(1912)
등)과 많은 점에서 유사하다. 말레비치는 확실히 1912년 모스크바 전시 때 〈푸른
옷을 입은 여인〉을 보았으며, 전반적인 레제의 작품을 간행물들을 통해 이미 알고

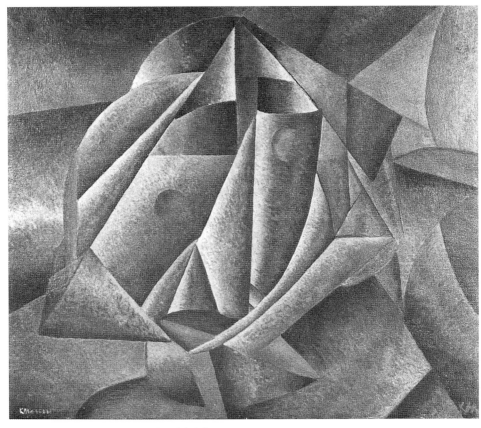

116 카시미르 말레비치, 〈농가 소녀의 머리〉, 1913

있었다. 1914년에 그린 레제의 〈계단〉은 아마도 말레비치의 생각에 가장 근접한 것으로서, 1912년의 〈칼 가는 사람〉도 157과 많은 공통된 특징을 지니고 있다. 그러나 제작 연도가 말해 주듯이 말레비치는 레제보다 2년 앞서 이 지점에 도달한 것이다.[176] 레제가 말레비치로부터 영향을 받았는지에 대한 근거는 아직 확실하지 않다. 말레비치와 레제가 회화 요소들을 분석된 역동적인 입방체들로 나타낸다는 구성 방식을 공유하고 있었다 할지라도, 말레비치에게 있어서 매우 중요했던 색채의 관점에서 볼 때 그들 사이에는 별로 관련성이 없다. 〈푸른 옷을 입은 여인〉에서 레제의 색채는 입체파의 단색조를 따르고 있다. 이 그림과 그 이후의 그

림들에서, 레제는 기계 같은 특성을 표현하기 위해 흰색으로 강조하면서 원색과 밝은 초록색을 사용하였다. 가볍고 성긴 붓 작업, 그리고 전형적인 프랑스의 우아함을 갖춘 그의 색채 실행 방식 또한 1909-1914년 당시의 말레비치의 방식과 매우 다르다. 말레비치의 그림에는 우아함이 없다. 그의 충만하고 강도 높은 색채는 캔버스 표면을 통틀어 밀도 있고 규칙적인 리듬으로 채색된다.

1913년 말 경 피카소와 브라크의 종합기 입체주의의 영향이 말레비치의 작품에 나타나기 시작한다.[177] 입체미래주의를 버리고 색채를 전적으로 변화시킨 것이다. 그는 피카소와 브라크가 그랬듯이 〈전차를 타고 있는 여인〉에서의 중산모를 쓴 남자와 〈근위병〉도 117에서의 모자에 달린 별들과 같은 작은 부분을 사실주의적으로 세부 묘사하였다.[178] 1914년경 이러한 효과는 초현실적인 분위기를 나타낼 정도로 강화된다. 〈모스크바의 영국인〉도 121처럼 커다란 문자와 단어들을 스크랩한 것 같은 표현은 전혀 비연속적인 사물들의 결합을 수반한다.[179] 아주 작은 러시아 교회가 높은 모자를 쓴 영국 남자를 반쯤 가리는 거대한 물고기 속으로 들어가며, 그의 어깨 위에는 작은 견장처럼 '승마 클럽'이라는 단어가 매달려 있다. 중앙에는 침실의 촛대에 꽂힌 불켜진 초가 매우 정교하게 그려져 있고, 위험하게 놓여진 사다리가 있으며 펜싱 칼이 촛대와 사다리와 물고기를 감싸안고 있다. 이 모든 것은 뒤죽박죽에 조롱조이다. 즉 미리 나타난 다다 작품이라고 할 수 있겠다. 그러나 이러한 '비상식적 사실주의(Non-sense realism)'는 흘레브니코프와 크루체니흐가 이 용어를 통해 제안했던 현대 시의 개념들을 회화적으로 해석한 것이었다.[180] 이것은 당시 러시아에서 시와 회화의 미래주의 운동이 얼마나 서로 밀접하게 관련되고 있었는가를 말해 준다.

크루체니흐의 미래주의 오페라 〈태양을 극복한 승리〉도 122-125에서 말레비치는 절대주의의 시작을 알린다. 말레비치가 디자인한 배경의 휘장 중 하나가 흰색과 검은색으로 된 사각형, 즉 추상이었다. 이 작품을 위해 디자인한 다른 작품은 그 성격상 1913-1914년의 입체파 작품들에 매우 가깝다. 〈근위병〉도 117 그림의 오른쪽 끝에 있는 사다리꼴 형태에서 미래의 절대주의 요소를 알아볼 수 있는 것처럼 〈태양을 극복한 승리〉를 위한 디자인에서는 다양한 기하학적 요소들이 탁월하게 통합되고 있다.[181]

그의 주장대로 말레비치는 1913년부터 절대주의 체계로 작업하기 시작했을지도 모른다. 그러나 어느 시점에서 〈검은 사각형〉도 126 그림이 실행되었는가를 정확하게 밝히기는 어렵다.[182] 이 작품이 1915년 이전에는 전혀 전시된 적이 없다는 사실 때문에 이 그림을 1915년의 작품으로 보아야 하는 것은 결코 아니다.

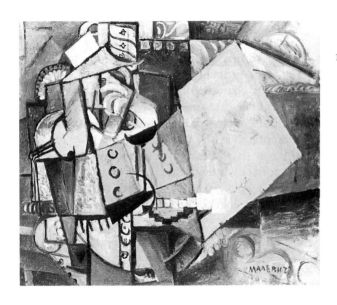

117 카시미르 말레비치,
〈근위병〉, 1912–1913

118 카시미르 말레비치,
〈M.V. 마티우신의 초상〉, 1913

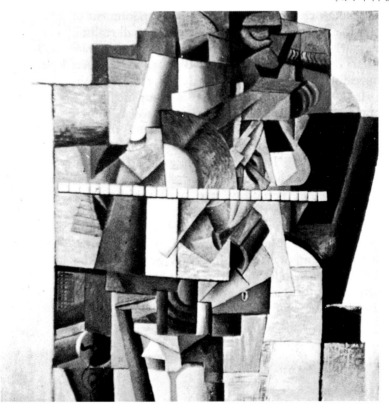

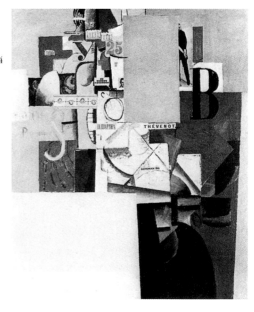

119 카시미르 말레비치,
〈광고탑 옆의 여인〉, 1914

120 파블로 피카소,
〈악기〉, 1912-1913

121 카시미르 말레비치,
〈모스크바의 영국인〉,
1914

158

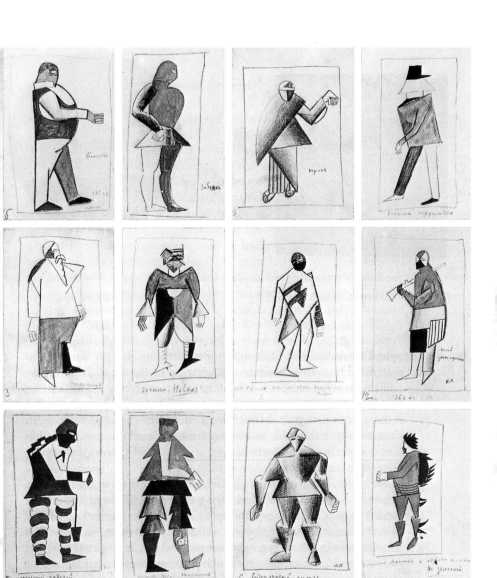

122-125 카시미르 말레비치, 〈태양을 극복한 승리〉를 위한 3개의 무대 배경과 12개의 의상 디자인.
말레비치는 이 작품을 절대주의의 탄생의 기원으로 보았다. 여기에서 제시되었듯이,
무대 배경 중 하나는 전적으로 기하학적인 추상 디자인이다. 〈태양을 극복한 승리〉는
1913년 12월 페테르부르크의 루나 파크 극장에서 공연되었다.

126 카시미르 말레비치, 〈검은 사각형〉, 1913년경　　　127 카시미르 말레비치, 〈검은 원〉, 1913년경

앞에서도 보았듯이, 말레비치는 대체로 자신의 가장 혁신적인 작품들을 바로 전시하지 않았다. 그의 입체미래주의 작품들은 모두 완성 후 1-2년 후에 공개되었다.[#183]

그러나 말레비치가 그의 글에서 자주 주장하듯이 1913년에 절대주의를 시작했다면 다다 혹은 '비상식적인 사실주의' 작품들 및 〈광고탑 옆의 여인〉도 *119*과 같은 몇 개의 좀 더 심각한 콜라주 작품들과 거의 동시에 제작했다는 것이 된다.[#184] 이 작품들은 《다이아몬드 잭》(그는 라리오노프와 다툰 뒤 라리오노프에 저항하는 의미에서 1912년부터 이 전시에 참가하고 있었다)에 출품되었으며, 1913년 11월 마지막으로 열린 《청년 연합》전과, 1913년 《현대 회화》모스크바 전에, 그리고 마지막으로 1915년 2월 페테르부르크에서 열린 제1회 미래주의 회화전인 《전차 궤도 V》전에 전시되었다. 《전차 궤도 V》전은 1922년까지 추상화파를 이끌어갈 현재와 미래의 추상화가들이 처음으로 함께 모였던 역사적인 사건이었다.

그러나 말레비치가 절대주의 체계를 선언한 것은 미래주의 화가들의 두 번째 전시였던 《0.10》전이 열린 1915년이 되어서였다.[#185]

이 전시에서 그는 35점의 추상 작품을 전시하였다. 이것들 중 어느 것도 카탈로그에 '절대주의'라고 설명되어 있지 않다. 말레비치가 카탈로그에 쓴 설명에는

"이 그림들의 제목을 붙일 때 그 안에서 발견되는 어떤 형태를 지적하고자 한 것이 아니라, 많은 경우에 진짜 형태에 접근할 수 있음을 암시하고자 했다. 이것은 마치 바탕이, 회화성이 풍부한 그림을 창출시키고 자연과 상관없는 무형태의 회화적 덩어리를 존재하게 해주는 것과 같다."고 적혀 있다.

〈검은 사각형〉도 126은 작품 목록의 맨 처음에 있다. 이 제목은 다른 것들보다 훨씬 더 직접적이다. 다른 작품의 제목들은 〈움직임의 상태에 있는 2차원의 회화적인 덩어리들〉, 혹은 〈조용함 속에서〉, 〈축구 선수의 회화적인 사실주의 – 2차원의 회화적 덩어리들〉 등이다.[186] 〈검은 사각형〉이 전시에 포함된 다른 작품들에 비해 단순한 제목을 갖고 있다는 사실은 이 작품이 〈태양을 극복한 승리〉로 인해 잘 알려져 있었음을 시사한다.

이러한 제목들과는 대조적으로 작품들 자체는 기하학적인 요소를 가장 순수하고 단순하게 결합시킨 것이었다. 흰 바탕 위의 검은 사각형으로 시작해 원이 있고도 127 두 개의 똑같은 사각형이 대칭으로 놓여졌다. 그리고 나서 빨강이 들어와 검은 사각형은 왼쪽 위로 밀려나는 한편, 좀 더 작은 빨간 사각형이 대각선의 축 위에 놓인다도 129. 이러한 동적인 축은 일종의 기본적인 축의 역할을 한다. 빨간색과 검은색, 그리고 푸른색과 초록색의 단순한 직사각형의 막대들이 이러한 움직임을 따른다. 직사각형은 부등변 사각형 속으로 미끄러져 들어가며, 이중의 축 위에서 사선으로 반복된다도 130. 그후 하나의 요소가 다른 크기로 반복되면

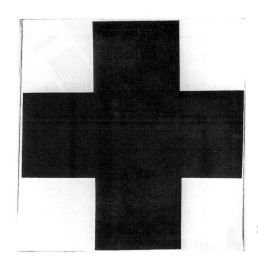

128 카시미르 말레비치,
〈검은 십자형〉, 1913년경

129 카시미르 말레비치,
〈검은 사각형과 붉은 사각형〉,
1913년경

130 카시미르 말레비치,
〈절대주의 구성〉, 1914

131 카시미르 말레비치,
〈절대주의 구성〉, 1914-1915

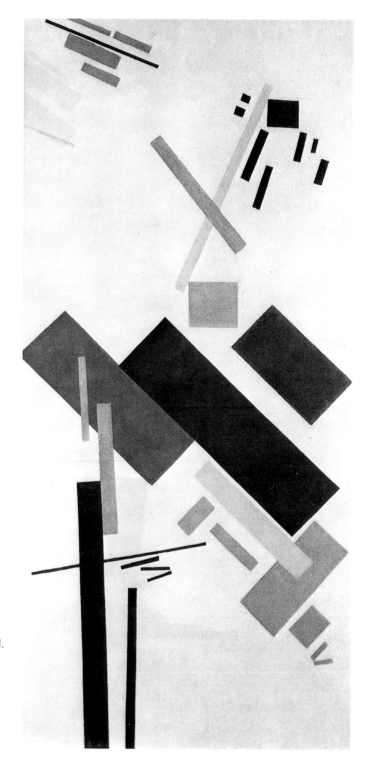

132
카시미르 말레비치,
〈건축 중인 집〉,
1914-1915

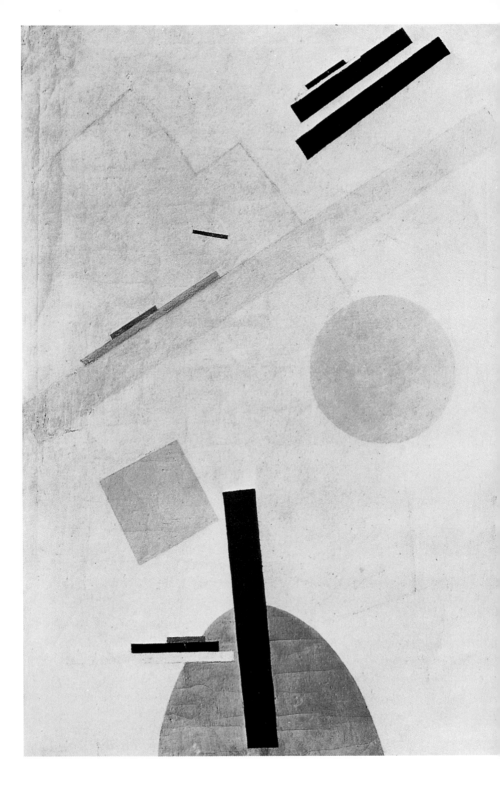

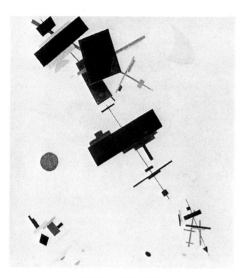
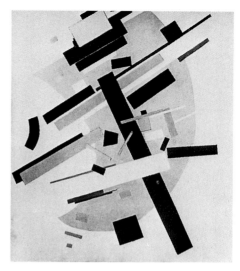

134 카시미르 말레비치, 〈절대주의 구성〉, 1916-1917
135 카시미르 말레비치, 〈절대주의. 노랑과 검정〉, 1916-1917

서 공간이 재도입된다. 이러한 기본적인 기하학적 요소들을 사용하는 단순한 수열이 뒤따른다. 처음에는 검은색과 흰색으로 나타나지만 빨강, 초록, 파랑이 재도입된다. 즉 입체미래주의 색 영역이 다시 나타난다.#187

　　1916년경 말레비치는 밤색, 분홍색, 연한 자줏빛 등 복잡한 색조들을 사용하기 시작했으며 잘려 나간 원, 작은 화살 모양 같은 좀 더 복잡한 형태들을 나타내는 한편, 잘라내고 반복하고 중첩시키며 그림자지게 하고 3차원을 만들어 내는 등 복잡한 관계를 사용했다도 134. 부드러운 형태와 거의 비물질적으로 사라져 가는 형태가 이러한 후기 절대주의 작품들의 전형적인 특징이며, '선전적인' 요소는 더이상 존재하지 않는다도 133, 135. 색채의 통일성과 폐쇄된 형태에 의해 형성된 처음의 명확성과 구체성은 이 둥글고 어렴풋이 나타나는 그림자와 대조된다. 이러한 새로운 신비적 요소를 말레비치는 무한함에 대한 감각, 인간적인 척도가 존재하지 않는 감각이라고 기술하였다. 우주의 별들처럼 이러한 색채의 분출은 변경할 수도 없고 피할 수도 없는 지정된 길 위로 움직인다. 그것은 캔버스 위에 포착된 자연의 한 순간도 아니고, 독립적으로 존재하는 이상적인 세계도 아니다. 그것은 시간 여행 중 포착된 우주의 한 부분이며, 안드레이 벨리(A. Bely)의 상징주의, 즉 무의식적인 것과 혼돈의 세계 사이에서 교량의 역할을 하는 연약한 물질성에 가깝다.6

133 카시미르 말레비치, 〈절대주의 구성〉, 1916-1917

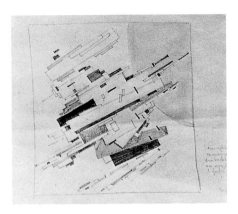

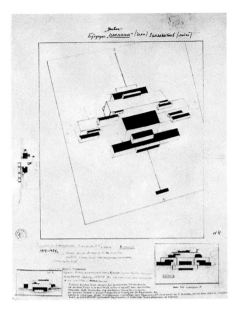

136 카시미르 말레비치,
〈절대주의 No. 18〉, 1916-1917

137 카시미르 말레비치,
〈미래의 혹성. 지구 거주자(사람들)를
위한 집〉, 1924년경

　　이렇게 절반만 존재하는 형태들은 말레비치가 불렀듯이 '우주의 신호기'인 밝은 색의 깃발에 이끌려 침잠한다. 이러한 후기의 절대주의 작품들은 〈감소의 절대주의 요소들〉 혹은 〈구성적인 형태의 파괴자 절대주의〉와 같은 매우 다른 제목들을 갖고 있다. 우리는 더이상 공간과 직면하는 것이 아니라, 〈지구에서 온 신비한 파동의 감각〉(1917)과 〈우주 공간의 감각〉(1916)과 같은 작품들에서처럼 '무한한 흰색'을 경험한다.[188] 말레비치가 스스로 절대주의를 정의한 이러한 '순수 감성'의 회화는 1917-1918년 유명한 '흰색 위의 흰색' 시리즈도 211에서 절정을 이룬다. 모든 색채는 제거되고 가장 순수하고 가장 비개성적인 사각형의 형태는 흔적만 남은 연필 윤곽선으로 감축된다.

　　1915년에 이미 말레비치는 3차원의 이상적인 건축 드로잉을 실험하기 시작했다도 136, 137.[189] 그는 이것들을 〈행성들〉 혹은 〈현대의 환경〉이라고 불렀다. 1918년(혁명이 일어난 해이다) 절대주의 회화의 절정과 함께, 말레비치는(그의 미술에 대한 이론에 들어갈 삽화는 제외하고) 실제적으로 회화를 포기했다.[190] 1920년대에 그는 이러한 건축적인 계획들을 3차원의 조각으로 옮기는 데 몰두했다도 138, 139. 1918년부터 1935년 사망할 때까지, 말레비치는 교육 방법에 대한 연구와 현대 미술 운동의 역사 및 미술의 본질에 대한 논문을 작성하는 데 헌신했다. 그의 후기의 그림들은 죽기 전 5년 간 그린 자화상이나 친구와 가족의 초상들

을 제외하면 모두 이러한 이론서에 들어 있는 삽화로 되어 있다.

구성주의의 창시자 블라디미르 타틀린(Vladimir Tatlin)은 1885년에 태어났다.[191] 그는 하르코프에서 자라났으며 국적상 우크라이나인이었다. 그의 아버지 예브그라프 타틀린은 엔지니어로 교육을 받은 교양인이었다. 시인이었던 블라디미르의 어머니는 그가 태어난 지 2년만에 죽었다. 그의 아버지는 곧 재혼을 하였다. 타틀린은 어린 소년 시절부터 자주 라리오노프의 고향인 테라스폴에 와서 머물렀기 때문에 그를 잘 알고 있었던 라리오노프에 의하면, 타틀린은 아버지보다 계모를 더 싫어했다고 한다. 그의 아버지는 아들을 다루는 데 있어서 완고하고 상상력이 전혀 없는 사람이었던 것으로 보인다. 반면 그의 아들은 마지못해 공부하고 대체로 반항적이었으며 협동심이 부족한 아이였다. 타틀린이 병적으로 사람을 싫어하고 작업에 자신감이 부족했던 것은 그의 불행한 유년 시절의 결과였다. 블라디미르는 결국 절망적인 상태가 되어 18세가 되던 해에 선원이 되기 위해 가출을 하였다. 그가 탄 배는 이집트 행이었다. 이 항해는 그의 상상력에 불을 붙였다. 그의 많은 초기 드로잉들이 항구와 어부들을 그린 것이었으며 도 94, 96, 97, 생전에 바다를 매우 좋아한다고 말하곤 했다. 1915년까지 그는 생계를 유지하기 위해 가끔씩 선원을 했으며 이러한 여행을 통해 시리아, 터키, 레반트 지역 등을 방문할 수 있었다.

그는 1904년 아버지가 죽은 해에 첫 번째 항해에서 집으로 돌아왔다. 그는 곧

138-139 말레비치, 〈건축적 형태〉의 예들,
1924-1928

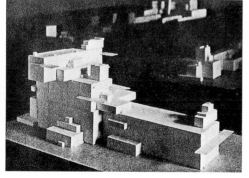

펜자 미술학교에 입학하여 매우 유능하고 유명한 화가 아파나시예프(Afanasiev)에게 배웠다. 1910년 모스크바로 간 그는 모스크바 회화조각건축학교에 입학한다.[192] 그는 후에 러시아 구성주의 건축을 이끌게 될 3형제 중 한 사람인 알렉산더 베스닌(Alexander Vesnin)과 작업실을 같이 사용하게 되었다. 1년간 모스크바 대학에서 배운 타틀린은 자유로이 작업하기 위해 학교를 떠난다. 그는 이미 모스크바 대학생들 대부분이 참여했던《러시아 미술가연합》전에 작품을 보낸 바 있고, 1911년 라리오노프를 통해 그해 열린《청년 연합》전에 11점을 출품함으로써 아방가르드로 데뷔하였다.[193] 이 작품들 중에는 세잔의 영향을 받은 정물화와 많은 바다 그림들이 포함되어 있었다도 95. 타틀린은 라리오노프 및 곤차로바와 이때부터 1913년 크게 다투어 갈라설 때까지 밀접한 관계를 갖고 작업하였다. 곤차로바는 그 당시의 타틀린을 키가 크고 말랐으며, 긴 윗입술과 끝이 위로 향한 코, 눈에 띄는 우울한 눈을 가진 '물고기 같은' 젊은이였다고 기억한다. 그러나 그는 그의 소심함을 이해할 수 있는 사람들에게는 매우 매력적인 사람으로 보였고, 예술과 바다에 대해 위트 있고 때로는 밝은 모습으로 이야기하곤 했다.

타틀린이 성상화를 발견한 것은 아마도 곤차로바를 통해서였다.[194] 이 전통에 오랫동안 굉장한 관심을 갖고 있었던 곤차로바는 많은 개인 컬렉션을 소유하고 있었다. 많은 수의 성상화들이 깨끗하게 청소된 상태로 대중에게 전시된 것은 로마노프 왕조 300년을 기념하기 위해 1913년 모스크바에서 열린《고대 러시아 회화》라는 최고의 전시를 통해서였다. 곤차로바는 이 훌륭한 전시가 가져온 극도의 흥분을 여전히 기억하고 있다. 미술가들 사이에서 그 영향은 좀 더 지속적인 중요성을 지닌다. 타틀린의 작품에는 1913년의 〈누드로부터의 구성〉도 144에서처럼 색채 사용과 평평하고 장식적이며 구부러진 리듬 사용에 있어서 성상화 전통이 나타나 있다.

모든 것을 구부러진 면으로 단호하게 전환시키는 방식은 타틀린의 무대 디자인에서 3차원으로 발전되었다. 1912년《당나귀의 꼬리》에 보낸 50점의 작품 중 34점의 무대 의상 디자인은 1911년 '모스크바 문학 서클' 이 무대에 올린 〈막시밀리아누스 황제와 그의 아들 아돌프〉를 위한 것들이었다.[195] 말레비치와는 달리, 타틀린은 곧《예술세계》전시에 초대되었고, 1913년과 1914년 전시에 모두 글린카의 오페라 〈이반 수사닌〉도 142을 위한 디자인과 모형을 보냈다. 타틀린이 그 준비에 막대한 노력을 기울이고 모든 막(幕)을 위해 3차원의 모형을 만드느라 고심했음에도 불구하고 이 계획은 실현되지 못했다.

타틀린이 베를린과 파리로 역사적인 여행을 떠나기 전에 작품을 보냈던 전시

140 카시미르 말레비치, 〈역동적인 절대주의〉, 1916

는 1913년 《청년 연합》 전과 《다이아몬드 잭》, 모스크바에서 열린 제2회 《현대 회화》 전 등이다.#196 타틀린은 다작으로 유명한 동료들인 라리오노프, 곤차로바, 말레비치와는 달리 작품을 많이 제작하지 않았던 것 같다. 이러한 전시에 보낸 많은 작품들은 대부분 같은 것이었고 작은 드로잉들이 많았다. 그가 당시 선원으로 돈을 벌어 생계를 유지했다는 사실이 과작(寡作)의 원인이라고 볼 수도 있겠으나, 나중에도 매우 느리고 고통스럽게 작업을 하였다. 1913년 가을 베를린으로 떠나

141 블라디미르 타틀린, 〈성 안의 홀〉, 〈막시밀리아누스 황제와 그의 아들 아돌프〉를 위한
무대 배경 휘장, 1911

142 블라디미르 타틀린, 〈숲〉, 오페라 〈이반 수사닌〉을 위한 무대 뒷배경

기 전에 그린 그림들 중 가장 진보적인 작품은 위에서 언급한 〈누드로부터의 구성〉이다 도 144.

말레비치가 같은 시기에 그린 입체미래주의 작품들과 이 작품을 비교해 보면 매우 흥미롭다. 〈칼 가는 사람〉도 157과 〈물동이를 든 여인〉도 113에서 말레비치는 세잔의 가르침(세잔은 베르나르에게 보낸 편지에서 "선도 없고 모델링도 없다. 단지 대비만 있을 뿐이다. 색채의 충만함이 있을 때 형태의 충만함이 있다."라고 썼다)을 따르고 있다. 타틀린 역시 그의 작품을 이 교훈에 입각하여 제작했으나, 거칠고 덜 마무리된 윤곽선은 말레비치가 형태의 윤곽선을 주의 깊게 한정시켰던 것보다 더 세잔의 기법에 가깝고 할 수 있다. 비록 두 화가 모두 다른 어떤 화가들보다 더 많이 세잔을 모델로 삼았고, 그들의 공통된 환경과 영향들이 이 두 화가를 결합시켰다 할지라도 두 사람을 별도로 보기는 힘들다. 타틀린은 회화의 모델에 대한 태도에 있어서 말레비치와 비교되며, 그러한 점에서 그들은 모두 러시아인이었다. 즉 말레비치처럼 타틀린도 사물이나 사람을 하나의 개별적인 전체로 보지 않았다. 비록 다른 방식이었다 할지라도, 두 사람 모두 인물을 기하학적인 패턴에 종속시켰다. 그러나 말레비치의 1909-1910년 원시주의 그림들과 그

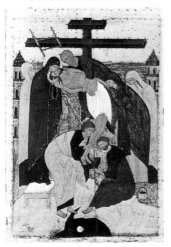

143 〈십자가에서 내리심〉, 북부 러시아 화파의 성상화. 15세기. 성상화는 타틀린 초기 회화 발전에 큰 영향을 주었다. 그는 말년에 다시 이 출처에 관심을 갖기도 하였다.

144 블라디미르 타틀린, 〈누드로부터의 구성〉, 1913

후의 입체미래주의 그림들은 회화의 2차원적인 특징을 강조했던 반면, 타틀린은 새로운 회화 공간에 대해 관심을 갖기보다는 궁극적으로 실제 공간에 더 관심을 가졌다. 그는 입체파 화가들처럼 사물의 진정한 시각적 재현에 도달하기 위해서가 아니라, 색채와 표면의 유희를 통해 생성된 실제 공간을 통합시키기 위해 사물을 해체시켰다. 색채와 캔버스는 그 자체의 논리에 따라 물질로 취급되었다.

　타틀린과 말레비치 두 사람의 계속되는 경쟁에도 불구하고(그들의 만남은 여러 차례 몸싸움으로 끝난 적도 있다) 말레비치는 타틀린이 진정으로 존경하는 유일한 러시아인 동료였다. 비록 그를 불행에 빠뜨린 질투심이 극단까지 이르러 말레비치와 한 동네 사는 것조차 싫어하게 되었지만, 그러면서도 그는 비밀리에 말레비치의 작품과 개념에 접하고 있었다. 이러한 사실을 뒷받침하는 편지와 글이 타틀린이 죽은 후 그의 유품에서 발견되었다. 타틀린은 자신의 작품에 관한 글 이외에 말레비치에 대한 모든 참조할 만한 것에 푸른색으로 밑줄을 그어 놓았다. 피카소를 제외하고, 말레비치 외의 다른 미술가에 대한 언급은 없었다. 이 유품들에는 말레비치의 글을 한두 개씩 복사하여 놓은 것도 있다. 타틀린은 오랫동안 말레비치를 보지 않았음에도 불구하고, 1935년 레닌그라드에서 있었던 말레비치의 장례식에 참가하였다.

　말레비치 이외에 타틀린이 존경했던 화가는 거의 없다. 처음에 그는 슈추킨과 모로소프의 훌륭한 소장품들을 통해 알게 된 세잔을 가장 숭배했으며, 후에는 러시아 19세기 화가이며 '순회파' 화가들의 스승이었던 치스탸코프(제1장을 보시오)를 존경했다. 1920년대 후반과 1930년대 초에 타틀린이 교수로 있었던 브후테마스(Vkhutemas)의 학생들은 그가 평소에 레제와 피카소를 존경하는 것처럼 말했다고 회상한다. 관심 분야가 편협했던 만큼 그는 자신이 관심 갖는 것에 대해 열정적이었다. 예를 들어 그는 레스코프의 소설과 흘레브니코프의 시만을 반복해서 읽었다. 사실상 흘레브니코프는 그와 친한 친구였으며, 마지막 작품인 〈잔-게시〉도 *146, 147*는 타틀린이 만든 최초의 무대 작품이었다.#197 그는 1923년 레닌그라드에서 이 희곡을 완성했는데, 그해에 흘레브니코프는 노브고로드 근처의 산타로보에서 처절한 가난 속에 거의 기아 상태로 죽었다. 흘레브니코프의 죽음은 모든 아방가르드 예술가들에게 커다란 슬픔을 안겨 주었다. 왜냐하면 마야코프스키, 라리오노프, 카멘스키, 다비트 부를리우크 등이 새로운 예술 운동에 대한 끊임없는 선동가이자 선전가였다면, 금욕주의자라고 할 정도로 비세속적이고 매우 온화했던 흘레브니코프는 이 운동을 이끌 창조적인 천재라고 여겨졌기 때문이다.

　타틀린 또한 모스크바에서 혁명 이전에 극도로 가난하게 살았고 생계를 유지

145 카시미르 말레비치, 〈흰 바탕 위의 노란색 사변형〉, 1916-1917

하기 위해 많은 색다른 직업을 가졌다. 곤차로바는 타틀린이 한 번은 서커스에서 레슬링 선수로 일한 적이 있으며, 약한데다 아마추어였기에 형편없이 얻어맞아 결국 왼쪽 귀의 청각을 잃게 되었다고 회상했다. 1913년 타틀린은 그의 친구들인 우크라이나의 가수와 음악가 그룹이 그해 가을에 열릴 《러시아 민속미술》 전에 참가하기 위해 베를린으로 떠나는 데 동행하기로 결심한다.[198] 타틀린은 이 그룹에서 아코디언을 연주했다. 베를린에서는 타틀린에 대한 재미있는 에피소드가 많았다. 그는 황제의 주목을 끌 요량으로 장님 음악가 행세를 했고, 황제는 그에게 금시계를 주었다! 이것을 타틀린은 즉시 팔아 그 동안 전시에서 합법적으로 모은 돈과 함께 파리로 가는 차표를 사는 데 썼다. 1913년 후반이었다. 이 여행의 가장 큰 목적은 피카소를 만나는 것이었다. 슈추킨의 소장품에서 피카소의 작품을 처음 본 이후로 타틀린은 당시 입체주의적 구축물을 실험하고 있던 피카소를 만나기를 꿈꾸어 왔다. 그는 피카소를 방문했을 때 압도당하고 만다. 그래서 피카소에게 같이 머무르며 작업할 수 있게 해달라고 애원한다. 이 거장이 머무르라고 허락만 한다면, 붓을 깨끗이 빨고 캔버스를 준비하며 심지어는 바닥 청소까지 할 수 있다고 말했을 정도였다. 그러나 소용이 없었다. 피카소에게는 그 당시 요구를 들어주어야 하는 궁핍한 친구들이 이미 너무 많았기 때문에, 아무리 애원해도 잘 알지도 못하는 낯선 화가를 배려해 줄 수 없었다. 그러나 피카소는 그가 짧은 기간 동안 종종 아코디언을 들고 그를 방문했다고 회상한다. 마침내 돈이 다 떨어진 그는 모스크바로 돌아갔지만, 그의 머리는 이미 혁신적인 개념들로 가득 차 있었다. 그는 곧 모스크바의 그의 작업실과 베스닌의 작업실에서 최초의 《구축》 전시를 열었다. 이러한 작품들은 물론 피카소의 구축물과 직접 관련된 것이지만, 그 추상성에 있어서는 이미 더 진보적인 작품이었다.[199]

타틀린이 그의 첫 '회화 부조'를 만든 것은 1913-1914년 겨울이었다.[200] 이것은 폐쇄된 조각 덩어리라는 형태 개념으로부터 공간을 조각한다는 개방되고 역동적인 구성 개념으로 발전하는 3차원적 형태 개념의 첫 단계였다. 처음으로 우리는 그의 구축물들에서 회화적인 요소로서 도입된 실제 공간을 발견할 수 있다. 또 처음으로 서로 다른 많은 물질들의 상호 관계가 실험되고 조정됨을 볼 수 있다.

타틀린의 초기 '회화 부조' 도 150-156와 그의 후기 '부조 구축물들' 도 158, 160 중 남아 있는 것은 이 책에 도판으로 실린 것들과 1917년 작품들인 〈늙은 바스마냐야〉와 〈구성: 재료의 선택〉도 154이 전부이다.[201] 후자의 두 작품은 모두 모스크바에 있는 트레야코프 미술관에 보존되어 있으며, 나는 최근에 러시아를 방문

146-147 블라디미르 타틀린, 흘레브니코프의 희곡 〈잔-게시〉를 위한
무대 및 의상 디자인 모형, 예술문화미술관, 1923

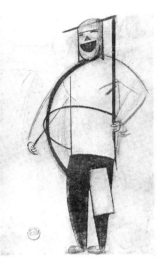

148-149
블라디미르 타틀린,
오스트로프스키의 희곡
〈17세기의 희극〉 공연을 위한
두 개의 무대 디자인,
모스크바 예술극장, 1933

150 블라디미르 타틀린, 〈병〉, 1913년경

하여 이 작품들에 대해 연구할 수 있었다. 도판에 의존하여 분석하는 일은 불충분하고 최악의 경우 잘못된 판단을 내릴 소지가 있다. 특히 이 작품들이 지니고 있을 기본적인 촉각적 특질과 개입된 개념의 복합성을 생각하면 분석하는 것이 더 힘들게 느껴진다.#202 예를 들어 1914년의 구축물은 타틀린에 관한 유일한 모노그라프로서 당시의 비평가 니콜라이 푸닌(Nikolai Punin)이 써서 1921년에 출판한 『타틀린: 입체파에 반대하여 *Tatlin: Against Cubism*』에 실린 것을 여기에 재수록한 것이다. 이 사진이 찍힌 비스듬한 각도는 두 개의 지배적인 형태가 지닌 역동적인 추진력을 강조한다. 이 작품이 처음 전시되었던《전차 궤도 V》전에서 찍은 정면 사진에서는, 구조물의 기하학적인 기반을 강조하면서 공간을 편안하게 포용하면서 오목하게 만들고 있다는 인상을 준다.7

〈병〉도 150은 타틀린의 초기 '회화 부조'들 중 하나다. 초기에 실제 재료들로 실제 공간에서 실험하였다는 것은 흥미로운 일이다. 사물인 병은 여전히 그 모습을 지닌다. 즉 병으로서의 식별이 가능하다. 그러나 그것은 개별성을 지닌 사물이 아니라, 분석된 '병의 성격을 지닌 사물'이다. 우리에게 친숙한 병의 실루엣은 평평한 금속 조각을 오려 낸 그림자로 고립되어 있으며, '통과해 볼 수 있는' 감각, 즉 유리병의 기본 속성인 투명성 그 자체로 강조되면서 끈을 살창 무늬로 박은 '병의 형태'에 의해서 암시되고 있다. 유리는 매끄럽고 반사하는 성질 때문에 광택을 갖게 된다. 그래서 살창무늬가 있는 병에 병의 전형적인 볼록한 부분을 나타내는 고깔 모양의 구부러진 광택 있는 금속 조각이 보인다.[203] 병의 본질적인 요

151 블라디미르 타틀린, 〈회화적 부조〉, 1913-1914 152 블라디미르 타틀린, 〈회화적 부조〉, 1913-1914

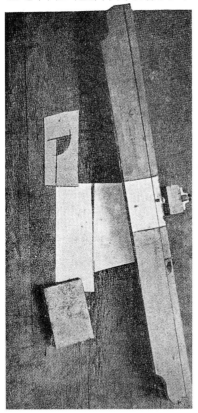

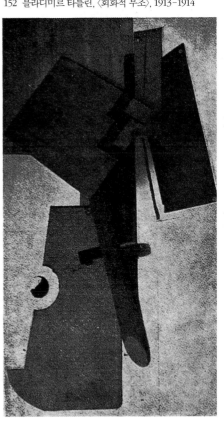

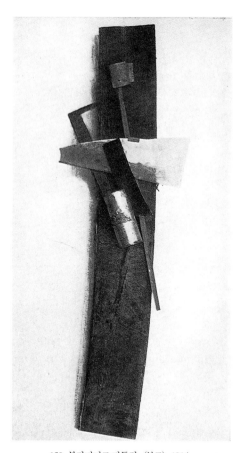

153 블라디미르 타틀린, 〈부조〉, 1914 154 블라디미르 타틀린, 〈회화적 부조: 재료의 선택〉, 1914

소인 둥근 부분이 한 조각의 구부러진 광택 낸 금속으로 따로 표현되고 있으며, 그 끝 부분은 이미 반사하는 역할을 하고 있다. 그리고 분리되어 있는 그 부분이 비감 어린 2차원의 실루엣과 물리적으로 병치됨으로써 대비를 통한 기지 넘치는 표현이 창출된다. 여기에서 교훈은 벽지 조각에 의해서 더욱 강조된다. 즉 깊은 원근법적 패턴의 일루전이 주름과 찢긴 가장자리에 의해 두드러진다. 전경을 지배하고 있는 원통 형태는 납작하고 2차원적인 성격이 강조되는 다른 요소들을 감싸안는다. 원통 형태는 다른 요소들을 잘라내면서 뒤로 구부러지기 때문에 그 원형의 움직임을 '실제의' 공간 속으로 계속 밀고 나간다. 그래서 우리는 뒷면의 끝부분 가장자리가 사라지는 것을 볼 수 있다. 이렇게 특유의 '폐쇄된' 형태는 각

부분별로, 그리고 속성에 따라 해체되며 '실제적이고' '환영적인' 공간의 개념을 대비시키는 일련의 면에 의해 분석되고 있다.

'실제의' 재료는 주석, 나무, 철, 유리, 석고로 된 타틀린의 다음 작품에 도입되었다. 1914년의 어떤 작품에서 우리는 각각의 요소들이 그 물질성을 그대로 드러내는 구성, 즉 전체에 종속되는 그 본질적인 구성 요소들이 서로 대립하여 작용하는 단순한 구성을 만나게 된다 도 153. 주석으로 된 (여전히 라벨이 붙어 있어서 실제 세계의 '리얼리티'를 강조하는) 원통은 한쪽으로는 접합된 나무 조각을 받혀주고 있으며, 다른 한쪽으로는 채색된 얇은 베니어판 조각에 고정되어 있다. 두 요소 사이에는 가장자리가 불규칙한 유리 조각이 끼워져 있다. 이 물체들 위쪽에는 끝에 사각의 철 조각이 씌워져 있는 얇은 나무 막대가 있으며, 그것은 이러한 다듬어지지 않은 여러 형태와 재료들의 표면 효과를 포괄하는, 거칠고 약간은 휘어진 바탕 판에 나사못으로 고정되어 있다.

다음으로 공간은 회화적인 요소로서 도입되었다 도 154. 1914년의 〈부조〉에서

155 블라디미르 타틀린, 〈판지 No. 1: 늙은 보스마냐〉, 1916-1917 156 블라디미르 타틀린, 〈부조〉, 1917

사용된 재료들은 석고, 철, 유리, 나사못 등이다. 두 개의 대립하는 재료 및 형태들이 기본적인 조화를 이룬다. 즉 삼각형으로 잘린 불투명하고 무딘 표면의 철판 조각과, 큰 컵을 세로로 반 잘라낸 것 같은 오목한 형태에 끼워져 있는 투명한 유리 조각이다. 석고 바탕 면에 꼬챙이로 끼워져 있는 삼각형의 철판은 180도 각도로 접혀지는 밑으로 향한 평평한 평면들을 나타낸다. 중심축은 삼각형을 통해서 계속되고, 오른쪽에 있는 유리로 된 열려 있는 원추 형태를 지탱한다.

1915-1916년의 코너 구성에서 도 158, 160 타틀린은 공간적으로나 시간적으로 그의 초기 작품들을 한정시켰던 '틀' 혹은 '배경'을 없애 버렸다. 왜냐하면 틀은 '미술작품'을 고립시키고 선택된 한 순간을 신성시하며 그것을 고양시켜 '영원'의 상태까지 이르게 한다고 생각했기 때문이다. 즉 완벽하고 개인적이며 이상적인 세계로부터 차단하는 역할을 한다는 것이다. 타틀린이 파괴하려고 했던 것은 바로 삶의 리얼리티로부터 미술의 리얼리티를 분리시키는 모든 것이었다. 그는 '실제 공간 속의 실제 재료'를 주장하였다.

1916년의 이러한 복잡한 구축물들은 실제로 철사에 의해 벽에 매달렸다. 그러나 미술가의 기술 부족 때문에 오히려 작품들은 자유로이 날고 있는 듯한 인상을 준다. 작품에 대한 개념이 작가의 기술적 능력을 넘어서는 것이 미술가들의 특징이자 비극이다. 타틀린이 그의 생애의 마지막 30여 년을 글라이더(결국 전혀 날지 못했던)를 디자인하는 데 몰두했다는 사실과, 말레비치가 사람들이 거주할 수 있는 〈행성들〉을 디자인했다는 것은 확실히 로켓 시대의 도래를 알리는 것이었다. 러시아에서 나타난 하늘을 지배하려는 충동은 이러한 미술가들에 의해 그렇게도 열정적으로 표현된 예술 충동이 합리화되어 나타난 것이었다.

이러한 코너 구조물들은 타틀린의 가장 급진적인 작품에 속한다. 그것 속에서 그는 새로운 공간 형태를 창조했다. 즉 그 움직임들이 공간으로 돌출하고 공간을 쪼개며 감싸안고 차단하거나 꿰면서 계속해서 상호 교차하는 면의 리듬을 만들어 낸다.

그러한 추상 구조물을 통해 타틀린은 일련의 기본적인 기하학적 형태들 안에서 고찰된 개별 재료들에 대한 연구에 집중하기 시작했다. 이러한 '재료의 문화'(그가 이렇게 불렀다)는 그가 여러 교육 기관에서 가르친 후기 디자인 체계를 위한 기반이 되었다.[204] 그는 처음에 페트로그라드와 키예프의 인후크(Inkhuk, 지방미술연구소)에서 가르쳤으며, 1927년 브후테마스의 도자기 디자인 학부장으로 임명되어 모스크바로 돌아와 교수가 되었다. 그가 〈레타틀린 Letatlin〉도 159이라고 불렀던 글라이더를 만들기 시작한 것은 이 시점이었다. 이 용어는 '날다'라는

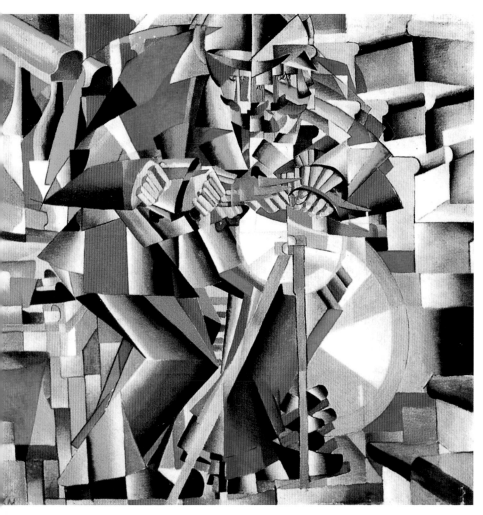

157 카시미르 말레비치, 〈칼 가는 사람〉, 1912

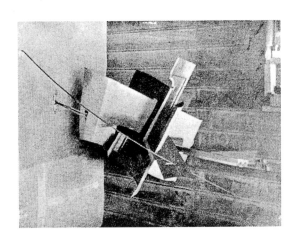

158 블라디미르 타틀린,
〈복합 반反부조〉, 1915

말과 '타틀린'을 결합시킨 것이다. 이 작품은 전체가 나무로 되어 있으며 자연 형태에 대한 자세한 연구에 근거한 것이었다.#205 타틀린은 어린 곤충들을 잡아 상자 안에 넣어 키우곤 했는데 그것들이 완전히 자라나면 들판으로 데리고 나가 바람에 반응하여 날개를 접고 바람을 맞으면서 멀리 날아가는 모습을 관찰하곤 했다. 그의 완성된 글라이더는 외양뿐 아니라 유기적인 구조에 있어서도 곤충과 매우 흡사하다. 타틀린의 이 디자인에 근거해서 러시아에서 새로운 실험이 행해졌다는 보고가 있다. 아마도 타틀린의 꿈은 실현되었을 것이다. 그는 그의 '재료의

159 타틀린의 글라이더 〈레타틀린〉 모형, 1932, 모스크바

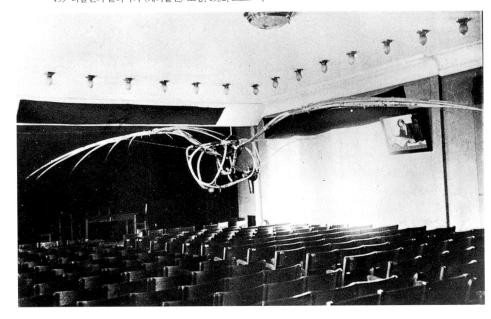

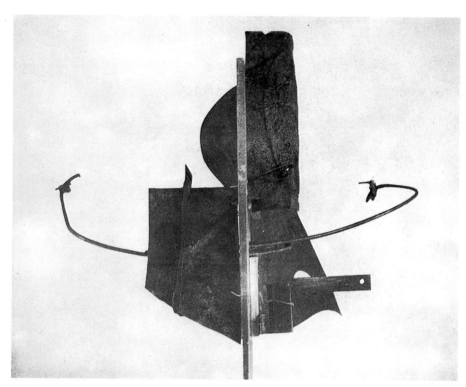

160 블라디미르 타틀린, 〈코너 부조〉, 1915

문화'와 유기적인 형태에 대한 관심을 통해 직관적으로 해결점에 도달할 수 있었으며, 그것을 모든 디자인의 기초로 삼았다. "나의 기계는 생명의 원리와 유기적인 형태에 기초를 두고 있다. 이러한 형태들을 관찰함으로써 가장 미적인 형태가 가장 경제적이라는 결론에 이를 수 있었다. 재료를 구성하는 작업이 바로 예술인 것이다."[8]

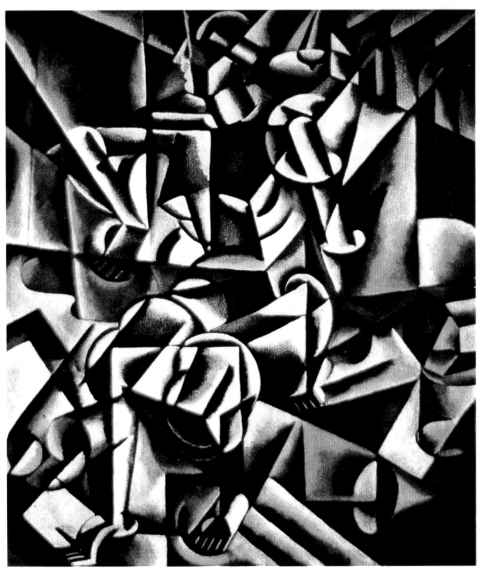

161 류보프 포포바, 〈앉아 있는 인물〉, 1915년경

1914년에서 1917년까지

말레비치와 타틀린 각각의 발전을 추적하면서 나는 일련의 사건들을 기술해 왔다. 이제 1913-1914년의 라리오노프와 곤차로바의 광선주의 이론과 그들의 미래주의 작품의 발전으로 되돌아가려고 한다. 입체미래주의 운동은 당시 고조에 달해 있었고, 시인과 화가들의 협력 관계도 가장 밀접해 있었다. 이러한 협력 관계는 1913년 12월 '청년 연합'에 의해 무대에 올려진 두 개의 작품에서 절정에 달하게 된다. 하나는 블라디미르 마야코프스키의 첫 희곡으로 필로노프가 장식했던 〈블라디미르 마야코프스키, 비극〉인데 나중에 논의할 것이다.[#206] 다른 하나는 마티우신의 음악과 크루체니흐의 부조리 대본으로 이루어진 미래주의 오페라 〈태양을 극복한 승리〉이다 도 122-125. 무대 배경과 의상은 말레비치가 맡았다. 두 작품 모두 1913년 12월에 이틀 연속으로 페테르부르크에 있는 루나 파크 극장에서 공연되었다. 이 작품들 이후 입체미래주의 시인과 화가의 협동 관계는 결렬되었고, 그들은 각각의 매체를 통한 발견과 경험에 몰두했다.

추상화파가 발전해 러시아 현대 미술 운동에서 지배적인 역할을 하게 되고 수많은 작은 그룹을 탄생시킨 것은 그후 4년 동안이었다. 그것은 말레비치에 의해 시작되었다. 그는 전쟁 동안 아방가르드를 이끌었던 인물이며, 1915년 디아길레프에 합류하기 위해 러시아를 떠난 라리오노프 및 곤차로바의 뒤를 잇는 화가였다.

20세기 초부터 러시아는 전유럽으로부터 온 사상들이 계속해서 만나고 교류했던 중심지였다. 1914년 1차 세계대전의 발발과 함께 러시아는 고립되었고 전쟁 기간 내내, 그리고 1921년 봉쇄로 끝이 난 혁명 기간에 모스크바와 페트로그라드(당시에는 그렇게 불렀다)는 예술가들이 맹렬하게 활동을 펼쳤던 장(場)이었다. 혁명 이전에는 절대주의 운동이, 혁명 이후에는 구성주의가 나타나 구체화되었으며, 1920년대 초에 외부 세계와의 사상 교류가 재개되었을 때 이 두 개의 잘 알려지지 않은 운동은 전쟁 이후의 유럽에 커다란 충격을 주게 된다.[#207] 제1차 세계대전 이후 유럽 전역의 사상들은 독일, 특히 베를린에서 만났고 러시아 미술이 눈에

162 파벨 필로노프,
〈남자와 여자〉, 1912

띠는 공헌을 해 하나의 종합을 이루게 된 곳도 여기였다. 특히 건축과 디자인의 국제주의적 기능주의 양식이 발전하는 데 있어서 러시아 절대주의와 구성주의 운동은 근본적으로 중요한 역할을 하였다.

그러나 많은 점에 있어서 전쟁 기간 중의 러시아의 분위기는 미래주의와 '비상식적 사실주의'를 반영하고 독일 다다 운동을 닮아가고 있었다. 적대적이고 무의미한 세계에서 희생되고 있다는 생각이 만연해 있었다. 미래주의자들이 썼거나 얼굴에 직접 그렸었던 우스꽝스러운 가면들(《태양을 극복한 승리》[1]에서 배우들은 딱딱한 종이로 만든 그들의 키만한 가면을 쓰고 '비상식적인' 말에 따라 꼭두각시 같은 몸짓을 하며 좁은 무대에서 공연했다), 그들이 채택한 기묘한 복장들, 그들의 시와 회화에 나타나는 점잖지 못한 욕설과 떠들썩한 거리의 언어들, 이 모든 전형적인 러시아 미래주의의 특징들은 다다와 같은 현실의 부정을 암시하며 퇴폐적인 사회에서 순응하지 못한 쓸모없는 자신들을 신랄하게 조롱하는 것이었다.[208] 이러한 분위기는 본질적으로 비창조적이고 부정적이며 수동적이었다. 생

186

산된 그림들은 말레비치의 〈모스크바의 영국인〉도 *121*이나 파벨 필로노프의 〈남자와 여자〉도 *162*와 같은 작품들이었다. 필로노프는 당시 러시아의 다른 화가들보다 독일 미술 운동에 가까웠으며, 〈사람들-물고기들〉도 *163*과 같은 작품들에서는 초현실주의를 예고한다.

러시아에는 라리오노프와 곤차로바, 마르크 샤갈의 작품 몇 점 외에는 특이하게도 표현주의 회화가 거의 없다.[#209] 샤갈도 필로노프도 그들 시대의 러시아 미술계의 전형적인 인물은 아니었다. 샤갈은 유태인이라는 점과 파리에서 수학했다는 점에서 그러하다.[#210] 그는 라리오노프 및 모스크바 원시주의자들과 마찬가지로 '루보크'에 대한 관심을 공유했으며, 실제로 파리에 있을 당시인 1911-1914년까지 라리오노프의 거의 모든 전시에 작품을 보냄으로써 조국의 미술계와 계속 접촉하고 있었다. 제1차 세계대전이 일어나 러시아로 돌아왔을 때, 그는 모스크바의 입체미래주의 서클에 가입하지 않고 오히려 키예프, 오데사, 그의 고향인 비테브스크를 중심으로 한 유태인 화가들의 모임에 참여하였다.[#211] 그러나 이 당시 그의 그림은 러시아에서 진행되고 있던 추상 미술의 영향을 반영하고 있었다. 물론 그의 그림은 항상 재현성을 유지하였다. 이 때문에 말레비치는 그를 '촌닭'이라고 단호하게 배제시켰다(제8장을 보시오). 혁명 직후 '현대적인' 디자인과 레이아웃으로 초기의 인쇄 실험 작품으로 꼽히는 몇 권의 훌륭한 어린이 책도 *167*이 이 모임에서 발간되었는데, 여기에는 엘 리시츠키도 끼어 있었다.[#212]

163 파벨 필로노프, 〈사람들-물고기들〉, 1915년경

164 류보프 포포바, 〈이탈리아 정물〉, 1914

그러나 필로노프는 다른 경우였다.[213] 1883년 모스크바에서 태어난 그는 1896년 고아가 되어 상트페테르부르크로 간다. 어렸을 적부터 드로잉을 배웠으나, 1902년 처음 미술 아카데미 시험에 응시했을 때는 떨어졌다.[214] 그러나 관대한 스승이 그를 5년간 개인적으로 가르쳐 1908년에 아카데미에 입학하였으나, 신경증 증세를 보여 2년 후에 그만두었다가 복학하였다. 1910년 아카데미를 졸업하고 '청년 연합' 러시아 미래주의 조직의 창설 멤버가 되었다. 1914년까지 필로노프는 비록 잘 나서지는 않았지만 미래주의 운동의 꾸준한 일원이었다. 그리고 초기의 간행물들에 삽화를 그렸으며, 앞에서 언급하였듯이 슈콜니크(Shkolnik)와 함께 마야코프스키의 첫 희곡 〈블라디미르 마야코프스키〉 무대 휘장을 디자인했

165 류보프 포포바, 〈구성적 회화〉, 1917

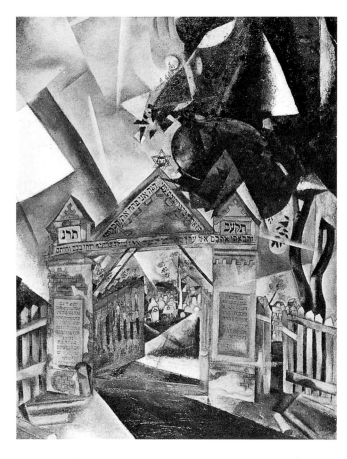

166 마르크 샤갈,
〈묘지의 입구〉,
1917

다. 필로노프는 전쟁 동안 군 복무를 했음에도 불구하고 전쟁 중에도 그림을 계속 그렸다. 모든 미래주의 예술가들과 함께 열렬히 환영했던 혁명 이후에 필로노프는 '분석적인' 회화의 방법으로 그리기 시작했다. 수많은 추종자들을 이끌었던 그는 1925년 페트로그라드에 '분석적인 회화'라는 이름으로 학교를 세워 모든 사적인 미술 그룹과 조직이 해체되었던 1928년까지 운영하였다.#215 필로노프의 그림은 특유의 미묘함과 민감한 터치를 특징으로 갖고 있다. 그의 많은 유화 그림들은 마치 수채화 같다는 인상을 받을 정도로 그 붓 작업이 밝고 부드럽다. 이러한 탁월한 기법은 작품에 대한 그의 열정적인 헌신에 의해 획득된 것이었다. 그는 하루 18시간씩 그림을 그렸는데, 기념비적인 크기의 작업을 할 경우에도 시작하기 전에 세세하게 준비하곤 했다. 필로노프의 그림은 당시의 다른 어느 작가보다도

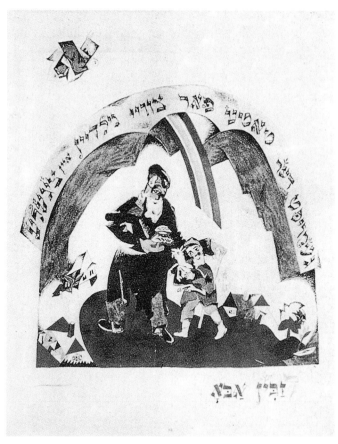

167 엘 리시츠키, 유태인 아동용 도서의 삽화, 비테브스크에서 출판, 1918년경

168 마르크 샤갈, 국립 유태인 극장의 프리즈를 위한 디자인, 모스크바, 1919-1920

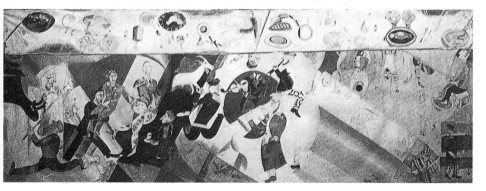

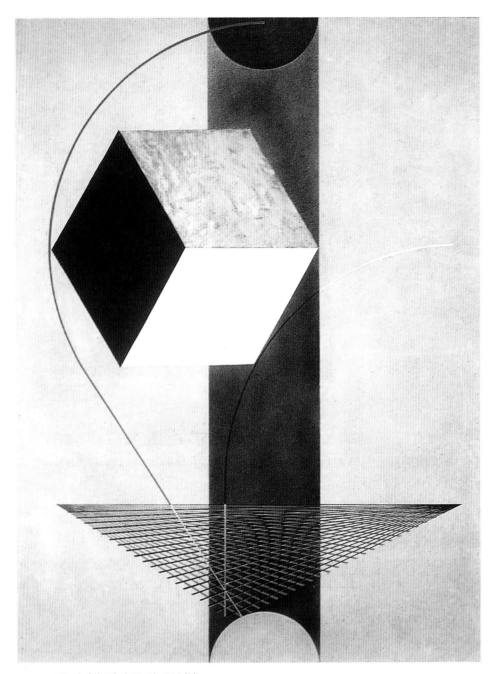

169 엘 리시츠키, 〈프룬 99〉, 1924년경

파울 클레(Paul Klee)에 가까웠다.[216] 클레처럼 그도 어린아이나 정신병자의 그림에 관심을 가졌다. 두 화가의 그림을 보면 우리의 눈은 화면 안의 여러 요소들을 따라 움직이게 된다. 하나의 이야기 혹은 여행을 하듯이 직접적인 형식적 통일성이 없는 그림들 안에서 점차 어떤 유형과 의미를 발견하게 된다. 그러나 두 화가 사이에는 실제적인 연관 관계가 거의 없었던 것 같다. 왜냐하면 클레는 이전의 '청기사파'나 '다리파' 화가들이 출품했던 러시아의 전시회에 작품을 보낸 일이 없기 때문이며, 또한 필로노프도 클레에 대해 별로 읽은 것이 없었고 러시아를 전혀 떠난 적이 없기 때문이다.[217] 그는 제2차 세계대전 중 레닌그라드가 포위되었을 때 큰 용기와 영웅적인 행동을 보여 주고 죽었다.

그 동안 독일의 전쟁 이전의 미술계는 표현주의자들과 '청기사' 그룹에 의해 주도되었으며, 프랑스에서는 피카소와 브라크의 입체파가 들로네와 쿠프카의 오르피즘 및 마르셀 뒤샹과 피카비아의 기계 그림에 영향을 주었고, 1911-1912년 말레비치의 작품과 유사성을 지닌 레제의 역동적인 입체주의 그림에도 영향을 주었다. 이탈리아에서는 미래주의자들이 선동적인 작품을 계속하면서 회화와 조각에서 역동성을 나타낼 수 있는 체계를 발전시켰다. 러시아 미술가들은 정기간행물과 전시에 가끔 걸린 작품들, 그리고 개인적인 친분을 통해서 이러한 모든 미술 운동에 접촉하고 있었다.[218] 게오르기 야쿨로프(Georgy Yakulov)는 1912-1913년 파리에서 작업하면서 특히 들로네와 가깝게 지냈고, 알렉산드라 엑스테르는 레제와 절친한 사이였으며, 미래주의 화가들과 조각가인 보치오니를 만나러 이탈리아를 자주 방문하곤 했다. 나데주다 우달초바(Nadezhda Udaltsova, 1886-1961)와 류보프 포포바(Liubov Popova, 1889-1924)는 1907-1910년에 아르세네바 고등학교에 같이 다녔다. 졸업 후 그들은 모스크바에서 작업실을 같이 사용하였으며, 1912년 파리로 떠나 거기에서 르 포코니에와 메칭거에게 배웠다. 그들도 많은 동향인들처럼 1914년 전쟁이 발발하자 러시아로 돌아온다. 샤갈, 푸니, 알트만, 보고슬라프스카야 등이 모두 파리에 장기간 머무르다 돌아왔다. 엘 리사츠키는 다름슈타트에 있는 건축학교에서, 칸딘스키를 비롯한 '청기사파'의 다른 러시아 화가들은 뮌헨에서 돌아왔다.

이렇게 전쟁의 발발과 함께 서구 미술의 중심지들이 해체되고 그 멤버들이 흩어졌던 반면 러시아에서는 이러한 상황이 그들을 재결합시킬 수 있는 절호의 기회로 작용했다. 비록 이 미술가들 중 많은 수가 전쟁에 참가하였으나(필로노프는 1915-1918년 루마니아의 전선에서 보냈고, 야쿨로프는 1917년 심한 부상을 입었다),[219] 대부분의 미술가들이 모스크바와 페트로그라드에 남아 있었다. 그렇

170 이반 푸니, 〈테이블 위의 접시〉, 1915년경

다고 해서 그들이 전쟁에 전혀 무관심한 것은 아니었다. 그들은 부상자를 돕기 위해 전시를 열기도 했다. 마야코프스키를 비롯한 그들 중 몇몇은 전쟁 예술가로서 전장에까지 갔다. '선동적인' 행동이 새로운 체제에 대한 지식을 유포시키고 용기를 줄 수 있다는 점에서 혁명 기간 중에도 계속되는 하나의 전통이 되었다.

러시아 아방가르드의 위치를 부풀리는 데 기여한 최초의 사건은 1915년 2월에 페트로그라드에서 열린 전시였다. 이 전시회의 명칭은 《미래주의 전시회: 전차 궤도 V》였다.[220] 비교적 부유한 집안의 이반 푸니가 이 전시를 재정적으로 후원했다. 푸니와 그의 아내 보고슬라프스카야는 말레비치 및 1914년경 파리에서 돌아온 그의 친구들과 급속도로 가까워졌고, 절대주의 초기 추종자들 중에 끼게 되었다.[221]

이 전시는 다시 한 번 말레비치와 타틀린을 만나게 했다. 당시 미술계의 많은 미술가들과 마찬가지로 처음 그들은 라리오노프를 통해 만났었다. 그러나 그들이 유력한 두 운동의 지도자로 두드러지게 된 것은 바로 이 전시에서였다.

타틀린의 작품들은 이 전시에서 가장 급진적이었다.[222] 그는 1914년 '회화부조' 도 154 들과 1915년의 작품 하나를 전시했다. 모두 6점이었다(이것은 타틀린이 이 작품들을 공개한 최초의 그룹전이었다). 말레비치는 1911 – 1914년의 작품들을 전시하였는데, 1911년의 〈아르헨티나의 폴카〉, 1912년의 〈전차를 타고 있는

여인〉, 1913년의 진보적인 작품 〈M.V. 마티우신의 초상〉도 *118*, 그리고 그가 '탈논리주의' 혹은 '비상식적 사실주의'라고 부른 1914년의 많은 그림들을 출품하였다.[223] 말레비치가 출품한 작품들은 새로운 것이 아니었으며 처음 공개된 것도 아니었다. 그는 절대주의 작품을 전혀 보내지 않았다.

다른 전시자들에게서는 양식의 결합 혹은 말레비치나 타틀린의 영향을 볼 수 있다. 푸니는 입체파적 작품을 내놓았는데, 그중 가장 진보적인 것이 〈카드놀이 하는 사람들〉이었다.[224] 이 작품은 피카소의 입체파적 구성과 타틀린의 당시 작품과 모두 관련되지만, 타틀린의 '회화 부조'들과 비교해 볼 때 타틀린의 작품에 훨씬 미치지 못한다. 즉 이 작품은 철과 나무를 모아 구성하는 데에서는 위트 있는 재주와 장식적인 감각을 보이지만, 재료 그 자체를 드러내거나 새로운 차원을 포함하기 위해 공간을 꿰뚫는 타틀린의 개념은 반영되어 있지 않다. 사실상 타틀린의 작품과 밀접하게 연관되는 것은 인형의 비애를 그린 〈페트로우치카 *Petrouchka*〉나, 게오르기 야쿨로프가 구성주의 무대를 만들었던 디아길레프의

171 이반 푸니, 〈절대주의 구성〉,
1915년경

172
나데주다 우달초바,
〈피아노 앞에 앉아서〉,
1914년경

또 하나의 발레 〈강철 걸음 Le Pas d'Acier〉도 240, 241 등이다.

류보프 포포바와 나데주다 우달초바는 이 전시에 파리 시기의 작품을 출품했고 입체파에 대한 러시아인의 개념을 세우는 데 관심을 가졌다.#225 왜냐하면 초기의 인상주의 운동이 그랬듯이, 입체파의 경우도 프랑스에서 배웠던 것과 러시아에서의 해석이 매우 달랐기 때문이다. 일차적으로 러시아 미술가는 보이는 사물을 엄격하게 해석하는 데 관심이 없었고, 오히려 회화를 구성하는 새로운 방식에 관심을 가졌다. 러시아에서 입체파의 중요 대표자들이라고 할 수 있는 말레비치, 포포바, 우달초바의 입체파 작품들은 거의 전적으로 추상적인 방식으로 구성된다. 말레비치의 〈근위병〉도 117의 모자에 달린 별과 같은 세부 묘사나, 우달초바의 〈피아노 앞에 앉아서〉도 172에서 악보들에서처럼 모호한 표현을 여기저기에 갖고 있는 평평한 색 평면들의 장식적인 조합인 것이다. 소위 러시아 입체주의 작품이라고 불리는 이러한 많은 작품들에서 문자는 로자노바의 〈지리학〉도 174, 알

173
류보프 포포바,
〈여행자〉,
1915년경

트만의 〈페트로-코뮤나〉, 포포바의 〈바이올린〉도 175과 〈이탈리아 정물〉도 164처럼 또 다른 평면을 창출하기 위해 사용된다.#226 그것은 피카소와 브라크뿐 아니라 라리오노프와 곤차로바의 작품에서도 익숙하게 발견되는 요소다. 그러나 이러한 러시아의 입체파 작품들에 들어 있는 문자는 추상적으로 사용되었다. 라리오노프의 작품들에서와 마찬가지로 그 문자들은 지니지 않으며, 피카소의 작품에서처럼 사물을 있는 그대로 제시하기 위해서 붙였던 병의 라벨과 같은 역할도 하지 않는다. 러시아의 문자들은 피카소의 가장 추상적인 시기라고 할 수 있는 후기 작품들에서처럼 리얼리티의 다양한 상태를 병치시키기 위한 수단이었다.

러시아 '미래주의' 회화는 이탈리아 미래주의와 프랑스 화파와는 근본적으로 달랐다. 이탈리아 미술과 가장 비슷한 영감을 지녔던 소위 러시아 미래주의 회화의 예는 로자노바의 〈지리학〉과 말레비치의 〈칼 가는 사람〉과 같은 작품들이다.#227 나는 이 두 작품이 왜 이탈리아의 운동 이념과 별로 관계가 없는가에 대해

174 올가 로자노바,
〈지리학〉, 1914-1915

지적하고자 한다.

〈지리학〉도 174에서 우리는 시계의 내부를 암시하는 조각난 기계의 한 면을 볼 수 있다. 그러나 기계의 톱니는 정지해 있다. 이러한 냉혹하고 비인간적인 조직의 내부 작용에 직면해 있지만 우리가 거기 개입되지는 않는다. 이탈리아 화가들의 작품에서 볼 수 있는 속도에 대한 열광, 동적인 것에 대한 광란적인 흥분, 혼란스러운 리듬 등과 같은 특징이 전적으로 결여되어 있었다. 열광적이거나 혼란스럽다는 느낌과는 거리가 멀게 감상적으로 보이는 고장난 기계는 마치 낯선 비밀 세계를 나타내는 것 같다. 기계는 새로운 회화 요소, 그 이상은 아니다.

말레비치의 〈칼 가는 사람〉도 157은 러시아 '미래주의' 운동에 속하는 몇 안 되는 일급 그림들 중 가장 훌륭한 예이다. 이 그림이 비록 사람과 기계의 움직임을 분석한 것이라고 할지라도 역시 속도를 나타내는 시도는 보이지 않는다. 사람과 기계는 일련의 정지된 제스처를 재현하고 있으며, 여러 다른 관점에서 본 공간과 시간에서의 움직임의 연속적 패턴을 추적한다. 또한 기계가 사람을 지배하고 있지 않으며 오히려 그 반대이다. 기계는 이상화되지 않았다. 원시적일 정도로 단

순한 기계이다. 말레비치는 기계의 힘을 가진 새로운 인간의 개념, 즉 초인간, 기계가 되는 인간에 몰두해 있었던 것 같다. 여기에는 세베리니의 작품에서 발견할 수 있는 주관적인 감정이 없으며, 보치오니의 경우처럼 공간 속으로 계속 확장되는 운동감도 없다. 그것은 말레비치가 근본적으로 적대감을 나타낸 '살과 뼈의 탐욕스러운 녹색의 세계', 즉 자연에 대한 내적인 억압이며, 혼돈의 세계 안에 질서를 창조하는 힘이고, 자연에 의해 지배되었던 사람을 오래된 적을 이긴 승리자로 변화시키는 순간이다. 틀에 의해 억압되어 뒤틀려진 인물은 캔버스의 표면에 납작하게 밀착되어 있으며, 사람을 변형시키는 것처럼 보이는 냉혹하고 강한 질서의 힘은 날카롭게 대조된 색조와 형태들에 의한 회화적 표현으로 인해 강조된다. 즉 직선과 대립되는 곡선, 흰색에 대립되는 검은색, 강철에 대립하는 인간적인 것 등이 그것이다. 새로운 본질과 리듬 속에서 표현된 사람은 새로운 알지 못할 몸짓을 하도록 추진된다. 이러한 기계의 리듬은 마치 피스톤처럼 난간이 짧게 그려진

175
류보프 포포바,
〈바이올린〉, 1914

배경의 계단으로 계속된다.

만약 이 그림에 인간이 육체적으로 개입되어 있다면 그는 기계의 정복자이다. 그는 이탈리아 운동에서처럼 새로운 힘의 중심에 의해 어쩔 수 없이 밀려난 인간이 아니라 반신(半神)과 같은 인간이다. 그는 "그 자신에게 속하게 된 새로운 세계를 건설하기 위해 자연의 힘으로부터 세계를 쟁취할 수 있는" 새로운 무기를 손에 쥔 인간이다.[2] 러시아 화가들은 자연을 인간에게는 적대적인 힘으로 보았다. 다시 말레비치의 말을 빌리자면 "자연은 인간의 형태와 대립되는… 그 자신의 풍경을 만들어 냈다. 창조자인 미술가의 캔버스는 그 자신의 직관의 세계를 만들어 낼 수 있는 장소이다."[3] 따라서 러시아인들에게 기계는 자유롭게 하는 힘, 즉 인간을 자연의 횡포로부터 벗어나게 해주는 힘이며, 그에게 전적으로 인간이 세계를 창조할 수 있는 가능성을 부여해 주는, 다시 말해 결국 인간이 이 세계의 주인이 되게 해주는 힘이다. 자유롭게 하는 힘으로서의 기계에 대한 생각은 몇 년 뒤 기계와 산업화에 의해 변형된 새로운 세계와 새로운 사회를 약속했던 볼셰비키 혁명이 열렬하게 환영받고 성공한 이유들 중 하나였다. 기계에 대한 이러한 낭만화는 혁명을 자신의 것으로 받아들였던 문학과 예술 운동, 특히 구성주의 미학에 그 기반을 두고 있었다.

러시아에서 일어난 현대 미술 운동의 역사에서 종종 볼 수 있듯이 러시아 미래주의가 가장 완벽하게 표현된 것은 바로 무대에서였다. 알렉산드라 엑스테르의 작품이 이 분야에서 선구자의 역할을 했다. 그녀는 1914년에 모스크바의 카메르니(Kamerny) 극장을 세웠던 진보적인 연출가 타이로프(Tairov)로부터 1916년에 안넨스키(Annensky)의 희곡 〈파미라 키파레드 *Famira Kifared*〉를 위한 무대 장치와 의상 디자인을 해달라는 의뢰를 받았다.[#228] 이 작품은 눈부신 성공을 거두었다. 그후 몇 년 동안 타이로프와 엑스테르는 무대 배경, 의상, 배우, 제스처 등을 역동적인 전체로 만들기 위해 통합된 '종합적인 무대'[4]의 체계를 완성하였다. 이러한 카메르니 극장의 작품들은 전쟁 동안과 혁명 이전의 기간에 있었던 예술 사건들 중 가장 중요한 것들이다 도 242. 이 작품들에서 미래주의에서 구성주의로 개념이 점차 발전하는 것을 발견할 수 있다. 왜냐하면 두 운동이 모두 무대에 즉각적으로 수용되어 결과로 나타났기 때문이다.[#229] 따라서 구성주의 운동이 막 나타나려 하던 1920년에는 야쿨로프가 타이로프의 〈브람빌라 공주〉 연출을 위해 구성주의 무대를 디자인하였으며, 같은 해 구성주의 운동의 초기 멤버 중 한 사람인 알렉산더 베스닌이 클로델의 〈마리아에게 전해진 소식〉의 연출을 위해 카메르니 극장의 무대를 디자인하였고, 2년 후에는 라신의 〈페드라〉를 위해 무대를 만들었

176 알렉산드라 엑스테르, 〈베네치아〉, 1915

177 알렉산드라 엑스테르,
〈도시 풍경〉, 1916년경

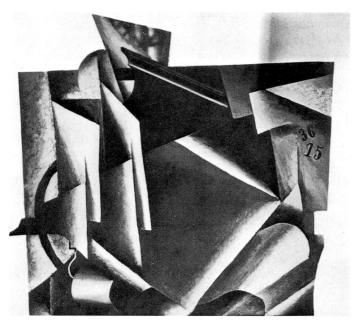

178
류보프 포포바,
〈회화 부조〉, 1916

다.#230 카메르니 극장에서 있었던 '미래주의자들이 구성주의자들로 발전된' 이러한 연합은 1920년대 소련 당국으로부터 훈련받은 미술가 세대의 모임으로서 스텐베르크 형제와 메두네츠키가 중심이 되었던 '오브모후(Obmokhu, 청년미술가협회)' 그룹의 연합으로 이루어졌다(제7장 참조).

　　1915년 최초의 미래주의 전시였던 《전차 궤도 V》전으로 되돌아가 보자. 엑스테르가 이 행사에 보냈던 작품들은 그녀의 코스모폴리탄적인 배경을 반영하고 있다. 프랑스의 입체파, 이탈리아 미래파, 들로네의 '동시주의(Simultan ism)'가 〈베네치아〉도 176와 같은 작품들에 반영되어 있다. 이 그림은 그녀의 무대 디자인에서도 볼 수 있는 밝은 색채와 풍부한 장식적 리듬, 그리고 활력 있는 형식 구성에 대한 작가의 전형적인 감정을 나타낸다.

　　이것은 류보프 포포바가 참가했던 두 번째 그룹전이었으나, 이미 그녀의 작품은 그 논리성과 통일성에 있어서 다른 참가자들의 작품과 구별되고 있었다.#231 타틀린과 말레비치의 영향을 받은 포포바는 1914년 이후 러시아 추상미술 운동에 있어서 가장 뛰어난 작가였다. 1915년경에 그린 〈앉아 있는 사람〉도 161은 말레비치의 영향을 확실히 보여 주지만 그녀의 작품은 분류하기가 매우 어렵다. 1916년의 〈회화 부조〉도 178에서는 타틀린의 '재료들의 문화'의 영향과 회화 구성에 도

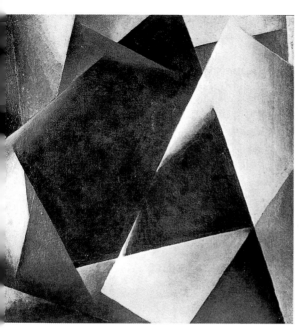

179 류보프 포포바,
　〈구성적 회화〉, 1917

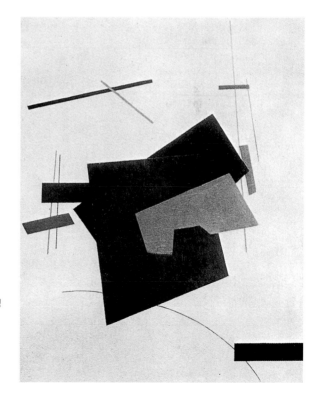

180 이반 클리운,
　〈절대주의 구성〉, 1916년경

입된 '실제 공간'이 명백히 나타난다. 1917 - 1918년 〈구성적 회화〉도 165, 179에서 그녀는 개인적인 추상적 구성 양식을 발전시켰다. 이러한 후기 그림들은 매우 흥미롭다. 종종 거친 판자 위에 그려진 강한 청색, 녹색, 빨간색의 각이 진 형태들은 거칠고 생경한 표면 위에 그려져, 우리를 둘러싸고 있는 추진력 있는 에너지가 접촉한 흔적, 즉 말하자면 번개 같은 섬광이나 화살처럼 돌진하는 숨막힌 힘들이 만난 것 같은 인상을 남긴다. 1924년 성홍열로 요절하기 전까지 포포바는 다른 구성주의자들과 마찬가지로 메예르홀트의 〈간통한 여인의 관대한 남편〉과 〈뒤죽박죽된 세상〉을 비롯한 많은 무대 디자인을 하였을 뿐 아니라, 방직 공장에서 스테파노바와 함께 일하기도 했다.#232 그녀는 공장 생산 미술에 가장 열렬한 신념을 가졌던 미술가 중 한 사람이다. 1924년에 열린 그녀의 유작전의 카탈로그에는 다음과 같은 말이 인용되어 있다. "내가 디자인한 옷감을 일정 길이 사고 있는 농부나 노동자를 보는 것만큼 나를 만족시킨 예술적 성공은 전혀 없었다."5

《전차 궤도 V》 전시에 참가한 화가들 중 새로운 인물이 있었는데, 곧 말레비치의 열렬한 추종자가 되어 정력적으로 다작을 한 미술가 클리운이었다.#233 그는 개성 때문이 아니라 오히려 절대주의 추종자의 전형을 드러내는 그의 작품 때문에 흥미를 끄는 화가이다도 180. 그는 혁명 이후에 어떻게 장식에 관한 관심이 수준 이하의 형식으로 저하되는지, 그리고 절대주의가 여러 형식에서 구성주의에 의해 폐기되면서 어떻게 창조적인 회화 운동으로서의 생명력을 잃게 되었는지 잘 보여 준다.

1915년 12월 푸니를 비롯한 미술가 그룹이 페트로그라드에서 두 번째 전시 《0.10. 마지막 미래주의 회화전》을 열었다.#234 말레비치의 절대주의 회화들이 대중에게 처음으로 선보인 이 전시는 그 조직자들 사이에 많은 흥분과 논쟁이 있었다. 문제의 기본적인 원인은 이제 지도적 위치에 서게 된 말레비치와 타틀린의 적대 관계에 있었다. 타틀린은 말레비치의 추상 회화에 격렬하게 반대하면서, 그를 아마추어라고 단언하고 프로 화가들의 전시에 포함시킬 수 없다고 주장했다. 그러나 말레비치는 많은 추종자들을 거느리고 아방가르드 지도자로서의 지위를 확고히 하고 있었기 때문에, 말레비치를 제외하고는 전시를 개최하는 것 자체가 불가능했다. 말레비치도 완고하게 이 전시에 그의 절대주의 작품들을 전시하고자 했다. 이러한 다툼으로 감정이 악화되어, 결국 전시를 열기 직전에 타틀린과 말레비치는 싸우기에 이르렀다. 다른 미술가들은 절망에 빠졌다. 극도의 질투심을 지닌 키가 크고 홀쭉한 타틀린과, 15년이나 선배이며 정열적인 기질의 거구인 말레비치가 싸우려고 일어난 것은 아마도 끔찍한 상황이었을 것임에 틀림없다. 결국

204

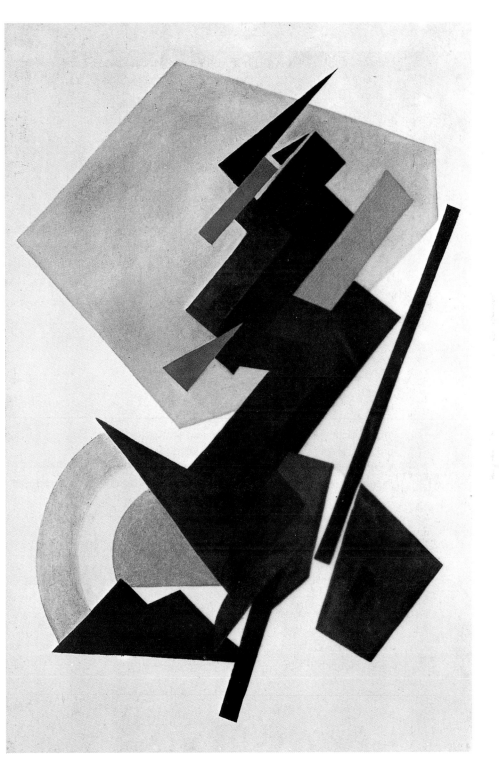

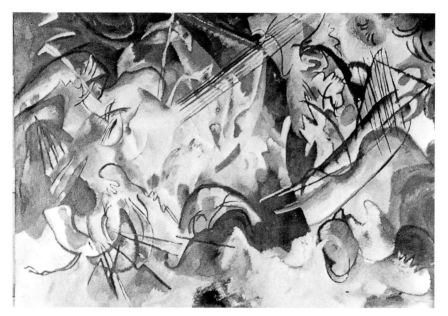

182 바실리 칸딘스키, 〈구성 VI〉, 1913

알렉산드라 엑스테르가 그들의 자존심을 달래면서 싸움을 중지시키고 화해시켰으며, 전시가 열릴 수 있도록 하였다. 즉 타틀린, 우달초바, 포포바가 한 방에 같이 걸고, 말레비치와 그의 절대주의 추종자들은 다른 방에 전시한다는 것이었다. 명확하게 구분하기 위해 타틀린은 그의 전시실 문에 '전문적인 화가들의 전시'라고 써 붙였다.

타틀린은 12점의 작품을 전시하였으며, 1914년의 〈회화 부조〉 한 점, 1915년의 작품 5점, 1915년에 다시 제작한 매달린 〈코너 반(反)부조〉들 다섯 점이 속해 있었다.#235 후자의 작품들이 전시된 것은 이번이 처음이었다.

우달초바는 《전차 궤도 V》 전에 출품한 작품들과 유사한 것을 전시하였으며, 포포바는 〈바이올린〉도 175과 같은 입체파 작품들을 보냈다.

말레비치(타틀린은 자신이 주도했다고 생각했지만)가 36점의 절대주의 구성들로 전시를 압도하였다. 그는 선언문도 발표하였다.

회화 안에서 자연의 일부, 마돈나, 누드의 부끄러움을 의식하면서 보려는 습관이 사라

206

겼을 때 우리는 순수한 회화 구성을 볼 수 있게 된다.

나는 미술가와 자연의 형태를 묶어 놓는 사물들의 지평선으로부터, 또 사물들의 집단으로부터 나 자신을 이끌어내 형태를 무가치한 것으로 변형시켰다.

이러한 저주받은 집단은 항상 무엇인가 더 새로운 것을 발견하고 있으며, 미술가를 그의 목적으로부터 벗어나게 해 결국 타락시킨다.

그래서 비겁한 감각을 지닌, 상상력이 빈약한 미술가만이 그러한 기만에 굴복하고 그의 예술을 자연의 형태에 붙들어 매어 야만인들과 아카데미가 기반한 것이 없어질까 두려워한다.

신성해진 사물들과 자연의 부분을 재현하는 것은 족쇄를 채운 도둑을 되살아나게 하는 것과 같다.

우둔하고 창조력이 부족한 미술가들만이 미술을 성실함으로 보호한다.

미술에는 진실이 필요한 것이지 성실함이 필요한 것은 아니다.

사물들은 새로운 미술 문화 앞에서 연기처럼 사라진다. 미술은 창조의 자기목적적 방향으로, 즉 자연의 형태를 지배하는 방향으로 움직인다.#236

183 바실리 칸딘스키, 〈흰색의 배경〉, 1920

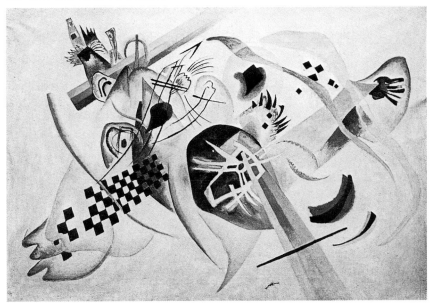

비록 말레비치가 절대주의 회화들을 이 전시에서 처음으로 공개했다 할지라도, 이러한 새로운 양식을 도입한 작품들의 수는 초기의 '원', '사각형', '십자형' 등을 1913년에 그렸다는 그의 주장을 뒷받침해 주는 또 하나의 요인이 된다 도 126 - 128.#237 왜냐하면 이렇게 많은 작품들이 2년 내에 완성되었다고 보기 어렵기 때문이다.#238 기하학적인 요소들이 처음에는 단순하게, 다음에는 좀더 복잡한 관계로 나타난다. 1914년 말레비치가 그린 〈건축 중인 집〉도 132도 이 전시에 포함되었으며, 마찬가지로 〈검은색의 사다리꼴과 빨간 사각형〉도 이 전시의 같은 벽에 걸렸음을 확인할 수 있다. 이 작품에서는 좀 더 복잡한 사다리꼴의 형태가 나타나며, 점점 희미해지는 방식에 의한 3차원의 공간 효과가 도입되었다. 이 작품은 또한 비삼원색을 사용하였다는 점에서 후기의 것에 속한다. 초기 절대주의 회화들에는 오직 삼원색만을 사용하였으며, 후기의 작품들에서는 형태들이 점점 더 불명료해지면서 말레비치는 점차 삼원색을 벗어나게 된다.

이 전시 이후 말레비치는 전통적인 미래주의 방식대로 절대주의의 새로운 추종자들인 푸니, 멘코프, 클리운 등과 함께 페트로그라드에 있는 테니셰바 장식미술학교에서 절대주의에 대한 공개토론회를 열었다. 강연은 "《0.10》전에 반영된 운동들과 입체파 및 미래주의에 관하여"라는 제목이었다. 말레비치는 입체파 회화를 직접 실행하는 순서를 프로그램에 넣었다. 이것은 그의 새로운 회화에 대한 설명보다 오히려 더 성공적이었다고 전해진다.6.#239 아마도 말레비치는 이 강연을 위해서 그의 새로운 작품을 묘사하기 위한 '절대주의'를 채택했던 것 같다. 왜냐하면 이 명칭은 이미 비평가의 리뷰에서 사용되고 있었기 때문이다.

대중과 비평가들이 그의 절대주의 회화에 대해 조롱하고 분개했음에도 불구하고, 말레비치는 즉각적으로 많은 추종자들을 얻기 시작했다. 1년 후 절대주의는 이 미술가들 사이에서 가장 유력한 미술 운동으로 부상한다. "누군가가 모스크바 신문에 모든 사람들이 모두 똑같이 절대주의 회화와 〈파미라 키파레드〉(카메르니 극장의 무대를 엑스테르가 디자인했던 타이로프의 작품)와, 듀마에서 행한 밀류코프의 연설에 관심을 갖고 있다고 썼던 것은 틀린 말이 아니다."7 1918년경 다음과 같은 보고가 있었다. "절대주의는 모스크바 전역에서 꽃을 피웠다. 간판, 전시회, 카페, 모든 것이 절대주의다. 우리는 확신을 가지고 절대주의가 도래했다고 말할 수 있다."8.#240

혁명이 일어나기 전 2년 동안, 젊은 미술가들은 다소 단호하게 방식으로 그들의 기질에 따라 말레비치와 타틀린이 발견한 노선을 따랐다. 이 시기에 열린 많은 작은 전시들은, 전쟁에 의해서도 거의 방해받지 않았던 당시 미술 발전의 상황을

알려준다.[241] 이러한 전시들은 몇 년 후 닥친 가장 모진 상황도 마찬가지로 견디면서 그 개념을 지속시켜 나갔다.

칸딘스키는 내가 여기에서 언급한 두 개의 페트로그라드 전시에 참여하지 않고 모스크바에 남아 조용히 작업하고 있었다. 절대주의의 영향이 그의 작품에 나타난 것은 기하학적인 형태를 사용하기 시작한 1920년이 되어서다.[242] 1919년 개인전에서 절정을 이루었던 말레비치의 일련의 모스크바 전시들이 성공을 거둔 이후의 일이었다. 칸딘스키가 러시아로 돌아온 후 그와 러시아 미술가들 사이의 관계는 친밀하지 못했던 것 같다.[243] 이것은 그 당시 칸딘스키가 어떤 미술가들과 어울렸는가를 살펴보면, 그가 참여했던 몇 안되는 전시 중 하나는 1915년 페트로그라드에서 열린 《좌익 경향의 전시》였다.[244] 이 전시에는 말레비치도, 타틀린도, 포포바도 참여하지 않았다. 부를리우크가 참가했고, 당시 칸딘스키와 친한 친구들인 (《다이아몬드 잭》의) 세잔주의자들, 그리고 나탄 알트만처럼 입체파 방식으로 그리다가 최근에 되돌아온 이민자들이 참여했다. 오히려 차분하게 진행된 이

184 바실리 칸딘스키, 〈노란색의 반주〉, 1924

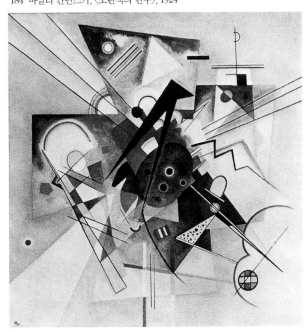

185 알렉산더 로드첸코, 〈무희〉, 1914

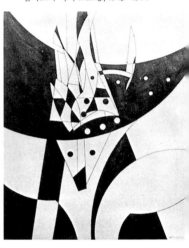

186 알렉산더 로드첸코,
컴파스와 자의 드로잉, 1913-1914

187 알렉산더 로드첸코,
컴파스와 자의 드로잉, 1915-1916

전시의 분수령은 로자노바의 새로운 추상 작품이었다. 그것들은 〈반짝이는 사물들의 구성〉이라는 제목의 그림에서처럼 미래주의적 감성을 지니고 있으며 당당하고 역동적인 결합으로 구성된 날카롭고 각진 형태로 되어 있다.

1916년에 열린 타틀린의 《가게》 전시와 함께 새로운 멤버가 이 작은 미술 세계 안에 들어 왔다. 그는 곧 구성주의 운동에서 가장 활력 있는 개성을 발휘하게 될 인물이었다. 그가 바로 알렉산더 로드첸코(Alexander Rodchenko)이다.[245] 로드첸코는 1891년 상트페테르부르크에서, 극장의 소품을 만드는 수공업자 아버지와 세탁부인 어머니에게서 태어났다. 로드첸코의 집안은 매우 단순하다. 그들은 조상이 농노였기 때문에 도시민으로서는 제1대였다. 알렉산더의 아버지 미하일 로드첸코는 매우 재주가 뛰어난 기능인이었으며, 그의 아들에게 재능을 물려주었다. 알렉산더는 아주 어렸을 적부터 그림을 그렸으며, 그가 자라난 극장의 분위기 속에서 자연스럽게 재능을 키울 수 있었다. 로드첸코의 초기 드로잉으로 알려진 것들은 무대 그림으로, 그가 아직 오데사에 있는 지방 미술학교인 카잔 미술학교에 다니고 있을 때 그린 것이었다. 그는 이 학교를 1914년에 졸업하였는데, 학위도 받기 전에 서둘러서 모스크바로 떠났다. 거기에서 그는 스트로가노프 장식미술학교에 들어갔으나 아카데믹한 생활을 참지 못하고 이 학교도 그만두었다. 이미 1914년 말 경에 그는 연필과 컴파스로 드로잉을 실험하기 시작했다. 이러한 초기 드로잉들은 〈무희〉도 185에서 보듯이 여전히 재현적이었다. 이탈리아 미래주의와 말레비치의 화풍을 섞은 듯한 독창적인 모방은 매우 추상적인 디자인으로 이어졌다. 〈무희〉가 기하학적인 곡선 조각들로 분석되어 있다 할지라도 여전히 알아볼 수 있는 인물을 그린 것인 반면, 이 초기의 추상 드로잉들은 도 186 고도로 형식화되어 있어서 외적인 출처를 더 이상 알 수가 없다. 1915년과 1916년의 작품들에서 도 187 구성은 좀 더 자유로워졌고, 원형에 기본을 둔 그 형태는 순수하게 개념적인 성격을 나타낸다. 로드첸코가 타틀린의 1916년의 전시회인 《가게》 전에 보낸 것은 그러한 드로잉 다섯 점이었다.

이것이 로드첸코와 타틀린 및 말레비치의 첫 만남이었다. 말레비치는 어떠한 절대주의 작품도 포함시키지 않는다는 조건으로 이 전시에 초대받았던 것 같다. 왜냐하면 그는 〈모스크바의 영국인〉과 같은 입체미래주의 작품과 '탈논리적인' 작품들만을 보냈기 때문이다. 로드첸코의 다음 2년 간의 작업은 그가 말레비치의 초기 작품들에 대한 매력과 타틀린의 개념 사이에서 동요하고 있었음을 보여 준다. 말레비치로부터 그는 그의 전작품을 성격짓게 될 강력한 축을 이끌어낸다. 그는 처음에는 2차원적인 구성으로, 후에는 3차원의 구축물로, 1920년에는 모빌들

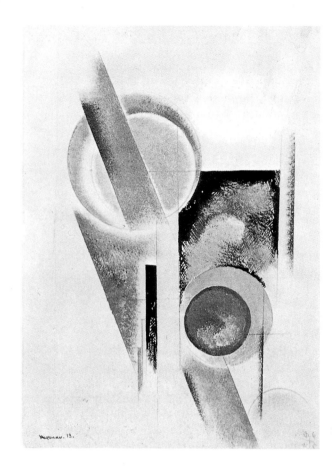

로 작업하게 된다 도 205, 206. 타틀린과 함께 로드첸코는 재료에 대한 관심을 공유한다. 그러한 관심은 처음에는 인공적으로 모방하고 나중에는 실제 재료들을 사용함으로써 표면 질감의 작용을 실험한 그의 1916 - 1917년 작품들에 반영되어 있다. 이렇게 두 화가의 영향을 결합시킨 로드첸코는 구성주의 디자인의 체계를 발전시켜 선구자가 된다.

로드첸코가 타틀린의 예를 따라 '실제 재료와 실제 공간'으로 작업하기 시작하고, 미술가-엔지니어가 되겠다는 포부를 갖게 된 것은 바로 카페 피토레스크(Café Pittoresque)의 실내장식을 위해 타틀린과 함께 작업하는 동안이었다.

타틀린은 1917년 초 사업가인 필리포프가 모스크바에 세운 극장식 카페의 실내를 디자인해 달라는 의뢰를 받았다. 그러나 그는 혼자 작업할 수가 없었다. 그

래서 전쟁에서 심한 부상을 입고 막 돌아왔으나 아이디어에 대한 열정으로 가득
차 있던 게오르기 야쿨로프를 초대해 동참하게 하였고, 지원병으로서 새로운 친
구인 로드첸코를 불렀다.#246 세 사람 모두 카페의 장식에 공헌한 바가 컸으며, 이
카페는 정신없는 전쟁 기간 동안 미술계의 대표적인 구심점 역할을 하였다. 야쿨
로프는 친구 카멘스키와 흘레브니코프에게 이렇게 말했다. 자신의 카페 피토레
스크에서 '세계의 예술을 잇는 철도'를 만들었는데, 그 역에 '새로운 시대의 주인
에 의한 군대 같은 질서'라는 현수막을 걸 것이라고. 흘레브니코프는 '새로운 예
술운동의 특사를 인간의 세계로 내보낸다'는 야쿨로프의 생각에 깊이 감명을 받
고 그도 '결국은 세계의 운명을 결정하게 될 세계의 모든 역장들'을 피토레스크
안에 만들기로 결심한다.9

　　이러한 '세계의 역장' 개념은 한달 전에 페트로그라드에서 열린 '예술 축제'
행사와 연관이 있었다. 미술가, 작가, 작곡가, 배우들이 여러 색깔의 자동차들을
타고 우르르 몰려나와 네프스키 방향으로 천천히 행진하였다. 뒤에는 화물 자동

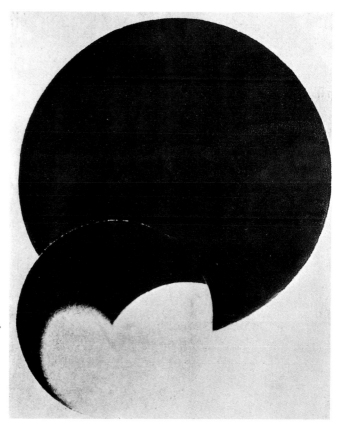

189 알렉산더 로드첸코,
　　〈추상화〉, 1918

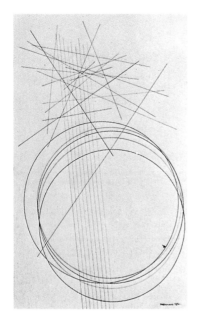

190 알렉산더 로드첸코, 〈선의 구성〉, 1920

차가 뒤따랐는데, 양옆에는 분필로 '세계의 역장'이라고 써 있었다. 화물 자동차에는 두꺼운 군인용 외투를 걸친 홀레브니코프가 몸을 구부리고 앉아 있었다.

　이 행사는 혁명 이전, 즉 전쟁 기간 중 러시아의 아방가르드가 지녔던 흥분되고 열광적인 분위기를 대표하는 것이었다.[247] 그러나 마치 새로운 세계에 막 돌입한 것처럼 승리감과 지독한 낙관주의와 아찔한 흥분에 의해 들떠있었지만 자신들이 속해 있는 사회에 이러한 흥분을 전달할 수 없음을 발견한다. 그들은 상실감과 무력함을 느꼈으며, 자신들의 예술이 기껏해야 '공허한 농담'으로 인식되고 있음을 깨닫는다. 그래서 그들은 피토레스크가 대표적인 예였던 보헤미안적인 카페 생활에 탐닉하게 된다. 모두가 순간 순간을 위해 살았다. 거칠고 떠들썩한 술잔치는 취리히를 중심으로 활동했던 동시대의 다다와 비슷했다. 그러나 그러한 특징과 함께 이러한 필사적인 에너지의 표출 안에는 인정받고자 하는 욕구와 사회의 일원으로서 기여하고자 하는 욕구가 있었다. 이러한 상황에서 많은 스캔들이 작은 보헤미안의 세계와 연관되어 일어났다. 그들을 둘러싸고 있는 부르주아의 무감각으로부터 벗어나기 위해 모든 방법이 동원되었다. 라리오노프와 곤차로바는 자기들 얼굴에 그림을 그리고 이상한 옷을 입고 귀에 조개껍질을 매달고 그

로테스크한 가면을 쓴 채 퍼레이드를 벌였다. 부유한 부르주아들은 작은 아방가르드 카페에 몰려와, 마야코프스키가 단춧구멍에 숟가락을 꽂거나 보라색의 셔츠 및 자켓을 입고 멋진 베이스 목소리로 운을 맞추어 독설을 퍼붓는 것을 들었다.

타틀린, 야쿨로프, 로드첸코의 구축물들은 미지의 것을 위한 출발에 있어서 중핵을 형성하였다. 벽에 매달려 나무, 금속, 카드 보드 등으로 이루어져 있는 그

191 알렉산더 로드첸코, 〈선의 구성〉, 1920

들의 동적인 구성물들은 구석에 붙어 있거나 천장에 매달림으로써, 단단한 벽이 있는 폐쇄된 공간이라는 방의 개념을 파괴한다. 기둥으로 받친 구축물의 요소들은 빛의 작용에 큰 영향을 받는다 도 *194*. 즉 교차하는 면들에 의해 만들어지는 빛의 기둥과 막대들은 내부라는 개념을 깨뜨릴 뿐 아니라 그것을 '역동적인 것' 으로 만든다.

비록 미래주의 활동을 관람했던 부유한 부르주아 청중들이 천성적으로 무감각했다 할지라도, 이러한 동적인 구성은 관람자를 끌어들이기 때문에 관람자로 향해 있는 부분은 연극과 매우 비슷한 성질을 보였음에 틀림없다. 그들이 지켜보았던 것은 익살이었으므로 그들이 끼어들지 않았다고는 상상하기 어렵다. 실제로 이러한 미술가들과 시인들이 저녁 때 카페에서 청중들과 싸움을 벌여 신문지상에 기록된 스캔들의 수를 볼 때, 경찰의 개입은 미래주의 공연을 성공리에 마치는 데 필수불가결한 요소였음을 상상할 수 있을 것이다. 당시에 '비상식적인' 시구를

192 알렉산더 로드첸코, 〈구성〉, 1918
193 알렉산더 로드첸코, 〈추상 구성〉, 1918

216

194 알렉산더 로드첸코, 〈선의 구성〉, 1917년경 195 알렉산더 로드첸코, 〈추상 구성〉, 1920년경

외치던 포효하는 미래주의 시인들, 경쟁적으로 선언문을 발표함으로써 시위와 논쟁을 계속하던 화가들, 작은 무대는 커다란 인형을 뒤집어쓰고 무언극을 하는 인물들, 그리스의 고전극을 공연하면서 작업복 천이나 두꺼운 종이로 된 의상을 입고, 크루체니흐의 최근 '비상식적' 희곡 〈글리-글리 *Gli-Gli*〉에서처럼 말을 더듬거리고 기하학적인 몸짓을 하는 배우들로 가득 차 있었다. 이는 모든 면에서 청중들의 상식을 공격할 수 있는 것들이었다. 같은 해 10월에 혁명이 일어났을 때, 이 미술가들은 그들의 꿈과 유사한 새로운 세계를 맞이하면서 격렬하고 야심만만했던 계획을 중단하였다.

196 카페 피토레스크의 모습, 모스크바, 1917, 타틀린, 야쿨로프, 로드첸코의 디자인

1917년에서 1921년까지

1917년 10월에 혁명이 일어났다. 예술가들에게 혁명은 혐오하는 기존 질서 파괴 및 산업화에 기본을 둔 새로운 질서의 도입을 상징했다. 이탈리아의 미래주의자들처럼 러시아의 예술가들도 산업화에 근거하고 그 안에서 사회와 통합되어 삶의 공유 방식의 도래를 알리는 정치적 호소에 열렬히 반응하지 않을 수 없었다. 말레비치는 "자연의 마수로부터 세계를 구해 내 인간 자신에 속한 새로운 세계를 건설하자."[1]라고 외쳤다. 혁명은 그들의 활동에 현실성을 부여하였으며, 그들이 지닌 에너지에 길게 내다볼 수 있는 안목과 방향성을 제시해 주었다. 왜냐하면 그들이 생각했던 예술 분야에서의 혁명적인 발견은 이러한 경제적. 정치적 혁명과 달랐기 때문이다. "사회 분야에서 일어난 1917년의 사건들은 1914년 '재료, 크기, 구성' 등이 그 '기본'적인 것으로 여겨졌던 그 때에 이미 예술에서 발생했던 것들"이었다고 타틀린이 밝히고 있으며,[2] 말레비치는 "입체파와 미래파는 이미 1917년의 정치 경제적인 삶의 혁명을 예고하는, 예술의 혁명적인 형태였다."고 말한 바 있다.[3]

　'좌익' 미술가들은(그들은 이렇게 불렸다) 볼셰비키 혁명의 발발에 뛸 듯이 기뻐했으며, 그들이 절박하게 원했던 새로운 세계를 위해 전국적으로 선전포고를 함으로써 그 동안 좌절되었던 에너지를 해방시켰다. 그들은 이러한 새로운 사회에 유용한 멤버들이 되기를 열망하였으며(말레비치가 말하였듯이 "유기체의 줄기로 자라나… 그 합당한 방편에 참가하는 것"[4.#248]처럼) 이 나라의 예술적 삶을 능동적으로 재조직하는 데 참여하고자 했다. 그들이 주장하듯이 이제는 무가치한 회화를 그릴 때가 아니다. 캔버스의 사각형은 결국 (불유쾌하게도 부르주아 체계를 연상시키며) 소통의 수단으로는 너무 빈약하고 부적절하게 되었다. 모든 거리, 광장과 다리들이 그림을 그릴 수 있는 명백한 활동 장소가 되었다. "우리에게는 이제 죽은 작품들이 숭배되는 미술의 장려한 무덤이 필요한 것이 아니라, 거리에, 전차 선로에, 공장에, 공방과 노동자의 집에 존재하는 인간 정신이 살아 있는 공장이 필요하다."[5] 이렇게 마야코프스키가 1918년 11월 겨울궁에서 열린 '폭 넓은

노동 집단을 위한' 토론에서 말했다. 이 공개 토론은 IZO 나르콤프로스 (Narkompros)라고 알려진 '인민의 교육을 위한 인민위원회의 미술 분과'에 의해 개최되었다(이러한 축약된 용어들은 이 시기에 전형적인 것들이다. 수많은 축약어들이 있으며 서로 비슷한 것들이 많아 역사학자들도 구별하기 어려운 것도 있다. 하나의 조직이 다른 조직에 의해 재빨리 인계되고, 비슷한 기구들이 너무 많다 보니, 당시의 역사 사건들을 연구하는 사람들은 종종 그 순서나 이름을 식별하는 데 당황하기도 한다). 이 토론의 주제는 '지성소인가, 아니면 공장인가?'라는 것이었다. 이러한 종류의 것으로서 네 번째로 열린 이 토론은 수많은 청중을 동원한 성공적인 것이었다고 보고되어 있다. 마야코프스키 이외에 오시프 브리크 (Osip Brik), 니콜라이 푸닌, 의장인 타틀린이 연설을 하였다. 푸닌은 유럽 중세 사회에서의 미술의 지위에 대해 설명하면서 이러한 관계로 되돌아갈 것을 역설하였다. 미술가는 더 이상 희생물이 되어서는 안 되며, 그 작품 또한 숭배의 대상이 되어서는 안 된다. 이미 우리는 새로운 무산계급 미술로의 길을 제시한 '재료들의 문화'를 알고 있다. 즉 미술에 있어서 전적으로 새로운 시기가 시작되어야 한다는 것이었다. "무산계급은 새로운 집, 새로운 거리, 일상생활을 위한 새로운 사물을 창조할 것이다… 무산계급의 미술은 사물들을 나태하게 바라보기만 해야 하는 성물함이 아니라 새로운 예술적인 사물을 만들어 내는 일이며 공장인 것이다."[6]

적극적인 건설가가 되려는 미술가들의 강한 욕구는 '실제 재료와 실제 공간'으로 된 타틀린의 구축물에서 처음 제시된 후 이제 마음껏 표현할 수 있는 기회를 갖게 되었다. '사색적인 행위'인 그림을 버리고 '무가치하며 유행에 뒤떨어진 도구'인 물감과 붓도 버린 그들은 물리적, 실질적 희생에도 불구하고 더 없이 즐겁게 새로운 실험에 뛰어들었다. 그들의 동반자인 시민들 대부분은 날마다 생존을 위한 힘든 투쟁에 참여하였으나 그들의 선언문이나 토론과 활동을 기록한 글을 읽어 보면 알 수 있듯이 이러한 예술가들은 현실을 그리 냉혹한 것으로 받아들이지는 않았던 것으로 보인다. 문자 그대로 기아 상태에 있었다고 믿기는 힘들다. 왜냐하면 시골에서의 대혼란이 운송의 어려움을 야기시켜 그에 따라 일시적으로 생계 조건이 가장 원시적인 단계로까지 하락했기 때문이었다. 그들은 해방의 물결 속에서, 그리고 실존에 대한 새로운 목적과 의미 속에서 들떠 있었다. 흥분이 그들을 가장 영웅적인 업적을 향해 몰고 갔다. 모든 것이 잊혀지고 모든 것이 무시되었지만, 그들이 살고 있는 세계를 변화시켜야 한다는 위대한 도전 의식이 남아 있었다. 확실히 그렇게 젊은 미술가 집단이 큰 규모로 실제적인 방식에 따라 자신들의 비전을 실현시킬 수 있었다는 것은 역사상 처음 있는 일이었다.

'영웅적인 공산주의'의 시기라고 알려진, 그들에게 허용된 4년의 짧은 기간 동안, 몇 안 되는 이 미술가들은 나라 전역에 미술관을 자리잡게 하는 데 성공하였으며, 그 당시 추상 회화에서 발견된 것을 근거로 한 프로그램에 따라 학교를 재정비하는 데도 성공하였다.#249 그들은 노동절과 10월 혁명 기념일을 위한 거리 장식에도 참가하였으며, 수천 명의 시민을 동원하여 혁명의 성과를 묘사하는 거리의 야외 행렬도 조직하였는데, 이것은 인민들을 대의 목적과 일치시키기 위해 채택한 새롭고도 매우 성공적인 방법이었다. 이와 같은 정신에 따라 그들은 소련의 정의의 요소들을 서서히 주입시키기거나 어떤 다른 '인민의 적'을 복종시키기 위해 대중적인 거리에서 모의재판을 하기도 했다. 비슷한 방식으로 공공위생법, 닭을 키우는 법, 옥수수를 재배하는 법, 혹은 바르게 호흡하는 법 등 기본적인 교육을 이러한 야외극과 포스터 선전의 주제로 삼아 행했다.#250 새로운 사회의 전인적이고 건강한 노동자는 예술가들과 공산주의 체제 모두의 공통된 이상이었다.

가장 큰 시민 항거가 일어났던 날이 10월 혁명 첫 기념일이었다. 그들이 있었던 곳은 어디든지(키예프든, 비테브스크든, 모스크바든, 페트로그라드든) 온 나라의 미술가들은 자발적으로 이 위대한 경축일을 위한 적당한 행사를 준비하였다.

나탄 알트만은 여전히 이 나라의 수도였던 페트로그라드에서 행렬을 준비했다.#251 그는 겨울궁 앞의 광장에 있는 중앙의 오벨리스크를 거대한 추상 조각들로 장식하였는데, 이 역동적인 미래주의 구성물은 기둥의 받침대에 설치되었다. 광장 주위의 모든 건물들은 입체파와 미래주의 디자인으로 위장되었다 도 197-199. 2만 개의 캔버스가 광장을 장식하는 데 사용되었다. 2년 후에 알트만, 푸니, 보고슬라프스카야 및 그들의 친구들이 겨울궁의 소동을 재연하였는데,#252 이번에는 물론 완전한 사실주의로서 내용이 아닌 단지 장식만을 부활시킨 것이었다. 이 사실주의는 군대와 군사 장비를 제공받고 수천 명의 시민들을 동원해 이루어졌다. 급하게 세운 무대 배경에 있는 알트만의 추상 디자인에 하늘 높이 쏘아 올린 거대한 둥근 빛(임시변통으로 전파사 유리를 깨고 탈취해 온 것이었다)을 비춤으로서 극적인 효과를 더했다. 그러한 환경 속에 '케렌스키'(러시아의 혁명가—옮긴이 주)를 인형으로 50개 만들어 연단 위에 세우고 똑같은 동작을 50번 반복하기로 한 것은 의상 리허설에서 결정되었다. 그것은 오른쪽의 낮은 연단 위에(중세 행렬의 지옥과 악마들같이) 서 있는 붉은 군대가 우월감을 가지고 열지어 있는 백색 군대의 인형들을 점점 몰아내는 것이었다. 백색 군대의 타도 다음에는 승리에 들뜬 2천 여 명의 관중들이 무개화차를 타고 온갖 종류의 기구를 든 채 나팔을 불고 휘파람을 불며 볼셰비키 혁명의 승리를 기념하기 위해 종을 울리면서 문을 통

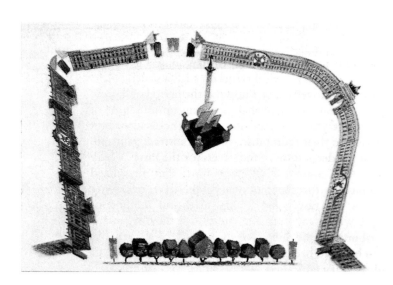

197−199
1917년 10월 혁명을 기념하기 위해
나탄 알트만이 페트로그라드 겨울궁 앞의
광장을 장식한 디자인들

200 1920년 10월 알트만과 동료 좌익 미술가들이 만든 무대에서 펼쳐진 혁명 기념 행사의 사진

해 파도처럼 밀려나오는 것이었다. 당국은 이 행사에 대해 나중에 알고서는(극장의 야외극 행사를 위해서는 허가받을 필요가 없었다), 그것을 전혀 몰랐던 군대 지휘관에게 호된 징계를 내렸다는 것이 약간 놀라운 일이었다. 이것이 정말 있었던 일이라니!⁷

미술가들과 배우, 작가, 작곡가들은 물리적으로는 규모가 작지만 똑같은 열정을 가지고 나라 전역을 돌아다니며 '영웅적이고 혁명적인' 즉흥 야외극을 공연했다. 타틀린, 안넨코프, 메예르홀트는 배경을 디자인하였다. "거리를 붓 삼고 광장을 팔레트 삼으라"⁸고 충동하는 마야코프스키의 감독하에 공장의 사이렌 화음이 울리는 동안 혁명적인 주제로 장식된 열차들이 도 *201* 혁명의 뉴스(정치적인 것이든, 예술적인 것이든)를 최전방까지, 그리고 온 나라 구석구석에까지 실어 날랐다 도 *202*.⁹.#253 이 예술가들이 혁명을 선전하기 위해 발휘했던 독창력은 한계가

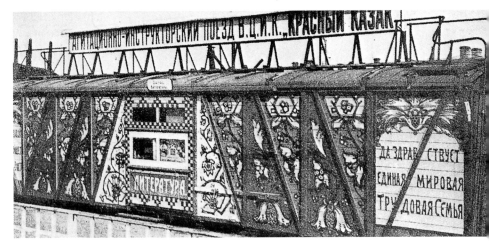

201 선전용 열차 '붉은 코사크'

없는 것 같았다.

　레닌은 1918년 초에 혁명의 영웅들을 기리기 위한 선전탑을 마을마다 세워야 한다고 제안했다.#254 그러한 영웅들의 명단에는 벨린스키, 체르니셰프스키가 포함되었으며, 무소르그스키, 쿠르베, 세잔도 있었다. 그러나 이 정책은 그리 성공적이지 못했다.10 그러한 기념비를 세우도록 의뢰받은 미술가들 대부분은 사실주의에 속했다. 왜냐하면 러시아의 조각은 회화에 비해 뒤떨어져 있었으며, 상대적으로 적은 숫자의 조각가들이 희망 없이 아카데믹한 경향을 지속하고 있었다. 그들이 생산한 작품들은 애써 수고한 자연주의적인 초상조각이었고 실물보다 몇 배나 큰 것들이었다. 그러한 조각들은 가장 원시적인 재료로 만들어져 한 겨울에 모스크바의 중심에서 대좌 위에 고정되었다. 자세히 보면 그것들의 순진함은 분명 웃음만 자아낼 뿐이다. 좀더 표현적이고자 노력했던 작품들은 모호하게나마 '입체파' 혹은 '미래주의' 양식으로 된 것들인데, 많이 알려진 얼굴을 '왜곡' 시킴으로써 시민을 모욕했다고 여겨졌다.#255 그 예로 셔우드의 바쿠닌 작품인 입체파적 초상은 그러한 감정 때문에 얼마 동안 판자로 가려 있었는데, 판자를 치운 지 몇 시간만에 무정부주의자들에 의해서 파괴되고 말았다!

　주제와 양식이 어울린 유일한 경우는 타틀린의 역동적인 작품 〈제3인터내셔널을 위한 기념비〉도 203였다.#256 순수 미술 분과가 모스크바 중앙에 세워질 이 프로그램을 그에게 의뢰한 것은 1919년 초였다. 1919년과 1920년 동안 그는 세 명의 조수들과 함께 거기에 매달려, 모스크바에 있는 자신의 작업실에 금속과 나

무로 된 모형들을 만들 수 있었다. 이것들 중 하나가 1920년 12월에 열린 제8회 소비에트 대회 전시에 출품되었다. "공리적인 목적을 위해 순수하게 미술적인 형태들(회화, 조각, 건축)을 통합한 것"이라고 타틀린이 그것을 묘사하였다.[11]

이 작품은 무의미한 상징이 아니었다. 만약에 무익한 기념비가 그토록 영광스럽게 평가받았다면 새로운 경제 질서에 얼마나 모순되는 일인가! 절대로 그렇지 않다. 이것은 외부적인 형태나 내적인 움직임에 있어서 모두 역동적이었다. "당신은 이 건물에서 서거나 앉아야 하는 것은 아니다. 당신은 싫든 좋든 기계에 의해 오르락내리락하게 된다. 당신에게 아나운서 선전원의 단호하고 간결한 목소리가 들릴 것이다. 그 다음에는 최근의 뉴스, 법령, 판결, 최근의 발명에 대해 알려줄 것이다… 창조, 오직 창조다."[12]

즉각적으로 구성주의 운동을 발생시키게 된 이 작품의 디자인상의 특징은 바로 타틀린이 기념비에 미적 원리로서 도입한 움직임이었다. 가보의 최초의 '움직이는 미술'과 로드첸코의 모빌들도 1920년경 비슷한 시기에 제작되었다.

타틀린의 기념비는 엠파이어 스테이트 건물의 두 배 높이로, 유리와 강철로

202 선전용 선박 '붉은 별'

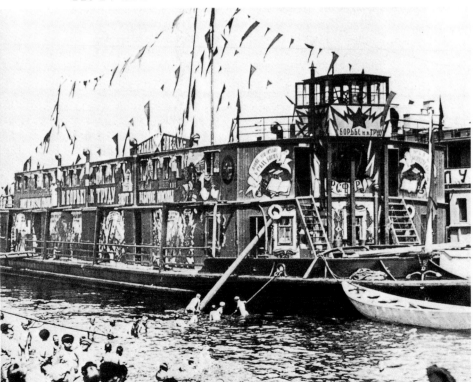

만들도록 계획되었다.#257 나선형 강철로 된 틀은 원통형, 원추형, 입방체형 유리로 된 방의 몸체를 지탱한다. 이 몸체는 마치 기울어진 에펠탑처럼 비대칭적인 축에 매달리게 됨으로써 그 나선형의 리듬을 공간 너머로 확장시킨다. 그 기념비 몸체의 '움직임'은 정적인 디자인으로 국한되는 것이 아니라 문자 그대로 움직일 것이다. 원통형은 그 축을 따라 일 년에 한 번 회전하며 이 부분은 강연, 회의, 대회 모임 등으로 사용되도록 계획되었다. 원추 부분은 한 달에 한 번 완전한 공전을 하도록 되어 있으며, 행정 활동에 할당되었다. 최고급의 입방체 형태는 하루에 한 번 돌게 되어 있으며, 정보국이 들어와 뉴스, 선언문 발표 등을 전보, 전화, 라디오, 확성기를 통해 내보내게 될 것이다. 또 다른 특징은 밤에는 불이 켜지는 야외 스크린으로서, 최근 뉴스를 계속 중계할 것이다. 또한 특수 영사기를 설치해 흐린 날에 하늘에 문장을 쏘아 올려 예를 들어 '사나운 북풍을 위한 특히 유용한 제안'과 같은 그날의 모토를 알린다.

불행하게도 이러한 영사기는 타틀린과 조수들이 나무와 전선으로 만든 모형에서 더 이상 발전되지 못했다. 이러한 모형들은 이 미술가들이 건설하고자 꿈꿔왔던 이상적인 세계의 상징이었고 야심적이고 낭만적이며 전적으로 비현실적이었던 그들의 희망의 표상이었다. 왜냐하면 새로운 세계를 건설하고 조직하는 데 활발하게 참여하고, 도구적인 면에서나 사회적 함축면에서 이젤화를 시대착오적인 것으로 보아 퇴거시키는 데 열심이었음에도 불구하고, 그들이 원하는 바 미술가-엔지니어가 되기 위한 장비를 갖추지 못하고 있었다.

순수 미술 분과(IZO)는 1918년에 인민교육위원회 산하에 창설되었다. 이것은 소련 정부 아래서 국가의 예술적인 삶을 조직하고 꾸려나갈 책임을 맡고 있었다. '좌익(leftist)' 미술가들이 새로운 사회의 공식 미술가로 불리게 된 것도 이러한 기관의 지배를 통해서다. 인민교육위원회 위원이었던 루나차르스키는 자유로운 식견과 넓은 문화 안목을 지닌 사람이었다.#258 추방되어 외국에서 머물렀던 혁명 이전에, 그는 파리, 뮌헨, 베를린에서 공부하고 있던 수 많은 러시아인들을 알게 되었다. 이들 중에는 그의 가장 절친한 친구인 다비트 슈테렌베르크(David Shterenberg)가 있다. 그는 또한 나탄 알트만도 알고 있었으며, 독일에 있던 칸딘스키의 명성도 들어 알고 있었다. 볼셰비키 정부가 그에게 위촉한 지위를 수행하기 위해 러시아에 돌아왔을 때, 루나차르스키는 이러한 옛 친구들과 지인(知人)들에 도움을 청했다. 다비트 슈테렌베르크는 IZO의 과장으로 임명되었으며, 실행위원들도 거의 전부 미술가들로 구성되었다. 알트만은 페트로그라드 분과의 장이 되었고, 타틀린은 모스크바 분과의 장을 맡았다. '우익'과 '좌익'의 경향들이

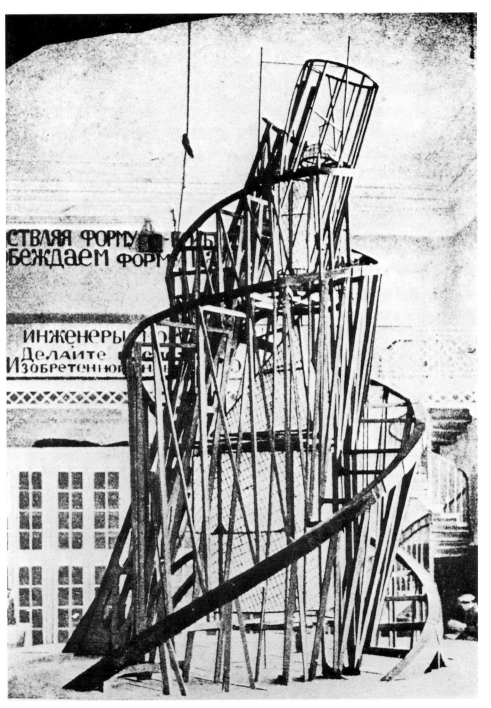

203 블라디미르 타틀린, 〈제3인터내셔널을 위한 기념비〉, 1919-1920

모두 초대되었으나, 우익이 응하지 않음으로써 '좌익 미술 독재'가 생겼다. 우익 미술가들은 1921년 신경제정책 아래 다시 들어가기로 마음먹었을 때 그것에 대해 강한 불만을 토로하였다. 칸딘스키, 알트만, 미술 비평가인 니콜라이 푸닌, 프롤레타리아 문화를 주장한 미래주의 작가이자 변호사였던 오시프 브리크, 요절한 로자노바 등이 이 IZO 콜레지아(Kollegia, 미술관 조직 분과)들 중 다른 쪽 '좌익' 멤버들에 속했다.

이들의 첫 활동은 미술관 조직과 작품 구입 기금을 확보하는 것이었으며, 이것이 그들의 가장 의욕적인 계획 중 하나가 되었다. 정부는 현대 미술 작품을 구입하고 국가 전역에 미술관을 만들기 위해 200만 루블을 지원하였다. 1918-1921년 동안 36개의 미술관들이 전국에 세워졌고, 1921년 콜레지아가 해산되었을 때 26개 이상의 미술관이 계획되었다.[13] 비록 1918년 프라브다[14]에서 베누아, 골로빈을 비롯한 여러 '예술세계'의 화가들, 명성을 떨치던 혁명 이전의 미술가들 대신에 '여전히 논쟁의 여지가 있는' 미래주의자들의 작품을 구입한 기금 사용에 대

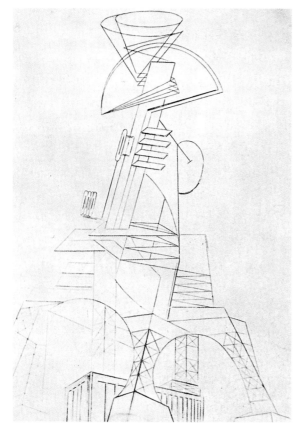

204
나움 가보,
〈라디오 방송국을 위한 계획〉,
1919-1920

205
알렉산더 로드첸코, 〈구성〉,
1920

206
알렉산더 로드첸코,
〈매달려 있는 구성〉, 1920

229

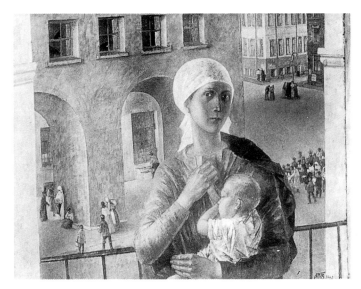

207 쿠즈마 페트로프-보트킨, 〈페트로그라드의 1918년〉, 1920

해 격노한 항거가 있었음에도 불구하고, 이러한 미술관들은 모든 학교의 미술가들로부터 사들인 작품으로 구색을 맞추었다. 루나차르스키 자신이 이러한 비난에 응하였다. "작품 구입은 모든 미술가들로부터 이루어진다. 그러나 부르주아 취향에 밀려났던 미술가, 그래서 우리의 진열실에서 보지 못했던 미술가들을 우선으로 하였다."[15] 이렇게 세워진 미술관들 덕분에 러시아는 추상미술이 대규모로 공식적으로 전시된 세계 최초의 국가가 되었다.

　로드첸코는 미술관을 관장하는 국장이었다. 작품을 실제로 선별하는 것은 '콜레지아' 였지만, 작품이 어느 지방에 할당되어야 할지를 결정하는 것은 로드첸코의 일이었다. 그가 공정치 못하게 결정한 적도 있었던 것 같다. 가보(Naum Gabo)가 전하기를 콜레지아 멤버였던 칸딘스키는 어느 날 가보에게 접근해 로드첸코가 가보의 작품 〈머리〉를 시베리아의 차레보콕샤이스크라는 작은 마을로 보내려 한다고 귀띔해 주었다. 화가 난 가보는 그의 작품을 즉각 철수했고, 로드첸코는 이에 격노한 적이 있었다.[259]

　이러한 미술관들 중 13개가 타틀린의 '재료들의 문화' 에 근거한 이름인 '예술문화미술관' 이라는 명칭을 가졌다. 그러한 미술관과 그 조직의 개념은 니콜라이 푸닌이 제안하였다. 푸닌은 영향력 있던 '좌익' 기관지로서 1918년부터 1919년까지 계속된 『인민정부의 예술 Iskusstvo Kommuni』의 편집장이었으며, 타틀린

의 친구이자 옹호자였다. 예술문화미술관은 전적으로 '인민들로 하여금 예술 창조의 발전과 방법에 친숙해지도록 만들 수 있는' 교육에 힘썼다.[16] 그 외에 '역사 미술관'과 '전시미술관'이 있었는데, 물론 전자의 경우에는 단순히 학문적인 연구를 위한 중심이었을 뿐 예술에 대한 영향력은 행사하지 않았다. 현재의 미술을 만드는 데 창조적인 기여를 전혀 하지 못한다는 이유로 과거의 미술을 버리는 태도는 푸닌을 비롯한 그의 '인민정부의 예술' 동료들의 기본 입장이었다. 이것은 후에 '좌익' 미술가들이 비난을 받게 된 주요 원인 중 하나가 되었다.

예술문화미술관들 중에서 가장 중요한 두 개가 1918년 모스크바와 페트로그라드에 세워졌다. 그들은 '좌익' 미술을 영구히 전시할 건물을 지었으며, 타틀린이 흘레브니코프의 희곡 〈잔-게시〉도 140, 147를 1923년에 연출한 것도 이 페트로그라드의 미술관에서였다.[17] 말레비치는 후에 페트로그라드의 이 건물에 살면서, 1923년부터 1928년까지 미술관 학교의 실험적인 회화 교실을 맡았다 도 218.

1918년 여름에 옛 페트로그라드 미술 아카데미는 문을 닫고 그 교수들은 해고되었으며, 모든 그림들이 정부에 의해 몰수되었다.[#260] 문을 닫은 학교는 잠시 자율적으로 존재하였다. 그러나 같은 해 10월에 이 학교는 IZO하에서 스보마스

208 블라디미르 파보르스키,
 룻기를 위한 동판 삽화, 1925년 출판

(Svomas, 페트로그라드 자유작업실)이라는 학교로 재정비되었다. 재정비된 학교의 강령은 다음과 같다.

1. 특수한 미술 교육을 받고자 원하는 사람은 누구나 스보마스에 입학할 권리가 있다.
2. 입학은 16세 이상이면 가능하다. 어떠한 종류의 교육 필요도 필요없다.
3. 이전에 미술학교에 다녔던 모든 사람은 스보마스의 회원으로 인정된다.
4. 입학은 1년 내내 언제든 가능하다.

이러한 강령에 루나차르스키와 슈테렌베르크가 서명했다.[18] 이에 덧붙여 자기가 배울 교수를 선출할 수 있는 권리도 있었고, 자신의 선택에 따라 그룹에 들어가 일할 수도 있었다. 알트만, 푸니, 페트로프-보트킨, 그리고 후에 타틀린, 말레비치, 슈테렌베르크 등이 스보마스에 그들의 작업실을 갖고 있었다.[19] 이것은 '지극히 불결한 마굿간을 깨끗이 청소하듯이' 죽은 아카데미를 일소해 버린 진정한 혁명이었다. 그럼에도 불구하고 그러한 자유로운 조직은 곧 완전한 무정부주의와 혼란 상태가 되었다. 1921년 스보마스는 폐지되고, 학교는 '과학 아카데미(Akademia Khudozhest-vennikh Nauk)' 산하로 들어가게 되었다. 1922년 이 학교는 칸딘스키에 의해 만들어진 강령에 따라 다시 정비된다.

모스크바에서도 똑같은 상황이 발생했다. 1918년 회화조각건축학교가 폐쇄되고, 이전의 스트로가노프 장식미술학교와 통합되어 '브후테마스(고등기술미술학교)'로 재정비되었다. 가보는 브후테마스의 설립에 대해 이렇게 묘사하고 있다.[#261]

이 기관의 성격에서 가장 중요한 것은 자율적이었다는 점이다. 이것은 학교이기도 했으며 동시에 자유로운 아카데미로서, 특별한 전문적인 기술에 대한 수업이 이루어졌을 뿐 아니라(회화, 조각, 건축, 도자기, 금속공예, 목공예, 직물, 인쇄 등 7개의 과가 있었다), 다양한 문제들에 관해 학생들 사이에 전반적인 토론과 세미나가 행해졌다. 여기에는 대중이 참가할 수 있었으며, 미술가들은 공식적으로 학교 일에 관여할 수는 없었지만 발언을 하거나 강의를 할 수는 있었다. 비록 시민전쟁과 폴란드와의 전쟁이 있어서 유동적이긴 했지만 수천 명의 학생들이 청중으로 몰려들었다. 작업실 사이에 자유로운 교환이 이루어졌고, 내 스튜디오 같은 개인 작업실도 마찬가지였다 … 세미나를 하는 동안에는 보통의 회의와 마찬가지로 우리 추상미술 그룹 안에서 대립하고 있는 미술가들 사이에 존재하는 많은 이념적인 문제들을 철저하게 토론하였다. 이러

한 모임들은 어떤 다른 수업보다 후에 구성주의 미술의 발전에 커다란 영향을 주었다.[20]

여기에 작업실을 갖고 있던 미술가는 말레비치, 타틀린, 칸딘스키, 로자노바, 페브스네르, 모르구노프, 우달초바, 쿠스네초프, 팔크, 파보르스키 등이었다 도 208 . 파보르스키는 판화가로서, 후에 데이네카, 피메노프처럼 도 213 1920년대 초반에 추상화파에 대립했던 브후테마스 회화과 학생들의 1세대에 막대한 영향을 주었다.

브후테마스에 있는 '좌익' 교수들의 강령은 인후크에 의해 통제받았다. 이것은 전적으로 '좌익' 미술가들에 의해 운영되었으며, 공산주의 사회에서 미술에 대한 이론적인 접근을 하는 데 관심을 가졌다. 최초의 지부는 1920년 5월 IZO의 분과로서 모스크바에 설립되었고, 1921년 12월에는 타틀린의 지도 아래 페트로그라드에, 그리고 말레비치의 지도 아래 비테브스크로 확장되었다.[#262]

예술문화연구소는 처음에는 칸딘스키가 만든 강령에 따라 운영되었다. 이 강령은 칸딘스키 자신의 이론뿐 아니라 절대주의, 타틀린의 '재료들의 문화' 까지 포괄한 것이었고 이러한 여러 경험들을 교육 방식으로 체계화시키고자 시도한 것이었다. 이 강령은 1920년에 인후크의 형성과 함께 출판되었으며,[21] '미술의 분리된 분과들의 이론' 과 '하나의 기념비적인 미술을 창조하기 위한 분리된 미술들의 결합' 이라는 두 부분으로 나뉘어져 있다.

강령의 첫 부분은 각 미술 매체의 특수한 성질에 대한 분석으로 구성된다. 출발점은 미술가가 그 특수한 성질에 심리적으로 반응한다는 것이다(예를 들면 빨강은 행동을 흥분시킨다고 알려져 있다). 그러한 분석의 결과에 따라, 선과 형태를 의식과 관련시킨 미술일람표가 모든 매체를 망라하게 된다. 자유롭고 예외적인 형태에 대한 일람표 또한 비슷한 방식으로 집계될 것이다.

색채는 (a) 절대적인 가치와 (b) 상대적인 가치로 실험되어야 한다.

a. 색채는 우선 개별적으로 연구된 다음 결합된 상태로 연구되어야 한다. 이러한 연구는 주제에 대한 의학적, 심리학적, 화학적, 신비적 지식과 경험, 예를 들어 감각적 연상과 색채, 색채와 소리 등과 조화를 이루어야 할 것이다.

b. 그려진 형태와 결합된 색채, 즉
 1. 단순한 기하학적 형태와 원색의 결합
 2. 단순한 형태에 보색의 결합

3. 단순한 기하학적 형태에 원색과 보색의 교차 결합
4. 자유롭고 예외적인 형태와 결합되는 원색
5. 색채와 형태의 교차 결합 등으로 접근해야 한다.
이상의 강령의 결과를 알려주는 일람표가 발표될 것이다.

강령의 두 번째 부분은 기념비적 미술의 창조에 초점을 맞추고 있다. '이것은 개별 예술 매체의 특징이 드러나는 극장에서 가장 효과를 나타낸다. 예를 들면 말과 움직임은 엑스터시의 상태가 도출될 때까지 반복, 결합의 수단을 통해 근본적인 것으로 환원될 수 있다.' 색채와 음향을 연관시킬 수 있는 예로 스크랴빈의 작품을 들고 있다.

후에 칸딘스키의 바우하우스 과정의 기본을 형성하게 될 이러한 개념들은 인후크에 있던 미래의 구성주의자들로부터 강한 반발을 사게 되었다. 예술 창조의 합리주의적 관념에 몰두하고 있던 칸딘스키의 정신적이고 직관적인 과정으로서의 예술 개념은 그들에게는 저주나 마찬가지였다. 그래서 칸딘스키의 강령은 다수결의 투표에 의해 즉각 거부되었다.

그의 개념이 거절되자 칸딘스키는 인후크를 떠났다.[263] 그해 말에 칸딘스키는 루나차르스키의 초청을 받아 과학 아카데미처럼 모스크바에 있는 다양한 교육과 예술연구소를 승인하는 기관인 프라예소디움(Praesodium)의 멤버가 되었다. 이것은 레닌의 새로운 경제 정책에 부합하는 것으로서, 1921년에 도입된 후 전국의 교육 체계를 재조직하기 위한 제도를 형성하는 기관이었다.

칸딘스키는 미술 교육을 위한 강령들이 그의 조국에서 실행되는 것을 결코 볼 수 없었다. 과학 아카데미의 새로운 순수미술 분과를 위해 그가 완성한 강령 또한 그가 인후크[22]에서 제시했던 것과 유사했으나, 당국은 식량과 연료, 생활 공간의 부족과 같은 첨예한 문제들을 해결해야 했기 때문에 그의 제안은 보류되었다.

새로운 모스크바 아카데미의 순수미술 분과는 1922년이 되어서야 조직되었다. 이 무렵 칸딘스키는 바이마르에 있는 바우하우스의 교수 자리를 수락하여 러시아를 떠났다.[264]

칸딘스키가 인후크에서 떠나자 새로운 강령이 만들어졌다. 많은 토론을 거친 후 '순수 회화'를 만장일치로 폐기하였으나, 멤버들은 다음 단계를 받아들여야 하는 문제를 놓고 갈등을 빚다가 결국 두 그룹으로 갈라지고 말았다. 첫 번째 그룹의 멤버들은 '실험실의 미술'을 주장하였고, 두 번째 그룹은 '생산 미술'을 주

장하였다.#265 이러한 분열은 더욱 더 심화되어 1921년 이러한 '좌익' 미술가들의 대열에 극적인 분리를 초래하였다.

새로운 정권하에 조직된 전시회들은 주로 절대주의에 의해 주도되었다.#266 첫 전시는 1918년 12월에 열렸는데, 몇 달 전에 성홍열로 죽은 올가 로자노바의 작품을 기념하는 큰 회고전이었다. 로자노바는 짧은 생애의 윤곽을 살펴볼 만한 가치가 있는 러시아 아방가르드의 대표적인 인물이었다. 1886년에 블라디미르 근처의 작은 마을에서 태어난 그녀는#267 미술을 배우기 위해 모스크바로 와서 처음에는 사설 스튜디오에서 배우다가 나중에 스트로가노프 장식미술학교에 들어간다. 그녀는 상트페테르부르크의 '청년 연합' 창설 멤버였으며, 이 미래주의 운동의 초기 인물에 속했다. 그녀는 화가이자 시인이었고 많은 미래주의 간행물에 시나 그림을 실었다. 또한 전쟁 이전의 많은 공개토론에 참여했던 열렬한 연설가이기도 했다. 러시아 현대 미술 운동에서 그녀의 위치는 혁신자의 위치라기보다는

210
나움 가보, 〈여인의 머리〉,
1916–1917

포포바나 엑스테르처럼 재능 있는 추종자였다.[268] 그녀의 초기 작업은 프랑스 입체파보다는 이탈리아 미래주의의 영향을 더 많이 반영하고 있다. 1916년부터 그린 그녀의 추상회화에도 미래주의의 동적인 힘이 여전히 남아 있다. 혁명 이후 로자노바는 스트로가노프 미술학교와의 오랜 관계에 따라 에너지를 국가의 산업 미술을 재정비하는 데 쏟았다. IZO의 부분들이 1918년 8월에 만들어지면서 이러한 분야가 실행될 수 있었던 것은 그녀의 에너지 덕분이었다. 즉 그녀는 개인적으로 만나서 설득하거나 멀리 전국을 여행하고 돌아다니며 계몽하여 현존하는 많은 학교들을 이 조직에 참여시켰다. 이것은 비범한 용기와 의무감이 필요한 일이었다. 왜냐하면 당시 러시아의 상황은 매우 혼란스러웠고 일반 시민들이 이동하는 것은 불가능했기 때문이다. 죽기 전에 로자노바는 모스크바에 산업 미술관을 재조직하기 위한 계획을 세웠는데, 나중에 실행되었다. 미술과 산업을 재타협시키려는 그녀의 계획은 곧 구성주의 운동으로 실현된다. 병에 걸렸을 때도 그녀는 다가오는 10월 혁명 기념일을 위해 비행장에서 깃발과 슬로건을 올리는 데 참여했다. 그리고 일주일도 지나지 않아 죽었다. 그녀의 몇 주 후에 열린 그녀의 유작전에는 인상주의부터 절대주의에 이르기는 회화 250여 점이 포함되었다.

이에 뒤따른 전시는 1919년에 열린 제5회 《국가전시회》였다. 이것은 '새로운 미술의 미술가 화가 교류 연합-인상주의부터 추상회화까지'라는 제목으로, 모스크바에 있는 미술관(지금은 푸슈킨 박물관이다)에서 열렸다. 혁명의 이론을 유지했던 이 전시는 심사위원이 없이 누군가가 작품을 보고 적당한 제목이 생각나면 붙일 수 있는 그런 전시였다.

그런 일은 주로 〈하강〉, 〈회색의 타원형〉, 〈녹색 머리빗〉, 〈명확함〉과 같은 주로 1917년의 칸딘스키의 작품과 안톤 페브스네르의 작품을 모스크바 상황에 소개할 때 주로 많이 일어났다.[269] 그들 이외에는 로드첸코, 스테파노바, 포포바가 추상화파를 대표했다. 타틀린과 말레비치는 작품을 전혀 내놓지 않았다. 다른 한편으로 '다이아몬드 잭' 그룹과 뮌헨 '청기사파'의 러시아 멤버들, 그래픽 화가인 파보르스키와 같은 여러 비주류 작가들도 포함되었다.

여기에서 안톤 페브스네르와 그의 동생 가보의 생애와 혁명 이후 러시아의 미술 상황에 대한 그들의 공헌을 간략히 살펴보는 것이 유익할 것 같다.[270]

안톤 페브스네르(Anton Pevsner, 1886-1962)는 비잔틴 미술을 발견하고 거기에 매료되기 시작한 1902년부터 그림을 그렸다. 1910년에 그는 상트페테르부르크로 가서 미술 아카데미에 입학하였으나, 다음해에 파리로 떠나 1913년 잠시 러시아에 돌아온 것을 제외하곤 전쟁 전까지 계속 그곳에 머물렀다. 전쟁 동안에

는 오슬로에 머무르면서 〈카르나발〉도 209과 같은 입체파 그림을 계속 그렸다. 이 그림은 그의 동생인 가보가 1915, 1916년에 그린 초기의 〈머리〉와 밀접한 관계를 갖는다. 페브스네르가 구축물로 작업한 것은 1922년 초 이들 형제가 러시아를 떠난 후였다. 그와 가보가 러시아에 머무를 때 발전시킨 이론들을 계속 밀고나갔다. 러시아 현대 미술 운동의 역사에서 항상 그렇듯이, 그들도 디아길레프의 발레 〈암코양이〉(1926)를 디자인함으로써 극적으로 서구에 소개되었다. 가보와 페브스네르는 인후크에서는 반생산미술의 그룹에 속했으며, 미래의 구성주의자들을 반대하기 위해 '사실주의적 선언문'을 쓰기도 했다.[23]

페브스네르의 동생인 가보(1890년생)는 나중에 형과 혼동되는 것을 피하기 위해 중간 이름을 택했다.[#271] 그도 전쟁 중에는 오슬로에 머물렀는데, 거기에서 금속판과 셀룰로이드 같은 재료로 그 첫 구성물들을 만들기 시작했다. 가보는 한 가지 미술 유파에 참가하지 않았으며, 1912년 뮌헨에서 의학으로 학위를 받고 난 뒤, 엔지니어링 수업과 미술사에 대한 뵐플린의 강의를 듣기 시작했다. 그가 처음으로 구축물을 만들기 시작한 것은 수학 문제를 해결하기 위해서였다. 그래서 그의 초기 작품들은 입방체와 기하학적인 형태로 되어 있다. 그의 형이 오슬로에 도착한 후, 아마도 형의 영향인 듯 〈머리〉도 210 혹은 〈토르소〉 같은 제목을 지닌 재현적인 구축물을 만들기 시작했다(1916-1917년).[#272] 1917년에 그는 모스크바로 돌아가 〈라디오 방송국을 위한 계획〉도 204 같은 건축적인 디자인을 만들었는데, 그것은 이후의 구성주의자들의 실험과 크게 다르지 않은 것이었다. 특히 가보는 역동적인 원리에 대한 관심을 공유하고 있었다. 형 안톤과는 달리 가보는 러시아에 있는 동안 어떠한 전시에도 참가하지 않았으며, 브후테마스에서 어떠한 공식적인 지위도 맡지 않았다. 그러나 그가 말하듯이 "나는 마치 내가 공식적으로 임명이나 받은 듯이 학교 생활에 적극적으로 참여하였다… 형 안톤 페브스네르는 거기에 작업실을 가지고 회화를 가르쳤는데, 조각을 배우고자 원하는 그의 학생들은 누구든 내 학생이기도 했다…"[24]

인후크의 '실험실 미술' 그룹으로 되돌아가 보자. 제5회 《국가전시회》는 결국 제10회 《국가전시회: 추상 창조와 절대주의》에 이르기까지 계속되었다. 이것은 러시아 추상미술의 절정이었으며, 이전의 전시들과는 달리 '실험실 미술' 그룹의 핵심 멤버로만 제한되었다. 말레비치는 이 전시에 '흰색 위의 흰색' 시리즈를 보냈다. 전시 카탈로그에서 말레비치는 "나는 색 경계의 푸른 그림자를 깨뜨리고 흰색으로 나왔다. 내 뒤에는 조종사 친구들이 흰색 안에서 유영한다. 나는 절대주의의 신호기를 완성하였다."고 썼다. 이에 대응하여 로드첸코는 〈검은색 위

의 검은색〉을 내놓았다. 그의 선언문에는 "내 작품을 위한 기초에 나는 아무 것도 놓지 않는다."(M. 스타이너), "색채들은 사라졌다. 모든 것은 검은색 안에서 혼합된다."(크루체니흐의 희곡 〈글리-글리〉 중에서), "살인은 살인자에게 자기정당화
•를 위해 사용된다. 왜냐하면 그럼으로써 그는 아무 것도 존재하지 않음을 증명하려 하기 때문이다."(오토 바이닝거의 경구) 등등과 같은 말이 월트 휘트먼을 인용한 많은 글과 함께 사용되었다. 포포바, 스테파노바, 알렉산더 베스닌의 작품, 로자노바의 대표적인 두 작품도 전시되어 모두 220점이었다. 이것은 러시아에서 열린 '좌익' 아방가르드 전시 중 마지막 그룹 회화전이었다.

그러나 말레비치는 1919년 말에 그의 작품들을 모아 개인전을 열었다. 이 전시의 이름은 《인상주의로부터 절대주의까지》였고 총 153점이 포함되었다. 이 개인전과 함께, 말레비치는 절대주의를 하나의 회화운동으로 끝내야 한다고 주장하였다. 그는 페브스네르에게 '십자가(그의 많은 후기 그림들의 지배적인 상징)' 는 '나의 십자가이다', 그러므로 개인적으로 그는 '회화의 죽음' 을 느꼈다는 것이다. 이때부터 NEP와 회화 문화부의 페트로그라드 미술관에 교수로 임명될 때까지 말레비치는 비테브스크에 있는 학교에서 더욱 더 많은 작품을 했다.

말레비치가 이 학교를 인수받을 때에는 사건이 있었다. 원래 샤갈이 1918년 그의 고향인 비테브스크의 미술학교장에 임명되었었다. 그러나 그는 모스크바에서 그의 친구 몇 명을 초대해 가르치게 하는 실수를 하였다. 그중에는 말레비치도 있었다. 얼마 지나지 않아 샤갈이 잠시 모스크바에 머무르느라 자리를 비운 것을 이용하여, 말레비치는 학교를 양도받고 샤갈에게 그의 작품과 방식이 구식인 데다 부적절하며 말레비치 자신이 '새로운 미술' 의 보호자이자 비테브스크 미술학교의 차기 교장이라고 알렸다.[#273] 이러한 사건은 말레비치의 완고함과 옳다고 생각하는 것을 그의 방식대로 밀고나가는 강한 성격 때문에 일어났다. 극도로 언짢았던 샤갈은 모스크바로 떠나버렸다.[#274] 모스크바에서 샤갈은 유태인 극장을 위해 무대 디자인을 시작했다도 168. 극장의 대기실을 장식했던 거대한 프리즈인 그의 가장 위대한 작품 중 하나는 안타깝게도 지금은 파괴되었다.

혁명 이전에 유태인 책의 삽화를 같이 그린 이후로 샤갈과 함께 작업해 온 리시츠키가 말레비치를 처음 만난 것도 비테브스크에서였다.[#275] 말레비치 또한 도처로 돌아다녔던 '좌익' 미술가들 중 한 사람이었다. 소련 정권이 들어선 뒤 처음 4년 동안 그들의 계속된 여행과 여러 개의 지위를 동시에 맡아 감당한 것을 추적해 보면, 그들의 움직임과 활동을 정리하는 것이 역사가들에게는 거의 악몽이라고 해도 과언이 아니다. 왜냐하면 이 시기에는 거의 기록이 없기 때문이며, 있다

211 카시미르 말레비치, 〈절대주의 구성: 흰색 위의 흰색〉, 1918

고 하더라도 편파적이거나 너무 불완전하고 생존해 있는 사람들의 기억도 서로 모순된 것들이 많기 때문이다. 그래서 이 당시에 대한 설명은 오히려 건조하고 도식적인 결과만을 알려주는 전시 카탈로그 및 신문 리뷰와 같은 것에 주로 의존해야 한다.

말레비치는 비테브스크 미술학교를 '우노비스(Unovis)'라고 명칭을 바꿨다. 그것은 새로운 미술대학(College of the New Art)의 약자였다.[25] 그리고 거기에서 그의 교육 방식을 발전시키기 시작하였다. 그의 교육 방식은 그 자신이 이 주제에 대해 썼던 글을 통해서만 알 수밖에 없다. 독일에서 바우하우스 총서 중 하나인 『비대상의 세계 *Die Gegenstandlose Welt*』라는 제목으로 출판된 그의 책은 색채,

212 알렉산더 로드첸코, 〈검은색 위의 검은색〉, 1918

형태, 그리고 그것들의 상호 관계에 대한 이론에 충실하고 있다. 이것이 얼마나 깊이 있게, 어떻게 실제적인 교수 방법을 체계화하고 있는지 확실히 평가하기가 어렵다. 말레비치가 1927년 베를린에서 열린 《독일미술전시회》에 보낸 차트[26],[#276]를 보면, 이론을 위한 과학적인 기초가 거의 없고 직관적인 문제에 머물러 있으며 칸딘스키가 인후크에 제안했던 것과 별로 다르지 않음을 알 수 있다. 비테브스크에서 머무르는 동안 말레비치는 여러 개의 논문과 소책자들을 썼는데,[27] 처음에는 추상회화에 이르게 된 개인적인 과정을 다루었고, 다음에는 좀 더 일반적인 수준의 내용을, 마지막으로 삶과 종교에 대한 자신의 견해를 밝혔다. 말레비치의 언어는 가끔 교양이 없어 보이거나 가부장적인 특징이 보이기도 하며, 천재 시인 같은

특징들이 이상하게 혼합되어 있다.#277 그러나 그의 극도로 비논리적인 단어 사용은 종종 같은 작품에서도 두세 가지의 의미를 나타내기도 해, 자신의 개념을 설명하려는 글의 가치를 의심스럽게 만든다. 이런 이유 때문에 그의 글은 번역하기가 너무 어려우며, 또 번역하는 과정에서 많은 것을 잃게 된다. 그의 문장들은 종종 끝없이 길어진다. ─의미가 불충분한 채로, 매우 모호한 표현을 그대로 전달하면서 그의 글은 계속 이어진다. 번역을 하다 보면, 그 어떤 것이든 의미하기를 멈추어 버린다.

말레비치는 1920년과 1921년 동안 모스크바에 거의 머물지 않았다. 그래서 그는 실제적으로 인후크 내의 '생산 미술' 그룹이 승리하였음을 시인하였다. 로드첸코가 점점 더 사회 문제들에 관심을 갖게 된 것도 이때였으며, 그의 아내 스테파노바, 알렉산더 베스닌, 알렉산드라 엑스테르, 류보프 포포바 등과 함께 타틀린의 개념 및 그의 '재료들의 문화'에 점점 더 이끌리면서 '미술가-엔지니어'의 개념을 갖게 된 것도 이때였다. '실제 작품'을 위해 회화를 버리기 전 '사색적인 회화'에 대한 이 화가들의 마지막 입장이 반영된 《5×5=25》라는 이름의 전시가 열렸다. 여기에는 위에서 언급한 5명의 미술가들만이 참가하였다.

1921년에서 1922년까지

'영웅적 공산주의'의 시기라고 알려진 소련 정권의 초기 4년 동안 국가의 예술 행정은 극도의 혼동과 무정부 상태를 보여 준다. 그러나 1921년경 내전과 폴란드와의 전쟁, 그리고 독일과 동맹국의 개입은 볼셰비키의 승리와 함께 종식되었다. 그 7년간 온 나라는 고립과 전쟁에 의해 유린되었고, 1921-1922년 무서운 기근에 의해 더욱 재기 불능의 상태에 있었다. 아무튼 러시아는 마침내 평화를 얻게 되었고 외부 세계와의 접촉도 다시 가능해졌다. 재건과 질서를 요구하는 시대가 이전의 4년간의 열에 들뜬 듯한 분위기를 대신하게 되었다. 지난 4년은 언제 누가 권력을 잡을지 혹은 내일 무슨 일이 그들에게 일어날지 아무도 모르는 시기였다.

국가에 질서를 부여하려는 시도는 현존하는 기관들(군대들이었다)을 재편성해 루나차르스키 및 나르콤프로스(교육을 위한 인민위원회)의 중앙정부 밑에 놓으려는 미술 행정 정책에도 반영되었다. 그러나 이러한 정책은 재정 위기 때문에 정부 예술 후원을 새로운 부르주아의 후원 아래 복귀시킴으로써 별로 효과를 거두지 못했다. 게다가 프롤레트쿨트 세력도 당의 통제 아래 놓이는 미술정책의 중심화에 반대하였다.[278]

프롤레트쿨트(Proletkh, '프롤레타리아 문화를 위한 기구'의 약자)는 1906년에 창설되었으나 1917년 혁명이 일어날 때까지 효과적으로 기능하지 못했다. 그 원리는 군사적인 공산주의 질서였으며 목적은 프롤레타리아 문화의 창조였다. "예술은 사회적 산물이며 사회적 환경에 의해 제약받는다. 그것은 또한 조직적인 노력의 수단이다… 프롤레타리아는 사회주의를 위한 투쟁 안에서 그 힘을 모으기 위하여 그 자체의 '계급' 미술을 가져야 한다."[1] 프롤레트쿨트 운동의 주요 이론가는 보그다노프였다.[279] 프롤레트쿨트에 대한 기본적 신조 때문에 레닌과 항상 다투었던 그는, 사회주의에 이르는 세 개의 독립된 길이 있다고 주장했다. 즉 경제적인 길, 정치적인 길, 문화적인 길이다. 보그다노프가 주장한 이론대로라면 프롤레트쿨트는 자율적인 기구여야 했다. 그러나 레닌은 모든 조직들이 중앙당의 정부 아래 있어야 한다고 주장했다. 이러한 갈등은 극에 달해, 1920년 레닌은 '프

롤레타리아 문화를 진정으로 대표할 수 있는' 프롤레트쿨트를 관할할 임무를 루나차르스키에게 부여하였다. 12월에 그는 프롤레트쿨트를 나르콤프로스의 산하로 편입시켰다.2 레닌은 한 학교가 공식적으로 프롤레타리아 미술을 독점하는 것이 이념적으로나 실제적으로 해롭다고 말했다 한다.3 그러나 독립된 프롤레타리아 문화의 개념은 1930년대에 들어서서 확실해졌으며 이때 사회주의 리얼리즘이라는 공식적인 미학을 구체화시키게 된다.4 '프롤레타리아 미술가' 라는 타이틀을 위한 맹렬한 경쟁은 소련 정권의 초기 4년 동안에 있었던 양상이었으며 '사회주의 리얼리즘' 이 하나의 공식적인 양식으로 공포되고 모든 미술 조직들이 중앙 부서인 '미술가연합(Union of Artists)' 아래 놓이게 된 1932년까지, 1920년대 내내 지속되었던 보였던 현상이었다.#280

혁명 직후에 프롤레트쿨트는 오랫동안 준비해 온 체계로 돌입하기 시작했다. 처음부터 미술과 산업을 결합시키려는 데 관심이 있었다. 왜냐하면 프롤레트쿨트가 기본적으로 대중문화를 창조하는 데 관심이 있었던 것만큼 자연스럽게 산업이 이러한 활동을 위한 출발점이 되었기 때문이다. 1918년 8월 올가 로자노바가 제시한 강령의 노선에 따라 프롤레트쿨트의 '미술 창조 하부 구조' 가 형성되었다. 그녀는 1918년 11월 죽을 때까지 이 분과의 장을 맡았다.

1922년 통합 정책에 따라 구성주의로 향했던 인후크 내 미술가들의 대부분은 프롤레트쿨트의 멤버가 되었다. 레닌의 '새로운 경제 정책(NEP: New Economic Policy)' 하에 도입된 자본주의 체계의 부분적인 회귀는 이러한 미술가들의 '영웅적인 공산주의' 가 4년 동안 누려왔던 '지배력' 에 종말을 초래했다. NEP 아래서 새로운 부르주아는 가난한 정부와는 달리 곧 예술을 후원하는 위치에 서게 되었고, 이러한 새로운 예술 후원자는 자연히 모든 면에서 '혁명 이전' 의 익숙한 상황으로 되돌아가고자 했다. 권력과 대립하던 옛 세력의 복귀는 '좌익' 미술가들을 싫어하였고, 이것은 곧 '좌익' 미술가들이 다른 지지 수단을 찾아야 함을 의미했다. 산업이 명백한 해결점이었다. 그러나 산업으로의 전환은 인후크의 내적인 개념의 발전에서 발생하는 논리적인 단계일 뿐이었다. 즉 이젤화를 점차적으로 버리고 구성주의와 '생산 미술' 의 개념으로 향하게 될 '순수 미술' 을 지향한다는 논리였다.#281

1918년 페트로그라드에서 모스크바로 수도를 옮기면서, 대부분의 '좌익' 미술가들도 새로운 활동의 중심지로 모이게 되었다. 이 당시는 대부분의 인구가 최저의 생계를 유지하던 극도로 어려운 시기였다. 끊임없이 토론하고 계획을 세우는 데 그치긴 했어도 미술가들에게 있어서는 이때가 맹렬한 활동의 시기였다. 그

들은 미술가로서의 소망에 대해 강박적이었다. 미술은 더 이상 동떨어진 그 무엇, 혹은 사회의 모호한 이상이 아니라 삶 그 자체였다. 그 당시에는 '삶 그 자체'가 사회 경제적으로 철저한 혼돈 상태에 있었다는 사실도 그들을 방해하지 못했다. 오히려 그들은 기계화를 통해서 좀더 놀랄 만하고 기적적인 사회로 변형시킬 이상적인 세계를 만들 수 있으리라고 믿었다. 그들의 생각은 고층 건물들과 로켓, 자동화 등의 필연적인 미래를 위한 상상력과 디자인 분야에서 가히 비약적이었다.[282] 왜냐하면 그러한 것들이 바로 그들의 계획이 꿈꾸었던 세계였기 때문이다. 이러한 미술가들의 비극은 꿈꾸고 계획했던 유토피아와 실제로 처한 상황 사이의 모순에 있었다. 그들 계획의 대부분은 서류상으로만 남아 있거나 진짜 상황이 아닌 연극 무대에서만 실현되었다. 그러나 그러한 계획과 아이디어는 끊임없이 샘솟듯 계속되었다.

그러므로 열정적인 토의가 그들의 주된 임무였다. 불가피하게도 주제 또한 새로운 공산주의 사회에서 미술가와 미술의 역할에 대한 문제였다. 구성주의 이념이 나타난 것은 이러한 끝없는 논쟁의 결과였다.

213
유리 피메노프,
〈강력한 산업에 바침〉,
1927

그러한 논쟁이 모든 곳에서 항상 일어났지만, 모스크바의 인후크가 그 논쟁의 중심이었다.

처음부터 인후크 멤버들 사이에는 내분이 있었는데, 그것은 1920년에서 1921년으로 넘어가면서 점점 더 심화되었다.

한쪽에는 말레비치와 칸딘스키, 페브스너르 형제가 있었다. 그들은 미술이란 본질적으로 정신적인 활동이며, 미술의 임무는 세계에 대한 인간의 비전을 이끌어 가는 것이라고 주장하였다.[283] 미술가-엔지니어로서 실제의 삶을 구성한다는 것은 바로 기능인의 수준, 그것도 원시 단계로 하락하는 것과 같다고 주장했다. 그들의 주장에 의하면 미술은 그 본성상 필연적으로 유용성을 지니지 않으며 잉여적이고 노동자 같은 기능만 지닌 디자인을 훨씬 초월한 것이다. 미술이 유용성을 갖게 되면 그것은 존재하기를 멈추게 된다. 미술가가 공리주의적인 디자이너가 되면, 그는 새로운 디자인을 위한 원천 공급하기를 멈추는 것이다. 특히 말레비치는 산업 디자인이 필수적으로 추상적 창조에 의존해야 한다고 느꼈다. 즉 그것은 2차적인 활동으로서, 그가 새로운 건축을 위한 모델로서 만들었던 '건축학(Arkhitektonics)'도 137-139과 '행성들(Planits)'처럼 '현대의 환경'에 관한 이상화된 연구로부터 나온 것이었다. 그의 도자기 디자인도 216, 217 또한 실용적인 디자인이라기보다는 컵과 찻주전자에 부여한 절대주의 '이상'이었다. 절대주의 디자인을 실용적인 체계로 옮기는 작업은 수에틴(Suetin)도 214, 215과 같은 그의 추종자들에 의해 이루어졌다.

다른 한 쪽에는 타틀린과 열렬한 공산주의자 로드첸코가 있었다. 그들은 미술가란 기술자여야 하며, 그의 에너지를 프롤레타리아의 이익에 직접 사용하기 위하여 현대 생산의 도구와 재료들을 사용하는 방법을 배워야 한다고 주장했다. 미술가-엔지니어는 삶 그 자체에서 조화를 이룩해야 하며, 노동을 미술로, 미술을 노동으로 변화시켜야 한다. '미술은 삶 속으로!'는 그들의 슬로건이었으며 동시에 미래의 구성주의자들의 슬로건이었다. '순회파' 화가들과 아브람체보 공동체가 농부와 삶의 근원인 농부의 기술들을 이상화함으로써 미술을 민중에게로 접근시켰던 것과 달리, 이들은 기계를 이용하고 그것에 환호함으로써 노동에 접근하였다. 현대 세계에서 힘의 근원으로서의 기계는 인간을 노동으로부터 해방시켰고, 노동을 예술로 변화시켰다. 미술가와 엔지니어는 작업의 과정에 의해 결합되지 않는가? 미술과 산업에 있어서 작업 과정은 똑같이 경제적 기술적인 법칙에 의해 지배된다. 두 과정 모두 완성된 작품, 즉 하나의 '사물'로 귀결된다. 그러나 미술가의 창조가 그 완성도를 추구하는 반면 엔지니어의 '사물'은 '미완성'이다.

214-215 수에틴, 절대주의 디자인이 있는 두 개의 접시, 1920년경

그것은 기능을 갖추었을 때 거기에서 멈춘다. 그러나 합리적인 생산 과정은 둘 다에게 공통적이다. 그것은 재료에 대한 추상적인 조직화이다. 엔지니어는 '재료들의 문화'의 방법을 통해서 재료에 대한 느낌을 발전시켜야 한다. 그리고 미술가는 기계적 생산의 도구들을 사용하는 법을 배워야 한다.5.#284

　　나는 이미 전 장에서 어떻게 칸딘스키의 강령이 1920년 인후크에서 대다수의 반대로 인해 좌절되었는가를 설명한 바 있다. 그 강령에 따르면 '순수 미술'과 이젤화가 더 이상 타당하게 선두 위치에 서지 않는다. 이제 나타난 새로운 이념은 우선적으로 '실험실의 미술'이라는 강령으로 표현되었다. 이러한 새로운 이념을 해석하는 데 있어서 두 가지 사고의 유형이 있었다. 하나는 합리주의적이고 분석적인 태도를 받아들임으로써 이젤화로부터 그들의 작업으로 '전향'하였지만 여전히 전통적인 물감과 캔버스로 하는 작업을 계속하는 미술가들이었고, 다른 하나는 타틀린의 예를 따라 '생산 미술'을 만들기 위해 매체를 모두 버린 미술가들이었다. 타틀린은 이 때 연료가 적게 들지만 최대한의 열효율을 내는 난로를 디자

216-217 카시미르 말레비치, 국립도자기공장을 위해 디자인한 컵과 주전자, 레닌그라드, 1920년경

인하고 있었는데 도 230, 당시는 집을 떼어내 장작으로 쓸 만큼 어려운 시기였기에 가장 타당성이 있는 작업이었다. 타틀린은 항상 혼자 작업하였지만, 그의 아이디어는 인후크의 오시프 브리크, 타라부킨(Tarabukin), 알렉세이 간(Alexei Gan)등 미술가가 아니라 프롤레트쿨트 이념의 호전적인 선전가들에 의해 채택되어 마르크스주의적인 해석을 갖게 된다.#285

'실험실 미술'의 두 가지 유형을 지배하는 이념은 '사물주의(Objectism)'로 알려지게 되었다.#286 '사물'은 한 편의 시, 집, 한 켤레의 구두와 같은 것이었다. 하나의 '사물'은 공리주의적 목적으로 조직화된 수행의 결과였으며, 사용된 재료들의 미적, 물리적, 기능적 특징의 결과였다. 그것의 형태는 이러한 수행 과정에서 나타날 수 있는 것이었다.

인후크에서 이러한 '사물' 이념이 결정됨에 따라 그에 대해 동의하지 않는 많은 사람들은 이 연구소를 떠났다. 페브스네르 형제는 곧 러시아를 떠나 서구에 가서 구성주의 이념을 발전시켰다.#287 형인 안톤 페브스네르는 프랑스로 가고, 나움 가보는 처음에는 베를린으로 갔다가 영국을 거쳐 결국 미국으로 갔다. 칸딘스키는 우리가 이미 알고 있는 대로 모스크바에서 발전시켰던 그의 이론을 가지고 바우하우스로 떠났다. 말레비치는 비테브스크에서 자신만의 활동에 집중하고 있었다.

'사물'이 이념으로서 확정되기가 무섭게 그것에 반발하는 반동이 일어났다. 이러한 '반사물(Counter-Object)' 운동은 구성주의로 알려지게 되었다. 구성주의는 1921년 여름과 가을 동안 인후크의 이념으로부터 시작되었다. 그것은 '실험실' 단계로부터 지난 4년 동안의 실험에 근거한 활동력 있는 생산을 위한 강령으로의 변화를 나타낸다. '사물'의 개념은 실제로 산업에 적용되기에는 부적절하고 낭만적이며 비실용적이라는 이유로 폐기되었다. 왜냐하면 미술가-엔지니어가 사물을 만드는 전 과정을 감독한다는 기본 개념은 기계화에서 역행하여 매우 원시적인 수준으로 되돌아가는 것임을 의미하기 때문이었다. 실제의 대중 생산에 있어서 작업은 불가피하게 부분 부분으로 구분되며, 아무도 시작부터 끝까지 통틀어서 실제 단계의 사물을 보지 못한다. 새로운 구성주의 이념은 무엇보다도 '미술과 산업 사이에 실제적인 교량 역할'을 하는 데 관심이 있었다.

이러한 새로운 체계를 만드는 데 있어서 최초의 단계는 지난 4년간의 '실험실'의 경험을 종합하는 일이었다.

1921년 9월 로드첸코, 스테파노바, 베스닌, 포포바, 엑스테르는 모스크바에서 지난 몇 년 동안 이 이 그룹이 '실험실' 미술로서 만든 것들을 모아《5×5=25》

라는 전시를 열었다.#288 이 전시 때 만든 카탈로그는 그 시대에 대한 정신을 드러내고 있다. 목록에 실린 회화에 대한 '합리화된' 묘사에서도 그렇고, 훌륭한 솜씨가 돋보이는 카탈로그 자체에서도 그렇다. 나는 이 카탈로그의 사본 2개를 보았는데, 둘 다 각 전시자들의 오리지널 수채화들, 말하자면 미술가들의 서명이 담긴 작품들이 실려 있다. 이 전시가 표방했던 '회화의 종말'이 너무도 장식적으로 표현되었던 대표적인 예이다.

이 전시가 표현적인 매체인 이젤화의 마지막으로 인식되었다는 사실은 이 카탈로그에 실려 있는 미술가들 자신의 글에서 명백히 나타난다.

로드첸코는 다음과 같이 발표하였다. "1919년 제10회《국가전시회》에 출품한 〈검은색 위의 검은색〉도 212이라는 회화에서 처음으로 공간 구성을 선언하였으며, 다음해에 열린 제19회《국가전시회》에서는 선을 구성 요소로 주장하였다. 이번 전시에서 미술 쪽에서는 처음으로 3원색을 주장한다." 마지막 언급은 1921년의 〈순수한 빨간색〉, 〈순수한 노란색〉, 〈순수한 파란색〉이라는 3개의 그림으로 설명되었다. 이 전시에서는 1920년의 〈선의 구성〉도 190과 같은 작품도 포함되었다. 처음에는 종이 위에, 나중에는 실제 재료로 만들어진 그의 〈간격의 구성〉도 219과 같은 기본적인 기하학적 요소들로 된 구성물 습작도 205도 있었다. 조금 후에 로드첸코는 매달려 있는 모빌도 206로 그의 개념을 발전시켰다. 이것은 역동적인

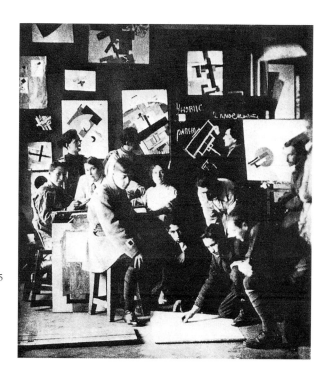

218 레닌그라드의
 미술문화연구소에서
 가르치는 말레비치, 1925

요소를 도입한 것으로서, 이로 인해 제3인터내셔널을 위한 기념비 도 203를 계획하고 있던 타틀린 및 1920-1921년 '움직이는 모형들' 도 204을 연구하고 있던 가보와 연관된다.

스테파노바는 다음과 같이 쓰고 있다. "구성이란 미술가가 작품에서 사색적으로 접근하는 방식이다. 기술과 산업은 사색적인 반성이 아니라 적극적인 과정인 구성의 문제를 지닌 미술과 직면해 왔다. 단일한 실재로서의 미술 작품이 지닌 '신성함'은 파괴되었다. 이러한 실재물의 보고(寶庫)인 미술관은 이제 자료 보관소로 변화된다." 포포바는 일련의 '회화적 힘의 구성에 대한 실험'을 내놓았다. 이러한 작품들은 '공간 양감', '색채 표면', '폐쇄된 공간 구성', '공간 힘'이라는 제목으로 목록에 들어 있다. 그녀는 이 작품들에 대한 설명에서 "모든 주어진 구성들은 회화적이며 물질로 된 구성물을 향한 일련의 준비 실험으로 단순하게 생각되어야 한다."라고 썼다. 엑스테르는 1921년의 다섯 작품을 출품하였다. "이 작품들은 색채의 상호관계에 기여하는 색채 실험에 대한 일반적인 강령을 나타내며, 색채 법칙 그 자체에 근거한 상호적인 긴장과 리듬 및 색채 구성으로의 이동을 나타낸다."

이 '실험실 미술' 내의 또 다른 실험 노선이 있었는데, 그것은 타틀린과 로드첸코의 제자들에 의해 이루어졌다. 그들은 재료의 미적, 물리적, 기능적인 능력을

219
알렉산더 로드첸코, 〈간격의 구성〉, 1920

220
브후테마스에서 열린 오브모후
(청년미술가협회)의 첫 전시 모습,
모스크바, 1920년 5월

발견하기 위해 산업에서 사용되는 재료들을 특히 강조하면서, 재료 그 자체로 재료에 대한 직접적인 연구를 하는 공간 구성물을 만들었다. 이러한 모든 개념이 잘 나타난 것이 1920년《오브모후 Obmokhu》 전시였다.#289

《오브모후》 전시는 13명의 브후테마스 학생들의 작품을 전시하였다 도 220. 그들은 1920년 5월에 학교 안에서 작품을 전시하였다. 이러한 작품들은 주로 자유로이 서 있는 금속 구성물이었다. 이러한 작품들의 지배적인 특징은 역동적인 원리, 즉 나선형이 대표적인 형태라는 점이었다. 이 작품들 중 어느 것도 조각이라는 단단한 작품이 아니었고, 내부 공간과 외부 공간을 역동적으로 가로지르는 개방된 공간 구성물들이었다. 다음 해에 '오브모후' 중 가장 뛰어난 학생들이었던 스텐베르크 형제와 카시미르 메두네츠키(Kasimir Medunetsky)가 브후테마스에서 3인전을 열었다.6 이 무렵 그들은 자칭 구성주의자들이라고 정의했으며, 다음해인 1922년 11월에는 미술을 '사색적인 행위'로 공격하고 주로 극장의 작업을 추진한다는 성명서에 서명하였다. 엑스테르, 야쿨로프, 알렉산더 베스닌과 함께, 그들은 1920년대 동안 모스크바 카메르니 극장에서 타이로프와 메예르홀트의 혁신적인 작품들을 위해 디자인을 하였다 도 239, 242.#290 스텐베르크 형제의 영화와 극장 광고 및 포스터들은 구성주의 인쇄술과 디자인의 선구적인 예였다.

'실험실 미술'에 대한 이러한 합리화가 계속되는 동안, 1921년 가을에는 미

술가들이 그들의 작업을 보고하는 식의 강연이 인후크에서 시작되었다. 불행하게
도 이러한 강연들은 전혀 출판되지 않았으나, '미술에 있어서 변증법적이고 분석
적인 방법', '미술 대상의 개념에 대한 분석', '공간의 리듬', '이젤화의 미학'과
같은 제목들은 그들이 전반적으로 다루었던 개념과 그 개념들의 주방향을 알 수
있게 해준다.[291]

　　그중 첫 강연은 당시 미술계에 새롭고 중요한 인물을 소개하는 작은 사건이
었다. 그것은 1921년 9월 건축가이자 화가인 엘 리시츠키의 '프룬-회화와 건축
사이의 변화 연계 Prouns-a changing trains between painting and architecture'
라는 제목의 강연이었다.

　　리시츠키는 학교에서는 엔지니어링을 배웠다.[292] 1909-1914년 다름슈타트
에서 공부하였으며, 전쟁 동안 건축으로 전향하여 모스크바에서 건축 공부를 마
쳤다. 1917년 그는 샤갈 및 다른 유태인 그래픽 화가들과 함께 책의 삽화도 167를
만드는 데 참여했다. 그들의 작품들은 유태인 아방가르드 미술의 중심지였던 키
예프에서 주로 출간되었다. 1918년에 샤갈이 비테브스크 미술학교 교장에 임명되
었을 때 리시츠키도 건축 및 그래픽 아트 교수로서 동행하였으며, 농부들의 '루보
크'의 영향을 강하게 받은 입체미래주의 양식의 삽화가 든 책을 계속해서 만들었
다. '현대' 인쇄 디자인의 초기 예에 속하는 혁명 이전의 인쇄술 실험이 행해진
것은 바로 이러한 유태인의 전통에서였다. 리시츠키가 그의 〈두 사각형 이야기〉

221 레프 브루니, 〈구성〉, 1917

222 표트르 미투리치, 〈구성 No. 18〉, 1920

223 카시미르 메두네츠키, 〈구성 No. 557〉, 1919

224 표트르 미투리치, 〈구성〉, 1920

도 225를 디자인한 것도 1920년 비테브스크에서였으며, 1922년 베를린에서 출판된 이 작품은 서방의 '새로운 인쇄'가 최초로 완벽하게 발전된 예가 되었다.[293]

리시츠키는 1919년 초에 모스크바에서 열린 제10회 《국가전시회》에서 추상회화들을 본 후 그 해에 초기 〈프룬〉 작품을 그렸다.[294] 이 전시는 리시츠키가 말레비치 및 비대상주의 화파의 이념에 처음으로 접촉했다. 레터링에 대한 리시츠키의 관심은 곧 이러한 추상 구성들과 결합되었다. '빨간 쐐기로 흰색을 공격하라'는 글이 쓰여 있는 1919년의 그의 포스터 도 226는 이러한 '좌익 미술가들'이 볼셰비키 선전에 공헌한 흥미로운 예다. 1920년 리시츠키는 말레비치가 맡게 된 비테브스크 미술학교, 즉 '우노비스'를 떠나 모스크바로 옮겨 브후테마스의 교수가 되었다. 여기에서 그는 〈프룬〉 도 169 작품을 계속하였는데, 이 작품들은 거의 처음부터 절대주의와 구성주의 이념의 결합을 반영한 것이었다. 그는 1921 – 1930년 동안 독일, 프랑스, 네덜란드, 스위스 등지를 방문함으로써 서유럽에 이러한 아이디어들을 전해 주는 창구의 역할을 계속하였다. 그는 이 나라들을 다니면서 '현대 미술 운동'의 주요 인물들과 접촉하였으며, 인쇄뿐 아니라 구성주의와 절대주의의 원리를 종합한 그의 방식을 발전시킨 전시와 포스터 디자인 작업을 하였다 도 227, 228.

러시아와 서구 사이의 교류의 창구로서의 그의 역할과 산업 디자인에 대한

225 〈두 사각형 이야기〉, 엘 리시츠키가 고안하고 디자인해 1922년에 출판한 책.
리시츠키는 또한 잡지 『데 스테일』의 네덜란드어 판도 제작하였다.

 1. 두 개의 사각형에 대하여, 엘 리시츠키

 2. 모두에게, 모든 젊은이에게

 3. 엘 리시츠키: 절대주의 이야기—여섯 개의 구성 속에 들어 있는 두 개의 사각형에 대하여,

 베를린, 스키텐, 1922

 4. 읽지 말 것: 종이를—잡아라 ………. 접어라

 블록을 ………. 색칠하라

 나무 조각을 ………. 구성하라

 5. 여기에—두 개의 사각형이 있다.

 6. 지구로 날아가기—멀리서부터—그리고

 7. 그리고—보라—검은색의 혼돈을

 8. 충돌—모든 것이 흩어진다.

 9. 그리고 검은색 위엔 빨간색이 명백히 나타난다.

 10. 그래서 끝이 난다—더욱더

그의 종합적 발전을 기술하기 전에 우리는 1921년으로 돌아가 이론과 실행 분야에서 구성주의의 발전을 추적해 볼 필요가 있다.

 1921년 12월 인후크에서는 바르바라 스테파노바(Varvara Stepanova)의 '구성주의에 관하여 On Constructivism' 라는 강연이 있었다. 이것은 '구성주의' 라는 용어가 개념을 설명할 수 있는 용어로 인정받았음을 암시한다. 처음에 이 이념은

226 엘 리시츠키,
거리의 포스터 〈붉은색 쐐기로
흰색을 강타하라〉, 1919-1920

'생산 미술'이라고 단순히 불렸다. '구성주의' 용어는 '-주의'라는 접미어와 같이 쓰이는 것에서 보듯이 미술 비평가에 의해 만들어진 말이었다.

　미술가들 자신이 구성주의에 대해 말한 당시의 다양한 진술들은 대부분 모순적이고 독단적이며 조화되지 않는 일련의 슬로건들로 이루어져 있다. "미술은 죽었다! ….미술은 현실 도피적인 행동이나 종교만큼 위험하다… 우리의 사색적인 활동〔그림을 그리는 일〕을 멈추고, 미술의 건강한 기초들(색채, 선, 재료들, 형태들)을 현실과 실제 구성의 장(場)으로 양도하자." 이러한 문구들은 그룹 이념에 대한 최초의 중요 출판물이었던 알렉세이 간이 1922년 트베르에서 출판한 『구성주의 Constructivism』로부터 인용한 것이다.#295 미래의 지도적인 구성주의 활판인쇄가이자 이 운동의 변호인이 쓴 이 책의 개념들은 단어를 사용한 방식에서뿐 아니라, 레이아웃에서도 무척이나 표현적이었다. 즉 간은 페이지를 가로지르는 깃발 모양에 두꺼운 밑줄을 자유로이 사용하여 한두 개의 스타카토 문구들을 배열하였고, 세리프, 산세리프 활자 등 다양한 종류의 활자들을 병치하였으며 점에다 구멍을 뚫었다. 구성주의에 대한 좀 더 정확하고 이성적인 설명을 찾고자 한다면, 마야코프스키 같은 시인들, 『레프 Lef』 잡지에서 볼 수 있는 오시프 브리크와 보리스 쿠쉬너 같은 이론가들, 혹은 그의 '생물학적 기계' 이론을 극장의 구성주

227 엘 리시츠키는 1930년 쾰른에서 열린 국제인쇄전시회의 소련 카탈로그를 위해 이 접었다 폈다 하는 폴더를 디자인하였다. 이것은 소련관의 내부를 나타낸다.

228 전시된 작품과 방을 통합하는
역동적인 기본 원리에 따라
리시츠키가 디자인한 1923년
《대 베를린 미술전》의 러시아
부문 모습

의 원리에 적용했던 연출가 프세벨로트 메예르홀트 등에게로 관심을 돌려야 한
다.[296]

구성주의에서 내내 강조되었던 것은 모든 종류의 '양식'을 대체할 수 있는 기
술이었다.

> 사물이 어떤 재료로 형성되었는가가 미적 결합보다 중요하게 되었다. 사물은 전체로
> 서 취급되어야 하며, 따라서 더 이상 식별할 수 있는 '양식'이 아니라 자동차나 비행
> 기처럼 산업 질서에 의해 만들어진 산물이 될 것이다. 구성주의는 다음과 같은 세 개
> 의 원리에 입각해 재료들을 순전히 기술적으로 정복하고 조직하는 것이다.
> a. 건축인인 것(창조 행위)
> b. 사실성(창조 방식)
> c. 구성

이 선언문은 1923년 구성주의의 기관지인 『레프』의 첫 호에 실렸다.[297]

이 해는 실제적이고 산업적인 디자인에 몰두했던 이러한 전기 추상미술가들
에 대한 연구의 시발점이 된다. 타틀린은 이러한 개념들의 해석할 때 전혀 타협을
몰랐고 '미술가-엔지니어'가 되기 위해 실제로 공장(페트로그라드 근처의 레스
너 야금 공장)에 들어갔던 유일한 미술가였다. 포포바와 스테파노바는 모스크바

근처의 친넬 직물 공장으로 가서 직물을 디자인하였다. 로드첸코는 포스터 선전 작업에서 마야코프스키와 공동 작업을 시작했으며, 사진을 표현력이 풍부한 매체로 도입하면서 구성주의 인쇄 디자인을 발전시켰다.[298]

구성주의자들의 활동은 이제 효율적인 프롤레트쿨트 조직의 후원을 받게 되었고 산업과 접촉을 통해 그들에게 규정된 작업과 활력을 제공받았다.

프롤레트쿨트는 무역 연합 조직들과 일찍이 접촉을 하고 있었기 때문에, 이제 NEP 아래서 이 조직은 더욱 활동성을 갖게 되었다. 미술가들은 엠블렘, 우표, 슬로건, 포스터 등을 디자인하기 시작했다도 231, 232. 1920년대 초에 그들은 테이블과 의자부터 벽에 걸리는 슬로건, 조명 기구에 이르기까지 모든 것을 구성주의 양식에 따라 디자인하는 노동자 클럽을 만들었다도 235.[299] 이들의 디자인이 계속 기하학적인 것에 기초함은 흥미롭다. 이상적인 비례의 사용은 구성주의 디자인의 특징이며, 이는 1920년대에 타틀린이 발전시켰던 기능적인 '새로운 삶'의 디자인 체계와 근본적으로 다르다도 234.

구성주의자들의 주요 작품과 타틀린의 작품을 구별하는 것은 매우 중요하다.[300] 타틀린은 최소한의 재료를 가지고 최대한의 운동성과 따뜻함을 줄 수 있는 노동자 의복을 만들었으며, 그가 만든 난로는 그 디자인에서 알 수 있듯이 기능적인 요구에 가능한 한 가깝게 만든 것이었다.

구성주의자들은 재료로 작업하였지만 추상적인 방식이었다. 그것은 그들이 기술을 미술에 적용할 때 형식 문제를 생각했던 것과 마찬가지였다. 구성주의는 재료와 재료의 신장력 사이의 유기적인 관계, 즉 재료가 작용하는 성격을 고려하지 않았다. 본질적으로 중요하고도 필연적인 형태가 탄생하는 것은 이러한 상호 관계에서 연유한 역

229
바르바라 스테파노바, 직물 디자인,
1922-1924

동적 힘의 산물이었다.7

　타틀린은 구성주의자들과 그의 개념을 고유하고 있었으나 그들과 함께 작업한 적이 거의 없다. 이것은 그의 특징이기도 했는데, 타틀린은 항상 일반 그룹보다는 소수의 선별된 제자들과 함께 작업했다. 1920년대 후반에 브후테인(Vkhutein)8의 학생이었고 타틀린이 1930년대에 〈레타틀린〉 글라이더를 만들 때 도왔던 한 미술가는 타틀린이 정신병자처럼 사람을 믿지 못했고, 자기 작품을 모방하거나 이용할까 두려워 아무에게도 작품을 보여 주지 않으려 했다고 전한다.

　타틀린은 디자인의 기초로 유기적인 형태를 택했다. 자연스러운 운동감과 인간의 크기가 그의 디자인을 지배했다. 반면에 구성주의자들은, '데 스테일' 그룹

230　이 신문 스크랩은 "타틀린의 새로운 생활 방식"이라는 큰 제목을 갖고 있다. 여기에서 그는 직접 디자인한 '기능성 있는' 노동자 외투를 입고 모델을 섰다. 밑에 옷의 패턴도 보인다. 난로는 최소의 연료로 최대의 열을 내도록 그가 1918-1919년 궁핍한 시기에 특별히 디자인한 것이다.

231 레닌의 죽음을 추모하기 위해
나탄 알트만이 디자인한 기념우표.
1924

233 모스크바 브후테인에서
타틀린의 제자가 디자인한 찻주전자

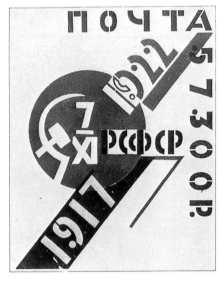

232 나탄 알트만, 우표 디자인, 1922

234 블라디미르 타틀린, 강철 파이프로 만들고
고무로 좌석을 만든 의자, 1927년경

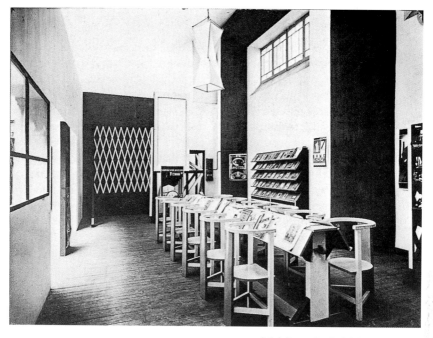

235 알렉산더 로드첸코가 디자인한
노동자 클럽, 1925년 파리
《국제장식미술》전시회에
출품되었다.

ФАКТЫ ЗА НАС

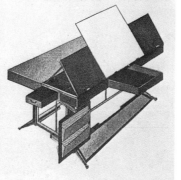

236 모스크바 브후테마스에서
로드첸코의 지도 아래 디자인된
다기능 가구와 옷의 예,
1918–1927

이 그랬던 것처럼 인간이 미래주의 방식으로 임의적인 기하학적 비례에 융합되어야 한다고 요구했다. 로드첸코의 가구 디자인 도 236은 재료가 그 논리적인 내적 패턴 속에서 계속된다는 그의 언급에서 알 수 있듯이 재료 안에서 발견된 형태라기보다는 재료를 기본 개념에 맞춘 것이었다. 그의 의자는 선배들 것보다 더 '기능적'이지 않다. 오히려 단순히 의미를 박탈한 관습적인 형태(의자의 속성에 대한 어떠한 새로운 고찰이 없다)일 뿐이다. 이것은 1927년부터 1931년까지 타틀린이 브후테마스에서 가르치면서 추구했던 관심 분야를 훨씬 능가하는 것이었다(브후테마스는 1925년 '브후테인'이 되었다. 즉 '생산 미술'은 냉대받는 개념으로 전락하고 말았다). 1931년 이 학교는 중앙당의 통제 아래 다른 모든 미술 기관들과 마찬가지로 해산 및 재편성되었다.[#301] 여기에서 타틀린은 도자기 부문을 맡았고 가구와 일반 디자인을 가르쳤다.[#302]

타틀린의 실용적인 접근과는 반대로 호전적인 구성주의자들의 독단적인 접근 방식은 실용적인 디자인에서는 결실을 보지 못했다. 그들의 개념은 좀 더 포괄적이어서 자연히 건축에 관심을 가졌으나, 불행하게도 이것 또한 심한 경제 침체 때문에 종이 위의 꿈으로 남아 있을 수밖에 없었다. 진열대 위의 소극적인 전시를 극복하고 적당한 계획 이상의 것을 실현할 수 있었던 것은 1920년대 후반에 가서

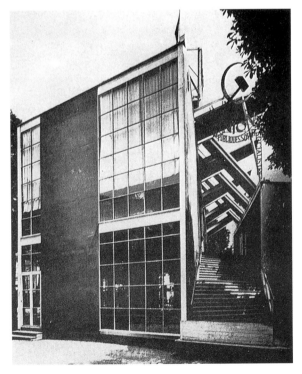

237 콘스탄틴 멜니코프,
파리 《국제장식미술》
전시회의 소련관, 1925
238 일랴 골로소프,
주예프 공산당 멤버 클럽,
1926년경

였다. 그러한 예로 1925년 파리에서 열린《국제장식미술》전에 소련관을 만들었던 멜니코프(Melnikov)의 디자인을 들 수 있다 도 237.[#303] 이 전시에서 소련관은 구성주의자들의 작품에 의해 주도되었는데, 그것은 독일을 포함한 다른 나라의 작품들보다 훨씬 더 앞서는 것이었다. 구성주의의 초기에 제작된 유일한 기념비는 1924년에 실현된 모스크바의 붉은 광장에 있는 레닌의 웅장한 묘이다.[#304] 이것은 슈추세프(A. Shchusev)가 디자인하였고, 처음에는 그 당시에는 귀중한 재료였던 나무로 제작되었다가 후에 붉은 화강암으로 다시 제작되었다. 구성주의 건축가들의 놀랄만한 선구적 계획들 중에서 실현된 것은 거의 없다.[#305] 왜냐하면 어떠한 크기의 건물이든 1920년대 후반이 되어서야 경제적인 가능성을 갖게 되었기 때문이다. 1932년 공산당에 의해서 사회주의 리얼리즘 원리가 확립된 이후 1930년대 중반 경에 구성주의는 공식적으로 관심 밖으로 밀려난다. 다른 모든 디자인처럼 사회주의 리얼리즘 양식은 실험을 거부하고 가장 관습적인 형식을 채택하였다. 아마도 전 시대에 있었던 집중적인 연구에 대한 반응이었을 것이다. 회화 분야에서 '사회주의 리얼리즘'은 '순회파'를 그 모델로 삼았다. 건축에는 고전 양식으로의 회귀를 옹호하였다.

처음부터 일반적인 건축물을 설계하고 실행할 수 있는 기회가 없었던 구성주의자들은 극장과 선전적인 산업디자인으로 전향하였다.[#306] 둘러싼 물리적인 상황과 늘 갈등을 빚었던 그들에게 극장은 고도로 기계화된 유토피아를 실현할 수 있는 최상의 기회를 제공해 주었다. 카메르니 극장의 감독이었던 타이로프는 가장 열렬한 지지자 중 한 사람이었으며, 이미 혁명 전에 여러 성공적인 작품들에서

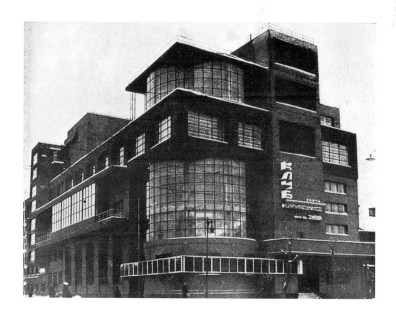

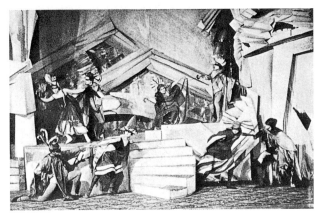

239 알렉산드라 엑스테르가 무대와 의상을 디자인한
〈로미오와 줄리엣〉의 한 장면, 1921년

240-241 1927년 디아길레프에 의해 공연된 발레 〈강철 걸음〉을 위한
게오르기 야쿨로프의 무대와 의상 디자인

242 알렉산더 베스닌, 체스터톤의
희곡『목요일이었던 남자』를
위한 무대 디자인, 1923년
모스크바 카메르니 극장에서
공연

243 메예르홀트가 연출하려고 했던 세르게이 트레탸코프의 〈나는 아이를 원해요〉를 위한
리시츠키의 무대 디자인 모형, 1929

많은 미래의 구성주의자들을 고용했었다. 혁명 이후에도 그는 알렉산드라 엑스테르, 야쿨로프와 협력 관계를 지속했다. 야쿨로프의 마지막 작품은 디아길레프의 발레 〈강철 걸음〉을 위한 구성주의 무대였다 도 240, 241. 타이로프는 무대 디자인을 위해 처음으로 건축가를 고용했다. 그때 그는 클로델의 1920년의 〈마리아에게 전해진 소식〉과 1922년의 〈페드라〉를 디자인하기 위해 알렉산더 베스닌을 초대하였다.#307 이 극장은 배우와 청중 사이의 거리를 없앤 일상적인 환경에다가 일상적인 언어를 사용하여 일상적인 문제들을 다룸으로써 극장이 일상 생활의 일부분이라는 개념을 강화시켰다. 그것은 결국 1920년대 후반에 메예르홀트와 오클로프코프에 의해서 '순회 극장'으로 발전되었다. 그러한 와중에 극장과 구성주의의 개념의 소용돌이 속에서 이루어진 건축가들의 드로잉은 매우 중요하다. 1917년까지는 눈에 띄게 뒤떨어졌던 러시아의 건축 분야를 갑자기 유럽 디자인의 선봉에 서게 만들었던 것이다.

스타니슬라프스키 아래서 훈련받은 극장 총감독 프세벨로트 메예르홀트는 혁명 이후 지도적인 구성주의자가 되었다.#308 그의 '생물학적 기계' 9 이론은 구성주의 이념을 극장에 적용한 것이었다. 많은 구성주의자 미술가들이 메예르홀트의 극장에서 일했다. 스테파노바는 1922년에 〈타렐킨의 죽음〉의 무대를 디자인했고

244 바르바라 스테파노바,
1922년 모스크바에서 메예르홀트에 의해 연출된 〈타렐킨의 죽음〉을 위한 무대 디자인

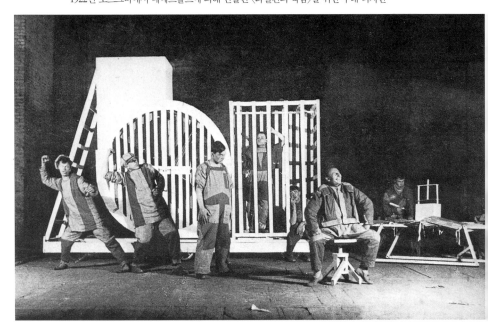

도 244, 류보프 포포바도 같은 해에 〈간통한 여인의 관대한 남편〉을 디자인하였다 도 245. #309 구성주의는 무대 작품과 세르게이 아이젠슈타인의 초기 영화에서 가장 완벽한 실현을 보게 된다.

구성주의의 원리는 미학적일 뿐 아니라, 삶에 대한 철학이기도 하다. 그것은 인간의 환경이나 인간 그 자신에게도 영향을 주었다. 인간은 이 새로운 세계의 왕, 즉 로봇 왕이 되어야 했다. 이러한 유토피아는 미술이 더 이상 꿈이 아닌 세계를 구체적으로 상상할 수 있게 해주었다. 그 세계에서 노동자들은 편안히 쉴 수 있고 균형을 되찾았고 그 세계는 바로 삶의 본질 그 자체가 되는 세계였다.

가장 의식적으로 미술가-엔지니어가 되려고 했던 구성주의자들은 인쇄 분야와 포스터 디자인에서 가장 풍부한 결실을 보았다. #310 여기에서 미술가가 가장 현대적인 과정과 기술을 사용한 것은 가능한 일이었으나, 그 당시 러시아에서 산업화가 규격화를 요구했던 대량생산에서 불가피했던 기계의 단계까지 이르렀던 것은 아니다. 로드첸코, 리시츠키, 클루치스, 알렉세이 간 등 주로 이 그룹이 이론가들이 현대 인쇄 디자인의 선구적인 예를 남겼다. 로드첸코와 간의 작업은 이론상 좀 더 순수한 구성주의다 도 253, 254. 즉 수평적인 요소가 두드러지고, 두껍고 각이 진 산세리프 활자판을 이용한 것, 미래주의적인 기계의 특징을 이용한 것 등

245 류보프 포포바, 〈간통한 여인의 관대한 남편〉을 위한 무대 디자인.
 모스크바의 메예르홀트 극장, 1922

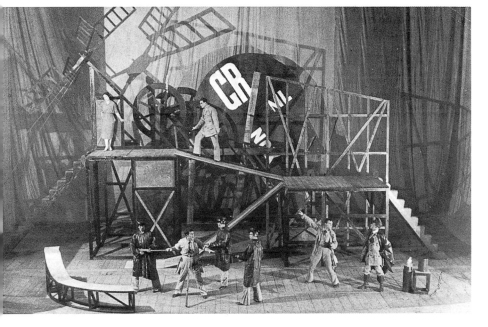

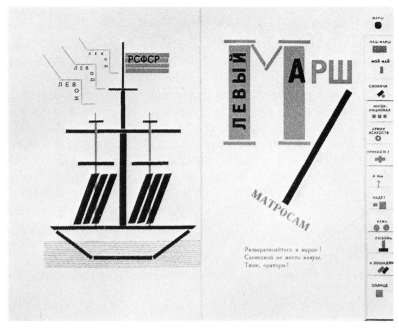

246 엘 리시츠키, 마야코프스키의 『목소리를 위하여』 초판의 두 페이지, 1923년 출판

이 그들의 특징이다. 엘 리시츠키의 디자인이 구성주의와 절대주의의 원리를 결합시킨 것도 바로 인쇄 작업에서였으며, 그러한 식으로 우리가 아직도 '현대적' 디자인이라고 인정하는 창조적 종합이 이루어졌다. 리시츠키는 동적인 축과 절대주의의 특징인 비대칭을 이용하였다. 그리고 그는 종종 많은 말레비치의 절대주의 회화에서 가장 두드러지는 특징을 이용하여 자신의 디자인에 힘을 부여하기도 했고 구성주의의 규칙적인 기계 리듬을 도입한 포토몽타주를 이용하기도 했다.

　　로드첸코와 리시츠키는 둘 다 사진과 인쇄 작업에 통합시켰다. 로드첸코의 최초의 포토몽타주는 1923년 마야코프스키의 시집 『이것에 관하여 About This』10의 삽화로 제작되었다.#311 리시츠키와 로드첸코는 혁명 직후에 출판된 마야코프스키 시집들의 초판 대부분을 디자인하고 레이아웃하였다. 1923년의 『큰 소리로 읽기 위하여 For Reading Out』를 위한 리시츠키의 디자인은 아마도 그의 인쇄 작품 중 가장 훌륭한 예일 것이다 도 246. 로드첸코는 1923년부터 1925년까지 지속된 구성주의 잡지 『레프 Lef』(미술의 좌익전선)와 1927년부터 1928년까지 간행된

『노비 레프 *Novii Lef*』(새로운 Lef라는 뜻)에서 마야코프스키와 긴밀한 공동 작업을 하였다. 이것은 그가 디자인한 레이아웃과 표지뿐 아니라, 창조적인 사진을 도입했다는 점에서 그의 가장 중요한 작품이라 할 수 있다. 그러나 당시 잡지를 인쇄한 종이의 질이 너무 나빴기 때문에 지금은 감상하기가 매우 어렵다. 특히 복사본을 통해서는 제대로 감상하기가 더욱 힘이 든다. 사진에서도 마찬가지로 로드첸코는 구성주의 방식을 사용했다.#312 그것은 '카메라 눈 Camera-Eye'과 '키노 프라브다 Kino-Pravda'의 기록영화로 명성을 얻은 지가 베르토프(Dziga Vertov)와 세르게이 아이젠슈타인(Sergei Eisenstein)의 방식과 유사하다. 예를 들어 움직임이 절정에 달했을 때 최고조의 극적인 순간을 포착하여 구성주의적인 낮은 앵글로 잡아내는 방식이었다.

　절대주의와는 달리 구성주의는 본질적으로 미술의 사회적인 역할을 중시했고 많은 점에서 19세기의 '순회파'를 닮으려 했다. 구성주의와 순회파는 '예술을 위한 예술'을 공통적으로 경멸하였는데, '순회파'는 '사고하는 인간이 할 가치가 없는 부정직한 일'이라고, 구성주의는 '사회적으로 방향지어진 미술작품'에 의해

247　스텐베르크 형제, 지가 베르토프의 영화 〈11번째〉를 위한 포스터, 1928

248　클루치스, 5개년 계획을 위한 포스터, 〈위대한 작업 계획을 완수하자〉, 1930

249 유리 안넨코프의 표지 디자인, 1922

250 엘 리시츠키 디자인, 1922, 리시츠키와
 일랴 예렌부르크가 베를린에서 편집했던
 국제 구성주의 잡지의 표지

251 엘 리시츠키, 마야코프스키의
 『콤소몰의 코끼리들』을 위한 표지 디자인,
 1929년 모스크바에서 출판

대체되어야 할 '사색적인 행위' 라고 비난하였다.[11] 체르니셰프스키가 주장했듯이 두 운동 모두 미술가는 '미술보다 백 배나 더 아름다운' 현실에 관여해야 한다고 요구하였다. "프롤레타리아의 혁명은 채찍 소리가 아니라 진정한 삶에 기생하는 모든 것을 쫓아내고 사색적인 행위로부터 스스로 벗어나게 하는 진짜 채찍이다. 우리는 지식과 기술을 실제적이고 살아 있으며 시기 적절한 작품에 적용시키면서 진정한 작품의 길을 발견해야 한다."[12] 두 운동 모두 미술 그 자체에 극도의 공격을 가한다. "그 본성상 미술은 종교나 철학으로부터 분리될 수 없다 …#313우리는 미술에 대해 타협할 수 없는 전쟁을 선포한다!"[13]라고 구성주의자들은 주장했다. 1860년대에 민족주의 운동의 유력한 미학 사상가 중 한 사람인 도브로리우보프의 유명한 논쟁은 '셰익스피어인가 아니면 한 켤레의 부츠인가?' 라는 제목이었다. 이것은 그 시대를 반영하는 것이었고 이는 구성주의자들에 의해 다시 채택되었다. '우익도 좌익도 아니고 다만 생필품을 원한다!' [14]

구성주의는 1920년대 내내 러시아인들의 작업 방식으로서 계속 발전했으며, 이 기간에 서구 유럽의 비슷한 운동들과 연관관계를 가졌다. 서구와 러시아의 접촉은 동맹국에 의한 경제적 차단이 해제된 1921년부터 재개되었다. 이러한 상황에 대해서는 그 당시 베를린에서 온 미술비평가 케메니가 인후크에서 한 연설을

통해 알 수 있다. 강연의 제목은 '현대 독일과 러시아 미술의 새로운 방향에 대하여 On new direction in contemporary Russian and German art'였다. 같은 해 리시츠키는 독일로 떠났다. 다음 해 그는 그와 동행했던 일랴 예렌부르크와 함께 『사물 *Veshch/Gegenstand/Objet*』(사물이라는 뜻의 러시아, 독일, 프랑스어)라는 잡지를 3집까지 간행하였다[314](제2집의 두 권은 한꺼번에 출간되었다). 이 잡지는 인후크가 표방했던 '사물' 미학을 제안한 것으로, 유럽 전역에서 각각 동시에 일어났던 유사한 개념들을 함께 모은 것이었다. 그것들은 파리의 자네레(Jeanneret) 형제의 '새로운 정신(Esprit Nouveau)' 그룹, 네덜란드의 '데 스테일(로드첸코의 구성주의와 아주 밀접했다)', 러시아의 다양한 비대상주의 운동들이었다. 이것은 전쟁 이후 최초로 나온 여러 나라 언어로 된, 국제적인 시각 예술 잡지였으며, 국제적인 기능주의 디자인 경향을 창조할 이념과 개성을 통합하는 것이었다.

유럽의 미술계에 러시아가 다시 돌아왔다는 것을 말해 주는 가장 중요한 사건은 1922년 베를린의 반 디에멘 화랑에서 열린 추상미술 전시회였다.[315] 후에 암스테르담에서도 열렸던 이 전시는 1890년대의 '예술세계'로부터 최근의 구성주의에 이르기는 화가들을 포함하는 러시아 현대 미술 운동의 역사를 요약한 것

255-256
1923년 알렉산더 로드첸코가
디자인한 잡지 『레프 *LEF*』의 표지.
이 표지는 구성주의 인쇄 디자인 중
가장 초기의 중요 작품이다.
왜냐하면 이것은 주의 깊게 구성된
문자들을 사용할 뿐 아니라
포토몽타주와 오버 프린팅 같은
새로운 개념의 인쇄 과정을
사용하고 있기 때문이다.

이었다. 1914년 전쟁이 발발한 이래로 소외된 채 오랜 동안 발전한 러시아 추상회화가 서유럽의 주목을 받은 첫 전시였다. 이 전시는 서구에서 열렸던 러시아 추상미술 전시 중 가장 중요하고 유일하게 포괄적인 것이었다. 이 전시는 내용도 혁신적이었지만 그 전시 방식에서도 그러했다. 엘 리시츠키는 화랑의 내부를 디자인하기 위해 허락을 받아 작품들을 배열하였다 도 228. [316] 즉 이 전시를 조직하면서 그는 타틀린과 야쿨로프가 모스크바의 피토레스크 카페에 적용했던, 벽의 공간을 적극적인 실재로 이용하는 개념을 도입했다. 그것은 1926년 리시츠키가 알렉산더 도너를 위한 하노버 화랑의 추상미술 방 디자인에서 더욱 발전시킨 개념이기도 했다. 그리고 1920년대와 1930년대에 열린 많은 국제 전시의 소련관에서 그는 포토몽타주를 사용하여 전시 테크닉의 새로운 체계를 완성시켰다 도 227.

그와 반대로『소련의 건축 *SA*』[15]와 같은 정기간행물들을 통해서 서구의 작품들이 러시아에 소개되었다. 이 잡지는 르 코르뷔지에, 프랭크 로이드 라이트, 그로피우스, 데 스테일 그룹의 작품과 글을 소개하였으며, 또한 실내 디자인에서 색채의 사용, 심리학적이고 시각적인 특징과 같은 것들을 논의하였다. 1933-1936년에 나온『건축 *Arkhitektura SSSR*』은 구성주의 건축과 기능적인 건축에 대한 '찬성과 반대'를 다룬 글에 특히 관심을 가졌으며, 러시아에서 두 가지 양식으로 지어진 대부분의 건물들을 소개하였다. 이 중에는 1929년 르 코르뷔지에가 디자인한 것으로, 모스크바에 세워진 센트르소유즈(Centrsoyuz) 빌딩과 같은 외국 건축가의 작품들도 있었다. 카자흐스탄에서 마그니토고르스크(Magnitogorsk) 계획을 실행했던 네덜란드의 건축가 마르트 스탐(Mart Stam)을 포함한 외국 건축가들이 러시아로 왔다. 왜냐하면 러시아의 미술가들과 마찬가지로, 다른 서구 유럽의 미술가들도 러시아에서 대담하게 실행되고 있던 공산주의의 실험에 의해 고무되었기 때문이다. 유럽 전역에서 온 그들은 '새로운 비전'의 실현을 위해 러시아에 기대를 걸었다. 그들은 공산주의에서 자본주의 경제에 의해 생겨난, 미술가의 사회로부터의 소외에 대한 해답을 보았던 것이다. 이러한 러시아의 새로운 정권하에서, 그들은 위대한 실험이 중세 이래 처음으로 이루어졌다고 느꼈다. 미술가와 그의 미술은 일상 생활 속에서 구체화되며, 미술은 노동과 같은 일로서 주어지고, 미술가는 사회의 책임 있는 한 일원이 되는 것이었다. [317]

원주(原註)

제1장

[1] N. Chernishevsky, *Esteticheskie otnosheniya iskusstva k deistvitelnosti*.

[2] N. Polenova, *Ambramtsevo. Vospominaniya*, 도판, Moscow, 1922.

[3] S. Yaremich, *Mikhail Alexandrovich Vrubel. Zhizn I tvorchstvo*, 도판, Moscow, 1911.

[4] I. Zabeline, *Materiali dlya istorii ikonopisi po arkhivnim dokumentam*, 1850과 D. Rovinsky, *Obosrenie ikonopisania v Rossii do konsta 17-ovo veka*.

[5] M. Voloshin, 'Surikov(Materiali dlya biografii)', *Apollon*, 1916, No. 6/7, pp. 40-63.

[6] Vrubel이 그의 여동생에게 보낸 편지에서, 1890년 5월. 주3의 문헌에서 인용.

[7] 앞의 글.

[8] 앞의 글. pp. 80-86.

[9] 앞의 글. pp. 31-33.

제2장

[1] a: Alexandre Benois, *Vozniknovenie* 'Mira Iskusstva', Leningrad, 1928.

 b: Alexandre Benois, *Reminiscences of the Russian Ballet*, 번역. Mary Britnieva, London, 1941.

[2] 앞의 글 a.

[3] Richard Muther, *Geschichte der Malerei im XIX. Jahrhumdert*-to which Benois contributed the chapter on Russian art, Munich, 1893-1894.

[4] A. J. Meier-Gräfe, *Modern Art*, 2 vols, 1908.

[5] 주1의 a 참조.

[6] 앞의 글.

[7] 앞의 글.

[8] Prince Peter Lieven, *The Birth of Ballets-Russes*, London, 1936.

제3장

[1] S. Polyakov 편집, *Vesi*, Moscow, 1904-1909.

[2] P. Pertosov 편집, *Novi put*, St Petersburg, 1906-1907.

[3] Alexander Benois(1903년 편집), A. Prakhov(1904-1907년 편집), *Khudozhestvennoye Sokrovische*

Rossii, St Petersburg, 1901-1907.

[4] P.P. Veiner 편집, *Stariye godi*, St Petersburg, 1907-1916.

[5] Segei Makovsky 편집, *Apollon*, St Petersburg, 1909-1917.

[6] Nikolai Ryaboushinsky 편집, *Zolotoye Runo*, Moscow, 1906-1909.

[7] Ya.A. Tugenkhold, 'Frantzuskoye sobranie S.I. Shchukina', *Apollon*, No. 1-2, 1914. 컬렉션의 모든 작품 목록을 싣고 있다.

[8] Alfred Barr Jr, *Matisse, His art and his public*, New York, 1951 참조.

[9] 'Le chemin de la couleur', *Art Présent*, No. 2, 1947에서 인용.

[10] *Zolotoye Rumo*, No. 6, Moscow, 1909.

[11] 주8 참조.

[12] S. Makovsky, 'Frantzuskoye sobranie I.A. Morosova', *Apollon*, No. 2, 1912. 모로소프의 컬렉션 목록이 완벽하게 실려 있다.

[13] F. Filosofov, 'Mir iskusstva tozhe tendentsia', *Zolotoye Rumo*, No. 1, Moscow, 1908.

[14] N. Taravati, review of first *salon of* 'Golden Fleece', *Zolotoye Rumo*, No. 3, Moscow, 1906.

[15] N. Miliuti, 'O. Soyuze', *Zolotoye Rumo*, No. 1, 1908.

[16] S. Makovsky, 'Golubaya Rosa', *Zolotoye Rumo*, No. 5, 1907.

[17] 앞의 글.

[18] 1909년 *Zolotoye Rumo katalog Vuistavki Kartin*의 서문.

[19] 주8 참조.

[20] 주18 참조.

[21] *Color and Rhyme*, No. 31, 1956, p. 19, 원색 도판 3 참조.

[22] *Zolotoye Rumo*, No. 7/9, Moscow, 1908, pp. 5-66.

[23] *Zolotoye Rumo*, No. 10, Moscow, 1908, pp. 5-66.

[24] *Zolotoye Rumo*, No. 2/3, Moscow, 1909, pp. 3-30.

[25] K.S. Petrov-Vodkin, *Khilinovsk*, Leningrad, 1930, 그리고 속편인 *Prostranstvo Evklida*, 1932.

제4장

[1] Graziella Lehrmann, *De Marinetti à Maiakovksi*, Zurich, 1942.

[2] Nikolai Khardzhev, 'Mayakovsky i zhivopis' in *Mayakovsky. Materiali i isslevania*, Moscow, 1940, and *Russkoye Slovo*, No. 84, Moscow, 1914.

[3] Randa, *Vecher*, St Petersburg, 8 March 1909.

[4] 이것들은 마야코프스키가 1913년 3월 24일에 행한 'Having come myself' 라는 제목의 강연 첫 부분을 위한 강령들이다.

[5] 주1 참조.

[6] *Apllon*, No. 3, 1914.

[7] Katherine Dreier, *Burliuk*, New York, 1944, p. 66.

[8] Ludwig Gewaesi, 'V mire Iskusstva' in *Zolotoye Rumo*, No. 2/3, Moscow, 1909, pp. 119-120.

[9] E. Nisen 번역, *O Kubisme*, St Petersburg, 1913; M. Voloshin 번역, *O Kubisme*, Moscow, 1913; *Soyuz Molodezhi*, Sbornik, No. 3, St Petersburg, 1913에도 발췌되어 실려 있다.

[10] Larionov, *Luchism*, Moscow, 1913 참조.

[11] Benedict Livshits, *Polutoraglazii Strelets*, Moscow, 1932.

[12] Katherine Dreier, *Burliuk*, New York, 1944, p. 59.

제5장

[1] N. Khardzhev, 'Mayakovsky i zhivopis' in *Mayakovsky. Materiali i issledovania*, Moscow, 1940, p. 358.

[2] 라리오노프는 이 전시 제목을 선택한 이유를 설명하고 있다. 그는 신문에서 어떤 프랑스 화가 그룹이 붓에다 당나귀 꼬리를 묶어 캔버스 앞에 꼬리처럼 붙였고, 그대로 공적인 살롱전에서 전시하려고 했으나, 그 원래의 의도도 밝혀지기도 전에 적대적인 많은 비평가들에 의해 호된 비난을 받았다는 기사를 읽었다고 한다.

[3] 출판되지 않은 말레비치의 전기에서.

[4] *Oslinni Khvost i Mishen*, Moscow, 1913.

[5] 말레비치는 그의 그림들 중 하나인 〈바이올린과 암소〉의 뒤에 "두 형태의 비논리적인 충돌이 논리적이며 자연적인 법칙, 즉 부르주아의 의미와 편견 사이의 투쟁의 순간을 그리고 있다. K. Malevich(서명)"라고 썼다.

[6] Vyacheslav Zavalishin, *Early Soviet Writers*, New York, 1958. 비교를 위해서는 Bely와 Malevich의 글과 작품 참조.

[7] G. Habasque, 'Les documents in dits sur les débuts de Suprématisme' in *Aujourd'hui: art et architecture*, No. 4, 1955.

[8] *Vuistavka rabot zasluzhennovo deyatelya iskusstv V.E. Tatlina, Katalog*, Moscow, 1932에 실린 타틀린의 진술에서 인용.

제6장

[1] *Pobeda nad solntsem*, Futuristicheskaya opera. Kruchenikh, Matiushina i Malevicha, Moscow, 1913.

[2] K. Malevich, *O novikh sistemakh v iskusstve*, Vitebsk, 1920.

[3] 앞의 글.

[4] Alexandre Tairov, *Das Entfesselte Theatre*, Postdam, 1923.

[5] *Posmertnaya vuistavka Khudozhnika-Konstruktora Popovoi, Katalog*, Moscow, 1924.

[6] 'Khudozhestvennaya Kronika', *Apollon*, No. 1, 1917, p. 37.

[7] 앞의 글.

[8] Nikolai Punin, 'V Moskve. O novikh khudozhestvennikh gruppirovkakh', *Iskusstvo Kommuni*, No.

10, 9 November 1919.

[9] V. Kamensky, *Put entusiata*, 1931.

제7장

[1] *Desyataya Gosudarstvennaya Vuistavka, Bespredmetnoye tvorchestvo i Suprematism. Katalog, Moscow*, 1919에 실린 Kasimir Malevich의 선언문 중에서 인용.

[2] 'Nasha predstoyashchaya rabota. V.E. Tatlin I dr. in *VIIIoi S'ezd Sovetov. Ezhednevnii Bulletin S'ezda*, No. 13, 1921, p. 11.

[3] Kasimir Malevich, *O novikh sistemakh v iskusstve*, Vitebsk, 1920.

[4] 앞의 글.

[5] 'Meeting ob iskusstve' in *Iskusstvo Kommuni*, No. 1, 7 December 1918.

[6] 앞의 글.

[7] 이 부분의 설명에 있어서 구성주의 건축가인 Bertold Lubetkin의 도움을 받았다. 그는 개인적으로 이 행렬에 참가했으며, 전파사를 탈취했던 무리 중 한 사람이었다.

[8] Vladimir Mayakovsky의 시 *Order to the Army of Art(Prikaz Armii Iskusstva)* 참조.

[9] *Isukusstvo Kommuni*, No. 18, 7 April 1919.

[10] *Isukusstvo Kommuni*, No. 7, 9 January 1919.

[11] 주 2 참조.

[12] N. Punin, 'O pamyatnikakh' in *Iskusstvo Kommuni*, No. 14, 9 March 1919.

[13] 'Spisok museev I sobranii organizovannikh Museinim Bureau Otdela IZO N.K.P.' in *Vestnik Otdela IZO Narkomprosa*, No. 1, 1921.

[14] *Pravda*, 24 November 1918.

[15] *Iskusstvo Kommuni*, No. 1, 7 December 1918.

[16] 'V Kollegii po delam iskusstva i khudozhestvennoi promuishlennosti. Muzeinii vopros' in *Iskusstvo Kommuni*, No. 8, 19 November 1919.

[17] *Zhizn Iskusstva*, No. 20, 1923 참조.

[18] *Iskusstvo Kommuni*, No. 4 October 1918.

[19] *Iskusstvo Kommuni*, No. 1, 7 December 1918.

[20] *Gabo. Constructions, Sculpture, Paintings, Drawings Engravings*, Lund Humphries, London, 1957. 'Russia and Constructivism. An interview with Naum Gabo by Abram Lassaw and Ilya Bolotowsky, 1956에서 인용.

[21] *Programma Instituta Khudozhestvennoi Kulturi*, IZO Narkomprosa, Moscow, 1920.

[22] *Iskusstva*, 1923. 'Zhurnal Rossiiskoi Akademii Khudozhestvennickh nauk' 참조.

[23] *Gabo*, London, 1957. 참고문헌에 재수록되었다.

[24] 주 20 참조.

[25] 'Uchilishche novovo iskusstva'.

[26] 이 차트들은 말레비치의 유럽 순회전에 포함되었다. 이 전시는 1959년 10월 런던의 Whitechapel Art Gallery에서 열렸다.

[27] 참고문헌 참조.

제8장

[1] Sidorov 편집, *Literaturniye manifesti*.

[2] *Gorn*, No. 1, Moscow, 1922.

[3] *Argonauti*, Moscow, 1923.

[4] E.J. Brown, *The Proletarian Episode in Russian Literature*, 1928-1932, New York, 1953.

[5] Alexei Gan, *Konstruktivism*, Tver, 1922.

[6] 'Vuishie Khudozhestvenniye Tekhnicheskiye Masterskiye' : (The Higher Artistic Technical Studios).

[7] Tatlin의 전시 카탈로그 *Vuistavka rabot zasluzhennovo deyatelya iskusstv V.E. Tatlina, Katalog*, Moscow, 1932에서 인용.

[8] Vkhutemas는 1928년 Vkhutein(Higher Technical Institute)으로 되었다.

[9] 메예르홀트의 '생물학적 기계'에 대한 설명을 위해서는 Huntley Carter, *The new spirit in the Russian Theatre*, 1917-1928, New York, London, Paris, 1929 참조.

[10] 로드첸코의 구성주의 작품에 관한 설명을 위해서는 Camilla Gray, 'Alexander Rodchenko. A Constructivist designer', *Portfolio*, London, New York, 1962 참조.

[11] Alexei Gan, *Konstruktivism*, Tver, 1922.

[12] 앞의 글.

[13] 앞의 글.

[14] S. Isakov, 'Khudozhniki i revoliutsia' in *Zhizn Iskusstva*, No. 22, 5 June 1923에서 타틀린 인용.

[15] A.A. Vesnin와 M.Ya. Ginsburg, *S.A. Sovetskaya Arkhitektura*, Moscow, 1925-1929.

개정판 주

여기에 실린 새로운 주는 캐밀러 그레이가 쓴 원작의 가장자리에 로마숫자로 매겨진 것이다. 좀 더 최근의 정보를 얻으려면 캡션 대신에 개정된 도판목록을 보아야 한다. 저자가 짧게 인용한 것 혹은 전시 카탈로그와 다른 간행물들에서 제목이 간단하게 달린 것을 개정판 주와 개정된 도판목록에서 다시 설명하였으며, 영구 소장된 카탈로그는 그 기관의 이름을 사용하였다. 완전한 이름은 개정된 참고문헌에서 찾을 수 있을 것이다.

1900년부터 1916년까지 러시아와 다른 전시 카탈로그 자료로 불완전하기는 해도 가장 접근하기 쉬운 것은 1974년에 뮌헨에서 두 권으로 나온 고든(D. Gordon)의 『현대미술 전시회들 1900-1916』을 들 수 있다. 대부분 책에서는 전시가 열린 전 기간을 기록하고 있으나, 이 책에서는 개막된 달(月)만을 명시하고 있으며 러시아어로 된 전시명과 작품 제목을 영어로 표기하였다.

캐밀러 그레이의 예를 따라서 새로운 자료에서는 러시아에서의 전시와 사건들의 날짜를 구력(舊曆)으로 표기했다. 그래서 1918년 1월 이전에는 서구의 날짜보다 13일 늦다. 똑같은 도시도 1914년 7월까지는 상트페테르부르크, 1914년 8월부터 1924년 1월 25일까지는 페트로그라드, 1924년 1월 26일 이후에는 레닌그라드라는 명칭을 사용했다.

미술작품에 주어진 날짜들도 가장 명백한 증거에 따랐다. 이 시기를 연구하는 역사학자들에게 잘 알려져 있듯이 라리오노프, 곤차로바, 말레비치의 그림들에 삽입되어 있는 연도들이 항상 정확한 것은 아니기 때문이다.

혼동을 피하기 위해서 본문에서 그레이가 사용한 번역과 음역을 계속 사용하였다. 그러나 잘못된 철자는 바로 고쳤다. 새 자료에서 사용된 음역은 의회도서관 개정 버전이다. 강약 표시는 생략하였다.

1894-1934년의 기간 동안의 연대기와 미술가의 전기는 1981년의 『코스타키스 컬렉션』에 잘 기술되어 있다. 좀 더 광범위한 참고문헌은 C. Lodder, 1983; Handerson, 1983, Bowlt, 1976(2), 1982(1) 참조.

기관 이니셜(러시아 표기는 『코스타키스 컬렉션』, 1981년, p. 10 참조)

Inkhuk. 회화문화연구소(Institue of Painterly Culture)

Narkompros. 계몽을 위한 인민위원회(People's Commissariat for Enlightenment)

Obmokhu. 청년미술가협회(Society of Young Artists)

Proletkult. 프롤레타리아 문화(Proletarian Culture)

Proun. 새로운 것을 긍정하는 계획(Project for the Affirmation of the New)

Svomas. 자유국가미술작업소(Free State Art Studios)

Unvos. 새로운 미술을 긍정하는 사람들(혹은 긍정)(Affirmers or Affirmation of the New Art)

Vkhutein. 고등국가미술기술연구소(Higher State Art-Technical Institute)

Vkhutemas. 고등국가미술기술작업소(Higher State Art-Technical Studios)

제1장

1 아브람체보 서클에 대한 유용한 최근의 설명을 보려면 Grover, 1971를 참조하시오.

2 '순회파'와 그들의 목적에 대한 논의를 위해서는 Valkenier, 1977 참조. '예술을 위한 예술'은 물론 대중을 위해서가 아니라 국가를 위해 유용한 미술을 항상 강조했던 러시아 아카데미 전통에 적용되지 않았다.

3 Valkenier, 1977, pp. 56-62, 블라디미르 스타소프의 영향을 강조하고 있다.

4 농부들의 그림은 18세기 후반 이래로 아카데미에서 전시되어 왔다. 19세기 초의 상황을 알려면 Venetsianov, 1973 참조.

5 상인 수집가들에 대한 설명을 위해서는 Kean, 1983 참조.

6 19세기 초 이래로 로마는 키프렌스키, 이바노프, 브리울로프를 포함하는 러시아 예술가들을 위한 중요한 예술 중심지였다.

7 원색 도판은 *Abramtsevo* 참조.

8 아브람체보에는 '옛 러시아 양식'으로 지어진 여러 개의 건물이 있다. 조각 공방(나중에 도자기 공방이 되었다)은 빅토르 하르트만에 의해 디자인되어 1873년에 지어졌다.

9 아폴리나리우스 바스네초프(1856-1933)는 옛 러시아 마을을 그린 그림들로 유명하다. 러시아의 신비한 영웅 '보가티스'를 그려서 유명해진 사람은 동생인 빅토르였다. 빅토르 바스네초프의 생애와 예술은 Shanina, 1979 참조.

10 레핀의 그림들을 보려면, Parker, 1980; Liaskovskaia, 1982 참조.

11 뒷벽에 걸려 있는 가장 큰 그림은 〈의심하는 도마〉라는 성경 장면이다. 이것은 이 그림에 나타나는 행동과 관련된다.

12 폴레노프, 사브라소프, 레비탄과 '순회파(혹은 순회미술가들)' 멤버들의 그림은 Lebedev, 1974를 참조하시오.

13 빅토르 바스네초프가 중요 디자이너이다. Grover, 1971, p. 124 참조.

14 1871년이 되어서야 상트페테르부르크 아카데미는 여성들을 받아들이기 시작했고, 이어 다른 아카데미들도 뒤따랐다. *Russian Women-Artists*, 1979 참조. 이 두 여성 화가의 초기 평가를 보려면 Benois, 1871, pp. 172-173과 pp. 189-190을 참조하시오.

15 슈바르츠(Shwartz 혹은 Shvarts)는 Valkenier, 1977, p. 82와 p. 103의 도판 참조.

16 이 오페라는 1885년 V. 바스네초프가 디자인한 새로운 무대 위에 올려졌다. 이것은 그가 1881년 오스트로프스키의 같은 제목의 희곡을 마몬토프가 연출했을 때 디자인했던 무대를 1885년에 개작한 것이었다. Salmond, 1981, p. 4에서는 1885년의 무대를 "러시아 극장에 나타난 프랑스, 이탈리아의

지배적인 취향을 단절시키려는 시도"라고 묘사하고 있다.

17 코로빈을 보려면 *Russian Stage Design*, 1982, pp. 175-183 참조.

18 세로프는 Serabianov, 1982를 참조하시오.

19 브루벨의 생애와 작품에 대한 영어로 된 폭넓은 논의는 Isdebsky-Pritchard, 1982를 참조하시오. 그림 및 설명은 Kaplanova, 1975와 Dmitrieva, 1984 참조.

20 Mariano Fortuny(1838-1874)는 파리와 로마, 마드리드에서 활동하던 스페인 미술가이다.

21 브루벨은 여기에 5점의 큰 그림과 13점의 작은 그림을 삽화로 실었다. Lermontov(1891-1893), *Sochineniia*, Moscow, 3 vols. 삽화에 대한 설명과 논의는 Suzdalev, 1980, pp. 118-168 참조.

22 브루벨이 매독으로 고생했다는 것은 널리 알려져 있는 사실이다.

23 지금은 트레탸코프 미술관에 있는 레핀의 〈쿠르스크 지방의 십자가 행렬〉은 1883년에 발표되어 비평가들로부터 극도의 찬사를 받았다. Valkenier, 1977, p. 128

24 나움 가보는 브루벨에 대해 다음과 같이 말하고 있다. "그의 천재성은 우리 세대의 시각적인 의식을 형성하는 데 기여하였다."(Isdebsky-Pritchard, 1982, p. xvii에서 인용).

제2장

25 '예술세계' 그룹에 대한 가장 유용한 책은 Bowlt, 1982와 Kennedy, 1977이다(둘 다 미술가들에 대한 전기와 참고문헌을 싣고 있어 많은 도움이 된다). Lapshina, 1977와 *Mir iskusstva-Il Mondo dell'Arte*, 1981을 참조하시오.

26 Benois, 1960와 1964의 회상 참조. 러시아 미술에서 베누아의 역할을 보려면 Klimoff, 1973를 참고하시오.

27 러시아 여성 운동의 역사는 Stites, 1978 참조.

28 레온 바크스트(본명은 레프 로젠베르크)에 대한 작가론은 많다. 그의 생애와 작품에 대한 가장 유용한 자료로는 Spencer, 1973가 있다.

29 프랑스 인상주의자들의 작품들은 러시아에서 열린 1890년대의 전시들, 1880년대와 1890년대에 파리에 머물렀던 화가들에 의해 알려져 있었다. Kennedy, 1977, 제4장 참조.

30 에밀 졸라의『작품』은 1886년에 출판되었다.

31 디아길레프에 대해서는 Spencer, 1979를, 디아길레프의 발레에 대해서는 *Russian Stage Design*, 1982, pp. 333-334 참조.

32 로예리치에 대해서는 Korotkina, 1976(2개 국어로 된 그림책)와 Kniazeva, 1963 참조.

33 테니셰바 공주와 탈라슈키노 공방에 대해서는 Bowlt, 1973(1)와 많은 원색 도판이 실린 *Talashkino*, 1973를 참조하시오.

34 디아길레프의 컬렉션은 Kennedy, 1977, pp. 161-162를, 디아길레프의 글과 전시에 대해서는 Bowlt, 1982와 Kennedy, 1977 참조.

35 보통 사용하는 철자는 Lansere 혹은 Lanceray, Evgeneii(1875-1946)이다.

36 브루벨은 모든 《예술세계》 전시에 출품하였다. 옛 러시아 미술에 대해 갈등을 일으켰던 이 그룹의 태도에 관해서는 Kennedy, 1977의 제3장 참조.

37 '예술세계' 의 전시 조직에 관해서는 Bowlt, 1982(2)의 제2장 참조.《예술세계》 전시에 포함된 미술가들의 작품 목록과 1900년부터 1916년까지 러시아에서 열린 중요 전시들은 Gordon, 1974 참조.

38 '밀리우티(Miliuti)' 는 '밀리오티(Milioti)' 로 읽어야 한다(바실리 밀리오티와 니콜라이 밀로티).

39 Gordon, 1974, vol. 2, pp. 146-149. 1906년 2월 상트페테르부르크에서 열린 전시에서 라리오노프는 6점의 그림을 전시했으나 곤차로바는 단 한 점도 전시하지 않았다.

40 일반적으로 쓰이는 발음은 보리소프-무사토프(Borisov-Musatov)이다.

41 이 이야기는 T. 고티에의『옴팔레 여왕』(1834)(헤라클레스가 3년간 섬긴 리디아의 여왕)에서 취한 것이었다. 베누아의 미술 근원에 대한 논의와 이 발레 디자인에 대한 여러 버전에 관해서는 Murray, 1981, pp. 23-52 참조.

42 이 전시에 대한 설명은 Bowlt, 1982(2), pp. 165-169 참조.

43 파리에서 전시된 작품들에 대해서는 Gordon, 1974, vol. 2, pp. 169-178 참조.

44 Bowlt와 *Russian Stage Design*, p. 83, 104, 143에 의하면, 장식은 골로빈과 베누아에 의해 디자인되었으며 의상은 빌리빈이 디자인했다. 골로빈의 생애와 작품에 대해서는 Golovin, 1940 참조.

45 1909년『아르미다의 궁전』을 위해서 베누아는 새롭게 디자인하였다. Murray, 1981, pp. 29-31 참조.

46 이러한 원근법적인 장치는 베누아가 그리고 있던 18세기 화가들에 의해 사용되어왔다.

47 도부진스키는 산업화된 도시의 풍경을 그림으로써 '예술세계' 그룹 화가들과 조금 달랐다. Gusarova, 1982, 도 43-46에 실린 〈도시의 꿈〉이라고 불리는 많은 드로잉들을 참고하시오.

48 그레이는 아마도 세로프의 1910년의 그림 〈오디세우스와 나우시카〉를 묘사하고 있는 것 같다. Sarabianov, 1982, 원색 도판 200, 카탈로그, nos. 673-675 참조.

49 쿠스네초프의 1911년 그림들에 관해서는 Sarabianov, 1975, 도 156 참조.

50 보리소프-무사토프의 생애와 작품에 대해서는 Rusakova, 1975 참조.

51 보리소프-무사토프는 그레이가 설명한 것 같이 귀스타프 모로의 화실에 다닌 것이 아니라, 1895년 겨울부터 1897년까지 파리에 있는 페르낭 코르몽의 화실에 다녔다.

52 그가 상기시키려 했던 것은 미술이 아니라 1830년대의 건축과 의복이었다.

53 보리소프-무사토프는 1898년 러시아로 돌아왔다.

54 1900년경 영국 미술이 러시아에 끼친 영향은 더 깊이 논의되어야 한다. 여기에서 콘더에 대해 언급한 것은 그레이가 그러한 연관성을 깨닫고 있었음을 암시한다.

제3장

55 시각예술에서 비교할 만한 사건은 1902년에 열린《현대미술전》이며, 여기에는 '예술세계' 작가들이 디자인한 가구들과 방들이 포함되었다. Bowlt, 1982(2), pp. 97-99과 p. 97 이후의 도판 참조.

56 러시아 음악의 역사에 대해서는 Leonard, 1957을, 20세기 초의 상황에 대해서는 Kelkel, 1979 참조.

57 마티스, 피카소의 야수파 및 입체파의 그림들을 포함하고 있던 슈추킨과 모로소프의 컬렉션 목록은 Mardadé, 1971, pp. 271-277에 들어 있다. 또한 Ginsburg, 1973와 Kean, 1975 참조.

58 마티스의 모스크바 방문에 대해서는 Rusakov, 1975 참조.

59 러시아 아방가르드에 끼친 아프리카 미술의 직접적인 영향이 없다는 것에 대해서는 좀 더 논의되어야 할 필요가 있다.

60 1909년 러시아 방문에 대해서는 Denis, 1957, pp. 98-108을 참고하시오.

61 Bowlt가 지적하는 대로(1976(1), p. 566, 주 2), 야쿨로프와 곤차로바, 라리오노프는 '푸른 장미' 그룹의 멤버가 결코 아니었다.

62 '푸른 장미'의 많은 미술가들은 사라토프 아카데미에서 보리소프-무사토프와 함께 배웠다. 그들은 1904년 '붉은 장미'라는 제목으로 사라토프에서 함께 전시한 적이 있었다(Bowlt, 1976(1), pp. 570-571).

63 Bowlt, 1976(1), p. 571은 이 전시는 화가가 아닌 다른 면모를 지닌 쿠스네초프의 사업의 일환으로 열렸다고 지적하고 있다.

64 전시에 관한 설명에 대해서는 Bowlt, 1976(1), pp. 571-572 참조. 불행하게도 전시된 많은 작품들이 1914년 랴부신스키의 저택에 화재가 발생했을 때 소실되었고, 원색 도판이 들어 있는『황금 양털』의 도판으로만 남아 있다(나는 화재로 인해 소실된 그림들의 목록을 John Bowlt로부터 받아 그레이의 책의 도판으로 실을 수 있었다).

65 쿠스네초프의 작품 카탈로그에 대해서는 Sarabianov, 1975 참조.

66 Sarabianov, 1975, 카탈로그, nos. 95와 90을 참조하시오.

67 Vrubel의〈앉아 있는 악마〉, 1890을 Dmitrieva, 1984(페이지 없음)의 원색 도판에서 참고하시오.

68 수데이킨의〈베네치아〉에 관해서는『황금 양털』, 1907, No. 5, p. 11의 도판 참조.

69 우트킨의〈신기루〉와〈천국에서의 승리〉에 대해서는『황금 양털』, 1907, No. 5, p. 14의 도판(위쪽 그림)과 p. 15 참조.

70 사랸의〈요정의 호수〉에 대해서는『황금 양털』, 1907, No. 5, p. 16의 도판(왼쪽 밑의 그림) 참조.

71 랴부신스키에 대해서는 Bowlt, 1973(2), pp. 486-493 참조.

72 1906년 시작할 때는 사치스럽게 2개 국어를 사용하던 비싼 잡지가 1908년에는 작은 판형의 러시아어 잡지로 변형되었다. 이 같은 변화는 1905년의 혁명이 가져왔던 낙관주의적 분위기가 그 반동으로 인한 염세주의적 분위기로 바뀌었음을 암시한다. 나중에 나온『황금 양털』에서는 작가들과 편집자들이 검열법을 위반했다는 이유로 투옥된 사실을 독자들에게 알리고 있다.

73 이 전시에 포함된 작품들의 목록은 Gordon, 1974, vol. 2, pp. 262-266 참조.

74 프랑스 인상주의 회화는 슈추킨이 여러 점을 소장해 온 이후로 러시아에서 종종 볼 수 있었다. 1890년대 칸딘스키가 모네의 그림을 보고 받은 충격에 대해 보시오. Grohmann, 1958, p. 32(전시의 날짜는 정확하지 않다. 그러나 확실히 칸딘스키가 뮌헨으로 떠난 1896년 이전일 것이다).

75 곤차로바는 1906년 파리에 가지 않았다(Chamot, 1972, p. 22).

76 Bowlt, 1973(2), p. 488, 화재는 1914년에 일어났다.

77 전시에 참가한 작품의 목록은 Gordon, 1974, vol. 2, pp. 307-310 참조.

78 아마도 시슬리(Sisley)는 시냑(Signac)을 잘못 쓴 것 같다.

79 페트로프-보트킨에 대해서는 Rusakov, 1975 참조.

80 팔크에 대해서는 Sarabianov, 1971, pp. 117-139(도판 포함)를 참조하시오.

81 러시아 미술운동은 A. 셰프첸코에 의해 1913년 신원시주의(Neoprimitivism)라고 명명되었다 (Bowlt, 1976(2), pp. 41-54). 이 운동에 대한 설명으로는 Bowlt, 1974 참조. 라리오노프의 신원시주의 시기에 관해서는 Sarabianov, 1971, pp. 99-116 참조.

82 러시아의 미래주의 운동과 1914년 마리네티의 러시아 방문에 대해서는 Douglas, 1975와 Lista, 1979; Comptom, 1981을 참조하시오.

83 러시아에서 출판된 이탈리아 미래주의 선언과 역사에 대해서는 Douglas, 1980(1), p. 13과 pp. 19-20 참조.

84 러시아의 '미래주의' 작가들은 한 동안 서구에서 온 'futuristy'라는 용어를 사용하는 대신에 'budetlyane(미래의 인간)'이라는 새로운 용어를 사용함으로써 이탈리아 미래주의자들과 구별되고자 하였다(Markov, 1968, p. 27 이하).

85 'Cubo-Futurism'은 프랑스어 문맥으로는 Lista, 1980에서, 러시아어의 문맥으로는 Douglas, 1979에서 사용되었다.

86 만약에 라리오노프의 레이요니즘 그림들이 지각적 기초에도 불구하고 추상으로 받아들여진다면, 러시아에서 처음으로 추상 회화가 출현한 것은 1913년이다. 1915년의 말레비치의 절대주의 회화들은 의심할 여지없는 추상이다.

87 곤차로바는 라리오노프가 모스크바 회화건축조각학교에 있는 동안 조각을 배웠던 제자는 아니었다. Chamot, 1972, p. 26은 곤차로바의 작품들에 대한 완벽한 카탈로그의 출판이 불가능했을 것이라고 지적하고 있으며, 현존하는 작품들의 날짜가 알아보기 힘들다는 것에 주목하고 있다. 두 화가의 경우 모두 작품에 새겨 넣은 날짜가 부정확하며, 초기 카탈로그에 있는 날짜도 믿을 만한 것이 못 된다. 곤차로바를 연구한 Chamot, 1972와 1979의 책들이 라리오노프에 대해 쓴 George, 1966보다 훨씬 더 정확하다.

88 곤차로바는 처음에 들에서 일하고 있는 농부들을 그렸으며, 라리오노프도 시골 생활의 장면을 그려 전시하였다. Gray, 도 67.

89 곤차로바는 채색된 성상화들보다는 성상을 목판에 옮긴 것(루보크)에 근거하여 종교적인 그림들을 제작하였다. Gray, 도 62와 Ovsiannikov(1968)에 있는 루보크 도판들을 비교하시오.

90 시인 푸시킨과 결혼했던 나탈리아 곤차로바는 우리가 알고 있는 나탈리아의 증조할머니의 사촌이었다. Chamot, 1972, p. 14.

91 Trubetskoi(1886-1938)에 대한 최근의 글은 Grioni, 1985 참조.

92 곤차로바는 1902년 2월 상트페테르부르크에서 열린 《예술세계》 전시에 출품하지 않았다. 〈흰 서리〉라는 제목의 작품이 러시아 미술관의 목록에 연도와 도판 설명 없이 들어 있다.

93 곤차로바는 라리오노프가 파리에 가는 데 동행하지 않았다(Chamot, 1979, p. 8). 그러나 파리에서 4개의 파스텔화를 전시하였다(Gordon, 1974, vol. 2, p. 174).

94 곤차로바는 1910년 12월에 열린 《다이아몬드 잭》 전시에 5점의 종교적인 그림을 출품하였다. 이것들은 한 비평가에 의해 루보크와 비교되었다. Gray, 도 62도 아마 그것들 중 하나일 것이다.

95 1910-1912년의 곤차로바의 작품을 말레비치에게 직접적으로 영감을 주었다고 보는 견해는 Pleynet(1970), p. 40에 의해 부정되었다. 그는 〈이집트로의 피신〉(Gray, 도 65)(그레이는 1908-1909년 작품으로 보았으나, 요즈음은 Misler와 Bowlt, 1983, p. 22. 주 56에 의해 1915년 그림으로 알려져 있다)과 같은 작품이 당시의 말레비치의 그림들과 다르다는 것으로 예를 들고 있다.

96 1913년까지 라리오노프의 회화를 실은 Eganbiuri의 목록에 대한 번역과 라리오노프의 글은 Larionov, 1978 참조.

97 라리오노프(1978, p. 61)에 따르면 그는 당시 조부모와 살고 있었다.

98 라리오노프의 군 복무 시기는 논쟁의 대상이 되고 있지만, 대체로 1908년과 1909년으로 보고 있다. Vergo, 1972, p. 476을 Loguine, 1971, p. 13. 주 9가 라리오노프의 1910년 9월 24일이라는 모스크바 대학 졸업증서의 날짜를 제시했음을 지적한다. Eganbiuri, 1913, p. 32는 라리오노프가 "공부를 끝낼 수 있도록 연장되었던 기한이 만료되어" 징집되었으며, 11개월간 군 복무를 하였다고 주장한다. Loguine의 날짜나 Eganbiuri의 날짜가 믿을 만한 것이 못 된다 할지라도, 군 복무 시기를 증명할 수 있는 또 다른 증거가 1911년 3월 14일 칸딘스키가 곤차로바에게 보낸 편지에 들어 있다. 거기에서 칸딘스키는 이렇게 쓰고 있다. "부를리우크가 나에게 편지하기를 미하일 페도로비치(라리오노프)가 군인이 되었다는군요. 하지만 그는 여전히 작업을 하고 있겠지요?"(Khardzhiev, 1976, p. 33에서 인용). 이 편지는 Eganbiuri의 진술을 뒷받침해 주며, 라리오노프의 군 복무 시기가 적어도 1910년 10월보다 이르지 않았으며 아마도 1911년 12월 8일 하루만 열렸던 그의 개인전(여기에는 1911년으로 표기된 군 시절의 그림들이 포함되었다) 이전에 끝났음을 알 수 있다. 1912년 3월의 《당나귀의 꼬리》전 출품에 출품되었던 곤차로바의 1911년 그림 〈소대장과 함께 있는 라리오노프〉(러시아 미술관, 1980, no. 1473)도 이 날짜를 뒷받침해 준다. Gray 책의 도 61과 70의 낙서처럼 그린 라리오노프의 군대 시절 초기 그림들은 1910년부터 시작되는 것으로 보아야 할 것이다. 군 복무 시절의 초기의 것 같은 그림에 새겨진 숫자들은 후에 덧붙여진 것이다.

99 러시아의 문맥에서 '인상주의자들'은 프랑스의 인상주의 및 신인상주의자들의 양식부터 세잔, 고흐, 고갱의 후기 인상주의에 이르는 광범위한 화가들을 의미한다. 1903년경부터 1906-1907년경의 라리오노프의 작품들은 변형된 신인상주의 혹은 분할주의자들의 양식과 유사하다.

100 Eganbiuri, 1913에서는 〈뜰〉이 1904년의 목록에 들어 있다. 〈봄 풍경〉은 아마도 1905년의 정원 시리즈에 속할 것이다.

101 만약에 〈시골길에서의 산책〉(Gray, 도 67)이 Gray의 도판 설명이나 다른 학자들의 설명처럼 1907년 작품이 아니라 1909년 작품이라면, Gray가 묘사하고 있는 양식의 변화는 1909년에 일어난 것 같다. 1908년 라리오노프의 작품에 가장 큰 영향을 끼친 화가는 고갱이다. 고갱의 작품은 1908년 4월에 열린 《황금 양털》 첫 전시 때 출품되었고, 1908년 『황금 양털』 잡지 7-9호와 1909년 1호에 실렸다. 이것의 영향을 보려면 Gray, 도 50을 참조하시오.

102 이 제목은 Gordon, 1974의 목록에는 없다. vol. 2, pp. 307-310.

103 Bowlt, 1974, 그림 18은 Gray의 도 69를 특정 루보크와 비교하였다.

104 〈군인들〉 그림의 날짜에 대해서는 주 98 참조.

105 문학에 있어서 러시아 미래주의에 관한 논의는 Markov, 1968 참조. 삽화가 들어 있는 책이나 문학

과 회화 간의 관계에 대해서는 Compton, 1978의 제5장과 Janecek, 1984의 제3장; Nakov, 1985의 pp. 9-59 참조.

106 작품선집인 *A Slap in the Face of Public Taste*는 1912년 12월 헝겊 장정으로 출판되었다. 내용에 관한 것은 Compton, 1978, pp. 28-31과 Janeck, 1984, pp. 3-4, p. 209 참조. 서문은 *Russian Futurism*, 1980, p. 179에 번역되어 실렸다. 선언문에 대해서는 Markov(1967) 참조.

107 책 삽화에 대해서는 Compton, 1978과 *Constructivism&Futurism*, 1977 참조.

108 다비트 부를리우크에 대해서는 Dreier, 1944와 John Bowlt가 편집해 곧 나올 책을 참고하시오. 예술에 관해 부를리우크가 쓴 글은 *Cahiers*, 1979, no. 2, pp. 282-285 참조(여기에서는 1902-1903년 뮌헨에서, 1904년 파리에서 유학했던 시기에 관해 알 수 있다). Bowlt, 1976(2), pp. 8-11, 69-77.

109 《화관 花冠》이라는 여러 전시에 대한 논의에 대해서는 Douglas, 1980(1), p. 7 이하 참조. 첫 《화관》 전시는 1907년 12월에 모스크바에서 열렸다. 전시된 작품의 목록에 대해서는 Marcadé, 1971, pp. 283-284를 참조하시오.

110 거리 전시였던 《고리》는 1908년 11월 키예프에서 열렸다. 전시된 작품 목록은 Gordon, 1974, vol. 2, pp. 276-278 참조.

111 《황금 양털》 제2회 전시와 《인상주의자들》 전시에 대해서는 Gordon, 1974, vol. 2, pp. 307-310과 pp. 321-322를 각각 보시오.

112 마티우신과 그의 동료들의 그림들은 *Costakis Collection*, 1981, nos. 526-681에 수록되어 있다.

113 《다이아몬드 잭》에 대해서는 Gordon(1974), vol. 2, pp. 443-447 참조. 첫 전시는 1910년 12월에 열렸으며, 이 그룹은 1917년까지(라리오노프와 곤차로바가 없었음에도 불구하고) 지속되었다.

114 1910년 3월에 열린 《젊음의 연합》 첫 전시에 대해서는 Gordon, 1974, vol. 2, pp. 380-381 참조. 이후에 열린 이 그룹의 전시 날짜에 대해서는 Guggenheim, 1976, p. 449를 참조하시오. Rozanova가 올바른 발음이다.

115 이즈데브스키의 첫 《살롱. 국제전》에 대해서는 Gordon, 1974, vol. 2, pp. 401-407 참조.

116 1896년 뮌헨에 정착한 이후 러시아와 가졌던 폭넓은 교류에 대해서는 Bowlt and Washton-Long, 1980, pp. 2-42와 Hahl-Koch, 1970 참조.

117 Čiurlionis, 1970 참조.

118 칸딘스키의 『예술에 있어서 정신적인 것에 대하여』의 러시아 판은 1911년 12월 29일과 31일에 상트페테르부르크의 모든 러시아 미술가협회에서 낭독되었다. 러시아의 수용에 대해서는 Bowlt and Washton-Long, 1980, pp. 22-25를 참조하시오.

119 1913년 3월 『젊음의 연합』 제3권으로 출판된 *Du Cubisme*에 대한 마티우신의 주석에 관해서는 *Cahiers*, 1979, no. 2, pp. 288-293 참조.

120 피카소와 마티스의 작품들은 《다이아몬드 잭》 두 번째 전시 카탈로그에 수록되어 있다(Gordon, 1974, vol. 2, pp. 536-539).

121 《다이아몬드 잭》 첫 전시 카탈로그에는 Jawlensky의 작품 5점이 수록되어 있다. Gordon, 1974, vol. 2, pp. 443-447 참조.

122 렌툴로프도 콘찰로프스키도 모스크바 대학을 다니지 않았다. *Seven Moscow Artists*, 1984, pp. 151-203과 pp. 70-107 참조. 팔크에 대해서는 Sarabianov, 1971, pp. 117-139를, 마슈코프 (1881-1944)(생몰년도를 바로잡음)에 대해서는 Sopotsinsky, 1978, p. 440 참조.

123 렌툴로프의 〈습작〉을 확인하는 일은 불가능하다.

124 콘찰로프스키는 1907년 모스크바에 정착하기 이전에 파리와 상트페테르부르크에서 공부했다.

125 Gray에 대한 리뷰에서 Farr(1962)는 팔크의 〈밋하트 레파토프의 초상〉에 끼친 메칭거와 글레즈의 영향을 강조하고 있다.

126 알렉산더 쿠프린(1880-1960)에 대해서는 Seven Moscow Artists, 1984, pp. 110-147 참조.

127 〈군인들〉의 두 번째 버전은 처음 그림이 완성된 직후에 그려졌음에 틀림없다. (Gray, 도 70). 라리오노프의 군 복무 시기에 대해서는 주 98 참조.

128 Gray는 〈시골길에서의 산책〉의 연도를 도 67의 도판 설명에서는 1907-1908년이라고 명시하였음에도 불구하고 여기에서는 1909년으로 쓰고 있다.

129 〈낚시〉는 1910년 《다이아몬드 잭》 전시 목록에는 들어 있지 않지만, 1911년 1월에 열린 《살롱 2. 국제미술전》에는 no. 93이라고 수록되어 있다(Gordon, 1974, vol. 2, pp. 438-443).

130 Gray는 아마도 이 전시의 no. 39에 대해 언급한 것 같다(Gordon, 1974, vol. 1, no. 667).

131 〈사과를 따는 농부들〉에 대한 이 버전은 도판 설명에는 1911년으로 연도가 맞게 표기되어 있다. 이전의 버전은 1909년 12월에 열린 《황금 양털》 전시에 no. 6으로 포함되었다(Gordon, 1974, vol. 2, p. 370).

132 서구에 있는 말레비치의 그림에 대해서는 Andersen의 카탈로그 Malevich, 1970을 참조하시오. 말레비치의 작품들에 대해 최근에 열린 소련과 서구의 여러 전시들은 Andersen의 설명을 확장시킨다(참고문헌 참조). 미술에 대한 말레비치의 많은 글은 Nakov, 1975(길고 자세한 서문을 덧붙였다)와 Marcadé 및 여러 학자들에 의해 번역되어 출판되었다. Andersen은 영문 번역판의 편집자였다. 말레비치의 미완성 자서전은 1976년 Khardzhiev에 의해 출판되었다.

133 Gordon, 1974, vol. 2, p. 446. nos. 145-147 참조.

134 다비트 부를리우크는 죽을 때까지 그림을 그렸다. *Color and Rhyme*, 1930-1966 참조.

135 블라디미르 부를리우크에 대해서는 별로 다루어진 것이 없다. *Avant-Garde in Russia*, 1980, pp. 132-133 참조.

136 리프시츠의 책은 Bowlt에 의해 1977년에 번역되었다.

제5장

137 Gray가 언급하고 있는 12월에 열린 《젊음의 연합》 작은 전시는 1912년 12월에 열린 것인데, 대부분의 학자들이 1911년으로 잘못 기록하고 있다(이 날짜에 대한 논의를 위해서는 Guggenheim, 1976, p. 449 참조). 카탈로그에 이름이 빠지거나 목록이 모호하여 《당나귀의 꼬리》 전시에 참여한 인물들은 다시 고려되어야만 한다.

138 샤갈의 러시아 배경에 대해서는 Chagall, 1985, pp. 30-45 참조.

139 Gray의 도 59 참조. Pirosmanashvili(이것이 맞는 철자이다)는 전적으로 독학한 것은 아니었다. 그

가 받은 교육과 작품 카탈로그에 대해서는 *Niko Pirosmani*, 1983 참조.

140 라리오노프의 작품들에는 〈쉬고 있는 군인〉, no. 107도 포함되어 있었다(Gray, 도 71).

141 〈레슬링 선수〉는 1913년 8월에 전시되었다. Gordon, 1974, vol. 2, p. 735. nos. 439-440 참조.

142 말레비치가 1917년 이후에도 글을 쓰고 있었고, 사회적인 내용에 대한 강조가 혁명 이후의 태도에 반영되었다는 사실을 주목해야 한다.

143 1911년에 모스크바에서 공연된 민속 희곡 〈막시밀리아누스 황제〉를 위한 타틀린의 디자인들은 레 닌그라드의 연극박물관과 모스크바의 바흐루신 미술관에 보존되어 있다. Milner, 1983은 이러한 디자인을 싣고 있으나, 도 20을 이 연극을 위한 무대 디자인으로 잘못 분류하였다(검증하려면 도 판목록 no. 141 참조). 타틀린의 작품들의 완성된 카탈로그에 대해서는 Zsadova, 1984 참조.

144 목록은 Gordon, 1974, vol. 2, pp. 708-710 참조.

145 러시아 단어 'Luchizm'을 좀 더 올바르게 번역하면 Rayism이다. 그러나 나는 혼동을 피하기 위해 서 Gray가 사용한 용어를 사용하겠다. Rayonnism의 발전에 관한 논의는 Dabrowski, 1975 참조.

146 Rudenstine은 레이요니즘의 그림들이 1912년 11월 전에는 전시된 적이 없음을 증명하였다 (Guggenheim, 1976, no. 160 참조).

147 1913년 라리오노프와 곤차로바가 쓴 'Rayonnists and Futurists: A Manifesto' (1913)의 전문을 보 려면, Bowlt, 1976(2), pp. 87-91 참조. 역시 1913년에 출판된 라리오노프의 다른 두 개의 '레이요 니즘' 선언문의 날짜에 대해서는 Guggenheim, 1976, no. 160 참조.

148 '1912년 말부터 1914년까지'라는 말에 주목해야 한다. 주 146 참조.

149 라리오노프의 지각적인 편견이 말레비치의 개념적인 접근과 맞지 않았기 때문에 레이요니즘은 절 대주의의 직접적인 근원이 될 수 없었다. 또한 절대주의도 추상회화에 대한 최초의 체계적인 화파 라고 할 수 없다. 왜냐하면 최초의 절대주의 회화는 1915년이 되어서야 처음 나타났으며 이것은 칸딘스키, 쿠프카, 들로네 등의 추상 양식보다 2년 후이다.

150 곤차로바는 다음과 같이 말했다. "기계나 살아 있는 존재나 움직임의 원리는 똑같다. 나의 작품의 즐거움은 움직임의 균형을 드러내는 것이다."(Chamot, 1979, p. 13 인용). 이것은 Gray의 도 101 〈베짜는 사람/베틀+여인〉(Gray의 작품 제목은 〈기계의 엔진〉이라고 잘못되어 있다) 그림에 완벽 하게 적용된다.

151 〈공장〉(1912)은 1913년에 전시되었으며(Gordon, 1974, vol. 2, p. 708, no. 44), 〈전기의 장식〉은 1914년에 전시되었다(Gordon, 1974, vol. 2, p. 803, nos. 52와 53).

152 곤차로바의 1913년 작품 〈노란색과 녹색의 숲〉(Gray, 도 100)에 대해서는 Stuttgart, 1982, p. 138 참조.

153 좀 더 최근의 자세한 전기는 Nakov, 1975, pp. 137-155 참조. 말레비치의 어머니는 문맹이 아니 었고, 그는 1902년 모스크바로 이사해 모스크바 회화조각건축학교에 입학하였으며, 스트로가노프 대학에도 동시에 다녔다. 곧 출판될 말레비치에 대한 작가론에서 Nakov는 말레비치의 생애와 작 품에 대해 새로운 자료를 제시할 것이다.

154 F.I. Rergerg(1865-1938).

155 말레비치의 초기 작품들에 대해서는 Andersen, 1970, pp. 19-20의 도판들과 Zhadova, 1982, 도

1-5, 그리고 *Costakis Collection*, 1981, nos. 474-479 참조.

[156] 〈꽃 파는 여인〉은 《다이아몬드 잭》 전시에 포함되지 않았다. 1920년대 후반에 이 특별한 작품에 연도를 표기한 몇몇 이유가 개정판 도판목록 no. 105에 설명되어 있다. 그러나 이 작품은 확실히 Gray가 묘사한 초기 작품 유형에 기초하고 있다.

[157] 여기에서 Gray의 분석은 1920년대 후반이라는 연도를 지지한다.

[158] 1908년의 말레비치의 작품들은 양식과 주제면에서 여전히 상징주의적이다. *Costakis Collection*, nos. 478과 479 참조. Gray가 언급하는 과슈는 아마도 1910년과 1911년으로 되어 있는 Andersen, 1970, nos. 2-6, 8-13, 17-20의 도판인 것 같다.

[159] 브라크의 〈커다란 누드〉, 1907-1908는 1909년 1월 《황금 양털》전에 〈목욕하는 여인〉으로 전시되었고, 1909년 『황금 양털』 잡지 2, 3호 p. 20에는 1910-1911년 겨울에 그린 〈목욕하는 사람〉의 출처로 인용하고 있다.

[160] 1911년 4월 《젊음의 연합》전 출품에 전시된 말레비치의 작품들은 주 158에서 언급한 그림들 중 no. 4만 포함되었다. 이것은 남은 것이 1911년이라는 연도를 뒷받침한다.

[161] 〈가방을 멘 남자〉(1911)에 대해서는 Andersen, 1970, p. 44의 원색 도판 참조. 발 치료사는 가정의 욕실이 아닌 확실히 공공의 목욕시설에서 일하고 있다.

[162] Andersen, 1970, no. 33에 의하면 〈농가 소녀의 머리〉의 등 부분은 말레비치가 그린 것이 아니다.

[163] 〈바다 청소하는 사람들〉(여기에는 〈바다 청소〉라는 제목으로 되어 있다)에 대해서는 Andersen, 1970, no. 13 참조.

[164] 〈교회의 농부들〉은 Andersen, 1970, no. 25에 의하면 1911년에 제작되었다.

[165] 〈물지게를 지고 어린아이와 함께 가는 여인〉에 대해서는 개정판 도판목록 no. 106 참조.

[166] Andersen, 1970, no. 29는 암스테르담에 있는 〈나무꾼〉이 1912년 12월 《젊음의 연합》전에 〈목수〉로 전시되었다고 밝히고 있다. 〈농부의 머리〉에 대해서는 Andersen, 1970, nos. 19, 20, 《당나귀의 꼬리》전 출품. 《청기사파》 no. 18 참조.

[167] 1917년 이전에 완성된 어느 작품도 러시아 미술관의 카탈로그에 들어있지 않다. 〈작은 시골집〉과 비교할 만한 작품으로는 〈풍경〉(1909), Andersen, 1970, p. 21의 도판 참조. 〈목수〉에 대한 설명에서, Gray는 아마도 1920년대의 작품들을 언급하고 있는 것 같다.

[168] 〈건초 말리기〉를 1920년대의 작품으로 보는 양식적이고 역사적인 이유에 대한 논의는 Douglas, 1978, pp. 306-308 참조. 말레비치가 당시의 그림들을 1910년으로 올려 표기했다는 리시츠키의 보고가 있다. Lissitzky-Küppers, 1968, p. 95. Andersen은 Malevich, 1970, p. 61에서 '모티프' 라는 용어 사용을 통해 말레비치가 초기의 주제를 재작업하고 있음을 명확히 했다고 밝히고 있다(개정판 도판목록 no. 111 참조).

[169] 이 그림은 지금은 〈호밀 수확〉으로 알려져 있으며, 1912년 초에 그린 그림이다. 이것은 1912년 3월 《당나귀의 꼬리》전에 처음 전시된 것으로 보인다.

[170] 그 기본적인 양식을 고려해 볼 때 〈나무꾼〉은 아마도 1912년에 그려진 것으로 추정된다.

[171] 1912-1913년 겨울에 열린 《현대미술》전에 출품된 5점의 그림들은 Andersen, 1970, p. 162에 목록이 들어 있으나 〈물지게를 지고 어린아이와 함께 가는 여인〉만이 Gray가 붙인 제목에 부합한다.

이 회화 그룹의 가능한 연대기는 Douglas, 1978, pp. 302-305에 논의되어 있으며, 나는 개정판 목록에서 1910-1912년의 신원시주의로부터 1912-1914년의 입체미래주의에 이르는 역사와 양식적 발전을 고려한 연도를 제시했다.

[172] 말레비치의 '비논리적' 작품은 Nakov, 1975, p. 19에 따르면 1913년에 그려졌다. Gray가 주 5에서 언급한 작품 〈암소와 바이올린〉(레닌그라드의 러시아 미술관)은 1913년 이전에 제작되지 않았다. 그녀가 인용한 날짜는 나중에 넣은 것이다. 이 제목을 지닌 그림은 〈형태의 비논리주의 1913〉라는 이름으로 1916년 3월에 열린 《가게》 전시에 포함되었다. Simmons, 1978는 pp. 119-122와 주 32에서 말레비치의 'alogical'이란 용어 사용에 대해 논의하고 있으며, 1913년까지의 그림을 분류, 설명하고 있다. Douglas, 1978, p. 309에서 이 작품(두 개의 비슷한 작품이 1911년으로 되어 있다)이 전(前)절대주의 단계의 말레비치에게 있어서 매우 예외적인 것이라고 보았다. 그러나 Kovtun, 1981은 p. 234에서 1911년이라는 연도를 인정하였으며, 이 그림이 Alogism에 대한 초기 선언이라고 보았다. 유사한 제목의 1919년의 석판화가 Zhadova, 1982, 도 36에 실려 있다.

[173] 맞는 제목은 〈눈보라 후의 마을의 아침〉이다(Guggenheim, 1976, no. 170).

[174] 〈물동이를 든 여인〉의 등에 있는 러시아어 삽입 글자에 대해서는 개정판 도판목록 no. 113 참조.

[175] 〈이반 클리운의 초상〉(레닌그라드의 러시아 미술관)에 대해서는 Andersen, 1970, p. 22의 도판을 참조하시오. Compton, 1978는 pp. 105-107에서 이 그림을 1913년의 것으로 보는 설득력 있는 이유를 제시하고 있다. 이 그림은 1913년 8월 *Piglets*에 실린 석판화와 유사하다. 그것은 아마도 이 그림보다 나중에 제작되었을 것이다(Nakov, 1976, p. 4).

[176] 레제의 작품과 가장 밀접하게 평행하는 것은 1912년 초의 〈호밀 수확〉이다(Gray, 도 107). 이 그림에 대한 Gray의 묘사는, 말레비치가 복사된 그림을 통해 알고 있었던 레제의 〈숲 속의 누드〉(1909-1910)에도 똑같이 적용될 수 있다(Compton, 1979, p. 54와 주 15 참조). Fry는 Léger, 1982, p. 12에서, 1912년 1월 《다이아몬드 잭》에 전시되었던 레제의 〈세 사람의 초상화를 위한 습작〉이 1912년 후반부터 1913년 초 말레비치에게 끼친 영향에 대해 강조하고 있다. 말레비치가 레제에게 끼친 영향에 대해 Gray가 제기한 문제는 타당성이 없어 보인다. Nakov, 1975는 p. 153에서 1915년 초에 레제가 러시아의 입체미래주의자들, 특히 우달초바와 엑스테르에게 큰 영향을 주었다고 주장한다.

[177] 러시아 컬렉션 중 비교할 만한 피카소의 작품은 아마도 Daix, 1979, nos. 572, 575, 577에서 볼 수 있을 것이다. 브라크는 러시아에 별로 영향을 주지 않았다. 피카소에 대한 당시 러시아에서의 비평에 대해서는 Cahiers, 1980, no. 4, pp. 300-323 참조.

[178] 〈전차 정류장에 있는 여인〉(이 제목이 맞는 것이다)과 〈근위병〉에 대해서는 Andersen, 1970, nos. 42와 40 참조.

[179] 도상학에 대한 논의를 위해서는 개정판 도판목록 no. 121 참조.

[180] '비상식적 사실주의((Non-sense 혹은 Transrational, Zaumny realizm)'라는 용어는 말레비치가 1913년 11월 《젊음의 연합》전 카탈로그에서 사용하였다. nos. 61-66. Gray의 도 114, 116, 157, 그리고 아마도 도 113도 포함될 것이다. 문학의 'Zaumny'에 대해서는 Markov, 1968, p. 126 이하 참조.

181 오페라와 말레비치의 디자인에 대해서는 Douglas, 1981, pp. 69-89를 참조하시오. 특히 그녀는 Gray의 도 122가 사실상 추상이 아니라고 주장했다. 절대주의 그림은 1915년 12월 《0.10》전에 처음 전시되었으며, 아마도 1915년 이전에 그려진 그림은 전혀 없다고 보아야 한다. 그러나 절대주의 양식의 순수한 회화 개념이 말레비치의 1913년 작품들에 이미 나타났다는 Gray의 주장을 뒷받침할 만한 논쟁을 위해서는 Nakov, 1975, p. 30 참조. '절대주의'라는 용어는 러시아어에 존재하지 않는다. 말레비치가 고안한 것으로, 이전의 미술과 관련된 절대성을 의미한다(Nakov, 1984, p. 16, 6).

182 말레비치가 나중에 그의 절대주의 그림인 〈검은색 위의 검은 사각형〉을 1913년이라고 주장했다 할지라도, 모든 증거는 이 그림들 중 어느 것도 1915년 이전에 그린 것이 아님을 말해 준다. 여러 버전에 대해서는 Andersen, 1970, p. 40과 Bois, 1976(1), p. 33, 주 15를 참조하시오. 원이나 십자가(Gray, 도 126-128)들과 마찬가지로, 여기에 도해된 그림은 아마도 1920년대에 말레비치의 화실에서 제작되었을 것이다. Andersen, 1970, p. 40, 주 13.

183 이 시기에는 화가들 간에 경쟁이 있었기 때문에, 그림을 그린 시기와 전시한 시기 사이에 2년의 틈이 있었다는 Gray의 가정은 받아들이기 어렵다. 오히려 그림 제작과 거의 동시에 전시가 이루어졌을 것으로 본다. 전시에 대한 기록이 이를 뒷받침한다.

184 도상학에 대한 논의를 위해서는 개정판 도판목록 no. 119 참조.

185 Bois, 1976(1)은 p. 28 이하에서 《0.10》이라는 전시 제목과 전시에 연계된 말레비치의 출판물들에 대해 다양하게 설명하고 있다. 말레비치는 작품들을 '절대주의'로 명칭하는 손으로 쓴 라벨 아래 39점의 작품을 전시하였다. 당시 전시의 설치를 알 수 있는 사진을 보려면 Nakov, 1984, p. 9를 참조하시오.

186 '4차원'이라는 용어가 지닌 의미의 가능성에 대해서는 많은 연구가 있다. 가장 확장된 논의를 위해서는 Hendersen, 1983, pp. 274-294를 참조하시오.

187 단순한 것으로부터 좀 더 복잡한 형태와 색채로 발전한다는 Gray의 설명은 말레비치가 1920년에 쓴 *Suprematism-34 Drawings*에 쓴 서문에 근거한 것으로 볼 수 있다. 그러나 실제 그림들이 이러한 질서에 의해 실행되었다는 증거는 없다. 절대주의의 기원에 대해서는 Douglas, 1980 참조.

188 단색조의 그림들에 대해서는 Bois, 1976(1), pp. 40-44 참조.

189 말레비치의 건축적 모델과 Gray의 도 138과 139의 재구성에 대해서는 Malevich, 1980 참조.

190 1920년대와 1930년대 초에 말레비치가 제작한 그림들은 1960년대에 생각했던 것보다 훨씬 더 많았다. 그 예는 *Malévitch*, 1980과 *Malewitsch*, 1980, *Russische und Soujetische Kunst*, 1984를 참조하시오.

191 타틀린의 작품에 대한 Zhadova의 카탈로그 레조네(유고작으로 출간되었다)는 타틀린에 대한 글과 타틀린이 쓴 글, 전시 목록, 많은 도판들을 포함하고 있지만 헝가리인들에게만 유용했다. 그것은 불행하게도 《젊음의 연합》전에 주어진 1911-1912년이라는 날짜처럼 실수로 손상되었다. 이것은 Rudenstine, 1972에 의해 포괄적으로 연구되었다. p. 874. Zhadova, 1977와 Milner, 1983, *Tatlin*, 1968 참조.

192 타틀린은 펜자 학교에 들어가기 전에 잠깐 동안 모스크바 대학에 다녔다(Milner, 1983, p. 8).

193 타틀린은 1911년 1월 이즈데브스키의 두 번째《살롱. 국제미술전》에 9개의 작품을(Gordon, 1974, vol. 2, p. 443), 1911년 4월의《젊음의 연합》전에 12개의 작품을 전시하였다(Tatlin, 1968, p. 88).

194 스타라야 라도가에 있는 성 조지 교회에 있는 12세기 프레스코를 모사한 타틀린의 작품은 Zsadova(1984), 카탈로그, 1/1, 도 11, 1905-1910(12세기의 사도 빌립의 프레스코에 대해서는 Salko, 1982, 원색 도판 122 참조). 타틀린에게 끼친 성상화의 영향에 대한 폭 넓은 논의는 Lodder(1983), pp. 11-13 참조.

195 Gray의 도 141, 142는 글린카의 1913년 오페라 〈황제의 생애〉(혁명 이후에는 〈이반 수사닌〉으로 제목이 바뀌었다)를 위한 디자인이었다. 이 작품은 실현되지 않았다. 〈막시밀리아누스 황제와 그의 방탕한 아들 아돌프〉를 위한 타틀린의 1911년 디자인들은 Milner, 1983, 도 21-24에 수록되어 있다.

196 전시된 작품 목록은 *Tatlin*, 1968, p. 88 참조.

197 〈잔-게시〉에 대해서는 Davis, 1973, p. 84를, 타틀린의 디자인에 대해서는 Harrison Roman, 1981 참조.

198 정확하게 밝히기 어려운 타틀린의 베를린과 파리 여행 시기는 Lodder, 1983, p. 8과 주9를 참조하시오. Zhadova, 1977에 따르면, 타틀린은 1913년 봄에 베를린으로 갔다가 파리로 여행했다고 한다. *Tatlin*, 1984에서 Zhadova는 베를린 여행을 2-3월로, 파리 여행을 3-4월로 보고 있다(도 91-92와 90의 설명에 들어 있다). Nakov, 1984, p. 18은 타틀린이 피카소를 방문한 시기를 1913-1914년으로 보았다. A. 스트리갈레프는 타틀린의 파리 및 베를린 방문은 1914년 봄에 이루어진 것으로 보았다(*Iskusstvo*, Feb&Mar, 1980 참조).

199 타틀린의 작품과 아키펜코 및 보치오니와의 관계는 Nakov, 1973(1), pp. 223-225와 Nakov, 1984, p. 18, 그리고 Rowell, 1978 참조. 아키펜코 및 보치오니의 비교할 만한 작품에 대해서는 Milner, 1983, 도 70-72, 79를, 그리고 보치오니 작품에 관한 러시아 출판물에 대해서는 p. 239와 주 11과 19 참조. Milner에 의하면, 타틀린이 파리에서 보치오니의 조각들을 보았다는 증거는 없으며 그것들이 러시아에서 전시된 적도 없다.

200 타틀린의 부조의 시기를 밝히는 것 또한 어려운 일이다. 이에 대해서는 Lodder, 1983, pp. 8-18; Nakov, 1973(2); Rowell, 1978; Milner, 1983, 제3장과 제4장 참조. 알려진 부조들의 완전한 목록은 Zhadova, 1984, nos. IV/1-16 참조.

201 Zhadova, 1984, no. IV/10는 Gray, 도 156을 지금은 트레탸코프 미술관에 있는 작품(10982)의 초기 상태의 것으로 보고 있다. 이 작품들의 다양한 날짜와 현재 상태에 관련 사진은 Milner, 1983, 도 138-141 참조. 그러나 Gray는 이 작품의 사진을 싣기로 했을 때 이것을 보았다. 그러므로 원래 두 개의 다른 버전이 있었고 지금 하나만 남아 있다고 볼 수 있다.

202 재구성된 타틀린의 여러 부조들은 최근에 전시된 바 있다(예를 들어 *The Avant-Garde in Russian*, 1980, nos. 364와 365 참조). 사진과 드로잉으로는 부조의 모습을 올바로 전달하기 어렵다는 것에 주목할 필요가 있다.

203 Rowell, 1978, p. 92은 타틀린의 부조를 피카소의 〈정물〉(1913, 파괴되었다)과 비교하였다. Rowell은 (p. 93, 주 17) 이반 푸니가 1923년의 글에서 Gray가 말하고 있는 구부러진 광택낸 금속, 유리

조각 등의 요소들에 대해 회상하였다고 지적한다.

204 혁명 이후의 타틀린의 생애에 대해서는 Lodder, 1983 제2장을, 그의 '재료들의 문화'에 대해서는 Rowell, 1978, pp. 99-100 참조.

205 Rudenstein이 지적하였듯이 *Costakis Collection*에 수록된 〈레타틀린〉의 날개 중 하나는 타틀린이 표현하려고 했던 유기적인 형태의 특징을 드러내고 있다.

제6장

206 〈블라디미르 마야코프스키, 비극〉을 위한 필로노프의 디자인에 대한 논의는 Misler and Bowlt(1983), pp. 13-14 참조.

207 1920년대 서구에 끼친 러시아 미술의 영향에 대해서는 *The First Russian Show*, 1983과 Lodder, 1983, 제8장, 그리고 *Dada-Constructivism*, 1984 참조.

208 Nakov, 1975, p. 38은 〈태양을 극복한 승리〉가 옛 것을 대체하는 새로운 시기가 열림을 기념하는 것이라고 지적한다.

209 표현주의와 러시아 미술에 대해서는 Misler and Bowlt, 1983, p. 64, 주 4 참조.

210 러시아 민속미술과 성상화에 대한 샤갈의 출처에 대해서는 Friedman, 1978 참조. 그가 사용한 유태인 주제에 대해서는 Amishai-Maisels, 1978 참조. 이 시기의 유태인 미술에 대한 개론은 Kampf, 1978 참조.

211 비테브스크 미술학교 교장이었을 뿐 아니라 예술인민위원이었던 샤갈은 볼셰비키 혁명의 첫 기념일을 위한 거리 장식을 조직하였다. 절대주의에 의해 영향을 받은 샤갈의 비테프스크 그림에 대해서는 *Costakis Collection*, 1981, no. 18 참조.

212 리시츠키의 유태인 책 삽화에 대해서는 Abramsky, 1966; Birnholz, 1973(1); Kampf, 1978 참조. 리시츠키 작품의 전반적인 연구에 대해서는 Birnholz, 1973(2)와 Lissitzky-Küppers, 1968 참조. 리시츠키는 〈염소 아이〉를 4개의 버전으로 만들었다. 하나는 1917년 수채화로 지금 트레탸코프 미술관에 있으며, 또 하나는 1919년의 과슈로서 텔 아비브 미술관에 있다. 나머지 두 개는 석판화인데, 하나는 1919년에, 다른 하나는 1923년에 제작하였다. Gray의 도 167은 이 4개의 버전 중 어느 것에도 속하지 않는다. 아마도 독립된 디자인으로서 1919년의 과슈보다 조금 이르게 제작된 것으로 추정된다.

213 필로노프의 작품과 생애에 대해서는 Misler and Bowlt, 1983 참조.

214 필로노프는 입학 시험에 3번 실패하였다. Misler and Bowlt, 1983, p. 3 참조.

215 '분석적 회화'는 재정비된 형태로, 당이 "문학과 예술 조직의 재정비"에 대한 강령에 따라 모든 미술 그룹들을 해체시켰던 1932년 4월까지 그 기능을 계속하였다. 필로노프는 1936년 당의 형식주의 및 그의 특별한 양식에 대한 공식적인 비판에도 불구하고 계속해서 그림을 그렸다. Misler and Bowlt, 1983, p. 43과 p. 63, 주 2를 참조하시오.

216 필로노프와 유럽 화가들 사이의 유사점에 대해서는 Misler and Bowlt, 1983, p. 21, 주 38을 참조하시오.

217 필로노프는 1912년에 서구 유럽을 여행하였다. Misler and Bowlt, 1983, p. 3과 p. 65, 주 24 참조.

218 서구와 러시아의 접촉은 *Paris-Moscou*, 1979와 *Cahiers*, 1979, no. 2에 기록되어 있다. 러시아에 끼친 이탈리아 미래주의의 영향에 대해서는 Douglas, 1975를, 미래주의의 국제적인 영향력에 대해서는 d' Harnoncourt, 1980 참조.

219 야쿨로프는 전쟁 초기에 부상당한 것 같다. 왜냐하면 그는 1915년에 미술 활동을 하였으며, 1917년에 카페 피토레스크에서 일했기 때문이다. *Costakis Collection*, 1981, p. 497 참조.

220 《전차 궤도 V》에 전시된 작품에 대해서는 Beminger, 1972, pp. 147-148 참조.

221 푸니의 작품과 생애, 초기 전시 카탈로그에 실린 사진들, 전시 리뷰 등에 대해서는 Beminger, 1972 참조. 1950년대 소련에서 재고찰된 푸니의 초기 조각들과 푸니 부인에 의한 복원에 대해서는 Nakov, 1973(1) 참조. 말레비치와 타틀린의 영향을 받은 1915년의 푸니의 작품들에 관해서도 Nakov, 1984, pp. 31-32 참조.

222 타틀린은 1914년의 '회화적 부조' 6점과 1915년 작품 1점을 전시하였다. 그는 이미 1914년 그의 작업실에서 몇 개의 부조들을 공개한 적이 있었다(*Tatlin*, 1968, p. 89).

223 〈아르헨티나의 폴카〉와 〈전차 정거장에 있는 여인〉(여기서는 〈전차를 타고 있는 여인〉으로 되어 있다)에 대해서는 Andersen, 1970, p. 41의 원색 도판과 no. 42 참조. 말레비치는 〈형태의 비논리주의 1913〉과 같은 작품들을 1916년 3월에 열린 《미래주의 전시회. 가게》에 처음 전시하였다. 여기에는 말레비치에 의해 1914년이라고 서명되어 있는 작품 Gray, 도 121이 포함된다. '비상식' 혹은 '초월적인 리얼리즘 1912'는 1913년 11월 《젊음의 연합》에서 처음 사용되었다(Gray, 도 157). 1913년 11월의 카탈로그에 사용된 '입체미래주의 리얼리즘'과 두 범주 사이의 명백한 구분은 아직 밝혀지지 않았다. 이러한 전시들에 대해서는 Andersen, 1970, pp. 162-163 참조.

224 푸니의 〈카드놀이 하는 사람들〉(소실 추정)의 초기 사진은 Beminger, 1972, p. 44 참조.

225 이 당시 러시아에서 여성 미술가들이 특이하게 급증한 것은 주목할 만한 일이다. 여기에서 언급한 여성 미술가들을 포함하여 15명의 여성 작가들의 전기와 도판에 대해서는 *Russian Women-Artists*, 1979 참조. *L'Avant-Garde au Feminin*, 1983은 22명의 여성 미술가들을 다루고 있다.

226 로자노바의 〈메트로놈〉(1915)(Gray, 도 174)은 여기에서 〈지리학〉이라고 잘못 명시되고 있다. 로자노바에 대한 연구와 전기에 대해서는 *Costakis Collection*, 1981, p. 453과 nos. 1030-1067 참조.

227 *Société Anonyme*, 1984, no. 443에는 〈칼 가는 사람〉의 배경이 야외라고 묘사되어 있으며, 이 그림이 말레비치의 농부 주제 그림들과 관련된다고 되어 있다. 그러나 지금 상태에서 배경의 계단은 도시 아파트의 실내(오늘날까지도 칼 가는 사람들은 기계를 바닥에 놓고 한다)임을 말해 주며, 이 작품이 당시 그의 농부 그림들로부터 미래주의로 넘어가는 전형적인 단절 현상을 나타낸 것임을 말해 준다.

228 엑스테르의 〈파미라 키파레드〉에 대해서는 Cohen, 1981 참조.

229 1917-1928년의 러시아 무대에 대한 현대의 해석은 Carter, 1929 참조.

230 〈브람빌라 공주〉에 대해서는 Amiard-Chevrel, 1979를, 〈페드라〉에 대해서는 *Russian Stage Design*, 1982, pp. 312-313 참조.

231 포포바에 대한 모노그라프는 D. Sarabianov에 의해 준비중이다. 전기와 작품 전반에 대해서는 *Costakis Collection*, 1981, nos. 724-938을, 그녀의 양식 분석에 대해서는 Rowell, 1981, pp. 15-25

를 참조하시오.

232 〈간통한 여인의 관대한 남편〉에 대해서는 Law, 1979과 1981 참조. 〈뒤죽박죽된 세상 *Zemlia Dybom/Earth in Turmoil*〉에 관해서는 *Costakis Collection*, 1981, nos. 887-906 참조.

233 클리운의 생애와 그의 작품 도판을 보려면 *Costakis Collection*, 1981, nos. 125-337 참조.

234 《0.10》전 출품에 대한 묘사는 Douglas, 1980(2), 제5장 참조.

235 전시된 작품 목록은 Gordon, 1974, vol. 2, p. 885 참조. 《0.10》전 출품에 전시된 2개의 〈코너 반부조〉 사진에 대해서는 Milner, 1983, 도 106, 107 참조.

236 전시와 관련되어 출판된 말레비치의 다른 글들의 목록은 Bois, 1976(1), p. 28 참조.

237 Gray의 도 126-128의 연도에 대해서는 도판목록 참조.

238 Gray의 도 132의 연도는 1915년 이전으로 볼 수 없다. 카탈로그에 있는 제목에 부합하는 특정한 그림을 찾는 일은 어렵다(Gordon, 1974, vol. 2, p. 884 참조). 〈검은 사다리꼴과 붉은 사각형〉은 지금은 〈붉은 사각형과 검은 사각형〉으로 불리며(Gray, 도 129), 이 전시의 말레비치 작품 부문 사진에서 볼 수 있다(Douglas, 1980(1), 도 11 참조). 〈건축 중인 집〉은 찾아볼 수 없지만 Gray, 도 130에서 유추해 볼 수 있다.

239 주 185 참조.

240 비테브스크 역시 절대주의 디자인으로 가득 차 있었다.

241 이러한 전시들에는 1916년 3월의 《가게》전 출품, 1916년 11월의 《다이아몬드 잭》전 출품, 1916년 12월 《현대 러시아 회화》전 등이 있다(Gordon, 1974, vol. 2, pp. 887-899 참조).

242 예를 들어 Gray, 도 183, 184 참조. 이 무렵 칸딘스키의 다른 작품에 관해서는 Roethel and Benjamin, 1984 참조. 말레비치, 포포바, 특히 로드첸코가 1921년 이후의 칸딘스키 작품에 끼친 영향은 Peggy Guggenheim Collection, 1985, no. 83)의 Rudenstine에 의해 강조된 바 있다.

243 구성주의에 대한 칸딘스키의 거부와 모스크바의 삶에 대한 불만족은 어느 정도 과장되었다. 1921년 7월, 그는 여전히 다음해 봄에 모스크바에서 현대 회화 강의할 것을 계획하고 있었다(Kandinsky, 1982, vol. 1, p. 477).

244 《좌익 경향의 전시》에 출품한 미술가들에 대해서는 Gordon, 1974, vol. 1, pp. 860-862 참조. 칸딘스키는 1915년 4월 《1915년》이라는 전시에서 부를리우크, 라리오노프, 곤차로바와 나란히 전시하였다(Gordon, 1974, vol. 2, pp. 869-871). 칸딘스키의 러시아 전시 리뷰 목록에 대해서는 Bowlt and Washton-Long, 1980, pp. 119-122 참조.

245 로드첸코의 생애와 작품에 대한 Elliott의 설명은 *Rodchenko*, 1979 참조. 새로운 기록들이 최근에 Sokolov, 1985에 의해 출판되었다.

246 카페 피토레스크에 대한 설명을 위해서는 Lodder, 1983, p. 276, 주 87 참조.

247 2월 혁명은 이미 이러한 미술가들의 에너지를 자극하였다. 이 혼란스러운 시기에 놀라운 양의 작품이 생산된 것에 대해서는 *Artistic life in Moscow and Petrograd in 1917*, 1983 참조.

제7장

248 소련의 자료에 근거한 혁명 직후의 미술 조직에 대한 상세한 논의는 Lodder, 1983 참조. 1920년대

동안 러시아에서 생산된 미술의 중요성에 대한 고찰은 Nakov, 1981 참조.

[249] 거리 장식에 개입된 미술가들에 대한 상세한 설명은 *Agitation-Mass Art*, 1984(in Russia) 참조. 이 사건들의 사진은 Guerman, 1979 참조.

[250] 가장 흥미로운 선전 미술은 러시아 전신전보국(Russian Telegraphic Agency) (ROSTA)의 후원 아래 열렸다. 반면 미술가가 디자인한 포스터들은 전국적으로 전신전보국의 창문에 게시되었다. 'Rosta' 포스터 중 몇 개는 Guerman, 1979에 실려 있다.

[251] Altman에 대해서는 Etkind, 1971과 *Altman*, 1978 참조.

[252] 겨울궁의 소동의 재연은 N. Evreinov의 무대 디자인과 Y. Annenkov의 장식에 의해 이루어졌다 (*Agitation-Mass Art*, 1984, 도 194 와 Document 54 참조). 이 사건에 대한 Evreinov의 설명에 대해서는 그의 *Histoire du Théâtre Russe*, 1947, pp. 426-430 참조.

[253] Guerman, 1979와 *Mayakovsky*, 1982 참조. Dziga Vertov는 이러한 활동의 기록이 될 만한 두 개의 영화를 제작하였다. 하나는 1920년의 〈산업증기선 '붉은 별'〉이고 다른 하나는 1921년의 〈선전 열차 VTSIK〉이다(Petric, 1983, p. 10).

[254] 기념비적인 선전을 위한 레닌의 상세한 계획에 대해서는 Lodder(1983), pp. 53-55 참조.

[255] 보리스 코롤레프(Boris Korolev)가 만들었으나 파괴된 바쿠닌 초상에 대해서는 Gurrman, 1979, 도 278 참조.

[256] *Tatlin*, 1968; Milner, 1983, 제8장 참조. 모스크바의 미술 분과의 의뢰를 받았음에도 불구하고, 이 모형은 페트로그라드에서 실행되었으며, 기념비는 네바 강을 가로질러 세워지도록 설계되었다. Gray, 도 203은 페트로그라드 미술 아카데미의 전신인 모자이크 작업실에 있는 모형을 나타낸다.

[257] 모형은 소실되었다. 모형의 재구성에 대한 설명은 *Tatlin*, 1968 참조.

[258] Lunacharsky에 대해서는 Fitzpatrick, 1971 참조.

[259] 이 작품이 어떤 작품인지 확인하기는 불가능하다.

[260] 혁명 이후 미술 제도의 설립 기초와 명명, 담당자 등에 대한 상세한 설명은 Lodder, 1983, 제3장과 4장 참조.

[261] 1920년 모스크바에 설립된 브후테마스는 스보마스(Svomas)의 전신이었다. 가보는 초기 그룹에 대해 묘사하고 있는 것 같다(Lodder, p. 285, 주 32 참조).

[262] Lodder, 1983, p. 78에 따르면, 인후크는 1920년 3월에 설립되었다.

[263] 칸딘스키는 1921년 1월 27일까지 인후크를 떠나지 않고 있었다. 그래서 Gray가 묘사한 것과 같은 급작스러운 단절은 없었다.

[264] 칸딘스키는 러시아를 체류하는 동안 독일과의 접촉을 유지했다. 그는 초기에는 독일에서 열린 러시아 전시에 포함되곤 하였으나, 1921년 8월경에는 러시아를 대표하게 되었다. Nisbet, 1983, pp. 67-69 참조.

[265] 이러한 논의에 대한 설명을 위해서는 Lodder, 1983, pp. 81-94를, 인후크에서 생산된 드로잉에 대해서는 *Costakis Collection*, 1981, nos. 65-69 참조.

[266] 혁명 이후의 전시에 대한 기록은 볼 수 없다. 개별적인 미술가들의 전시 작품 목록이 작가론이나 전시 카탈로그에 실려 있을 뿐이다. Tatlin, 1968과 Zhadova, 1984; Andersen, 1970; Berninger,

1972를 참조하시오.

267 로자노바에 대해서는 *Costakis Collection*, 1981, nos. 1030-1067과 *Russian Women Artists*, 1979, pp. 216-256 참조.

268 Gray의 책이 발간되어 이러한 재평가의 필요성이 제기된 후 로자노바, 포포바, 엑스테르의 훌륭한 작품들이 상당수 발견되고 있다.

269 칸딘스키의 〈회색의 타원형〉과 〈명확함〉에 대해서는 Roethel and Benjamin, 1984, 도 621, 619 참조.

270 나움 가보와 안톤 페브스네르에 대해서는 Alexei Pevsner, 1964; Nakov, 1981, pp. 183-190 참조.

271 '사실주의적 선언문'에 대해서는 Bowlt, 1976(2), pp. 209-214 참조. 러시아의 문맥에서 'realism'의 의미에 대해서는 Nakov, 1981, p. 6의 주 참조.

272 가보는 다음과 같이 썼다. "구성된 조각은 그 방법과 기술에 의해서 조각을 건축에 가깝게 만든다. 내가 1919-1920년 겨울에 만든 '라디오 방송국을 위한 계획'과 1년 전에 만든 타틀린의 제3인터 내셔널을 위한 기념비의 모형은 이 시대 우리의 사상의 흐름을 나타낸다." Read and Martin, 1957, 도 25 이후.

273 말레비치는 1919년 가을에 비테브스크에 도착했다. 샤갈은 1919년 말에 모스크바로 출발하였다.

274 모스크바 유태인 극장 벽에 그린 8개의 기념비적인 유화 작품들은 지금은 트레탸코프 미술관에 있다. 이 계획의 전모에 대해서는 Frost, 1981, pp. 90-107 참조. 가장 커다란 작품에서는(Gray, 도 168의 밑 부분 참조) 비평가 에프로스(Efros)가 샤갈을 팔에 안고 관장인 그라노프스키(Granovskii)에게 데려가는 모습이 그려져 있다.

275 리시츠키는 1919년 여름에 V. 예르몰로바의 초대를 받고 비테브스크에 도착했다. 샤갈과 말레비치의 갈등 사이에서 리시츠키는 말레비치의 편에 섰다. 루덴스타인은 리시츠키가 비테브스크에 도착하기 이전에 이미 말레비치의 절대주의에 경도되어 있었다고 하는 라트킨의 주장을 인용하였다(Peggy Guggenheim Collection, 1985, pp. 462-464 참조).

276 이 차트들은 Andersen, 1970, pp. 115-133에 복사, 번역되어 있다.

277 Nakov는 이러한 글들을 교양이 없기 때문으로 보지 않았다(언어 소통의 문제로 보았다).

제8장

278 미술 행정의 재정비와 프롤레트쿨트(Proletcult)에 대한 반대에 대해서는 Lodder, 1983, p. 75 참조.

279 미술에 대한 Bogdanov의 글은 Bowlt, 1976(2), pp. 176-181 참조.

280 '사회주의적 사실주의'는 1934년에 공식적인 양식으로 선포되었다.

281 '생산 미술'로의 변화에 대해서는 Lodder, 1983, p. 101 이하 참조.

282 1920년대 건축 디자인에 대해서는 Chan-Magomedow, 1983 참조.

283 이 모든 미술가들이 생산주의적 견해에 동의하지 않았을 뿐 아니라, 그들은 예술의 적당한 역할에 대해서도 전혀 동의하지 않았다. 1920년대 말레비치의 사상에 대한 확장된 논의로는 Nakov, 1981 참조.

284 '실험실 미술'의 예로 *Costakis Collection*, 1981, nos. 65-97 참조.

285 아르바토프(Arvatov)와 오시프 브리크(Osip Brik)의 글에 대해서는 Bowlt, 1976(2), pp. 225-230 과 244-249를 각각 보시오. Taraboukine, 1923(1972년 번역)도 참조하시오.

286 인후크의 이념과 관련된 '사물'이란 단어의 중요성과 1922년 베를린에서 출판된 잡지 *Object*에 대해서는 Lodder, 1983, pp. 81-82 참조.

287 페브스네르 형제는 일반적으로 '구성주의'라는 용어를 서구에 전파시키는 데 기여하였으나, 서구에서는 이 용어가 다른 의미를 갖게 되었다.

288 이 시기의 상황과 특정 전시에 대해서는 Taraboukine, 1923(1972년 번역) 참조.

289 '오브모후' 그룹은 1919년에 창설되었다. Gray, 도 220의 전시 광경은 1921년 5월에 열린 제3회 전시였다. 이 그룹과 개개 작가들의 전기에 대해서는 Lodder, 1983, pp. 67-72 참조.

290 A. 타이로프는 모스크바 카메르니 극장장이었다. V. 메예르홀트는 1898년 이후 처음에는 배우로, 나중에는 연출가로 활동했다. 1922-1923년에 그는 인민예술가라는 칭호를 얻었으며, 그의 극장은 '메예르홀트 극장'이라는 이름을 갖게 되었다.

291 인후크에서 논의된 문제들에 대해서는 Lodder, 1983, pp. 79-80 참조.

292 리시츠키에 대해서는 주 212와 275를 참조하시오.

293 '두 사각형의 이야기'의 논의에 대해서는 Bois, 1976(2) 참조.

294 Rakitin, 1970(1), p. 82에 의하면, 리시츠키는 그의 첫 〈프룬〉('새로운 것에 대한 긍정을 위한 계획'의 두문자이다) 작품을 1919년 가을에 그렸다. 〈프룬〉 시리즈에 대한 논의는 *Costakis Collection*, p. 244 참조.

295 A. 간의 구성주의 요약에 대해서는 Bowlt, 1976(2), pp. 217-225 참조.

296 '생물학적-기계'에 대해서는 M. Gordon, 1974 참조.

297 잡지 『레프』(미술의 좌익전선)와 그것을 이은 『노비 레프』에 대해서는 Stephan, 1981 참조.

298 사진가로서의 로드첸코에 대해서는 Lavrentjev, 1982와 Rodchenko, 1982 참조.

299 1985년 8월에 모스크바를 방문했을 때, 나는 그레이(도 238, 제목이 잘못되어 있다)가 묘사한 것과는 아주 달라진 골로소프의 노동자들의 클럽(Zuev Cub)을 발견했다. 사진의 왼쪽에 있는 창문들은 폐쇄되었으며, 레스나이나 거리 쪽에 있는 'Klub'이라는 표지판이 없어졌다.

300 타틀린의 디자인 작품에 대해서는 Lodder, 1983, p. 147과 제7장 참조.

301 Gray가 주 8에서 올바로 지적했듯이, 브후테인으로 이름이 바뀐 것은 1928년의 일이었다(Lodder, 1983, p. 113과 주 64 참조). 모든 미술 및 문학 그룹들은 1932년에 해체되었고, 그 대신 단일한 예술가 연합이 구성되었다(Lodder, p. 186 참조).

302 타틀린은 브후테인의 나무 및 금속학과, 도자기학과에서 가르쳤다. 1930-1933년에 그는 나르콤프로스 아래서 〈레타틀린〉을 작업하고 있었다. 1930년대에 그는 회화로 돌아와 죽을 때까지 극장 디자인에 활발하게 참여하였다(Lodder, 1983, p. 264 참조).

303 멜니코프의 생애와 작품에 대해서는 Starr, 1978 참조. 제V장에서 그는 1925년 소련관의 디자인과 건축에 대해 상세한 설명을 하고 있다.

304 A. 슈추세프(1873-1949)와 그의 레닌 묘(1924, 1929-1930)에 대해서는 Starr, 1978, pp. 80-84 참

조.

305 1932년 '순회파' 양식의 공식적인 부활에 대해서는 Valkenier, 1977, 제VI장과 VII장 참조.

306 좀 더 확장된 참고문헌을 위해서는 *Russian Stage Design* 1900-1930, 1982, pp. 329-344 참조. 1920년대 모스크바의 극장에 대한 최근의 연구로는 Lozowick, 1981를 참조하시오.

307 1920년대 소련 발레에 끼친 구성주의의 영향에 대해서는 Surits, 1980 참조. 〈강철 걸음〉과 〈페드라〉에 대해서는 *Russian Stage Design* 1900-1930, 1982, pp. 320-321과 312-313을 참조하시오.

308 메예르홀트에 대해서는 Rudnitsky, 1981 참조.

309 〈타렐킨의 죽음〉에 대해서는 Law, 1981를, 〈간통한 여인의 관대한 남편〉에 대해서는 Law, 1979과 1981, p. 146 참조. 이 연구들에서 그녀는 메예르홀트가 'Le Cocu magnifique' 라는 크롬멜링크 (Crommelynck)의 제목을 'Magificent(훌륭한)'에서 'Magnanimous(관대한)'로 심사숙고하여 바꿨음을 지적하고 있다.

310 새로운 인쇄 디자인에 대해서는 Janecek, 1984 참조.

311 Mayakovsky의 시를 위한 디자인의 예에 대해서는 *Mayakovsky*, 1982 참조.

312 러시아와 소련의 영화사에 대해서는 Leyda, 1983 참조. 지가 베르토프에 대해서는 Petric, 1983과 Denyeer, 1980 참조.

313 구성주의와 '순회파'의 이념 사이의 유사성에 대한 견해는 그레이의 책에 대해 비평하는 사람들이 계속 반론을 제기해 왔다. 그러나 그들이 공통적으로 갖고 있던 반미학적인 태도에 대해서는 Nakov, 1972, p. 86 참조.

314 Law, 1981, p. 149, 주 16은 1920년대 초에 'Veshch(사물)' 이라는 용어가 광범위하게 사용되었음을 지적하고 있으며, 잡지 *Veshch*의 1-2호(1922년 3-4월)와 3호(1922년 5월)에 대해서 언급하고 있다.

315 전시에 대한 논의와 서구에 미친 영향에 대해서는 *The First Russian Show: A Commemoration*, 1983과 p. 14의 도판 참조.

316 Gray, 도 228로 실린 설치 장면은 1922년 전시가 아니라 1923년 《위대한 베를린 미술전》를 위해 리시츠키가 디자인한 것이다.

317 '위대한 실험'은 공식적인 연합 이외의 모든 그룹을 해체시키고(1932년), 사회주의 리얼리즘을 공식적인 유일한 양식으로 채택한 1934년 '최초의 문인들의 연합 회의'를 창설함과 동시에 끝이 났다. 그러나 1920년대에 있었던 러시아 아방가르드의 분열에 대한 예술적이고 개인적인 이유는 Rudenstein, 1981, pp. 10-11 참조.

개정판 도판목록

· 화가의 생몰연도는 이름이 처음 나왔을 때에만 명기하였다.

· 제목은 첫 전시나 신문, 혹은 가장 믿을 만한 출판물에 사용된 것이되 반드시 작가가 붙인 것은 아닐 수도 있다.

· 연도가 그림에 작가가 서명한 것과 다르거나 인용된 참고문헌과 다를 경우, 괄호에 넣었다.

· 크기의 단위는 센티미터이고 높이, 넓이의 순서로 되어 있다.

· 장소는 나라명 없이 도시명만 명기하였다. 목록 번호가 알려져 있을 경우, 그 번호는 레닌그라드의 러시아 미술관과 모스크바의 트레탸코프 미술관의 것을 따랐다.

· 그림 앞에 시릴 문자로 명기된 것은 음역 및 번역하였으며, 다른 것들은 원어를 사용하였다. 그림의 뒤에 명시된 것은 날짜 혹은 제목과 관련해 중요할 경우에만 여기에 실었다.

· 가능한 한 작품에 대한 최근의 학문적 논의와 원색 도판에 대한 참조를 명시하였다.

· 초기의 전시들(혹은 전시에 의해 소개된)과 도판들은 특히 날짜나 제목이 중요할 경우에 명시하였다.

1 레오니드 파스테르나크(Leonid Pasternak, 1862-1945), 〈모스크바 회화조각건축학교 교수 회의 *Meeting of the Council of Art-teachers of the Moscow School of Painting, Sculpture, and Architecture*〉, 1902. 종이에 파스텔, 65×87. 레닌그라드, 러시아 미술관, 서명은 밑의 오른쪽 Pasternak 1902(시릴 문자). N. 카사트킨, A. 아르키포프, L. 파스테르나크, S. 이바노프, K. 코로빈, V. 세로프, A. 바스네초프의 모습이 그려져 있다. 참고문헌: Russian Museum, 1980, no. 3919(Zh-5641).

2 일랴 레핀(Ilya Repin, 1844-1930), 〈아무도 그를 기다리지 않았다 *They Did Not Expect Him*〉, 1884-1888. 캔버스에 유화, 160.5×167.5. 모스크바, 트레탸코프 미술관, 서명은 중앙의 왼쪽 I. Repin 1884(시릴 문자). 방으로 들어오는 남자의 얼굴은 1884년과 1888년 사이에 수정되었다. 참고문헌: Tretyakov, 1984, p. 388(740); Tretyakov, 1983, 원색 도판 83.

3 빅토르 바스네초프(Victor Vasnetsov, 1848-1926), 〈사람의 손에 의해 만들어지지 않은 구원의 교회 *Church of the Saviour Not Made by Human Hands*〉, 1881-1882. 예배당은 1891-1893년에 증축되었다. 자고르스크 근처의 아브람체보. 참고문헌: Grosver, 1971, pp. 123-126; *Abramtsevo*, 1981, 원색 도판 119; Pakhomov, 1969, p. 239 이하.

4 농가의 목각, 19세기. 위: 목조 가옥의 정면을 장식한 조각, 350×37. 1881년 모스크바 영지의 아브람체보에서 발견. 아래: 다듬이 방망이(린넨 천을 두드리기 위한 것), 40×19. 코스트로마 지방. 자고르스크 근처의 아브람체보 미술관. 참고문헌: 아브람체보 미술관으로부터 온 편지, 1985년 8월 21일; *Abramtsevo*, 1981, 원색 도판 147, Beetle. 아브람체보의 민속미술 컬렉션은 아브람체보에 참여한 사람들의 공방에서 디자인된 것의 영향으로 조각된 판자로 시작되었다.

5 A. 지노비예프의 테이블, 1905년경 탈라슈키노에서 디자인 제작되었다. 나무. 참고문헌: *Talashkino*, 1973.

6 빅토르 하르트만(Victor Hartmann, 1834-1873), 도자기 공방, 1873. 나무. 자고르스크 근처의 아브람체보. 참고문헌: Grover, 1971, pp. 63-65; *Abramtsevo*, 1981, 원색 도판 176, 박공벽이 보인다.

7 미하일 브루벨(Mikhail Vrubel, 1856-1910)의 난로, 1890. 세라믹. 아브람체보 미술관, 자고르스크 근처의 아브람체보. 참고문헌: Suzdalev, 1983, 원색 도판 113. Gray의 도판은 윗부분에서 잘렸다.

8 바실리 폴레노프(Vasily Polenov, 1844-1927)와 아브람체보 교회의 다른 성상화가들, 1882. 아브람체보. 중앙의 디자인과 성상은 V. 폴레노프의 디자인, 다른 성상화는 I. 레핀, V. 바스네초프, M. 네체로프, N. 네브레프의 디자인, 저부조는 M. 안토콜스키의 디자인. 참고문헌: *Abramtsevo*, 1981, 원색 도판 123; Pakhomov, 1969, p. 242 이하.

9 바실리 수리코프(Vasily Surikov, 1848-1916), 〈보야리나 모로조바 *The Boyarina Morozova*〉, 1887. 캔버스에 유화, 304×

587.5. 모스크바, 트레탸코프 미술관. 서명은 밑의 오른쪽 V. Surikov 1887(시릴 문자). 참고문헌: Tretyakov, 1984, p. 452(781); Kemenov, 1979, 원색 도판 97-116.

10 〈반장화를 신은 숙녀 *A Lady Wearing Cothurni*〉를 위한 미하일 브루벨의 의상 디자인, 1904. 종이 위에 연필. 33×21.6. 런던의 로바노프-로스토프스키 컬렉션. 참고문헌: *Russian Stage Design*, 1982, no. 263; Kogan, 1980, 도 92에는 1904년으로 기록. 『황금 양털』 수록, 1906, no. 1, p. 21에 〈이집트의 의상 *Egyptian costume*〉이라고 실렸다. 반장화는 비극 배우가 신는 두꺼운 밑창을 댄 장화를 말하는 그리스어이다.

11 림스키-코르사코프의 오페라 〈눈 아가씨 *Snow Maiden*〉를 위한 의상 디자인, 1885. 두꺼운 종이에 흰색과 금색의 수채화. 26.5×16.2. 모스크바, 트레탸코프 미술관. 서명은 밑의 왼쪽 V. Vasnetsov, 밑의 오른쪽 Snegurochka(눈 아가씨; 시릴 문자). 참고문헌: Tretyakov, 1952, p. 107(1057).

12 림스키-코르사코프의 오페라 〈눈 아가씨 *Snow Maiden*〉 중 '차르 베렌디의 궁전' 2막을 위한 빅토르 바스네초프의 무대 디자인. 1885년 모스크바. 종이에 연필과 수채, 과슈, 금분. 35.5×48.8. 모스크바, 트레탸코프 미술관. 서명은 밑의 왼쪽 Victor Vasnetsov 1885(시릴 문자). A. 오스트로프스키의 희곡 〈눈 아가씨 *Snow Maiden*〉(1881)를 위해 보완한 무대. 참고문헌: Tretyakov, 1952, p. 106(1055); Shanina, 1979, 원색 도판 67; Grover, 1971, p. 180. 모스크바의 바스네초프 미술관에 있는 모형과 채색된 무대 아치를 참조하라.

13 콘스탄틴 코로빈(Konstantin Korovin,

1861-1939)의 무대 디자인. 〈돈 키호테 Don Quixote〉의 '바르셀로나의 광장' 제4장, 1906년. 종이를 붙인 판지에 과슈, 49×64.5. 모스크바, 바흐루신 미술관, 서명은 밑의 오른쪽 Korovin Don Quixote, 밑의 왼쪽 1906 IV Kartina(시릴 문자), 참고문헌: 존 보울트가 보낸 1985년 10월 22일자 편지, 『황금 양털』수록, 1909, nos. 7-9, p. 8 이하(원색).

14 이삭 레비탄(Isaac Levitan, 1861-1900), 〈영원한 평화 저 너머 Above Eternal Peace〉, 1894. 캔버스에 유화, 150×206. 모스크바, 트레탸코프 미술관. 서명은 밑의 왼쪽 I. Levitan 94(시릴 문자). 참고문헌: Tretyakov, 1984, p. 260(1486).

15 발렌틴 세로프(Valentin Serov, 1865-1911), 〈10월. 도모트카노보 October in Domotkanovo〉, 1895, 캔버스에 유화. 224×120. 모스크바, 트레탸코프 미술관. 서명은 밑의 왼쪽 Serov(시릴 문자). 참고문헌: Tretyakov, 1984, p. 427(1524); Sarabianov, 1982, 원색 도판 65, 카탈로그, no. 268.

16 발렌틴 세로프(Valentin Serov), 〈여배우 M.N. 예르몰로바의 초상 Portrait of the Actress M.N. Ermolova〉, 1905. 캔버스에 유화, 224×120. 모스크바, 트레탸코프 미술관. 서명은 밑의 왼쪽 Serov 905(시릴 문자). 참고문헌: Tretyakov, 1984, p. 429(28079); Sarabianov, 1982, 원색 도판 141-142, 카탈로그, no. 466.

17 미하일 브루벨(Mikhail Vrubel), 〈시인 발레리 브리우소프의 초상 Portrait of the Poet Valery Briusov〉, 1906. 종이에 목탄과 붉은 연필, 분필. 104×69.5. 모스크바, 트레탸코프 미술관. 참고문헌: Dmitrieva, 1984, p.

178과 도판(페이지 없음). 『황금 양털』수록, 1906, nos. 7-9, p. 100 이하.

18 미하일 브루벨(Mikhail Vrubel), 〈타마라의 춤 The Dance of Tamara〉, 1890-1891, 레르몬토프의 『악마』를 위한 삽화. 흰색과 갈색의 종이를 댄 판지와 수채화. 50×34. 모스크바, 트레탸코프 미술관. 참고문헌: Dmitrieva, 1984, p. 177; Grover, 1971, pp. 252-254.

19 미하일 브루벨(Mikhail Vrubel), 〈꽃병 Campanulas〉, 1904. 종이 위에 연필, 수채화. 43×35.5. 모스크바, 트레탸코프 미술관. 참고문헌: Tarabukin, 1974, 도 18.

20 미하일 브루벨(Mikhail Vrubel), 〈장미 Campanulas〉, 종이 위에 연필, 33.2×20, 레닌그라드, 러시아 미술관, 참고문헌: Russian Museum, 1979, no. 99(도판), Misler and Bowlt, 1984, 도 75. 『황금 양털』수록, 1906, no. 1, p. 19. Gray의 도판에는 〈꽃 Fleurs〉으로 되어 있으며, 아래 부분이 잘렸다.

21 미하일 브루벨(Mikhail Vrubel), 〈질주하는 기사 Galloping Horseman〉, 1890-1891. 레르몬토프의 『악마』를 위한 삽화. 종이에 연필. 15×24. 모스크바, 트레탸코프 미술관. 참고문헌: Dmitrieva, 1984, p. 176; Grover, 1971, pp. 252-254.

22 레온 바크스트(Léon Bakst, 1866-1924), 발레 〈오리엔탈 Les Orientales〉을 위한 디자인 (사용되지 않았다), A. 글라주노프 외 음악, 1910. 종이에 수채와 다른 재료. 46.1×60.1. 노스햄프턴의 피터 웨이크 컬렉션 (1973). 참고문헌: Spencer, 1973, no. 58.

23 레온 바크스트(Léon Bakst), 〈목신의 오후 L'Après-midi d'un Faune〉를 위한 무대와 의상. 1912. C. 드뷔시의 음악, S. 디아길레

프의 연출, 1912년 파리. 바론 드 메이에의 사진. 참고문헌: Spencer, 1973, no. 79. *Commoedia Illustré* 수록, 파리, 1912년 5월 15일.

24 니콜라스 로예리치(Nicholas Roerich, 1874-1947), A. 보로딘의 오페라 발레 〈이고르 왕자의 폴로프치안 춤 *Polovtsian Dances from Prince Igor*〉, '새벽녘의 폴로프치안 막사'의 무대 디자인, S. 디아길레프의 연출, 1909년 5월 파리, 테아트르 뒤 샤틀레. 종이에 템페라와 구아슈, 50.8×76.2. 런던, 빅토리아 앤드 앨버트 미술관. 참고문헌: Victoria and Albert, 1967, no. 132; Victoria and Albert, 1983, p. 252의 원색 도판.

25 알렉산더 골로빈(Alexander Golovin, 1863-1930), M. 무소르그스키의 오페라 〈보리스 고두노프 *Boris Godunov*〉의 서막 '대관식'의 2장 무대 디자인, S. 디아길레프의 연출, 1908년 파리. 판지에 구아슈, 72×85. 모스크바, 바흐루신 미술관. 참고문헌: 바흐루신 미술관에서 온 1985년 10월자 편지; Golovin, 1940, p. 162.

26 알렉산더 베누아(Alexandre Benois, 1870-1960), 발레 〈아르미다의 궁전 *Le Pavillion d'Armide*〉에서 '궁신'을 위한 의상 디자인, N. 체레프닌의 음악, 1907년 상트페테르부르크. 회색 종이에 인디아 잉크와 청동, 37.3×25. 레닌그라드, 러시아 미술관. 서명은 위의 왼쪽 No. 1, 위의 오른쪽 Un Courtisan(베누아가 쓴 것이 아닌 듯하다) 8 dessins, 밑의 왼쪽 malinov(y), 밑의 오른쪽 sutana khrom AB(진홍색 가운, 시릴 문자), 아래 중앙에는 Un Courtisan. 『황금 양털』 수록, 1908, no. 1, p. 13(왼쪽).

27 알렉산더 베누아(Alexandre Benois), 발레 〈아르미다의 궁전 *Le Pavillion d'Armide*〉에서 '르노의 자작(리날도로 분장한 르네 자작)'을 위한 의상 디자인, N. 체레프닌의 음악, 1907. 회색 종이에 구아슈, 인디아 잉크, 청동과 은, 36.9×26. 레닌그라드, 러시아 미술관. 참고문헌: *Mir iskusstva*, 1981, 도 8. 『황금 양털』 수록, 1908, no. 1, p. 13 (위의 오른쪽). 서명은 위의 왼쪽 Le Vicomte en Renaud와 밑의 오른쪽 AB(시릴 문자). 러시아 미술관의 드로잉에서는 서명을 볼 수 없지만 Gray와 동일한 것으로 간주된다.

28 알렉산더 베누아(Alexandre Benois), 발레 〈아르미다의 궁전 *Le Pavillion d'Armide*〉에서 2장 '아르미다의 정원'을 위한 무대 디자인, N. 체레프닌의 음각, 1907년(1930년대?) 상트페테르부르크, 마린스키 극장. 종이에 수채, 인디아 잉크, 연필, 구아슈, 47.5×63.2. 런던의 로바노프-로스토프스키 컬렉션. 서명은 밑의 왼쪽 Alexandre Benois, Le Pavillon d'Armide. 참고문헌: *Russian Stage Design*, 1982, no. 36; Murray, 1981, p. 32에서는 1930년대로 기록. 1907년의 러시아 미술관의 디자인과 대조 결과 후자의 날짜가 옳다는 것을 알 수 있었다.

29 알렉산더 골로빈(Alexander Golovin), M. 글린카의 오페라 〈루슬란과 루드밀라 *Ruslan and Ludmilla*〉의 4막 1장 '체르노모르의 정원'을 위한 무대 디자인, 1904년 상트페테르부르크, 마린스키 극장. 종이에 템페라. 러시아, 크라스노다르 미술관. 참고문헌: 모스크바 바흐루신 미술관에서 온 1985년 10월 자 편지; Kennedy, 1977, 도 173; *Golovin*, 1940, p. 161. 『황금 양털』 수록, 1909, nos. 7-9, p. 15.

30 마스티슬라프 도부진스키(Mstislav

Dobuzhinsky, 1875-1957), 〈안경 쓴 남자, 콘스탄틴 A. 수네르베르크의 초상 *Man in Glasses. Portrait of Konstantin A. Sunnerberg*〉, 필명 Konst. Erberg(콘스트 에르베르그), 미술비평가이자 시인, 1905-1906. 두꺼운 종이에 목탄과 흰색의 수채. 63.3×99.6. 모스크바, 트레탸코프 미술관. 서명은 밑의 왼쪽 M. Dobuzhinskii 1905-6(시릴 문자). 참고문헌: Tretyakov, 1984, p. 140(3754); Gusarova, 1982, 원색 도판 16.《예술세계》전 출품, 페트로그라드, Feb. 1906, no. 98.

31 알렉산더 베누아(Alexandre Benois), 〈눈이 온 베르사유 *Versailles under Snow*〉, 1905-1906, 종이에 펜과 잉크(?). 소실.『황금 양털』수록, 1906, no. 10, p. 11.

32 콘스탄틴 소모프(Konstantin Somov, 1869-1939), 〈키스 *The Kiss*〉, 1903. 에칭. 소재 불명. 참고문헌: Kennedy, 1977, 도판 no. 66.『황금 양털』수록, 1906, no. 2, p. 20 이후(원색).

33 발렌틴 세로프(Valentin Serov), 〈페테르 대제 *Peter the First*〉, 1907. 판지 위에 템페라, 68.5×88. 모스크바, 트레탸코프 미술관. 참고문헌: Tretyakov, 1984, p. 430(1531).『러시아 회화 역사』총서, S.A. Kniazkov 편집, Moscow, 1908; Sarabianov, 1982, 원색 도판 166, 카탈로그, no. 506; Kennedy, 1977, pp. 205-206.『황금 양털』수록, 1908, no. 1, p. 7.

34 빅토르 보리소프-무사토프(Victor Borisov-Musatov, 1870-1905), 〈가을 저녁 *Autumn Evening*〉(패널화를 위한 스케치), 1905. 종이에 연필과 수채, 37.5×94.9. 모스크바, 트레탸코프 미술관. 참고문헌: Rusakova, 1975, 원색 도판 58. 〈계절〉의 네

디자인 중 하나(다른 것은 Gray, 도 35). 『황금 양털』수록, 1906, no. 3, p. 13.

35 빅토르 보리소프-무사토프(Victor Borisov-Musatov), 〈신들의 잠 *Sleep of the Gods*〉(패널화를 위한 스케치), 1905. 종이에 연필과 수채, 39.8×96.8. 모스크바, 트레탸코프 미술관. 참고문헌: Rusakova, 1975, 원색 도판 59.『황금 양털』수록, 1906, no. 3, p. 13.

36 빅토르 보리소프-무사토프(Victor Borisov-Musatov), 〈저수지 *The Reservoir*〉, 1902. 캔버스에 템페라, 177×216. 모스크바, 트레탸코프 미술관. 서명은 밑의 왼쪽 B. Musatov 1902(시릴 문자). 참고문헌: Tretyakov, 1984, p. 48(5603); Tretyakov, 1983, 원색 도판 100.

37 빅토르 보리소프-무사토프(Victor Borisov-Musatov), 〈석양의 반영 *Sunset Reflection*〉. 1904. 캔버스에 템페라, 79×87. 고르키 미술박물관. 참고문헌: Rusakova, 1975, 원색 도판 51.《살롱 도톤》전 출품, Paris, Oct. 1906, no. 384(Gordon, 1974, vol. 1, 도 246).『황금 양털』수록, Mar. 1906, no. 3, p. 11.

38 파벨 쿠스네초프(Pavel Kuznetsov, 1878-1968), 〈휴일 *Holiday*〉, 1907-1908. 종이에 템페라(?). 소실. 참고문헌: Sarabianov, 1975, no. 113.《황금 양털》전 출품, 모스크바, Jan. 1909, no. 51.『황금 양털』수록, 1909, no. 1, p. 17.

39 니콜라이 사푸노프(Nikolai Sapunov, 1880-1912), 〈마스카라드 *Mascarade*〉, 1907. 은, 금, 청동 채색, 64.4×93.2, 모스크바, 트레탸코프 미술관(?). 서명은 밑의 오른쪽 N. Sapunov, 907(시릴 문자). 참고문헌: Tretyakov, 1984, p. 416(17378).《푸

른 장미〉전 출품, 모스크바, Mar. 1907, no. 53. 『황금 양털』 수록, 1907, no. 5, p. 8. 트레탸코프 미술관에서 이 작품을 보여 주지 않아 확인할 수 없었다.

40 니콜라이 사푸노프(Nikolai Sapunov), 〈콜롬바인의 스카프 Colombine's Scarf〉를 위한 '남자 의상', '남자 댄서', '손님'의 세 개의 의상 디자인, A. 슈니츨러의 극, E. 도나니의 음악, V. 메예르홀트의 연출. 1910. 종이에 연필과 수채, 각각 33.5×23.5. 레닌그라드 연극박물관. 참고문헌: Carter, 1929, pp. 63-64.

41 파벨 쿠스네초프(Pavel Kuznetsov), 〈탄생. 대기 속에서 신비한 힘과의 융합. 악의 발생 Birth. Fusion with the Mystical Force in the Atmosphere. The Rousing of the Devil〉, 1906-1907. 소재 불명. 참고문헌: Sarabianov, 1975, no. 1332, 도 9. 참고: Tretyakov, 1984, p. 240(5960), 사라비아노프에 따르면 다른 작품인 no. 100을 〈탄생〉이라 부르기도 한다. 《푸른 장미》전 출품, 모스크바, Mar. 1907, no. 32. 『황금 양털』 수록, 1907, no. 1, p. 5.

42 파벨 쿠스네초프(Pavel Kuznetsov), 〈포도 수확 Grape Harvest〉, 1907. 종이에 템페라(?). 소실. 참고문헌: Sarabianov, 1975, no. 106. 《화관》전 출품, 페트로그라드, Mar. 1908. no. 60. 『황금 양털』 수록, 1908, no. 1, pp. 8-9 사이.

43 파벨 쿠스네초프(Pavel Kuznetsov), 〈푸른 분수 The Blue Fountain〉, 1905-1906. 캔버스에 템페라, 127×131. 모스크바, 트레탸코프 미술관. 참고문헌: Tretyakov, 1984, p. 239(10231); Sarabianov, 1975, no. 89. 《예술세계》전 출품, 페트로그라드, Feb. 1906, no. 134. 『황금 양털』 수록, 1906, no.

44 니콜라이 밀리우티(Nikolai Milioti, 1874-1962), 〈슬픔의 천사 Angel of Sorrow〉(장식 패널화), 1906-1907. 종이에 과슈(?), 훼손. 《푸른 장미》전 출품, 모스크바, Mar. 1907, no. 43. 『황금 양털』 수록, 1907, no. 5, p. 3(원색).

45 마르티로스 사랸(Martiros Saryan, 1880-1972), 〈영양을 데리고 있는 사람 Man with Gazelles〉, 1906-1907. 템페라. 소실. 《푸른 장미》전 출품, 모스크바, Mar. 1907, no. 69. 『황금 양털』 수록, 1907, no. 5, p. 16.

46 마르티로스 사랸(Martiros Saryan), 〈표범(황폐한 마을) Panthers(Deserted Village)〉, 1907. 캔버스에 유채와 템페라, 35.5×51. 예레반, 아르메니아 회화관. 참고문헌: Saryan, 1968, 원색 도판 1. 《황금 양털》전 출품, 모스크바, Apr. 1908, no. 66, 〈표범〉이란 제목으로 전시(?).

47 바실리 밀리우티(Vasily Milioti, 1875-1943), 〈전설 Legend〉, 1905. 종이에 구아슈(?). 소실. 《수채, 파스텔, 템페라, 드로잉전》 출품, 모스크바, Jan. 1906, no. 166. 『황금 양털』 수록, 1906, no. 5, p. 8.

48 마르티로스 사랸(Martiros Saryan), 〈자화상 Self-Portrait〉(스케치), 1909. 판지 위에 템페라, 47×43, 모스크바, 트레탸코프 미술관(?). 서명은 밑의 왼쪽 모스크바. Saryan. 1909 6/11(시릴 문자). 참고문헌: Tretyakov, 1984, p. 418(5953), 도판 없음. 『황금 양털』 수록, 1909, no. 6, p. 42 이하 원색. 1985년 여름에는 이 작품 관람이 불가능했다. 이 그림은 Sokolov, 1972, 도 213에 실린 레닌그라드 미술관에 있는 작품으로 보이지만 1980년 러시아 미술관 카탈로그에는 실려 있지 않다.

49 마르티로스 사란(Martiros Saryan), 〈시인 *The Poet*〉, 1907-1908. 템페라. 소실. 참고 문헌: Marcadé, 1971, p. 288. 《황금 양털》 전 출품, 모스크바, Apr. 1908, no. 71. 『황 금 양털』 수록, 1908, no. 10, p. 14 이하(원 색), 〈시인〉이란 제목으로 전시. 제목은 적 합해 보이지 않는다.

50 미하일 라리오노프(Mikhail Larionov, 1881-1964), 〈강에서 목욕하는 두 여인 *Two Women Bathing in a River*〉(1908년 4 월 이후?). 캔버스에 유채, 71×107. 파리의 A.K. 라리오노프 부인 소장. 참고문헌: Larionov and Goncharova, 1961, no. 4에서 는 1903-1904년경으로 기록. 참조: 1908년 4월 모스크바 《황금 양털》전에 전시되었던 고갱의 〈붉은 해변〉과 1908년 『황금 양털』 nos. 7-9의 p. 55의 도판이 이 작품 구성의 원천으로 짐작된다.

51 미하일 라리오노프(Mikhail Larionov), 〈비 *Rain*〉, 1904-1905년경. 캔버스에 유채, 85 ×85. 로마의 N. Misler 교수 소장. 서명은 밑의 오른쪽 M.L.(시릴 문자). 참고문헌: George, 1966, p. 33의 원색 도판; Kennedy, 1977, 도 257에서는 1905-1906 년으로 기록. 《황금 양털》전 출품, 모스크 바, Apr. 1908, no. 46.

52 미하일 라리오노프(Mikhail Larionov), 〈정 원의 구석 *A Corner of the Garden*〉, 1905년 경. 소재 불명. 이 작품은 정원 풍경 연작 중 하나로, 레닌그라드의 러시아 박물관에도 그중 하나가 있으나 두 그림은 매우 다르 다.

53 미하일 라리오노프(Mikhail Larionov), 〈물 고기들 *Fishes*〉, 1906. 캔버스에 유채, 89× 127. 파리의 A.K. 라리오노프 부인 소장. 서 명은 밑의 오른쪽 Larionov(시릴 문자). 참

고문헌: George, 1966, p. 117의 도판. 《러 시아 미술가연합》전 출품, 페트로그라드, Winter 1906-1907, no. 159(?).

54 쿠즈마 페트로프-보트킨(Kuzma Petrov-Vodkin, 1878-1939), 〈놀이를 하는 소년들 *The Playing Boys*〉, 1911. 캔버스에 유채, 123×157. 레닌그라드, 러시아 박물관. 서 명은 밑의 오른쪽 KPV 1911(시릴 문자). 참 고문헌: Russian Museum, 1980, no. 3994(ZhB-1244); Sarabianov, 1971, pp. 48-49 사이 원색 도판; Rusakov, 1975, pp. 39-40.

55 나탈리아 곤차로바(Natalia Goncharova, 1881-1962), 〈건초 베기 *Haycutting*〉, 1911. 캔버스에 유채, 98×117. 파리의 A.K. 라리오노프 부인 소장. 참고문헌: Chamot, 1972, p. 139에서는 1911년으로 기록. 《당 나귀의 꼬리》전 출품, 모스크바, Mar. 1912, no. 30(?).

56 나탈리아 곤차로바(Natalia Goncharova), 〈춤추는 농부들 *Dancing Peasants*〉, 1911. 캔버스에 유채, 92×145. 파리의 A.K. 라리 오노프 부인 소장. 참고문헌: Chamot, 1972, p. 47과 p. 46의 원색 도판 〈포도 수 확〉이라 불리는 아홉 개의 일련의 그림들의 부분. 《당나귀의 꼬리》전 출품, 모스크바, Mar. 1912, no. 34(?).

57 작자 미상. 농부에 의한 목각. 전통적인 나 무 조각 틀로 제작된 사람 모양 생강빵. 아 르항겔스트.

58 작자 미상. 농부에 의한 목각. 전통적인 나 무 조각 틀로 제작된 말 모양 생강빵. 아르 항겔스트.

59 니코 피로스마나슈빌리(Niko Piros-manashvili 1862?-1918), 〈배우 마르가리 타 *The Actress Margarita*〉, 유포에 유채.

117×94. 트빌리시, 조지아 미술관. 서명은 밑의 오른쪽 N. Pirosmanashvili, 밑의 왼쪽 Aktrisa Margarita(배우 마르가리타, 시릴 문자). 참고문헌: *Niko Pirosmani*, 1983, 원색 도판 35, 카탈로그 72, 제작 연도 미상.《두 번째 가을 회화》전 출품, Tiflis, 1919.

60 작자 미상. 루보크(민속 판화). 도판. 러시아 민요 '나의 숙녀여 실을 잣으세요' 1869. 사진석판화, 19.5×32.7. 레닌그라드, 러시아 미술관. 참고문헌: Sytova, 1984, 도 178.

61 미하일 라리오노프(Mikhail Larionov), 〈군인들 *Soldiers*〉(두 번째 그림)(1910년 후반). 캔버스에 유채, 88.2×102.5. 로스앤젤레스 미술관. 서명은 낙서 형태로 pivo, soldat, balda(?), durak, sablia(맥주, 군인, 멍청이, 바보, 기병; 시릴 문자)(다른 서명은 판독 또는 번역이 불가능함), 밑의 오른쪽 909. ML(시릴 문자). 참고문헌: 로스앤젤레스 미술관에서 온 1985년 7월 10일 편지에는 〈춤추는 군인들〉로 표제.《다이아몬드 잭》전 출품, 모스크바, Dec. 1910, no. 107에서는 〈군인들〉로 표제. 날짜에 대한 논의는 주 98을 참조. Gordon의 도판 676에서는 많은 부분 칠이 벗겨져 나갔음을 볼 수 있으나 로스앤젤레스 미술관은 적은 부분의 복원만을 기록하고 있다. 군인들은 춤을 추는 것이 아니라 카드놀이를 하고 있는 듯하다.

62 나탈리아 곤차로바(Natalia Goncharova), 〈마돈나와 아기 *Madonna and Child*〉, 1910(?), 캔버스에 유채, 120×107. 파리의 A.K. 라리오노프 부인 소장. 참고문헌: Chamot, 1972, p. 140에는 1910년으로 기록; Eganbiuri, 1913, 도판에는 1908년 〈스케치〉로 기록.《곤차로바》전 출품, 모스크바, Aug. 1913, no. 568 〈종교적 구성을 위한 스케치 *Sketch of a Religious Com-position*〉(?)(Gordon, 1974, vol. 1, 도 1401).

63 작자 미상. 루보크(민속 판화) 〈바다 요정 사이렌 *The Sirin Bird*〉 19세기 초. 서명은 위의 중앙 Sirin. 반은 여인이며 반은 새인 사이렌은 러시아 민속미술에서 자주 등장하는 모티프이다.

64 나탈리아 곤차로바(Natalia Goncharova), 〈장식 습작 *Study in Ornament*〉, 1913(?), 종이에 연필. 파리의 A.K. 라리오노프 부인 소장.

65 나탈리아 곤차로바(Natalia Goncharova), 〈이집트로의 피신 *Flight into Egypt*〉(1915), 판화(?). 소재 불명. 참고문헌: Misler and Bowlt, 1983, p. 22, 주 56은 1915년 판일 가능성 제시. 양식적으로 1914년 석판화 〈전쟁의 신비적 영상 *Mystical Images of the War*〉과 유사하다. 1962년 편집된 Gray의 도 56에서는(여기서는 잘렸으나) 이 작품이 판화임을 알 수 있게 하는 테두리를 볼 수 있다.

66 미하일 라리오노프(Mikhail Larionov), 〈비 온 후의 오후 *Sunset After Rain*〉, 1908. 캔버스에 유채, 68×85. 모스크바, 트레탸코프 미술관. 참고문헌: Tretyakov, 1984, p. 251(4376); Sarabianov, 1971, pp. 112-113 사이의 도판; Eganbiuri, 1913에서는 1908년으로 기록.《황금 양털》전 출품, 모스크바, Dec. 1909, no. 63(?).

67 미하일 라리오노프(Mikhail Larionov), 〈시골에서의 산책 *Stroll in Provincial Town*〉, 1907(혹은 더 이후). 캔버스에 유채, 47×91. 모스크바, 트레탸코프 미술관. 참고문헌: Tretyakov, 1984, p. 251(8624)은 1907년으로 기록; Sarabianov, 1971, pp. 112-113의 도판은 1907년으로 기록; Eganbiuri,

1913은 1907년으로 기록.《황금 양털》전 출품, 모스크바, Dec. 1909, no. 50. 전시 날짜와 작품의 양식은 제작 연도가 Gray, 도 66 보다 더 이후임을 제시한다.

68 미하일 라리오노프(Mikhail Larionov), 〈남자의 이발사 Men's Hairdresser〉, 1907(혹은 더 이후?), 캔버스에 유채, 85×68. 파리의 A.K. 라리오노프 부인 소장. 서명은 위의 왼쪽 M. Larionov(시릴 문자). 참고문헌: George, 1966, p. 61의 원색 도판; Eganbiuri, 1913 도판에는 1907년으로 기록. 이 작품이 최초로 기록된 전시는 1909년 12월 모스크바에서 있었던 《황금 양털》전이다.

69 미하일 라리오노프(Mikhail Larionov), 〈사관의 이발사 Officer's Hairdresser〉, 1909. 캔버스에 유채, 117×89. 파리의 A.K. 라리오노프 부인 소장. 서명은 위의 왼쪽 M. Larionov 1907(시릴 문자), 위의 오른쪽 Larionow. 참고문헌: Bowlt, 1974에서 제작 연도 근거; George, 1966, p. 63의 원색 도판.《황금 양털》전 출품, 모스크바, Dec. 1909, no. 64(?).

70 미하일 라리오노프(Mikhail Larionov), 〈군인들 Soldiers〉(1910년 가을). 캔버스에 유채, 73×94.5. 개인 소장, 런던(George, 1966). 서명은 위의 오른쪽, ML, 위의 중앙 srok sluzhby 1908(군사 용어, 시릴 문자), 밑의 오른쪽(이하) M. Larionow. 참고문헌: George, 1966, p. 121, Larionov and Goncharova, 1961, no. 19. 날짜에 대한 논의는 주 98을 참조.

71 미하일 라리오노프(Mikhail Larionov), 〈쉬고 있는 군인 Resting Soldier〉, 1911. 캔버스에 유채, 119×122. 모스크바, 트레탸코프 미술관. 서명은 울타리에 낙서의 형태로 위

의 왼쪽 Srok sluzhby 1910, 1911, 1909 ML, 위의 오른쪽. poslednii ras(raz?) sr...(?)(군사 용어로 '마지막'을 의미?; 시릴 문자). 참고문헌: Tretyakov, 1984, p. 251 (10318); Eganbiuri, 1913; Sarabianov, 1971, pp. 112-113 사이의 원색 도판.《라리오노프》전, 모스크바, Dec. 1911, no. 90; Bowlt, 1972, pp. 719-720는 라리오노프의 군 복무 기간 1909-1911년이고 작품의 연도가 1911년임을 증명하고 있다. 군 복무 기간이 1910-1911년이라는 논의는 주 98을 참조.

72 미하일 라리오노프(Mikhail Larionov), 〈마냐 Manya〉, 1912년경. 소재 불명. 서명은 밑의 오른쪽 manya(시릴 문자), M. Larion(ow)(?).

73 미하일 라리오노프(Mikhail Larionov), 〈마냐 Manya〉(두 번째 판), 1912년경. 종이에 수채, 20.3×15.2(?). 공식적으로는 작가 소장, 파리. 서명은 왼쪽 kurva, 오른쪽 manya (품행이 좋지 못한 Manya, 시릴 문자). 왼쪽 하단에 날인: Larionow, 참조: Twenties Century Russian Paintings, 1972, lot 30, 구아슈와 스텐슬, 1907-1909(또는 더 이후)의 '터키 여행기' 연작물 중에서.

74 미하일 라리오노프(Mikhail Larionov), 〈봄 Spring〉, 1912. 캔버스에 유채, 85×67. 파리의 A.K. 라리오노프 부인 소장. 서명은 중앙 Vesna 1912(봄, 시릴 문자), 밑의 오른쪽 M. Larionow. 참고문헌: George, 1966, p. 125.

75 미하일 라리오노프(Mikhail Larionov), 〈블라디미르 부를리우크의 초상 Portrait of Vladimir Burliuk〉, 1910(?). 캔버스에 유채, 133×104. 리용 미술관. 참고문헌: Larionov and Goncharova, 1961, no. 28,

Livshits, 1977, p. 90.《국제전》(no. 2), 오데사, Jan. 1911, no. 276, 〈운동선수의 초상 *Portrait of an Athlete*〉(?).

76 다비트 부를리우크(David Burliuk 1882-1967), 〈나의 코사크 조상 *My Cossack Ancestor*〉, 캔버스에 유채. 소재 불명. Gray 에 따르면 1908년경 제작.

77 블라디미르 부를리우크(Vladimir Burliuk 1887-1917), 〈시인 베네딕트 리프시츠의 초상 *Portrait of the poet Benedikt Livshits*〉, 1911. 캔버스에 유채, 45.7×35.5. 뉴욕의 엘라 재프 프레이두스 소장. 서명은 밑의 오른쪽 Vl. Burliuk 1911, Portret poeta Ben. Livshitsa(시릴 문자). 참고문헌: Livshits(1977)의 p. 49에서 이 초상화에 대한 설명이 있다.《다이아몬드 잭》전 출품, 모스크바, Jan. 1912, no. 20, D. Burliuk의 것으로 잘못 실려 있다(Livshits, p. 66, 주 22 참조).

78 〈카바레의 드라마 No. 13 *Drama in the Futurists' Cabaret No. 13*〉, V. 카샤노프가 연출을 맡은 영화의 한 장면, 1914. 라리오노프가 곤차로바를 양팔로 안고 있다. 참고문헌: Leyda, 1983, p. 418.

79 〈창조는 돈으로 살 수 없다 *Creation Can't be Bought*〉, N. 투르킨이 연출을 맡은 영화의 한 장면, 1918. D. 부를리우크와 V. 마야코프스키의 시나리오. 이 두 인물이 후경에서 있다. 참고문헌: Leyda, 1983, p. 423.

80 미하일 라리오노프(Mikhail Larionov), 발레 〈익살 광대 *Chout(Le Bouffon)*〉를 위한 무대와 의상, S. 프로코피예프의 음악, 1915-1916. 디아길레프의 1921년 파리 제작소의 사진. 참고문헌: *Larionov and Gon-charova*, 1961, nos. 67-69, 의상 디자인, 1915.

81 미칼로유스 치우를리오니스(Mikalojus Čiurlionis, 1875-1911), 〈별들의 소나타: 안단테 *Sonata of the Stars: Andante*〉, 1908. 종이에 템페라, 73.5×62.5. 리투아니아, 카우나스 M.K. 치우를리오니스 박물관. 참고문헌: M.K. čiurlionis, 1970, 원색 도판 29.

82 나탈리아 곤차로바(Natalia Goncharova), 〈거울 *The Looking Glass*〉, 1912. 캔버스에 유채, 115×92. 밀라노, 레반테 미술관. 참고문헌: Eganbiuri, 1913, 도판에는 1912년으로 기록.《과녁》전 출품, 모스크바, Apr. 1913, no. 41는 1912년으로 기록.《곤차로바》전 출품, 모스크바. Aug. 1913, no. 608, 〈거울(큐비스트) *Looking Glass(cubist)*〉로 전시(Gordon, 1974, vol. 1, 도 1406).

83 일랴 마슈코프(Ilya Mashkov, 1881-1944), 〈E.I. 키르칼다의 초상 *Portrait of E.I. Kirkalda*〉, 1910. 캔버스에 유채, 166×124.5. 모스크바, 트레탸코프 미술관. 서명은 위의 왼쪽 Ilya Mashkov(시릴 문자). 참고문헌: Tretyakov, 1984, p. 294(11959).《다이아몬드 잭》전 출품, 모스크바, Dec. 1910, no. 153, 〈E.I.K.의 초상 *Portrait of E.I.K.*〉으로 전시.

84 일랴 마슈코프(Ilya Mashkov), 〈수놓은 셔츠를 입은 소년의 초상 *Portrait of a Boy in an Embroidered Shirt*〉, 1909년 3월. 캔버스에 유채, 119.5×80. 레닌그라드, 러시아 미술관. 서명은 위의 왼쪽 Ilya Mashkov(시릴 문자), 뒷면에는 mart 1909(시릴 문자). 참고문헌: Russian Museum, 1980, no. 3572(ZhB-1499).

85 로베르트 팔크(Robert Falk, 1886-1958), 〈타르타르의 기자 밋하트 레파토프의 초상 *Portrait of the Tartar Journalist Midkhat Refatov*〉, 1915. 캔버스에 유채, 124×81. 모

스크바, 트레탸코프 미술관. 서명은 밑의 왼쪽 1915. 참고문헌: Tretyakov, 1984, p. 482(10324); Sarabianov, 1973, 원색 도판 62.《다이아몬드 잭》전 출품, 모스크바, Nov. 1916, no. 291.

86 표트르 콘찰로프스키(Pyotr Konchalovsky 1876-1956),〈화가 게오르기 야쿨로프의 초상 *Portrait of the Painter Georgii Yakulov*〉, 1910. 캔버스에 유채, 176×143. 모스크바, 트레탸코프 미술관. 서명은 밑의 왼쪽 P.K. 1910(시릴 문자). 참고문헌: Tretyakov, 1984, p. 213(11960).《현대미술 협회》전 출품, 암스테르담, Nov. 1913, no. 112.〈동양인 초상 *Portrait d'un Oriental*〉으로 전시(Gordon, 1974, vol. 1, 도 1522).

87 나탈리아 곤차로바(Natalia Goncharova),〈사과를 따는 농부들 *Peasants Picking Apples*〉, 1911. 캔버스에 유채, 104×97.5. 모스크바, 트레탸코프 미술관. 참고문헌: Tretyakov, 1984, p. 130(11955); Eganbiuri, 1913, 도판; Chamot, 1972, p. 32. 참조: Marcadé, 1971, p. 222의 원색 도판 이하, 재판.《당나귀의 꼬리》전 출품, 모스크바, Mar. 1912, no. 68;《곤차로바》전 출품, 모스크바, Aug. 1913, no. 573(Gordon, 1974, vol. 1, 도 1402).

88 나탈리아 곤차로바(Natalia Goncharova),〈낚시 *Fishing*〉, 1909(1910?). 캔버스에 유채, 111.7×99.7. 루가노 티센-보르네미자 컬렉션. 참고문헌: Thyssen-Bornemisza, 1984, no. 37에는 1909년으로 기록; Eganbiuri, 1913,〈어부〉, 1909(이 작품인 듯 함); Chamot, 1972, p. 31의 원색 도판에서는 1909년으로 기록; *Woman Artists*, 1981, no. 123에서는 유사한 제목의 두 작품을 구별하는 어려움에 대해 논의. 참조: Tre-

tyakov, 1984, p. 129(5804)에서 1908년으로 기록된 작품; Sokolov, 1972, 도 241.《국제미술전》, 오데사, Jan. 1911, no. 93.

89 나탈리아 곤차로바(Natalia Goncharova),〈네 명의 복음서 저자 *The Four Evangelists*〉(1911). 캔버스에 유채, 네 개의 캔버스가 각각 204×58. 레닌그라드, 러시아 미술관. 참고문헌: Russian Museum, 1980, nos. 1469-1472(Zh-8183-6)에서는 1910년으로 기록; Eganbiuri, 1913에서는 1911년으로 기록; Chamot, 1972, p. 141에서는 1911년으로 기록하고 있다. 이 작품은 1912년 3월 모스크바《당나귀의 꼬리》전 출품에 출품되었으나 검열에 의해 전시가 불가능해졌다(Chamot, 1972, pp. 36-37).

90 미하일 라리오노프(Mikhail Larionov),〈레이요니즘 풍경 *Rayonnist Landscape*〉(1913). 캔버스에 유채, 71×94.5. 레닌그라드, 러시아 미술관. 참고문헌: Russian Museum, 1980, no. 3047(ZhB-1484)에는 1912년으로 기록; *Russische und Soujetische Kunst*, 1984, p. 101의 원색 도판에는 1912년으로 기록. 레이요니즘 작품들의 연도에 관한 논의는 Guggenheim, 1976, no. 160을 참조.

91 미하일 라리오노프(Mikhail Larionov),〈해변과 여인(붉은색과 푸른색의 레이요니즘) *Beach and Woman(Rayonism en rouge et bleu)*〉(1913). 캔버스에 유채, 52×68. 아헨의 이렌과 페테르 루드비히 컬렉션(쾰른 루드비히 미술관에 대여 중). 서명은 밑의 오른쪽 M. Larionov; 뒷면에는 Larionov Moscow, 1911. 참고문헌: *Vanguardia Rusa*, 1985, 원색 도판 58에서는 1911년으로 기록; *Abstraction*, 1980, no. 287에서는 1913년으로 기록. 제1회《독일 가을미술전》

전 출품, Berlin, Sept. 1913, no. 250; 《No. 4》전 출품, Mar. 1914, no. 87(Gordon, 1974, vol. 1, 도 1615).

92 미하일 라리오노프(Mikhail Larionov), 〈유리 Glass〉(1912년 후반). 캔버스에 유채, 104×97. 뉴욕, 솔로몬 R. 구겐하임 미술관. 서명은 밑의 오른쪽 M. Larionov, 밑의 왼쪽 1909 M.L.(시릴 문자). 참고문헌: Guggenheim, 1976, no. 160; Eganbiuri, 1913에는 1912년으로 기록. 《예술세계》전 출품, 모스크바, Nov. 1912, no. 155b 〈유리(광선주의자의 도구) Glsaa(Rayonnist method)〉라는 제목으로 전시.

93 미하일 라리오노프(Mikhail Larionov), 〈바보의 초상/푸른색의 레요니즘 Portrait of a Fool/Blue Rayonnism〉, 1912년 후반(1913-1914년경 재작업?). 캔버스에 유채, 70×65. 개인 소장. 서명은 밑의 오른쪽 M.L.(시릴 문자), 위의 왼쪽 1910(?). 참고문헌: Abstraction, 1980, no. 277과 p. 82; Eganbiuri, 1913, p. 61의 도판에는 〈바보의 초상 Portrait of a Fool〉으로 표제, 1912. 《청년 연합》전 출품, 모스크바, Dec. 1912, no. 21, 〈바보의 초상〉으로 전시. 이후 선으로 된 장식 무늬를 수정하였고 90도 돌린 상태에서 하단 좌측에 서명.

94 블라디미르 타틀린(Vladimir Tatlin, 1885-1953), 〈생선장수 Fishmonger〉, 1911. 캔버스에 풀을 섞어 채색, 77×99. 모스크바, 트레탸코프 미술관. 서명은 뒷면에 Tatlin, Prodavets Ryb' 911 g.(생선장수; 시릴 문자). 참고문헌: Tretyakov, 1984, p. 460(11936); Zsadova(1984), no. 1/11, 원색 도판 31. 《당나귀의 꼬리》전 출품, 모스크바, Mar. 1912, no. 254 또는 255.

95 블라디미르 타틀린(Vladimir Tatlin), 〈부케 Bouquet〉, 1911-1912. 캔버스에 유채, 93×48. 모스크바, 트레탸코프 미술관. 서명은 밑의 왼쪽 Tatlin(시릴 문자). 참고문헌: Tretyakov, 1984, p. 460(4319)에는 1911년으로 기록; Zsadova(1984), no. 1/12, 원색 도판 74.

96 블라디미르 타틀린(Vladimir Tatlin), 〈선원복의 매매 Vendor of Sailors' Uniforms〉, 1910. 판지 위에 수채, 구아슈, 인디아 잉크, 32×20. 사라토프, 라디스체프 미술관. 서명은 위의 왼쪽 Magaz(in) Flotsk(ii)(해병대 상점; 시릴 문자). 참고문헌: Zsadova(1984), no. 1/7, 원색 도판 25; Molner, 1983, 도 7. 1912년 3월 모스크바 《당나귀의 꼬리》전에서 〈옷 매매 Vendor of Cloth〉(?)로 전시되었으리라 추측된다. 왼쪽의 인물은 천 다발을 들고 있으며 상단 오른쪽에는 선원의 줄무늬 옷이 보인다.

97 블라디미르 타틀린(Vladimir Tatlin), 〈선원 Sailor〉, 1912. 캔버스에 템페라, 71.5×71.5. 레닌그라드, 러시아 미술관. 서명은 꼭대기에 (S)teregushchii(시릴 문자), 뒷면에 V.E. Tatlin 911g. Matros(선원; 시릴 문자). 참고문헌: Russian Museum, 1980, no. 5690 (ZhB-1514)에는 1911년으로 기록; Zsadova(1984), no. 1/14에는 1912년으로 기록; Lodder, 1983, 도 1.5. 참조: Milner, 1983, 도 28-30. 자화상일 가능성 높다. 《당나귀의 꼬리》전 출품, 모스크바, Mar. 1912, no. 257(?)(Gordon, vol. 2, p. 566에는 셰프첸코의 것으로 잘못 기록되었다). 러일전쟁 중에 침몰한 러시아 선박 스테레구시치에 타고 있던 두 명의 선원은 배가 적군의 손에 넘어가지 않도록 침몰하는 배와 함께 그들도 죽음을 택했다. 그들을 기리는 기념물의 개막식이 1911년 상트페테르부르크에

서 거행되었다. 나는 라리사 하스켈에게서
이 정보를 얻었다.

98 나탈리아 곤차로바(Natalia Goncharova),
〈검은색, 노란색, 붉은색의 고양이들
Cats(rayonnist) Black, Yellow and Rose〉,
1913년 초반. 캔버스에 유채, 84.4×83.8.
뉴욕 구겐하임 미술관. 서명은 밑의 오른쪽
N. Goncharova. 참고문헌: Guggenheim,
1976, no. 61; *Donkey's Tail&Target*, 1913,
도판; Eganbiuri, 1913, p. 11의 도판. 《과
녁》전 출품, 모스크바, Mar. 1913, no. 49;
《곤차로바》전, 모스크바, Aug. 1913, no.
645(Gordon, 1974, vol. 1, 도 1408).

99 미하일 라리오노프(Mikhail Larionov), 〈블
라디미르 타틀린의 초상 *Portrait of
Vladimir Tatlin*〉(1912년 이후). 캔버스에
유채, 89×71.5. 파리, 국립현대미술관. 서
명은 위의 오른쪽. M. Larionov, ML(두 번),
타틀린의 얼굴에 Balda(멍청이; 시릴 문
자). 참고문헌: Musée national d'art
moderne, 1985년 8월 13일 편지. 엑스레이
로 현재 이 그림 아래에 그려진 전 그림을
볼 수 있는데, 이는 1912년 3월 모스크바
《당나귀의 꼬리》전 출품에 전시되었던 것이
다. 〈습작(모자 쓴 남자) *Study(man with
hat)*〉(또는 no. 99, 〈V.E.T.의 초상을 위한
습작 *Study for Portrait of V.E.T.*〉?);
Milner, 1983, 원색 도판 1. 상단 왼쪽에 있
는 서명은 28로 읽히며 이는 1913년의 당시
타틀린의 나이와 연관된다.

100 나탈리아 곤차로바(Natalia Goncharova),
〈녹색과 노란색의 숲 *Yellow and Green
Forest*〉, 1913. 캔버스에 유채, 102.5×85.5.
슈투트가르트, 시립미술관. 서명은 뒷면에
1910. 참고문헌: Stuttgart, 1982, p. 138-
139; Chamot, 1979, 도 31; Hnikova, 1975,

p. 53의 원색 도판. 제1회 《독일 가을미술
전》출품, 베를린, Sept. 1913, no. 151에는
〈풍경 *Landschaft*〉으로 되어 있다(Gordon,
1974, vol. 1, 도 1427).

101 나탈리아 곤차로바(Natalia Goncharova),
〈직조공/베틀+여인 *The Weaver/
Loom+Woman*〉, 1913년 여름. 캔버스에 유
채, 153.5×99. 칼디프, 웨일즈 국립박물관.
참고문헌: Chamot, 1979, 도 29. 《곤차로
바》전 출품, 모스크바, Aug. 1913, no. 765.

102 나탈리아 곤차로바(Natalia Goncharova),
〈미하일 라리오노프의 초상 *Portrait of
Mikhail Larionov*〉, 1913년 여름. 캔버스에
유채, 105×78. 쾰른, 루드비히 박물관. 서
명은 위의 왼쪽 1911. 참고문헌: *Van-
guardia Rusa*, 1985, 원색 도판 25;
Chamot, 1979, 도 28; Eganbiuri, 1913에는
1911년으로 기록(도판 없음). 《곤차로바》전
출품, 모스크바, Aug. 1913, no. 572(?);
《No. 4》전 출품, 모스크바, Mar. 1914, no.
44(Gordon, 1974, vol. 1, 도 1613).

103 나탈리아 곤차로바(Natalia Goncharova),
〈자전거를 타는 사람 *The Cyclist*〉, 1913. 캔
버스에 유채, 78×105. 레닌그라드, 러시아
미술관. 서명은 위의 왼쪽 T. 402, 위의 중
앙 shelk, 위의 오른쪽 shlia(pa), 중앙의 오
른쪽 nit(실크, 모자, 실; 시릴 문자). 참고문
헌: Russian Museum, 1980, no. 1476
(ZhB-1600). 자전거를 탄 사람은 모자가
게, 신사용 잡화점, 거품 나는 맥주잔이 보
이는 술집 창문 앞을 지나간다. 전차 궤도
의 T. 402라는 숫자는 술집 창문에 반사되
고 있다. shl-ia라는 문자들과 자갈 도로 위
에 돌출되어 나온 배수구는 자전거 바퀴와
자전거 타는 사람의 형태의 반복 속에서 움
직임을 강조하는 미래주의적인 연속 동작

과 결합되어 이 그림을 전형적인 입체미래
주의적 그림으로 보이게 한다.

104 카시미르 말레비치(Kazimir Malevich, 1878-1935), 〈목욕하는 사람 The Bather〉 (1910년 겨울-1911). 종이에 구아슈, 105× 69. 암스테르담, 시립미술관. 서명은 밑의 오른쪽 K. Malev(시릴 문자). 참고문헌: Andersen, 1970, no. 8, p. 42의 원색 도판.

105 카시미르 말레비치(Kazimir Malevich), 〈꽃 파는 소녀 Flower Girl〉, 1903(또는 1929년 경). 캔버스에 유채, 80×100. 레닌그라드, 러시아 미술관. 서명은 밑의 오른쪽 K. Malevich 1903(시릴 문자). 참고문헌: Russian Museum, 1980, no. 3463(도 판)(ZhB-1520). Gray의 도판은 바다 부분이 잘렸다. 하늘의 밝은 푸른색의 넓은 부분과 얼굴의 붉은 그림자, 그리고 1930년 말레비치가 이 그림을 선물하였다는 사실은 후자의 연도가 타당함을 보여 준다. 참고문헌: Malewitsch, 1980, p. 67의 원색 도판. 참조: 레닌그라드 개인 소장품 중에서 1930년경의 작품. 도판은 Zhadova, 1982, 원색 도판 4(1904년으로 서명). Gray, 도 105에서 1920년대 말로 작품 연도를 보는 것은 말레비치에 관한 A. 나코프의 곧 출간될 작가론에 근거한 것이다(구두로 확인하였다).

106 카시미르 말레비치(Kazimir Malevich), 〈물지게를 지고 어린아이와 함께 가는 여인 Peasant Woman with Buckets and Child〉, 1912년(초). 캔버스에 유채, 73×73. 암스테르담, 시립미술관. 서명은 밑의 왼쪽 KM. 참고문헌: Andersen, 1970, no. 27, p. 45의 원색 도판. 《현대 회화》 제1회전 출품, 모스크바, Dec. 1912, no. 157에서 〈물지게를 지고 어린아이와 함께 가는 여인〉으로 전시되

었다. 《과녁》전 출품, 모스크바, Mar. 1913, no. 93에서 〈물동이를 든 여인 Woman with Buckets and Child〉?으로 전시되었다. 1912년 초가 아닌 1920년대 후반으로 제작 연도를 보는 것은 곧 출간될 A. 나코프의 말레비치 작가론에 근거한 것이다(구두로 확인하였다).

107 카시미르 말레비치(Kazimir Malevich), 〈수확 Taking in the Rye〉, 1912년(봄). 캔버스에 유채, 72×74.5. 암스테르담, 시립미술관. 참고문헌: Andersen, 1970, no. 28, p. 46의 원색 도판. 《당나귀의 꼬리》전 출품, 모스크바, Mar. 1912, no. 150(?).

108 카시미르 말레비치(Kazimir Malevich), 〈욕실의 발 치료사 Chiropodist at the Baths〉, 1910. 종이에 구아슈, 77.7×103. 암스테르담, 시립미술관. 서명은 밑의 오른쪽 Kazimir Mal(시릴 문자). 참고문헌: Andersen, 1970, no. 3, 도판. 《당나귀의 꼬리》전 출품, 모스크바, Mar. 1912, no. 157.

109 폴 세잔(Paul Cézanne, 1839-1906), 〈카드 놀이 하는 사람들 The Card Players〉, 1890-1892. 캔버스에 유채, 134×181. 파리 메리옹, 바르네 재단. 참조: Apollon, 1910, no. 6, pp. 88-89 사이.

110 카시미르 말레비치(Kazimir Malevich), 〈교회의 시골 아낙들 Peasant Women at Church〉, 1911. 캔버스에 유채, 75×97.5. 암스테르담, 시립미술관. 참고문헌: Andersen, 1970, no. 25, 도판. 1912년 작 〈나무꾼 The Woodcutter〉의 뒷면에 그려져 있다(Gray, 도 112). 《당나귀의 꼬리》전 출품, 모스크바, Mar. 1912, no. 151에서 〈교회 안의 시골 아낙들 Peasant Women in Church. Sketch for a Painting〉 스케치(?)로 전시되었다.

111 카시미르 말레비치(Kazimir Malevich), 〈건초 말리기 *Haymaking*〉(1920년대 말). 캔버스에 유채, 85.8×65.6. 모스크바, 트레탸코프 미술관. 서명은 밑의 오른쪽 K. Malevich motiv 1909(시릴 문자). 참고문헌: Tretyakov, 1984, p. 286(10612)에서는 1909년으로; Douglas, 1978, pp. 306-307에서는 1920년대 후반으로; Malewitsch, 1980, p. 81의 원색 도판. 절대주의 특징인 서명에 'motif'라는 단어의 사용, 그리고 1929년 말레비치가 이를 취했다는 사실 모두는 후자의 연도가 타당함을 제시한다. 안드레이 나코프가 동의(구두로 이야기하였다).

112 카시미르 말레비치(Kazimir Malevich), 〈나무꾼 *The Woodcutter*〉, 1912(가을 경?). 캔버스에 유채, 94×71.5. 암스테르담, 시립미술관. 참고문헌: Andersen, 1970, no. 29, p. 47의 원색 도판. 참고: Gray의 도 110은 이 작품의 뒷면에 그려진 것.

113 카시미르 말레비치(Kazimir Malevich), 〈물동이를 든 여인(역동적인 배열) *Woman with Water Pails(of dynamic decomposition)*〉(1912년 겨울-1913). 캔버스에 유채, 80.3×80.3. 뉴욕, 현대미술관. 참고문헌: MOMA, 1977(2), p. 59, 말레비치, 1978, p. 24의 원색 도판; Andersen, 1970, no. 34은 위에 있는 제목 뒤로 서명 전체가 보인다. 나코프는(1985년 11월 12일 편지에서) Of Dynamic Decomposition 앞에 Prinzip(원리)이라는 단어가 빠졌음을 설득력 있게 제시하고 있다. 《과녁》전 출품, 모스크바, Mar. 1913, no. 94에서는 〈역동적인 배열 *Dinamicheskoe razlozhenie*〉?로 전시; 《청년 연합》전 출품, 페트로그라드, Nov. 1913, no. 61에서는 〈물동이를 든 농부 여인, 초이성 사실주의 *Peasant Woman with Buckets, Transrational Realism (Zaumny realizm)*〉, 1912(?)로 전시되었다.

114 카시미르 말레비치(Kazimir Malevich), 〈폭설 후의 시골 아침 *Morning in the Village after Snowstorm*〉, 1912년(말). 캔버스에 유채, 80.7×80.8. 뉴욕, 솔로몬 R. 구겐하임 미술관. 서명은 밑의 오른쪽 KM. 참고문헌: Guggenheim, 1976, no. 170(원색 도판); *Abstraction*, 1980, no. 304에서는 1913년으로. 《과녁》전 출품, 모스크바, March 1913, no. 90, 《청년 연합》전 출품, 페트로그라드, nov. 1913, no. 64, 〈초이성 사실주의 *Transrational realism(Zaumny realizm)*〉라는 부제 아래 전시되었다, 1912(?).

115 작자 미상. 노스 드빈스크 지방의 농부의 자수, 〈기사와 숙녀 *Cavaliers and Ladies*〉. 수가 놓아진 수건.

116 카시미르 말레비치(Kazimir Malevich), 〈농가 소녀의 머리 *Head of a Peasant Girl*〉, 1913년(상반기). 캔버스에 유채, 80×95. 암스테르담, 시립미술관. 서명은 밑의 왼쪽 K. Malevich(시릴 문자), 밑의 오른쪽 KM. 참고문헌: *Malévitch: Colloque*, 1979, 도 59에서는 1913-1914년으로; Andersen, 1970, no. 33에서는 1912년으로, p. 48의 원색 도판. 《청년 연합》전 출품, 상트페테르부르크, Nov. 1913, no. 62. '초이성 사실주의(Zaumny realizm)'이라는 부제 아래 전시. 1912. 〈새끼 돼지 *Porosiata*〉, Aug. 1913, 도판은 Compton, 1978, 원색 도판 19의 석판화 참조.

117 카시미르 말레비치(Kazimir Malevich), 〈근위병 *The Guardsman*〉, 1913년(가을). 캔버스에 유채, 57×66.5. 암스테르담, 시립미

술관. 서명은 밑의 오른쪽 K Malevich(시릴 문자). 참고문헌: Andersen, 1970, no. 40. 《다이아몬드 잭》전 출품, 모스크바, Feb. 1914, no. 60. A. Nakov는 1913년 가을 제작으로 보았다(구두로 전해들었다).

118 카시미르 말레비치(Kazimir Malevich), ⟨M.V. 마티우신의 초상 *Portrait of M.V. Matiushin*⟩, 1913년 가을. 캔버스에 유채, 106.5×106.5. 모스크바, 트레탸코프 미술관. G. 코스타키스 기증. 참고문헌: *Costakis Collection*, 1981, no. 482, 원색 도판. 《다이아몬드 잭》전 출품, 모스크바, Feb. 1914, no. 56. 또한 상트페테르부르크에서 1913년 12월에도 전시(1985년 11월 12일 A. 나코프가 보낸 편지). 참조: *Malévitch: Colloque*, 1979, 도 62의 드로잉.

119 카시미르 말레비치(Kazimir Malevich), ⟨광고탑 옆의 여인 *Woman at Poster Column*⟩, 1914. 캔버스에 유채와 콜라주, 71×64. 암스테르담, 시립미술관. 서명은 위의 왼쪽 Afrikanskii gr.(azhdanin), 중앙 (n)a(?)kvartira, 중앙 Th venot, 중앙의 오른쪽 razoshelsia bez(?)(아프리카 시민, 누군가의(?) 아파트먼트, ...없이(?) 소외되었다, 시릴 문자). 참고문헌: Andersen, 1970, no. 44, p. 69의 원색 도판. 《전차 궤도 V》전 출품, 페트로그라드, March 1915, no. 11에서 1914년으로 본다. '아프리카 시민'은 피카소를 의미하는 것이 분명해 보이는데, 왜냐하면 그 서명은 이 피카소 식의 전형적인 머리카락 표현 아래에 등장하고 또한 아프리카의 영향을 받은 피카소의 작품들을 말레비치가 슈추킨 컬렉션을 통해 잘 알고 있었기 때문이다. '아파트먼트'는 말레비치의 1914년 작 ⟨모나리자가 있는 구성 *Composition with Mona Lisa*⟩에서 차용한 것이

며, 잘 알려진 이 형상이 서명과 교차되어 나타난다(Andersen, 1970, p. 25의 도판 참조). '분리'는 문자 그대로 찢긴 사진과 그 사진 조각들이 큰 핑크 사각형에 의해 분리된 것을 나타낸 것이나, 분명한 것은 후기 르네상스 환영주의의 오래된 예술 양식에서 결별함을 은유적으로 나타내는 것이라 할 수 있다.

120 파블로 피카소(Pablo Picasso, 1881-1973), ⟨악기 *Musical Instruments*⟩, 1913년 초. 타원형의 캔버스에 석고가루, 톱밥, 유채, 100×81. 레닌그라드, 에르미타주 미술관(S. 슈추킨 컬렉션). 참고문헌: Daix and Rosselet, 1979, no. 577; Barskaya, 1975, 원색 도판 247.

121 카시미르 말레비치(Kazimir Malevich), ⟨모스크바의 영국인 *An Englishman in Moscow*⟩, 1914. 캔버스에 유채, 88×57. 원래는 실제 나무 숟가락이 캔버스에 부착. 암스테르담, 시립미술관. 서명은 위의 오른쪽. Za-tmenie, 중앙 chas-tichnoe, 중앙의 오른쪽 skakovoe obshchestvo(부분일식, 부분적, 경주 협회 또는 경주 트랙; 시릴 문자). 참고문헌: Andersen, 1970, no. 43에서는 1913-1914년으로 기록. p. 67의 원색 도판. 《전차 궤도 V》전 출품, 페트로그라드, Mar. 1915, no. 18에서는 1914년으로 기록. (태양의) '부분일식'이라는 서명은 말레비치의 1914년 작 ⟨모나리자가 있는 구성⟩에서도 등장하는데, 유명한 그림을 흐릿하게 복제한 것은 예술의 오랜 질서를 부분적으로나마 소멸시키겠다는 의도를 명백히 드러내는 것이다. 그러나 이 작품에서는 예술에 관해서라기보다는 사회에 대한 언급으로 여겨진다. 모자를 쓴 영국인과 상류층의 가장 인기 있는 스포츠인 경주는 좌측의,

예수를 상징하는 밝게 빛나는 물고기와 러시아 교회 쪽을 향해 있는 우측의 어둠에 의해 부분적으로 소멸된다. 또한 러시아 기병이 농부의 나무 순가락과 대조된다. 이 그림의 상징에 대한 더 상세한 설명은 Simmons, Nov. 1978, pp. 136-138을 참조.

122 카시미르 말레비치(Kazimir Malevich), 오페라 〈태양을 극복한 승리 *Victory over the Sun*〉의 1막 1장과 2막 5장을 위한 무대 배경, M. 마티우신의 음악, V. 흘레브니코프의 프롤로그, A. 크루체니흐의 대본, 1913년 12월 상트페테르부르크에서 연출. 종이에 연필, 20.1×27.5. 레닌그라드, 연극박물관. 서명은 아래 5 kart(ina), 6(흐릿함) kart.(ina), knadrat, 2 deistv.(ie); 밑의 왼쪽 lkartina(판독할 수 없다)(5장, 2막 1장에서 동일하게 쓰였다; 시릴 문자). 참고문헌: Zhadova, 1982, no. 28; Douglas, 1980(1), 도 8; *Sieg über die Sonne*, 1983, pp. 53-77.

123 카시미르 말레비치(Kazimir Malevich), 〈태양을 극복한 승리 *Victory over the Sun*〉의 1막 2장을 위한 무대 배경, 1913. 종이에 연필, 17.7×22. 레닌그라드, 연극박물관. 서명은 아래 2 kartina zelenaia ichernaia, 1 Dei..(?), N 162(2장 녹색과 검은색, 1막?; 시릴 문자). 참고문헌: Douglas, 1980(1), p. 37에 행위 묘사; Zhadova, 1982, no. 27.

124 카시미르 말레비치(Kazimir Malevich), 〈태양을 극복한 승리 *Victory over the Sun*〉의 2막 6장을 위한 무대 배경, 1913. 종이에 연필, 21×27.5. 레닌그라드, 연극박물관. 서명은 아래 2 deis.(tvie), 6 kar.(tina), dom, N164(?)(2막, 6장, 집; 시릴 문자). 참고문헌: Zhadova, 1982, no. 29; Douglas, 1981, pp. 81-82.

125 카시미르 말레비치(Kazimir Malevich), 〈태양을 극복한 승리 *Victory over the Sun*〉의 12개의 의상 디자인, 1913. 종이에 연필과 구아슈. 좌에서 우, 상에서 하 방향으로 '살찐 남자', '표정을 과장하는 배우' 각각 27.2×21.2; '네로' 27×21.5; '소심한 사람', '늙은이' 각각 27.2×21.2; '새로운 사람'은 26.3×21; '운동선수/코러스' 27×21.5; '악인', '친절한 노동자' 27.2×21.2; '적', 27×21.5; '미래형 실력자', 27.2×21.2. 종이에 연필; '다수와 한 사람/태양을 나르는 사람' 27.2×21.2. 레닌그라드, 연극박물관. 참고문헌: Zhadova, 1982, nos. 32-35; *Art and Revolution*, 1982, nos. 286-287; *Sieg über die Sonne*, 1983, pp. 56-57 이하 원색 도판. S. 자파로바 제공. 참조: Douglas, 1981, p. 85에 따르면 *Malewitsh*, 1980, nos. 47-50의 디자인 삽화들은 1920년대 후반이나 1930년대 초반의 것으로 보인다.

126 카시미르 말레비치 또는 스튜디오(Kazimir Malevich or Studio), 〈검은 사각형 *Black Square*〉(1920년 이후). 캔버스에 유채, 106×106. 레닌그라드, 러시아 미술관. 참고문헌: Andersen, 1970, p. 26의 도판, 1924년 베네치아에서 전시된 것으로 보인다. Marcadé, 1980, p. 21; *Malewitsch*, 1980, no. 16에서는 제작 연도를 1914-1915년으로 보며 서명은 이 뒷면에 K. Malevich 1913으로 되어 있다. A. 나고프는 이 작품과 이후 뒤따르는 두 작품을 1920년대의 자필서명 작품으로 본다(구두로 논의했다).

127 카시미르 말레비치 또는 스튜디오(Kazimir Malevich or Studio), 〈검은 원 *Black Circle*〉(1920년 이후). 캔버스에 유채, 106×106. 레닌그라드, 러시아 미술관. 참고문헌:

Andersen, 1970, p. 27의 도판. 1924년 베네치아에서 전시된 것으로 추정된다. *Art and Revolution*, 1982, no. 289에서는 1915년으로 되어 있다. *Malewitsch*, 1980, no. 17에서는 1914-1915으로 기록하며 뒷면에 K. Malevich 서명.

128 카시미르 말레비치 또는 스튜디오(Kazimir Malevich or Studio), 〈검은 십자형 *Black Cross*〉(1920년 이후). 캔버스에 유채, 106.5 × 106.5. 레닌그라드, 러시아 미술관. 참고문헌: Andersen, 1970, p. 27의 도판, 1924년 베네치아에서 전시된 것으로 추정된다. *Malewitsch*, 1980, no. 18에서는 1914-1915년으로 보고 뒷면에 K. Malevich 1913, Suprematism이라는 서명이 있다.

129 카시미르 말레비치(Kazimir Malevich), 〈절대주의 구성: 붉은 사각형과 검은 사각형 *Suprematist Composition: Red Square and Black Square*〉(1915). 캔버스에 유채, 71.1 × 44.5. 뉴욕, 현대미술관. 참고문헌: MOMA, 1977(2), p. 59에서는 1914 또는 1915년경으로 추정. *Malévitch*, 1980, p. 30에서는 1915년으로 기록. 《0.10. 마지막 미래주의 전시》출품, 페트로그라드, Dec. 1915.

130 카시미르 말레비치(Kazimir Malevich), 〈절대주의 구성: 나는 비행기 *Suprematist Composition: Airplane Flying*〉, 1914 (1915). 캔버스에 유채, 58.1×48.4. 뉴욕, 현대미술관. 참고문헌: MOMA, 1977(2), p. 59에서는 1914년. MOMA, 1984, 원색 도판 148. *Malévitch: Colloque*, 1979, 도 84에서는 1915년으로 본다. 캔버스의 뒷면에 1914라고 표기되어 있다. 《0.10. 마지막 미래주의 전시》출품, 페트로그라드, Dec. 1915.

131 카시미르 말레비치(Kazimir Malevich), 〈절대주의 No. 50 *Supremus No. 50*〉, 1915. 캔버스에 유채, 97×66. 암스테르담, 시립미술관. 참고문헌: Andersen, 1970, no. 56, p. 70의 원색 도판에서는 수직 구성으로 보았다. A. 나코프에 따르면 이 경우 수평 전시가 타당하다(1985년 11월 12일자 편지).

132 카시미르 말레비치(Kazimir Malevich), 〈건축 중인 집 *House under Construction*〉, 1915-1916. 캔버스에 유채, 96×44.2. 캔베라, 오스트레일리아 국립미술관. 참고문헌: Andersen, 1970, no. 59. 제16회 《국가전》 출품, 모스크바, 1919-1920.

133 카시미르 말레비치(Kazimir Malevich), 〈절대주의 구성 *Suprematist Composition*〉, 1916-1917(?), 캔버스에 유채, 97.8×66.4. 뉴욕, 현대미술관. 참고문헌: MOMA, 1977(2), p. 59; *Malévitch: Colloque*, 1979, 도 94는 1917년으로 명기.

134 카시미르 말레비치(Kazimir Malevich), 〈역동적 절대주의-절대주의 No. 56 *Dynamic Suprematism(Supremus No. 56)*〉, 1916. 캔버스에 유채, 80×71.5. 레닌그라드, 러시아 미술관. 서명은 밑의 오른쪽 1936(붉은색으로), 뒷면에 Supremus No 56 K. Malevich Moskva 1916 g.(시릴 문자). 참고문헌: Russian Museum, 1980, no. 4370(ZhB-1421). 참조: Zhadova, 1982, no. 55에서는 *Dynamische Farben Komposition*, 1917(?)로 기록되었으며; *Paris-Moscou*, 1979, p. 157의 도판에서는 *Supremus N56*, 1916으로; *Malewitsch*, 1980, 원색 도판 14에서는 *Dynamic. Color Composition*, 1915; *Moscow-Paris*, 1981, vol. 2(페이지 없음) 도판에서는 *Suprematism*, 1936(작가의 1916년 구성의 반복)으로 기록하고 있다.

이 그림은 다음 작품인 Gray, 도 135와 종종 혼동된다. 나는 뒤에 있는 서명을 보지 못했으나 러시아 미술관의 소련 회화 담당 큐레이터는 서명이 있다는 것과 그림과 제목이 동일한 것임을 확인해 주었다. 1936은 미술관 입수 번호로 간주된다. 러시아 미술관의 기록에 따르면 이 그림은 1920년 컬렉션에 들어왔다.

135 카시미르 말레비치(Kazimir Malevich), 〈절대주의. 노랑과 검정 Suprematism. Yellow and Black〉, 1916. 캔버스에 유채, 79.5×70.5. 레닌그라드, 러시아 미술관(ZhB-1687). 서명은 뒷면 K.M. Sup. (No. 58)(불분명함), 182. 러시아 미술관의 소련 회화 담당 큐레이터가 정보 제공. 참고문헌: Russische und Soujetische Kunst, 1984, p. 103(오른쪽)의 원색 도판에서는 1914-1916; Art and Revolution, 1982, no. 288에서는 〈역동적 구성, 노랑과 검정(절대주의) Dynamic Composition Yellow and Black (Suprematism)〉, ZhB-1421로 잘못 확인되었다. Malewitsch, 1980, 도 20에서는 〈절대주의 회화. 노랑과 검정 Suprematist Painting. Yellow and Black〉, 1916으로 표기.

136 카시미르 말레비치(Kazimir Malevich), 〈절대주의 No. 18 Supremus No. 18〉, 1916-1917. 종이에 연필, 12×12.7. 런던, 에릭 에스토리크 컬렉션. 참조: Zhadova, 1982, no. 81(왼쪽), 석판화, 1920.

137 카시미르 말레비치(Kazimir Malevich), 〈미래의 혹성. 지구 거주자를 위한 집 Future 'Plantis'. Homes for Earth Dwellers〉, 1924. 종이에 연필, 39×29.5. 암스테르담, 시립미술관. 참고문헌: Andersen, 1970, no. 84에서는 서명을 번역하였다. Malévitch: Colloque,

1979, 도 146; Chan-Magomedow, 1983, 도 1006. 참조: Art and Revolution, 1982, no. 294에서는 다른 서명들과 1920년으로 표기.

138 카시미르 말레비치(Kazimir Malevich), 〈건축적 형태: 알파 Architecton: Alpha〉, 1923. 석고, 33×37×84.5. 파리, 국립현대미술관. 참고문헌: Malevitch, 1980, no. 1, 복원(한 개의 원본, 99개의 복원된 부분). 『데 스테일 De Stijl』 수록, 1927, nos. 79-84, p. 561. 전시는 레닌그라드, 1926(카탈로그 없이 전시).

139 카시미르 말레비치(Kazimir Malevich), 〈건축적 형태: 고타 Architecton: Gota〉, 1923(?). 석고, 85.2×48×58. 파리, 국립현대미술관. 참고문헌: Malévitch, 1980, no. 3. 재구축(187개의 원본, 56개의 복원된 부분).

140 카시미르 말레비치(Kazimir Malevich), 〈역동적인 절대주의(절대주의 No. 57) Dynamic Suprematism(Supremus No. 57)〉, 1916년경. 캔버스에 유채, 80.2×80.3. 런던, 테이트 미술관. 서명은 뒷면 Supremus/N 57, Kazimir Malevich/Moskva/1916(시릴 문자). 참고문헌: Tate, 1981, pp. 471-472.

141 블라디미르 타틀린(Vladimir Tatlin), 글린카의 오페라 〈차르를 위한 삶 A Life for the Tsar〉에서 2막 '지기스문트 왕의 옥좌가 있는 방'을 위한 무대 디자인, 1913(사용되지 않음). 판지에 풀을 덧칠한 채색, 연필, 구아슈, 55.5×93.2. 모스크바, 트레탸코프 미술관. 서명은 밑의 오른쪽 TL. 1913g.(시릴 문자). 참고문헌: Tretyakov, 1984, p. 460(4320)에서는 〈무도회 Ball〉로, Zsadova (1984), no. VIII/6, 원색 도판 138에서는

〈지기스문트 왕의 옥좌가 있는 방〉으로 되어 있다. 참조: *Costakis Collection*, no. 1103. 《예술세계》전 출품, 모스크바, Dec. (?) 1913, no. 442(무도회).

142 블라디미르 타틀린(Vladimir Tatlin), 글린카의 오페라 〈차르를 위한 삶 *A Life for the Tsar*〉에서 4막 '숲'을 위한 무대 디자인, 1913(사용되지 않음). 판지에 풀을 덧칠한 채색, 54.5×95.5. 모스크바, 트레탸코프 미술관. 서명은 밑의 오른쪽 TL.913(시릴 문자). 참고문헌: Tretyakov, 1984, p. 461(9299); Zsadova(1984), no. VIII/7, 원색 도판 139. 《예술세계》전 출품, 모스크바, Dec.(?) 1913, no. 441; 제1회 《러시아 미술전시회》, Berlin, Oct 1922, no. 507.

143 작자 미상, 노브고로드 화파(?), 〈십자가에서 내리심 *Descent from the Cross*〉, 15세기 후반. 성상화 패널. 템페라, 91×62. 모스크바, 트레탸코프 미술관. 참고문헌: Tretyakov, 1963, vol. 1, no. 107(12040); Lazarev, 1983, pp. 245-246, 원색 도판 66에서는 노브고로드와 모스크바의 회화 전통에 모두에 대해 알고 있는 화가에 의한 것으로 본다. 당시 오스트로우코프 컬렉션에 있던 이 성상화는 1913년 모스크바에서 전시되었는데, 이때 타틀린이 이 작품을 보았던 것 같다.

144 블라디미르 타틀린(Vladimir Tatlin), 〈누드 *Nude*〉, 1913. 캔버스에 유채, 143×108. 모스크바, 트레탸코프 미술관. 서명은 밑의 왼쪽 Tatlin 913(시릴 문자). 참고문헌: Tretyakov, 1984, p. 461(17332); Zsadova (1984), no. 1/21; 화가의 선물, 1934; *Paris-Moscou*, 1979, p. 107에 실린 삽화와 Zsadova, 원색 도판 79의 삽화는 Gray가 제시한 그림과 몇몇 부분이 다르다.

145 카시미르 말레비치(Kazimir Malevich), 〈절대주의 회화/흰 바탕 위에 노란색 사변형 *Suprematist Painting/Yellow Parallelogram on White Ground*〉, 1917-1918. 캔버스에 유채, 106×70.5. 암스테르담, 시립미술관. 참고문헌: Andersen, 1970, no. 65, p. 77의 원색 도판; Zhadova, 1982, no. 60; *Malévitch: Colloque*, 1979, 도 95.

146 블라디미르 타틀린(Vladimir Tatlin), V. 흘레브니코프의 극시 〈잔-게시 *Zangezi*〉를 위한 무대 모형, 타틀린의 연출, 페트로그라드, 1923. 나무, 철사 등, 소재 불명. 참고문헌: Zsadova(1984), no. VIII/36; Milner, 1983, 도 194. 시 20에 부합하는 것; Lodder, 1983, p. 208 이하와 도 7.3; *Russkoe Iskusstvo* 수록, 1923, no. 1.

147 블라디미르 타틀린(Vladimir Tatlin), V. 흘레브니코프의 극시 〈잔-게시 *Zangezi*〉에서 '웃는 자'를 위한 의상, 타틀린에 의한 연출, 페트로그라드, 1923. 종이가 부착된 판지에 목탄, 55.2×37.2. 모스크바, 바흐루신 미술관. 서명은 위의 왼쪽 Zangezi, Cmekh(웃는자; 시릴 문자), 밑의 왼쪽 예술문화연구소의 날인. 참고문헌: Zsadova (1984), no. VIII/37; *Art and Revolution*, 1982, no. 190, 원색 도판; Milner, 1983, 도 196.

148 블라디미르 타틀린(Vladimir Tatlin), A. 오스트로프스키의 극 〈17세기의 희극 배우 *Comic Actor of the 17th century*〉를 위한 무대 모형, 모스크바 예술극장 II, 1935. 소재 불명. 참고문헌: Milner, 1983, 도 248. 참조: *Tatlin*, 1977, nos. 50-57, 의상 디자인; Zsadova(1984), VIII/39-40.

149 블라디미르 타틀린(Vladimir Tatlin), A. 오스트로프스키의 극 〈17세기의 희극 배우

Comic Actor of the 17th century〉를 위한 무대 모형, 모스크바 예술극장 II, 1935. 소재 불명. 참고문헌: Milner, 1983, 도 247.

150 블라디미르 타틀린(Vladimir Tatlin), 〈병: 회화적 부조 *The Bottle: Painterly Relief*〉, 1913년 말경. 벽지, 나무, 금속, 유리. 소재 불명. 참고문헌: Zsadova(1984), no. IV/1; Lodder, 1983, 도 1.1와 p. 8에서는 타틀린의 첫 번째 부조로 실렸다.

151 블라디미르 타틀린(Vladimir Tatlin), 〈회화적 부조 *Painterly Relief*〉(1914), 나무와 그 외 다른 재료들. 소재 불명. 참고문헌: Zsadova(1984), no. IV/3에서 1913-1914년; *Tatlin*, 1968, p. 35의 도판에서 1914년으로 기록; Lodder, 1983, 도 1.10. 《회화적 부조의 첫 번째 전시》 출품, 모스크바, May 1914(카탈로그 없이 전시), 《0.10. 마지막 미래주의 전시》 출품, 페트로그라드, Dec. 1915. *Tatlin* 수록, 1915, p. 2에서는 1913-1914년으로 보았다.

152 블라디미르 타틀린(Vladimir Tatlin), 〈회화적 부조 *Painterly Relief*〉(1914). 나무와 그 외 다른 재료들. 소재 불명. 참고문헌: Zsadova(1984), no. IV/4에서는 1913-1914년으로; *Tatlin*, 1968-. p. 35의 도판에서는 1914년으로 되어 있다; Lodder, 1983, 도 1.11. 《회화적 부조의 첫 번째 전시》 출품, 모스크바, May 1914(카탈로그 없음), 《0.10. 마지막 미래주의 전시》 출품, 페트로그라드, Dec. 1915. *Tatlin* 수록, 1915, p. 2에서는 1913-1914년으로 기록

153 작자 미상, 〈부조 *Relief*〉, 1918-1919(?). 나무, 유리, 양철 깡통(?). 소재 불명. 참고문헌: Zsadova(1984), no. IV/16에서는 1915-1920년경에 제작된 타틀린의 작품으로 본다. *Tatlin*, 1968, p. 39에서는 타틀린

의 것이 아닌 것으로 본다. Nakov의 1985년 12월 17일 편지는 말레비치의 구성의 영향을 받아 1918년 겨울-1919년경 스보마스에 있는 말레비치의 제자가 제작한 것으로 본다. 이에 대한 더 상세한 설명은 곧 출간될 Nakov의 말레비치 작가론에 실릴 것이다.

154 블라디미르 타틀린(Vladimir Tatlin) , 〈회화 부조: 재료의 선택 *Painterly Relief: Selection of Materials*〉, 1914. 철, 회반죽, 유리, 아스팔트. 파괴되었을 것으로 추정된다. 참고문헌: Zsadova(1984), no. IV/5a; Lodder, 1983, 도 1.12. 《전차 궤도 V》전 출품, 페트로그라드, Mar. 1915. 《전차 궤도 V》의 리뷰에는 〈회화 부조 *Painterly Relief*〉로 실렸다. Berninger, 1972, p. 39를 참조; Nakov, 1984, p. 7의 도판에서는 〈정적인 복합 구조 *Composition synth tico-statique*〉로 기록.

155 블라디미르 타틀린(Vladimir Tatlin), 〈판지 No. 1 *Board No. 1*〉, 1917. 판지 위에 템페라와 금박, 100×57. 모스크바, 트레탸코프 미술관. 서명은 Staro-Basman(오래된 바스마나야 거리: 시릴 문자). 참고문헌: Tretyakov, 1984, p. 461(11937)에서는 1916년으로 기록; Zsadova(1984), no. IV/8, 원색 도판 104에서는 1917년으로 기록; Lodder, 1983, p. 10, 도 1.4에서는 1917년으로 기록. 참조: 〈판지 No. 1을 위한 습작 *Study for No. 1*〉, 1917, MOMA, 1984, 원색 도판 445.

156 블라디미르 타틀린(Vladimir Tatlin), 〈재료의 선택: 반부조 *Selection of Materials: Counter-Relief*〉, 1917. 전기 도금한 철, 자단, 소나무, 100×64. 참고문헌: Zsadova (1984), no. IV/10, 도 109; Zsadova no. IV/9, 도 110의 미완성 작(Tretyakov, 1984,

p. 461(10982)). 주 201 참조: Lodder, 1983. 도 1.8은 작품 소재지를 트레탸코프로 보았다.

157 카시미르 말레비치(Kazimir Malevich), 〈칼 가는 사람: 반짝이는 것의 원리 The Knifegrinder: Principle of Glittering〉, 1913년(초). 캔버스에 유채, 79.5×79.5. 뉴 헤이븐, 예일 대학미술관. 서명은 밑의 오른쪽 K.M. 참고문헌: Societé Anonyme, 1984, no. 443. 《과녁》전 출품, 모스크바, Mar. 1913, no. 95; 《청년 연합》전 출품, 페트로그라드, Nov. 1913, no. 66에서는 〈초이성적 사실주의 Transrational Realism (Zaumny realizm)〉, 1912.

158 블라디미르 타틀린(Vladimir Tatlin), 〈복합 반부조 Corner counter-relief〉, 1915. 철, 알루미늄, 뇌관. 파괴된 것으로 추정된다. 참고문헌: Zsadova(1984), no. IV/13a; Tatlin, 1968, p. 42.

159 블라디미르 타틀린(Vladimir Tatlin), 글라이더 모형 〈레타틀린 Letatlin〉, 1929-1932. 타틀린이 제작한 세 가지 모형 중 하나. 나무, 코르크, 실크 노끈, 가죽, 고래뼈 등. 모스크바 소련 작가 클럽 강당의 전시 사진. 1932. 참고문헌: Zsadova(1984), no. VI/5l. 참조: 모니노, 주코프스키 비행항공박물관에서 복원된 모형. 날개 길이 8m, 길이 5m, Zsadova, no. VI/6.

160 블라디미르 타틀린(Vladimir Tatlin), 〈중앙 부조 Central Relief〉, 1914-1915년경. 소실. 참고문헌: Milner, 1983, 도 121, 사각판과 팔레트를 포함한 복합 재료와 철; Zsadova(1984), no. X/1, 복원 1966-1970.

161 류보프 포포바(Liubov Popova, 1889-1924), 〈사람+공기+공간(앉아 있는 인물) Man+Air+Space(Seated Figure)〉, 1915년경. 캔버스에 유채, 125×107. 레닌그라드, 러시아 미술관. 참고문헌: Russian Museum, 1980, no. 4188(ZhB-1324) 도판. 참조: 〈앉아 있는 인물 Seated Figure〉, 1914-1915, Costakis Collection, no. 801. 쾰른, 루드비히 미술관; 〈앉아 있는 인물 Seated Figure〉, 1913(?), From Painting to Design, 1981, p. 198의 도판, 이것은 L' Avant-garde au feminin, 1983, no. 106에 실려 있다(p. 37의 삽화는 상하가 뒤바뀌어 있는데 이것은 루드비히 본인지 전시되었던 그림은 아니다).

162 파벨 필로노프(Pavel Filonov, 1883-1941), 〈남자와 여자 Man and Woman〉, 1912-1918. 종이에 수채, 31×23.5. 레닌그라드, 러시아 미술관. 참고문헌: Misler and Bowlt, 1984, 원색 도판 VIII과 Bowlt가 보낸 1985년 8월 12일자 편지.

163 파벨 필로노프(Pavel Filonov), 〈무제(사람들-물고기들) Untitled(People-Fishes)〉, 1912-1915. 종이에 수채, 25.5×39.5. 쾰른, 루드비히 미술관. 참고문헌: Vanguardia Rusa, 1985, no. 18, p. 51의 원색 도판; Misler and Bowlt, 1984, 원색 도판 VIII.

164 류보프 포포바(Liubov Popova), 〈이탈리아 정물-대포와 바이올린 Italian Still Life(Cannon and Violin)〉, 1914. 종이에 유채, 석고, 신문 콜라주, 62.2×48.6. 모스크바, 트레탸코프 미술관. 서명은 DES CANONS; LAC; ITALI; LEP. 참고문헌: Tretyakov, 1984, p. 368(9365); Russian Women-Artists, 1979, p. 198. 제1회 《러시아 미술전》 출품, 베를린, 1922, no. 153에서는 〈바이올린〉으로 되어 있다. 서명은 ITALI와 LAC(이탈리아 미래주의 신문 Lacerba라는 축약어), 그리고 대포와 바이

올린의 어울리지 않는 결합은 이탈리아 미래주의에 대한 경의를 표하는 것이다.

165 류보프 포포바(Liubov Popova), 〈구성적 회화 *Painterly Architectonics*〉, 1917. 캔버스에 유채, 80×98. 서명은 뒷면 Zhivopisnaia arkhitektonika(구축적 회화). 뉴욕, 현대미술관. 참고문헌: MOMA, 1977(1), p. 131의 도판은 〈구성적 회화 *Architectonic Painting*〉로 실음. '구성적 회화'라는 용어는 1916년 11월 모스크바에서 있었던 《다이아몬드 잭》전에서 포포바에 의해 처음 사용되었다.

166 마르크 샤갈(Marc Chagall, 1887-1985), 〈묘지의 입구 *The Gates of the Cemetery*〉, 1917. 캔버스에 유채, 87×68.6. 파리, 개인 소장. 서명은 밑의 오른쪽 Chagall 1917. 참고문헌: *Chagall*, 1985, no. 55, p. 93의 원색 도판. 에스겔서의 문구(xxxvii, 12-14)가 문에 쓰여 있다.

167 엘 리시츠키(El Lissitzky)(라자 리시츠키 Lazar Lisitsky, 1890-1941), 『염소 아이 *Chad Gadya*』를 위한 삽화. '학가다 Haggadah' 중에서 '아버지가 한 마리 작은 염소를 2주짐을 주고 샀다'는 구절. 1919년경. 종이에 수채, 22.9×27.9. 서명은 이디시 언어로 아치 부분에 시구절로 되어 있다. 밑의 오른쪽에는 아람 말로, 위의 왼쪽 모퉁이에 히브리 문자로 되어 있다. 런던의 에릭 에스토릭 컬렉션. 키예프에서 1919년 출간된 〈염소 아이〉의 11개 석판 삽화와 양식적인 면에서 유사. 다른 열 장면은 Abramsky, 1966, pp. 184-185를 참조. 1917년에서 1923년까지 제작된 4개의 다른 작품들은 Bimholz, 1973(1), p. 25 이하와 도판 15-22를 참조. 이 장면은 알려진 완성본들 어디에도 속하지 않는다.

168 마르크 샤갈(Marc Chagall), 카메르니, 국립 유태인극장 벽화, 모스크바, 1920-1921. 아래: 유태인극장으로 들어온다(위 부분 잘림). 위: 결혼 테이블. 모스크바, 트레탸코프 미술관에 있는 두 유화 작품의 사진이 여기서는 결합되어 나타났다. 참고문헌: Meyer, 1963, p. 296, pp. 284-285의 도판. 참조: *Chagall*, 1985, no. 63; Kampf, 1978, p. 73; Frost, 1981, pp. 94-96.

169 엘 리시츠키(El Lissitzky), 〈프룬 99 *Proun 99*〉, 1923-1925년경. 나무에 수용성과 금속성 물감, 129×99.1. 뉴 헤이븐, 예일 대학미술관. 참고문헌: *Societé Anonyme*, 1984, no. 437.

170 이반 푸니(Ivan Puni, 일명 Jean Pougny, 1894-1956), 〈접시-부조(테이블 위의 접시) *Plate-Relief(Plate on Table)*〉, 1919. 나무 위에 도자기 접시 콜라주, 33×61.1×4.8. 슈투트가르트, 시립미술관. 참고문헌: Stuttgart, 1982, pp. 267-268, 도판, 하단 오른쪽의 접시와 함께; Berninger, 1972, no. 114, p. 118의 원색 도판. 《예술 작품의 첫 번째 자유대중전시》출품, 페트로그라드, 1919.

171 이반 푸니(Ivan Puni), 〈절대주의 구성 *Suprematist Construction*〉, 1915. 패널 위에 채색한 나무, 금속, 판지, 70×48×12.4(모형과 드로잉을 따라 원본의 재료들로 1950년대 다시 만들었다). 워싱턴 D.C. 국립미술관. 참고문헌: Berninger, 1972, no. 110, p. 198의 도판; *Tatlin's Dream*, 1973, no. 67, 원색 도판.

172 나데주다 우달초바(Nadezhda Udaltsova, 1886-1961), 〈피아노 앞에 앉아서 *At the piano*〉, 1915. 캔버스에 유채, 107×89. 뉴 헤이븐 예일 대학미술관. 서명은 Bach, A.

Skr.(A. 스크리아빈; 시릴 문자). 참고문헌: *Societé Anonyme*, 1984, no. 695, 원색 도판 48. 《0.10. 마지막 미래주의 전시》 출품, 페트로그라드, Dec. 1915, no. 145, 음악(?); 제1회 《러시아 미술전시회》 출품, 베를린, Oct. 1922, no. 235.

173 류보프 포포바(Liubov Popova), 〈여행자 *The Traveller*〉, 1915. 캔버스에 유채, 142× 105.5. 파사데나, 노턴 사이먼 미술 재단. 서명은 중앙의 왼쪽 zhurnaly, gaz(eta), 밑의 오른쪽 II kl., shlap(잡지, 신문, 이등석, 모자의; 시릴 문자), 위의 왼쪽 OR(시릴 문자). 참고문헌: *Norton Simon*, 1972, no. 50. 참조: *Travelling Woman*, 1915; *Costakis Collection*, 1981, no. 808. 초록 우산과 노란 목걸이, 모자 박스를 들고 있는 여성은 2등석으로 여행하기에는 너무 고상하게 보이기 때문에 아마도 다른 기차가 반사된 것으로 보인다.

174 올가 로자노바(Olga Rozanova, 1886 - 1918), 〈메트로놈 *Metronome*〉, 1915. 캔버스에 유채, 46×33. 모스크바, 트레탸코프 미술관. 서명은 (시계방향) Fra(nce), Amerique, Belgique, Hollande, Angleterr(a); 중앙 Paris; 중앙의 위 andante; 중앙의 왼쪽 190과 presto. 참고문헌: Tretyakov, 1984, p. 399(11943). 《다이아몬드 잭》전 출품, 모스크바, Nov. 1916, no. 262 또는 263. 파리는 예술계의 중심에 있다. 190이라는 숫자는 메트로놈의 빠르기를 말해 주는데, 메트로놈의 수직 막대는 잠시 Ame과 rique라는 글자들 사이에 정지해 있는 듯이 보인다.

175 류보프 포포바(Liubov Popova), 〈바이올린 *The Violin*〉, 1915. 캔버스에 유채, 88.5× 70.5. 모스크바, 트레탸코프 미술관. 서명은

Prog conce(콘서트 프로그램). 참고문헌: Tretyakov, 1984, p. 369(11939). 《전차 궤도 V》전 출품, 페트로그라드, Feb. 1915, no. 46(?).

176 알렉산드라 엑스테르(Alexandra Exter, 1882-1949), 〈베네치아 *Venice*〉, 1915. 캔버스에 유채. 개인 소장. 제1회 《러시아 미술전시회》, 베를린, Oct. 1922, no. 33.

177 알렉산드라 엑스테르(Alexandra Exter), 〈도시 풍경 *Cityscape*〉, 1915. 캔버스에 유채, 88.5×70.5. 볼로그다, 지역미술관. 참고문헌: *Paris-Moscou*, 1979, p. 524. 제1회 《러시아 미술전시회》 출품, 베를린, Oct. 1922, no. 32, *Stadt*(?).

178 류보프 포포바(Liubov Popova), 〈용적 측정과 공간적 부조 *Volumetric and Spatial Relief*〉, 1915. 소재 불명. 서명은 36 15. 참고문헌: *Avant-garde in Russia*, 1980, p. 43, 도 5, 주 2; *Costakis Collection*, 1981, no. 943, 1924년 최후의 설치 사진. 15는 날짜를 뜻하는 것으로 보인다.

179 류보프 포포바(Liubov Popova), 〈구성적 회화 *Painterly Architectonics*〉, 1917년경, 캔버스에 유채. 소재 불명.

180 이반 클리운(Ivan Kliun, 1873-1943), 〈절대주의 *Suprematism*〉, 1916년경. 캔버스에 유채, 89×71. 모스크바, 트레탸코프 미술관. 참고문헌: Tretyakov, 1984, p. 210 (11935)에는 뒤집혀서 실렸다. *Paris - Moscou*, 1979, p. 156의 원색 도판에서는 폭보다 길이가 더 길게 나와 있지만 S. Dzhafarova에 따르면 상하가 뒤집힌 것이다(구두로 논의했다). 이 작품은 관람이 불가능하다.

181 올가 로자노바(Olga Rozanova), 〈추상 구성 *Non-objective Composition*〉, 1916년경.

캔버스에 유채(?), 78×53(?). 소재 불명. 참고문헌: Zhadova, 1982, 도 99에서는 레닌그라드, 러시아 미술관에 있는 것으로 기록. 또한 도판은 Gray와 비교해 봤을 때 상하가 뒤집혀 있다. 내가 1982년과 1985년 러시아 미술관을 방문했을 때 들은 직원 말에 따르면 이 작품은 미술관 소장품이 아니다. 참조: Lot 52, Sotheby's, 12 April 1972는 Gray, 도 181을 위한 예비 드로잉으로 보이는 것으로 이는 또한 Gray에서 그랬듯이 뒷면에 있는 서명에 기초한 것이다.

182 바실리 칸딘스키(Vassily Kandinsky, 1866-1944), 〈구성 VI Composition VI〉, 1913. 캔버스에 유채, 195×300. 레닌그라드, 에르미타주 미술관. 서명은 밑의 오른쪽 Kandinsky 1913. 참고문헌: Roethel, 1982, vol. 1, no. 464. 제1회 《독일 가을미술전》 출품, 베를린, Sept. 1913, no. 181(Gordon, 1974, vol. 1, 도 1432). Der Sturm Album 수록, 1913. 도판 XXXV.

183 바실리 칸딘스키(Vassily Kandinsky), 〈흰색의 배경(구성 no. 224) White Background (Composition no. 224)〉, 1920. 캔버스에 유채, 95×138. 레닌그라드, 러시아 미술관. 서명은 밑의 왼쪽 K 20, 서명은 뒤 K(no. 224)1920. 참고문헌: Russian Museum, 1980, no. 2059(ZhB-1610); Roethel, 1984, vol. II, no. 665(Auf Weiss I).

184 바실리 칸딘스키(Vassily Kandinsky), 〈노란색의 반주부 Yellow Accompaniment〉, 1924. 캔버스에 유채, 99.2×97.4. 뉴욕, 구겐하임 미술관. 서명은 밑의 왼쪽 K/24. 참고문헌: Guggenheim, 1976, no. 106; Roethel, 1984, vol. II, no. 712.

185 알렉산더 로드첸코(Alexander Rodchenko, 1891-1956), 〈구성 '춤' (무회) Composition 'Dance' (The Dancer)〉, 1915. 캔버스에 유채, 144×91. 모스크바, 로드첸코 기록보관소. 참고문헌: Rodtschenko, 1982, no. 10, p. 119의 도판. 《5년간의 작품》전 출품, 1918에서는 〈구성 '춤' Composition 'Dance'〉으로 전시. 로드첸코의 작업실에 걸린 작품은 Rodchenko, 1979, p. 25를 참조.

186 알렉산더 로드첸코(Alexander Rodchenko), 〈컴파스와 자의 드로잉 Compass and Ruler Drawing〉, 1914-1915(?). 소재 불명. 서명은 밑의 오른쪽 Rodchenko(시릴 문자).

187 알렉산더 로드첸코(Alexander Rodchenko), 〈컴파스와 자의 드로잉 Compass and Ruler Drawing〉, 1915. 종이에 잉크, 25.5×21. 모스크바, 로드첸코 기록보관소. 서명은 밑의 오른쪽 Rodchenko 15(시릴 문자). 참고문헌: Rodcenko e Stepanova, 1984, 도 15; Rodtschenko, 1982, no. 18, p. 120의 도판; Karginov, 1979, 도판 12; Rodchenko, 1979, p. 33, no. 6. 《가게》전 출품, 모스크바, Mar. 1916. Gray에서는 서명을 볼 수 없다.

188 알렉산더 로드첸코(Alexander Rodchenko), 〈구성 Composition〉, 1919. 종이에 구아슈, 31.1×22.9. 뉴욕, 현대미술관. 서명은 밑의 왼쪽 Rodchenko 19(시릴 문자). 참고문헌: MOMA, 1977(1), p. 130의 도판, 작가 기증. 참고: Karginov, 1979, 원색 도판 39에는 1920년 유화로 제작된 그림이 실려 있다.

189 알렉산더 로드첸코(Alexander Rodchenko), 〈추상화. 구성 56(76). 질감 처리를 통한 표면 변화 Non-objective Painting. Composition 56(76). Izmenenie ploskoste

ee fakturnoi obrabotkoi〉, 1918년 하반기. 캔버스에 유채, 88.5×70.5. 모스크바, 트레탸코프 미술관. 서명은 뒷면에 스텐실로 Rodchenko 1917(시릴 문자). 참고문헌: 모스크바에서 A. 라브렌티예프가 보낸 1985년 10월 31일자 편지; Tretyakov, 1984, p. 398(11969)에는 1917년으로 기록; Rodtschenko, 1982, no. 21, p. 129의 원색 도판에서는 Zwei Kreise(1917)로 되어 있고 회색과 황토색을 보여 준다. 이 작품은 관람이 불가능하다. 1917년 제작으로 볼 수 있는 이와 유사한 그림은 하나도 없고 이 작품은 1918년 하반기의 다른 그림들과 유사하다. 이 기간에 관한 논의는 Karginov, 1979, p. 28 참조.

190 알렉산더 로드첸코(Alexander Rod-chenko), 〈선의 구성 Line Composition〉, 1920. 종이에 색잉크, 32.4×19.7. 뉴욕, 현대미술관. 서명은 밑의 오른쪽 Rodchenko, 1920(시릴 문자). 참고문헌: MOMA, 1977(2), p. 81; Rodtschenko, 1982, no. 76, p. 162의 도판.

191 알렉산더 로드첸코(Alexander Rod-chenko), 〈검은 바탕 위에 구성, No. 106 Construction on a Black Ground, No. 106〉, 1920. 캔버스에 유채, 102×70. 모스크바, 로드첸코 기록보관소. 참고문헌: Gassner, 1984, 도 38; Rodcenko e Stepanova, 1984, 원색 도판 5; Rodt-schenko, 1982, no. 75, p. 165의 원색 도판.

192 알렉산더 로드첸코(Alexander Rod-chenko), 〈구성 Composition〉, 1918. 종이에 템페라, 32×27.5. 소재 불명. 서명은 밑의 왼쪽 A. Rodchehko 1918 g.(시릴 문자). 참고문헌: Karginov, 1979, 원색 도판 23.

193 알렉산더 로드첸코(Alexander Rod-

chenko), 〈구성 Composition〉, 1918. 종이에 구아슈, 33×16.2. 뉴욕, 현대미술관. 서명은 밑의 왼쪽 A. Rodchenko. 1918 g.(시릴 문자). 참고문헌: MOMA, 1877(1), p. 130의 도판, 작가 기증.

194 알렉산더 로드첸코(Alexander Rod-chenko), 〈추상 구성 Non-objective Composition〉, 1917. 판지 위에 유채. 소재 불명. 참고문헌: A. 라브렌티예프로부터 1985년 10월 31일자 편지, 모스크바. Kino-fot 수록, 1922, no. 1.

195 알렉산더 로드첸코(Alexander Rod-chenko), 〈구성 No. 103 Composition No. 103〉, 1920. 패널에 유채, 42×24. 모스크바, 로드첸코 기록보관소. 참고문헌: Seven Moscow Artists, 1984, p. 237의 원색 도판. 제19회《전 러시아 중앙전시국》전 출품, 모스크바, 1920.

196 V. 타틀린, G. 야쿨로프, A. 로드첸코 외(V. Tatlin, G. Yakulov, A. Rodchenko and others), 카페 피토레스트의 실내 장식, 1917-1918(1918년 1월 30일 개장), 모스크바. 참고문헌: Zsadova(1984), no. IX/1, 도 132-133; Milner, 1983, 도 133; Lodder, 1983, p. 59와 도 2.6; Zygas, 1981, pp. 1-3. Salmon 수록, 1928, p. 52.

197 나탄 알트만(Natan Altman, 1889-1970), 겨울궁 광장 장식을 위한 전면 디자인, 1918년 페트로그라드, 1957년 재현. 종이에 구아슈와 색연필, 27×41. 레닌그라드, 역사박물관. 참조: Altman, 1978, 원색 도판(페이지 없음). 여기에 실린 세 개의 디자인들은 알트만에 의해 이후 여러 버전과 복사본들이 나왔고, 이는 소비에트 미술관에 있다.

198 나탄 알트만(Natan Altman), 겨울궁 광장

알렉산더 원주 장식을 위한 디자인, 1918년 밤 페트로그라드, 1957년 재현. 종이에 구아슈와 색연필, 26×25. 레닌그라드, 역사박물관.

199 나탄 알트만(Natan Altman), 겨울궁 광장 장식을 위한 디자인, 1918년 페트로그라드, 1957년 재현. 종이에 구아슈와 색연필, 27×98. 레닌그라드, 역사박물관. 참조: *Altman*, 1978, 원색 도판(페이지 없음).

200 유리 안넨코프(Yury Annenkov 1889–1974), N. 예브레이노프 등에 의해 1920년 11월에 있었던 1917년 10월 겨울궁 점령 재현 사진, 일곱 번째 무대. 아넨코프에 의한 장식. 참고문헌: *Agitation–Mass Art*, 1984, 도 194, 197과 기록물 54. 참조: *Russian Stage Design*, 1982, 도 17의 수채화.

201 작자 미상, 〈붉은 코사크 The Red Cossack〉 선전 교육을 위한 열차, 1920. A. 그라주노프, N. 포만스키, S. 티코노프에 의한 장식 채색. 참고문헌: Chan–Magomedow, 1983, 도 1250–1252. 열차에 다음과 같은 슬로건이 있다. '세계의 노동자 연합이여 영원하라'.

202 작자 미상, 〈붉은 별 The Red Star〉 선전 교육을 위한 선박, 1920. 채색 장식. 참고문헌: Chan–Magomedow, 1983, 도 1256; *Paris–Moscou*, 1979, p. 335의 도판.

203 블라디미르 타틀린(Vladimir Tatlin), 〈제3인터내셔널을 위한 기념비 모형 Model for a Monument to the Third International〉, 1920년 11월 페트로그라드 미술 아카데미의 모자이크 공방에서 전시. 목재. 소실. 참고문헌: Zsadova(1984), no. V/3d; Lodder, 1983, p. 55 이하와 도 2.11에서는 이 모형의 높이가 19–22피트 사이라고 기록하고 있다. 타틀린의 예술 경향을 알기 위해서는

Milner, 1983, p. 151 이하, 모형의 복원에 관해서는 *Tatlin*, 1968 참조. Punin 수록, 1920. 벽면에는 슬로건이 새겨져 있는데, 여기서 일부분만 보이는 글은 기술자들을 향한 내용이다.

204 나움 가보(Naum Gabo, 1890–1977), 〈라디오 방송국을 위한 계획 Project for a Radio Station〉, 1919–1920. 종이에 펜과 잉크. 소재 불명. Lodder, 1983, 도 1.54.

205 알렉산더 로드첸코(Alexander Rodchenko), 〈공간 구성(매달려 있는 육각형) Spatial Construction(hanging hexagon)〉, 1921. 베니어판과 채색된 은. 소재 불명. 참고문헌: Lodder, 1983, pp. 24–26, 도 1.29와 2.16; Rodchenko, 1979, p. 49의 도판, no. 57(복원). 《오브모후》전 출품, May 1921, 작품에 조명이 비춰졌다. Kino-Fot 수록, no. 4, 1922.

206 알렉산더 로드첸코(Alexander Rodchenko), 〈공간 구성/공간 물체(매달려 있는 원) Spatial Construction/Spatial Object(hanging circle)〉, 1921. 베니어판, 채색된 은. 소재 불명. 참고문헌: Lodder, 1983, pp. 24–26, 도 1.31과 2.16; Rodchenko, 1979, p. 49의 도판, no. 58, 복원; Karginov, 1979, 도 66에서는 1920년으로 기록. 《오브모후》전 출품, May 1921, 작품에 조명이 비춰졌다.

207 쿠즈마 페트로프-보트킨(Kuzma Petrov-Vodkin), 〈페트로그라드의 1918년 1918 in Petrograd〉, 1920. 캔버스에 유채, 73×92. 모스크바, 트레탸코프 미술관. 참고문헌: Art and Revolution, 1982, no. 255, 원색 도판.

208 블라디미르 파보르스키(Vladimir Favorsky, 1886–1964), 룻기(The Book of Ruth)를 위

한 표지, 1924. 히브리어를 A. Efros가 번역
하여 1925년 출간. 목각, 25.7×20. 레닌그
라드, 러시아 미술관. 참고문헌: *Moscow-
Paris*, 1981, 도판 vol. 2(페이지 없음);
Molok, 1967, p. 293과 도판(페이지 없음).

209 안톤 (나탄) 페브스네르(Anton (Natan)
Pevsner, 1886 - 1962), 〈카니발. 초상
Carnival. Portrait〉, 1917. 캔버스에 유채,
126×68.8. 모스크바, 트레탸코프 미술관.
서명은 밑의 왼쪽 Natan(시릴 문자). 참고
문헌: Tretyakov, 1984, p. 340(11933).

210 나움 가보(Naum Gabo), 〈여인의 머리
Head of a Woman〉, 1917-1920년경, 1916
년 작품 이후(?). 셀룰로이드와 금속, 62.2
×48.9. 뉴욕, 현대미술관. 참고문헌:
MOMA, 1977(1), p. 133의 도판. 뉴욕 현대
미술관의 작품은 좀더 초기 상태의 것으로
보이는 Gray의 도 210과 일부 차이가 있다.
가보에 따르면(MOMA file) 원본인 철로 된
작품은 노르웨이에서 제작된 것이고 이 셀
룰로이드 본은 러시아에서 제작된 것이다.
제2회 《러시아 미술전시회》 출품, 베를린,
Oct. 1922. *The First Russian Show*, 1983,
p. 14의 설치 광경 참조.

211 카시미르 말레비치(Kazimir Malevich), 〈절
대주의 구성: 흰색 위에 흰색 *Suprematist
Composition: White on White*〉, 1918. 캔버
스에 유채, 79.4×79.4. 뉴욕, 현대미술관.
참고문헌: MOMA, 1977(1), p. 129의 도판;
Andersen, 1970, no. 66. 제16회 《국가전》
출품, 모스크바, 1919-1920. 어떻게 그림이
걸려야 하는가는 확실치 않다. 뉴욕 현대미
술관에서는 사각형이 상단 오른쪽에 오도
록 걸려 있다.

212 알렉산더 로드첸코(Alexander Rod -
chenko), 〈구성 No. 64(84)-검은색 위에

검은색 *Composition No. 64(84) -Black on
Black*〉, 1918. 캔버스에 유채, 74.5×74.5.
모스크바, 트레탸코프 미술관. 서명은 밑의
왼쪽 R 18. 참고문헌: A. 라브렌티예프가
보낸 1985년 10월 31일자 편지; *Paris -
Moscou*, 1979, p. 186의 도판(상하가 뒤바
뀐 상태)에서는 〈구성 No. 64(84). 색의 추
상 *Composition No. 64(84). Abstraction de
la couleur, Decoloration*〉의 제목으로 실려
있다. 1918; Gassner, 1984, 도 16;
Rodtschenko, 1982, p. 142의 도판.

213 유리 피메노프(Yuri Pimenov, 1903-1977),
〈강력한 산업에 바침〉, 1927. 캔버스에 유
채, 260×212. 모스크바, 트레탸코프 미술
관. 참고문헌: *Paris-Moscou*, 1790, p. 215
의 도판.

214 니콜라이 수에틴(Nikolai Suetin, 1897 -
1954), 절대주의 디자인이 있는 접시,
1923. 페트로그라드 도자기 공장. 유약 처
리된 채색 장식의 자기, 직경 14.9. 뉴욕, 현
대미술관. 뒷면에 제국 자기 제품(Imperial
Porcelain Works) 모노그램, Suprematizm,
N. Suetin(시릴 문자)과 제작 연도 1914년
날인.

215 니콜라이 수에틴(Nikolai Suetin), 기울어진
검은 점과 검정 테두리의 절대주의 디자인
으로 만든 접시, 1923. 페트로그라드 도자
기 공장. 유약 처리된 채색 장식의 자기, 직
경 14.3. 뉴욕, 현대미술관. 뒷면에 제국 자
기 제품(Imperial Porcelain Works) 모노그
램, 망치와 낫, Suprematizm(시릴 문자), 날
짜 1913, 1923년 날인.

216 카시미르 말레비치(Kazimir Malevich), 컵,
1923. 자기 모델, 6.5×7×5. 레닌그라드,
국립자기박물관. 참고문헌: Zhadova,
1982, no. 247.

217 카시미르 말레비치(Kazimir Malevich), 주전자, 1923. 자기 모델, 15.5×16×8. 레닌그라드, 국립자기박물관. 참고문헌: Zhadova, 1982, no. 250.

218 작자 미상. 비테브스크 우노비스 그룹을 가르치는 말레비치의 사진, 1920. 서명은 칠판에 UNOVIS. 참고문헌: Rakitin, 1970(2), p. 78, 도 2. 말레비치는 칠판 앞, 수에틴은 전경의 의자에 앉아 있다.

219 알렉산더 로드첸코(Alexander Rodchenko), 〈공간 구성 Spatial Construction〉, 1920. 목재. 소실. 참고문헌: Rodchenko, 1979, no. 47(복원), p. 45의 도판.

220 작자 미상. 1921년 5월 모스크바에서 열린 세 번째 《오브모후》전의 사진. 참고문헌: Lodder, 1983, 도 2.16; Nakov, 1981, p. 38의 도판. A. 로드첸코의 작품(상단 중앙과 오른쪽), K. 메두네츠키의 작품(왼쪽), V. 스텐베르크와 G. 스텐베르크의 작품(중앙)이 보인다.

221 레프 브루니(Lev Bruni, 1894-1948), 〈구성 Construction〉, 1917. 방풍 유리, 알루미늄, 철, 유리, 등. 훼손된 것으로 추측. 참고문헌: Lodder, 1983, pp. 20-21, 도 1.20.

222 표트르 미투리치(Petr Miturich, 1887-1956), 〈공간 회화 No. 18 Spatial Painting No. 18〉, 1918. 종이와 판지 위에 채색(?). 서명은 받침대에 No. 18 Moskva 1220(시릴 문자). 작가에 의해 파기되었다. 참고문헌: Lodder, 1983, p. 30과 도 1.39, 작가의 작업실에서 1921년경; Nakov, 1972, p. 85, 주 5.

223 콘스탄틴 메두네츠키 (Konstantin Medunetsky, 1899-1936년경), 〈공간 구성 Spatial Construction〉, 1919. 채색된 금속 받침대 위에 양철, 놋쇠, 강철과 채색된 철,

높이 46. 뉴헤이븐, 예일 대학미술관. 서명은 받침대에 밑의 오른쪽 K. Medunetsky(시릴 문자). 참고문헌: Societé Anonyme, 1984, no. 458; Lodder, 1983, 원색 도판 Ⅱ. 《오브모후》전 출품, May 1921; 제1회 《러시아 미술전시회》 출품, 베를린, Oct. 1922, no. 556.

224 표트르 미투리치(Petr Miturich), 〈공간 회화 Spatial Painting〉, 1918. 종이와 판지 위에 채색. 작가에 의해 파기되었다. 참고문헌: Lodder, 1983, p. 30과 도 9.6.

225 엘 리시츠키(El Lissitzky), 〈두 사각형 이야기 Of Two Squares〉, 리시츠키가 쓰고 디자인하였다. 비테브스크, 1920. 베를린에서 1922년 출간. 27.8×22.7. 에인트호벤, 반 아베 미술관. 참고문헌: Avant-Garde in Russia, 1980, no. 142; Lissitzky-Küppers, 1968, 원색 도판 80-91.

226 엘 리시츠키(El Lissitzky), 〈붉은색 쐐기로 흰색을 강타하라 Beat the Whites with the Red Wedge〉, 1920. 다색 석판화, 53×70. 모스크바, 레닌 도서관. 서명은 Bei Belykh krasnym klinom(시릴 문자, 위의 제목 참조할 것). 참고문헌: Art and Revolution, 1982, no. 331, 원색 도판.

227 엘 리시츠키(El Lissitzky), 국제인쇄전시회 소련 카탈로그, 쾰른, 1928. 러시아와 독일 신문의 클리핑 모두를 볼 수 있다. 참조: R. and M. Sackner Collection, 1983, pp. 18-19의 도판, Gray, 도 227의 왼쪽 부분.

228 엘 리시츠키(El Lissitzky), 《대 베를린 미술전》을 위한 방 디자인, 1923. 참고문헌: Planar Dimension, 1979, pp. 28-29; Bowlt, 1977; Avant-Garde in Russia, 1980, no. 155, 1965년 복원.

229 바르바라 스테파노바(Varvara Stepanova,

1894-1958), 직물 디자인, 1924. 종이에 잉크와 구아슈, 46×55. 모스크바의 V.A. 로드첸코 컬렉션. 참고문헌: *Art and Revolution*, 1982, no. 160, 원색 도판.

230 블라디미르 타틀린(Vladimir Tatlin), 〈노동자의 옷과 스토브 *Worker's clothes and a stove*〉, 1923. Krasnaia Panorama(붉은 파노라마; 시릴 문자), 1924, XII, 4, p. 17의 일부. Novyi Byt(삶의 새로운 방식, 시릴 문자)이라는 제목을 가졌다. 참고문헌: Zsadova(1984), no. VII/2; *Tatlin*, 1968, p. 73; Milner, 1983, 도판 200-202.

231 나탄 알트만(Natan Altman), 레닌의 죽음을 추모하기 위한 기념우표, 1924, 소재 불명.

232 나탄 알트만(Natan Altman), 10월 혁명의 다섯 번째 기념일을 위한 우표 디자인, 1922. 판지에 부착된 종이에 수채, 인디아 잉크, 16×13. 레닌그라드, 러시아 미술관. 참고문헌: *Altman*, 1978(페이지 없음).

233 알렉세이 소트니코프(Alexei Sotnikov, 1904-), 〈아이의 젖병 *Child's nursing vessel*〉, 1930. 유약 처리된 자기, 테두리 24. 모스크바, 개인 소장. 참고문헌: Zsadova (1984), no. XI/6; Lodder, 1983, p. 213, 도 7.9에서는 1928-1929년의 타틀린 작품이 입체적 형태로 변형된 것으로 보았다.

234 N. 로고진(N. Rogozhin), 〈'빈 식' 의자 모형 *'Viennese' chair*〉, 1927. 부드럽게 휘어진 나무. 소실. 참고문헌: Lodder, 1983, p. 211, 도 7.6에서는 모스크바 브후테마스의 목공 부서에 있는 타틀린의 작업실에서 제작된 것으로 보았다. Zsadova(1984), VII/3.

235 알렉산더 로드첸코(Alexander Rodchenko), 노동자들의 클럽의 내부. 1925, 파리, 《국제장식미술》전의 소련관. 설치 사진. 참고문헌: *Paris-Moscou*, 1979, p. 251

의 도판.

236 알렉산더 로드첸코와 모스크바 브후테마스 학생들, 다용도 가구와 옷, 1920년대 중반. I. 모로소프가 제작한 테이블, A. 간이 제작한 거리 판매대. 소실. 참고문헌: Chan-Magomedow, 1983, 도 424-425; *Paris-Moscou*, 1979, p. 265의 도판. Fakty za nas(진실이 우리를 지지한다; 시릴 문자)라는 제목으로 A. 간이 구축주의에 관해 썼다.

237 콘스탄틴 멜니코프(Konstantin Melnikov 1890-1974), 《국제장식미술》전 소련관(부분), 1925, 파리. 참고문헌: Chan-Magomedow, 1983, 도판 572-576; Starr, 1978, pp. 85-106, 도판 67-85.

238 일랴 골로소프(Ilia Golosov, 1883-1945), 주예프 노동자들의 클럽, 모스크바 레스나이아 거리, 1926-1927. 서명은 Klub. 참고문헌: Chan-Magomedow, 1983, 도 1196-1201; *Art & Architecture-USSR*, 1971, nos. 152-159; 골로소프의 삶과 작품에 대한 것은 Kyrilov, 1970, pp. 99-100, 도 1-22 참조. 이 건물은 많은 부분 개조되었다.

239 알렉산드라 엑스테르(Alexandra Exter), 셰익스피어의 〈로미오와 줄리엣 *Romeo and Juliet*〉을 위한 무대와 의상, A. 타이로프의 연출, 모스크바, 카메르니 극장, 1921. 사진. 참고문헌: Cohen, 1981, p. 48의 도판; *Art and Revolution*, 1982, nos. 46-48, 1920-1921, 의상 디자인. 제1회 《러시아 미술전시회》 출품, 베를린, Oct. 1922, no. 305, *Theatre Dekorations modell*.

240 게오르기 야쿨로프(Georgii Yakulov, 1884-1928), 발레 〈강철 걸음〉을 위한 무대와 의상 디자인, S. 프로코피예프의 음악, S. 디아길레프 연출, 1927, 파리. 파리의 S. 리파르 컬렉션. 참고문헌: *Russian Stage*

Design, 1982, pp. 320-321; *Paris-Moscou*, 1979, p. 542, p. 371의 도판.

241 게오르기 야쿨로프(Georgii Yakulov), 발레 〈강철 걸음〉의 한 장면, S. 프로코피예프의 음악, 1927년 파리. 사진. 참조: 세 명의 무희를 위한 의상 디자인, *Russian Art*, 1970, no. 50.

242 알렉산더 베스닌(Alexander Vesnin 1883-1959), G.K. 체스터튼의 소설 『목요일이었던 남자 *The Man Who was Thursday*』에 기초한 극을 위한 무대 모형. A. 타이로프의 연출. 1923년 모스크바, 카메르니 극장. 나무, 판지, 직물, 80×76.2×50.8. 쾰른 대학 연극박물관. 서명은 시릴 문자로 극의 제목과 저자의 이름이 쓰여 있다. 제2차 세계대전 중 훼손되었으나 모형은 복원되었다. 참고문헌: 연극박물관에 있는 1985년 10월 8일자 편지; Chan-Magomedow, 1983, 도 465-467; *Moscow-Paris*, 1981, vol. 1. p. 339.

243 엘 리시츠키(El Lissitzky), 메예르홀트가 연출하려고 했던 S. 트레탸코프의 〈나는 아이를 원해요 *I want a child*〉의 극장과 무대 모형, 1928-1930. 나무, 천, 밧줄, 금속, 66×145.2×75.9. 모스크바, 바흐루신 미술관. 서명은 극장 벽을 따라 시릴 문자로 '건강한 아이는 사회주의를 이룩할 미래의 재건자이다'라는 말이 반복하여 쓰여 있다. 참고문헌: *Art and Revolution*, 1982, no. 337, 원색 도판은 무대의 일부분.

244 바르바라 스테파노바(Varvara Stepanova), 1869년의 A. 슈코보-코빌린의 극을 위한 무대, 〈타렐킨의 죽음 *The Death of Tarelkin*〉, V. 메예르홀트의 연출, 1922, 모스크바. 사진. 참고문헌: *Avant-Garde in Russia*, 1980, no. 358, 복원; Law, 1981.

245 류보프 포포바(Liubov Popova), F. 크롬멜링크의 극 〈간통한 여인의 관대한 남편 *The Magnanimous Cuckold*〉의 한 장면, V. 메예르홀트의 연출, 1922, 모스크바, 배우의 극장. 포포바에 의한 무대와 의상. 서명은 Cr ml nck. 참고문헌: Law, 1979; *Art and Revolution*, 1982, no. 265. 무대를 위한 모형은 쾰른 대학 연극박물관과 모스크바의 바흐루신 미술관에 있다.

246 엘 리시츠키(El Lissitzky), V. 마야코프스키의 『목소리를 위하여 *Dlia Golosa*』(시릴 문자)의 두 페이지. 1923, 베를린. 인쇄된 종이, 19.1×13.2, 에인트호벤, 반 아베 미술관. 참고문헌: *Avant-Garde in Russia*, 1980, no. 94-108. 오른쪽 페이지의 제목은 'A Left March'이다. 선원들을 향한 문구는 행진할 때 줄을 맞출 것을 요구하는 것이다. 개별 시들의 제목은 오른쪽에 장식된 꼬리표에 있다.

247 블라디미르 스텐베르크(Vladimir Stenberg, 1899-1982)와 게오르기 스텐베르크(Georgii, 1900-1933), 지가 베르토프의 영화 〈11번째 *Odinnadsatyi*〉(시릴 문자)를 위한 포스터, 1928. 다색 석판화(포토몽타주), 107×71. 모스크바, 레닌 도서관. 참고문헌: *Art and Revolution*, 1982, no. 170, 도판 제목은 혁명의 11번째 기념일을 의미하는 것이다.

248 구스타프 클루치스(Gustav Klutsis, 1895-1944), 〈위대한 작업 계획을 완수하자 *Let us Fulfil the Plan of Great Works*〉, 1930. 다색 석판화, 123×88. 모스크바, 레닌 도서관. 서명 있고 시릴 문자로 제목이 달렸다. 참고문헌: *Paris-Moscou*, 1979, p. 539, p. 362의 원색 도판.

249 유리 안넨코프(Yuri Annenkov), 게오르게

안넨코프를 위한 표지 디자인 〈초상 *Portraits*〉, 1922. 서명은 밑의 왼쪽 Yu. A 1922(시릴 문자).

250 엘 리시츠키(El Lissitzky), 『사물 *Veshch/Gegenstand/Objet*』No. 3을 위한 표지 디자인, 베를린 1922년 5월. 리시츠키와 일랴 예렌부르크가 편집. 31.5×24.5. 파리, 나코프 기록보관소. 참고문헌: Nakov, 1981, p. 317; Lissitzky-Küppers, 1968, 원색 도판 76.

251 안톤 라빈스키(Anton Lavinsky, 1893-1968), V. 마야코프스키의 『콤소몰의 코끼리들 *Slony v Komsomole*』(시릴 문자)을 위한 표지 디자인. 모스크바, 1929. 참고문헌: *Mayakovsky*, 1982, no. 69는 Gray가 언급했던 것처럼 리시츠키에 의해서가 아니라 A. 라빈스키에 의해 디자인된 것으로 본다.

252 안톤 라빈스키(Anton Lavinsky), V. 마야코프스키의 『13년간의 작품 *13 let raboty*』(시릴 문자)을 위한 표지 디자인, vol. 2, 모스크바, 1922년. 참고문헌: *Mayakovsky*, 1982, no. 16.

253 알렉세이 간(Alxei Gan, 1893-1940), 『현대건축 *Sovremennaia Arkhitektura*』(시릴 문자)을 위한 표지 디자인, 1927. 인쇄된 종이, 30×23. 모스크바, 베케르 텔린가테르 컬렉션. 참고문헌: *Paris-Moscou*, 1979, p. 537.

254 알렉산더 로드첸코(Alexander Rodchenko), V. 마야코프스키의 『새로운 시들 *No. S*』(시릴 문자)을 위한 표지 디자인, 1928, 모스크바. 모스크바, 국립문학박물관. 참고문헌: *Mayakovsky*, 1982, no. 63.

255 알렉산더 로드첸코(Alexander Rodchenko), 『레프 *LEF*』(시릴 문자)를 위한 표지 디자인, V. 마야코프스키의 편집, no. 2, 모스크바, 1923년 4월-5월. 문자인쇄와 석판화, 23.4×15.6. 캔베라, 오스트레일리아 국립미술관. 참고문헌: *Avant-Garde in Russia*, 1980, no. 307; *Rodchenko*, 1979, no. 80, p. 20의 원색 도판; *LEF*는 1923-1925에 출간되었다.

256 알렉산더 로드첸코(Alexander Rodchenko), 『레프 *LEF*』(시릴 문자)를 위한 표지 디자인, V. 마야코프스키의 편집, no. 4, 1923년 8월-9월(1924년 1월에 등장). 참고문헌: Stephan, 1981, p. 36; *Rodchenko*, 1979, no. 80, p. 20의 원색 도판; *Constructivism & Futurism*, no. 154a에서는 1924년 8월-12월로 기록.

참고문헌

Abramsky, C. 'El Lissitzky as Jewish Illustrator and Typographer', *Studio International*, vol. 172, no. 882, Oct. 1966, pp. 182–185.

Abramtsevo. N. Beloglazova 편집, Moscow, 1981.

Abstraction: Towards a New Art, Painting, 1910–20. 전시 카탈로그, Tate Gallery, London, 1980.

Agitation–Mass Art, 1984. Russian bibliography no. 1 참조.

Altman. 1978. Russian bibliography no. 2 참조.

Amiard–Chevrel, C. 'Princess Brambilla...', *Les Voies de la Création Théâtrale*, vol. 7, 1979, pp. 127– 152.

Amishai–Maisels, Z. 'Chagall's Jewish In–Jokes', *Journal of Jewish Art*, vol. 5, 1978, pp. 76–93.

Andersen, T. *Malevich*. Amsterdam, 1970.

_____. 'Skydeskiven. Fra de dekadente til formalisterne', *Louisiana Revy*, Sept. 1985, pp. 10–16.

Apollon. Russian bibliography no. 3 참조.

Art and Architecture USSR 1917–32. 전시 카탈로그, Institute for Architecture and Urban Studies, New York, 1971.

Art and Revolution. 전시 카탈로그, Seibu Museum, Tokyo, 1982.

Artistic Life in Moscow and Petrograd in 1917, 1983. Russian bibliography no. 11 참조.

Art of the Avant–Garde in Russia: Selections from the George Costakis Collection. By M. Rowell and A. Zander Rudenstine. 전시 카탈로그, Solomon R. Guggenheim Museum, New York, 1981.

L'Avant–Garde au Feminin: Moscow–Saint Petersbourg–Paris 1907–1930. By J.–C. and V. Marcadé. 전시 카탈로그, Artcurial, Paris, 1983.

The Avant–Garde in Russia, 1910–1930: New Perspectives. S. Barron and M. Tuchman 편집, 전시 카탈로그, Los Angeles County Museum of Art, 1980.

Barr, A.H. Jr. *Painting and Sculpture in the Museum of Modern Art, New York 1929–1967*. New York, 1977.

Barskaya, A. *French Painting: Second half of the 19th to the Early 20th Century. The Hermitage*. Leningrad, 1975.

Benois, A. *The Russian School of Painting*. A. Yarmolinsky 번역. New York, 1916.

_____. *Memoirs*. 2 vols. London, 1960 and 1964.

Berninger, H. and J.A. Cartier. *Pougny. Catalogue de l' œuvre, Tome 1: Les Années d' avant-garde, Russie-Berlin,* 1910-1923. Tübingen, 1972.

Birnholz, A. 'El Lissitzky and the Jewish Tradition', *Studio International,* vol. 186, no. 959, Oct. 1973, pp. 130-136(Birnholz, 1973(1)).

_____. 'El Lissitzky', Ph. D. dissertation, Yale University, 1973(Birnholz, 1973(2)).

Bois, Y.-A. 'Malévich, le carré, le degré zéro', Macula, no. 1(1976), pp. 28-49(Bois, 1976(1)).

_____. 'El L. didactiques de lecture', *Soviet Union,* vol. 3, pt. 2, 1976, pp. 233-252(Bois, 1976(2)).

Bowlt, J.E. 'The Chronology of Larionov's Early Work', *Burlington Magazine,* vol. 114, Oct. 1972, pp. 719-720(Correspondence).

_____. 'Two Russian Maecenases. Savva Mamontov and Princess Tenisheva', *Apollo,* vol. XCVIII, no. 142(n.s.), Dec. 1973, pp. 444-453(Bowlt, 1973(1)).

_____. 'Nikolai Ryabushinsky: Playboy of the Eastern World', *Apollo,* vol. XCVIII, no. 142(n.s.), Dec. 1973, pp. 486-493(Bowlt, 1973(2)).

_____. 'Neo-primitivism and Russian Painting', *Burlington Magazine,* vol. 116, 1974, pp. 133-140.

_____. 'The Blue Rose: Russian Symbolism in Art', Burlington Magazine, vol. 118, Aug. 1976, pp. 566-574(Bowlt, 1976(1)).

_____. 편집, *Russian Art of the Avant-Garde: Theory and Criticism,* 1902-1934. New York, 1976(Bowlt, 1976(2)).

_____. 'Lissitzky's Proun Room, Berlin, 1923', *Berlin/Hanover: the 1920s.* 전시 카탈로그, Dallas Museum of Fine Arts, 1977.

_____. and R.-C. Washton-Long. *The Life of Vasilii Kandinsky in Russian Art: A Study of 'On the Spiritual in Art'.* Newtonville, 1980.

_____. 'Recent Publications on Modern Russian Art', *Art Bulletin,* vol. LXIV, no. 3, September 1982, pp. 488-494(Bowlt, 1982(1)).

_____. *The Silver Age: Russian Art of the Early Twentieth Century and the 'World of Art' Group.* Newtonville, 1982(재판 편집)(Bowlt, 1982(2)).

Cahiers du Musée National d'Art Moderne, Paris, 1979/2, 'Dossier: Le Cubisme en Russie', pp. 278-328.

Cahiers du Musée National d'Art Moderne, Paris, 1980/4, 'Dossier: La Russie et Picasso', pp. 300-323.

Calov, G. 'Russische Künstler in Italien', *Beiträge zu den europäischen Bezügen der Kunst in Russland,* H. Rothe 편집, Giessen, 1979, pp. 13-40.

Carter, H. *The New Spirit in the Russian Theatre.* London, 1929.

Chagall. By S. Compton, 전시 카탈로그, Royal Academy of Arts, London, 1985.

Chamot, M. *Goncharova: Stage Designs and Paintings.* London, 1979.

Chamot, M. *Goncharova.* Paris, 1972.

Chan-Magomedow, S. *Pioniere der soujetischen Architektur.* Berlin, 1983.

Chklovski, V. *Resurrection du Mot.* A. Nakov 편집, Paris, 1985.

M.K.Čiurlionis. By A. Venclova. Vilnius, 1970.

Cohen, R. 'Alexandra Exter's Designs for the Theatre', *Artforum*, Summer 1981, pp. 46-49.

Coleccion Ludwig, 1985. *Vanguardia Rusa* 참조.

Color and Rhyme. D. Burliuk, Hampton Bays 편집, N.Y., 1930-1966.

Compton, S. *The World Backwards: Russian futurist books 1912-1916.* London, 1978.

_____. 'Malévitch et l'avant-garde', *Malévitch: Colloque International*, Lausanne, 1979.

_____. 'Italian Futurism and Russia', *Art Journal*, vol. 41, no. 4, Winter 1981, pp. 343-348.

Constructivism & Futurism: Russian and Other, By A.A. Cohen and G. Harrison. Ex Libris Sale Cat. 6. New York, 1977.

Costakis Collection, 1981. *Russian Avant-Garde Art* 참조.

Dabrowski, M. 'The Formation and Development of Rayonism', *Art Journal*, vol. 34, no. 3, Spring 1975, pp. 200-207.

Dada-Constructivism. 전시 카탈로그, Annely Juda Fine Art, London, 1984.

Daix, P. and J. Rosselet. *Picasso: The Cubist Years 1907-1916.* London, 1979.

Davies, I. 'Primitivism in the first wave of the twentieth-century avant-garde in Russia', *Studio International*, vol. 186, no. 958, Sept. 1973, pp. 80-84.

Denis, M. *Journal.* Vol 2. Paris, 1957.

Denyer, T. 'Montage and Political Consciousness', *Soviet Union*, vol. 7, pts. 1-2, 1980, pp. 89-111.

d'Harnoncourt, 1980. *Futurism and the International Avant-Garde* 참조.

Dmitrieva, 1984. Russian bibliography no. 5 참조.

Donkey's Tail & Target, 1913(*Oslinyi khvost i Mishen*). Russian bibliography no. 20 참조.

Douglas, C. 'The New Russian Art and Italian Futurism', *Art Journal*, vol. 34, no. 3, Spring 1975, pp. 229-239.

_____. 'Malevich's Painting-Some Problems of Chronology', *Soviet Union*, vol. 5, pt. 2, 1978, pp. 301-326.

_____. 'Cubisme Français/Cubo-Futurisme Russe', *Cahiers du Musée National d'Art Moderne*, oct./dec. 1979/2, pp. 184-193.

_____. *Swans of Other World: Kazimir Malevich and the Origins of Abstraction in Russia.* Ann Arbor, 1980(Douglas, 1980(1)).

_____. '0.10 Exibition', *The Avant-Garde in Russia*, 1980, pp. 34-40(Douglas, 1980(2)).

_____. 'Victory over the Sun', Russian History, vol. 8, pts. 1-2, 1981, pp. 69-89.

Dreier, K. *Burliuk.* New York, 1944.

Du Plessix, F. 'Russian Art 50 Years Ago', *Art in America*, vol. 51, Feb. 1963, pp. 120-122.

Eganbiuri, 1913. Russian bibliography no. 39 참조.

Etkind, 1971. Russian bibliography no. 40 참조.

Evreinov, N. *Histoire du Théâtre Russe*. Paris, 1947.

Farr, D. 'Russian Art and the revolution', *Apollo*, vol. LXXVI, July 1962, pp. 555-558.

The First Russian Show: A Commemoration of the Van Dieman Exhibition Berlin 1922. A. Nakov 편집, 전시 카탈로그, Annely Juda Fine Art, London, 1983.

Fitzpatrick, S. *The Commissariat of Enlightenment: Soviet Organisation of Education and the Arts under Lunacharsky, October 1917-21*. Cambridge, 1970.

Friedman, M. 'Icon Painting and Russian Popular Art as Sources of Some Works by Chagall', *Journal of Jewish Art*, vol. 5, 1978, pp. 94-107.

From Painting to Design: Russian Constructivist Art of the Twenties. 전시 카탈로그, Galerie Gmurzynska, Köln, 1981.

Frost, M. 'Marc Chagall and the Jewish State Chamber Theatre', *Russian History*, vol. 8, pts. 1-2, 1981, pp. 90-107.

Fry, E. 'Léger and the French Tradition', *Fernand Léger*. 전시 카탈로그, Albright-Knox Art Gallery, New York, 1982, pp. 9-29.

Futurism and the International Avant-Garde. By A. d'Harnoncourt. 전시 카탈로그, Philadelphia Museum of Art, 1980.

Gabo, Naum and Anton Pevsner. *The Realistic Manifesto*, 1920(영어 번역본 Bowlt, *Russian Art of the Avant-Garde*, 1976, pp. 209-214).

Gassner, H. *Alexander Rodschenko: Konstruktion 1920 oder die Kunst, das Leben zu organisieren*. Frankfurt am Main, 1984.

George, W. *Larionov*. Paris, 1966.

Ginsburg, M. 'Art Collectors of Old Russia: The Morosovs and the Shchukins', *Apollo*, vol. XCVIII, no. 142(n.s.), Dec. 1973, pp. 470-485.

Golden Fleece(Zolotoe Runo). Russian bibliography no. 6 참조.

Golovin, 1940. Russian bibliography no. 4 참조.

Gordon, D. *Modern Art Exhibitions 1900-1916*. 2 vols. Munich, 1974.

Gordon, M. 'Meyerhold's Biomechanics', *Drama Review*, vol. 18, no. 3, Sept. 1974, pp. 73-88.

Grioni, J. 'Le sculpteur Troubetzkoy...', *Gazette des Beaux-Arts*, mai-juin 1985, pp. 205-212.

Grohmann, W. *Wassily Kandinsky*. New York(1958).

Grover, S.R. 'Savva Mamontov and the Mamontov Circle, 1870-1905'. Ph. D. dissertation, University of Wisconsin, 1971.

Guerman, M. *Art of the October Revolution*. New York, 1979.

The Guggenheim Museum Collection: Paintings 1880-1945. 2vols. By A. Zander Rudenstine. New York, 1976.

Peggy Guggenheim Collection, Venice. By A. Zander Rudenstine. New York, 1985.

Gusarova, A. *Mstislav Dobuzhinskii*. Moscow, 1982.

Hahl-Koch, J. 'Kandinsky's Role in the Russian Avant-Garde', *The Avant-Garde in Russia*, 1980, pp. 84-90.

Harrison Roman, G. 'Vladimir Tatlin and "Zangezi"', *Russian History*, vol. 8, pts. 1-2, 1981, pp. 108-139.

Henderson, L.D. *The Fourth Dimension and Non-Euclidean Geometry in Modern Art*. Princeton, 1983.

Hnikova, D. *Russische Avantgarde 1907-1922*. Bern, 1975.

Hunter, S. *The Museum of Modern Art, New York: The History and the Collection*. New York, 1984.

Isdebsky-Pritchard, A. *The Art of Mikhail Vrubel(1856-1910)*. Ann Arbor, 1982.

Janecek, G. *The Look of Russian Literature*. Princeton, 1984.

Kampf, A. 'In Quest of the Jewish Style in the Era of the Russian Revolution', *Journal of Jewish Art*, vol. 5, 1978, pp. 48-75.

Kandinsky, V. *Complete Writings on Art*. 2 vols. K. Lindsay and P. Vergo 편집, Boston, 1982.

Kaplanova, S. *Vrubel*. Leningrad, 1975.

Karginov, G. *Rodchenko*. London, 1979.

Kean, B.W. *All the Empty Palaces: The Merchant Patrons of Modern Art in Pre-Revolutionary Russia*. New York, 1983.

Kelkel, M. 'La vie musicale et les tendances esthétiques, 1900-1930', *Paris-Moscou*, 1979, pp. 470-481.

Kemenov, V. *Vasily Surikov*. Leningrad, 1979.

Kennedy, J. *The 'Mir iskusstva' Group and Russian Art*. New York, 1977.

Khan-Magomedov. Chan-Magomedow 참조.

Khardzhiev, 1976. Russian bibliography no. 38 참조.

Klimoff, E. 'Alexander Benois and his Role in Russian Art', *Apollo*, vol. XCVIII, no. 142(n.s.), Dec. 1973, pp. 460-469.

Kniazeva, 1963. Russian bibliography no. 8 참조.

Kogan, 1980. Russian bibliography no. 9 참조.

Korotkina, L. *Nikolay Roerich*. Leningrad, 1976.

Kovtun, E. 'Kazmir Malevich', *Art Journal*, Fall 1981, pp. 234-241.

Kyrilov, V. 'P. and I. Golossov', *Architectural Design*, Feb. 1970, pp. 98-100.

Lapshina, 1977. Russian bibliography no. 12 참조.

Larionov, M. *Une avant-garde explosive*. M. Hoog 편집, Lausanne, 1978.

Larionov and Goncharova. By M. Chamot and C. Gray. 전시 카탈로그, Arts Council, London, 1961.

Lavrentiev, A. *Rodchenko Photography*. New York, 1982.

Law, A. '"Le Cocu Magnifique" de Crommelynck', *Les Voies de la Création Théâtrale*, vol. 7, Paris,

1979, pp. 13-40.

Law, A. 'The Death of Tarelkin: A Constructivist Vision of Tsarist Russia', *Russian History*, vol. 8, pts. 1-2, 1981, pp. 145-198.

Lazarev, 1983. Russian bibliography no. 10 참조.

Lebedev, A. *The Itinerants*. Leningrad, 1974.

LEF(Left Front of the Arts). Russian bibliography no. 13 참조.

Léger, 1982. Fry 참조.

Legg, A. 편집, *Painting and Sculpture in the Museum of Modern Art with Selected Works on Paper: Catalogue of the Collection January 1, 1977*. New York, 1977.

Leonard, R. *A History of Russian Music*. New York, 1957.

Leyda, J. *Kino: a History of the Russian and Soviet Film*. Princeton, 1983.

Liaskovskaia, 1982. Russian bibliography no. 14 참조.

Lissitzky-Küppers, S. *El Lissitzky*. Greenwich, Conn., 1968.

Lista, G. 'Futurisme et Cubo-Futurisme', *Cahiers du Musée National d'Art Moderne*, Paris, 1980/5. pp. 456-465.

_____. 'Malevich e il futurismo', *Nuovi Argomenti*, no. 61, Jan./Mar. 1979, pp. 132-143.

Livshits, B. *The One and a Half-Eyed Archer*. J.E. Bowlt 번역. Newtonville, 1977.

Lodder, C. *Russian Constructivism*. New Haven, 1983.

Loguine, T. *Gontcharova et Larionov*. Paris, 1971.

Lozowick, L. 'Moscow Theatre, 1920's', *Russian History*, vol. 8, pts. 1-2, 1981, pp. 140-144.

Malevich, K. 'Chapters from an Artist's Autobiography'. A. Upchurch 번역, *October*, no. 34, Fall 1985, pp. 25-44.

K.S. Malevich: Essays on Art 1915-1933. 2 vols. T. Andersen 편집, Copenhagen, 1971.

K.S. Malevich: The World as Non-Objectivity(Unpublished Writings 1922-1925). T. Andersen 편집, vol. 3. Copenhagen, 1976.

K.S. Malevich: The Artist, Infinity, Suprematism(Unpublished Writings 1913-1933). T. Andersen 편집, vol. 4. Copenhagen, 1978.

K.S. Malévitch: De Cézanne au Suprématisme. J.-C. Marcadé 편집, Lausanne, 1974.

Malévitch: Écrits. A. Nakov 편집, Paris, 1975(Rev. *Kazimir S. Malevic. Scritti*. Milan, 1977로 확장되었다).

K.S. Malévitch: Le Miroir suprématiste. J.-C. Marcadé 편집, Lausanne, 1977.

K.S. Malévitch, La Lumi reèt la Couleur. J.-C. Macadé 편집, Lausanne, 1981.

Malevitch. 전시 카탈로그, Musée National d'Art Moderne, Paris, 1978.

Malévitch. Actes du Colloque international, Musée National d'Art Moderne, Paris. Lausanne, 1979.

Malévitch: œuvres. J.-H. Martin. Collections du Musée National d'Art Moderne, Paris, 1980.

Kasimir Malewitch: Werke aus sowjetischen Sammlungen. J. Harten and K. Schrenk 편집, 전시 카탈

로그, Städtische Kunsthalle, Düsseldorf, 1980.

Marcadé, J.-C. 'K.S. Malevich…', *The Avant-Garde in Russia*, 1980, pp. 20-24.

Marcadé, V. *Le Renouveau de l'art pictural russe*. Lausanne, 1971.

Markov, 1967. Russian bibliography no. 15 참조.

Markov, V. *Russian Futurism: A History*. Berkeley, 1968.

Mayakovsky: Twenty Years of Work. 전시 카탈로그, Museum of Modern Art, Oxford, 1982.

Meyer, F. *Marc Chagall*. New York, 1963.

Mikhailov, 1970. Russian bibliography no. 17 참조.

Milner, J. *Vladimir Tatlin and the Russian Avant-Garde*. New Haven, 1983.

Mir iskusstva-Il Mondo dell'Arte: Artisti russi dal 1898 al 1924. 전시 카탈로그, Museo Diego Aragona Pignatelli Cortes, Naples, 1981.

Misler, N. and J.E. Bowlt. *Pavel Filonov: A Hero and his Fate*. Austin, 1984.

Modern Masters from the Thyssen-Bornemisza Collection. 전시 카탈로그, Royal Academy of Arts, London, 1984.

Molok, Y. *Vladimir Favorsky*. Moscow, 1967.

MOMA, 1977(1). Barr 참조.

MOMA, 1977(2). Legg 참조.

MOMA, 1984. Hunter 참조.

Moscow-Paris, 1981. Russian bibliog. no. 18 참조.

Murray, A. 'A Problematical Pavilion: Alexandre Benois' First Ballet', *Russian History*, vol. 8, pts. 1-2, 1981, pp. 23-52.

Nakov, 1972. Taraboukine 참조.

Nakov, A. 'Notes from an unpublished catalogue', *Studio International*, vol. 186, no. 961, Dec. 1973, pp. 223-225 (Nakov, 1973(1)).

Nakov, 1973(2). *Tatlin's Dream* 참조.

_____, 1975. *Malévitch: Écrits* 참조.

Nakov, A. 'Malevich as Printmaker', *Print Collector's Newsletter*, vol. VII, no. 1, Mar. Apr. 1976, pp. 4-10.

_____. *Abstrait/Concret: Art non-objectif Russe et Polonais*. Paris, 1981.

Nakov, 1983. *The First Russian Show* 참조.

Nakov, A. *L'Avant-Garde Russe*. Paris, 1984.

Nakov, 1985. Chklovski 참조.

Nisbet, P. 'Some Facts on the Organizational History of the Van Diemen Exhibition', *The First Russian Show*, 1983, pp. 67-72.

Norton Simon, 1972. *Selections from the Norton Simon, Inc. Museum of Art* 참조.

Object. Veshch/Gegenstand/Object. El Lissitzky and I. Erenburg 편집, Berlin, 1922, nos. 1-3.

Ovsiannikov, 1968. Russian bibliography no. 19 참조.

Pakhomov, 1969. Russian bibliography no. 21 참조.

Paris-Moscou, 1900-1930. 전시 카탈로그, Centre Nationale d'Art et de Culture Georges Pompidou, Paris, 1979(재판 편집).

Parker, F. and S.J. Parker. *Russia on Canvas: Ilya Repin.* University Park and London, 1980.

la peinture russe à l'époque romantique. 전시 카탈로그, Grand Palais, Paris, 1976.

Petric, V. 'Dziga Vertov and the Soviet Avant-Garde Movement', *Soviet Union,* vol. 10, pt. 1, 1983, pp. 1-58.

Pevsner, A. *A Biographical Sketch of my Brothers Naum Gabo and Antoine Pevsner.* Amsterdam, 1964.

Niko Pirosmani. By E. Kuznetsov. Leningrad, 1983.

The Planar Dimension Europe, 1912-1932. By M. Rowell. 전시 카탈로그, Solomon R. Guggenheim Museum, New York, 1979.

Pleynet, M. 'L'Avant-Garde Russe', *Art International,* vol. 14, Jan. 1970, pp. 39-44.

Print Collector's Newsletter, vol. VII, no. 1, Mar.-Apr. 1976.

Punin, 1920. Russian bibliography no. 22 참조.

Rakitin, V. 'El Lissitzky', *Architectural Design,* Feb. 1970, pp. 82-83(Rakitin, 1970(1)).

Rakitin, V. 'UNOVIS', *Architectural Design,* Feb. 1970, pp. 78-79(Rakitin, 1970(2)).

Read, H. and L. Martin. *Gabo.* Cambridge, Mass., 1957.

Rodčenko e Stepanova: alle origini del costruttivismo. V. Quilici 편집, 전시 카탈로그, Palazzo dei Priori and Palazzo Cesaroni, Perugia, 1984.

Alexander Rodchenko. D. Elliott 편집, 전시 카탈로그, Museum of Modern Art, Oxford, 1979.

Alexander Rodchenko. Possibilities of Photography. 전시 카탈로그, Galerie Gmurzynska, Köln, 1982.

Alexander Rodtschenko und Warwara Stepanova. Werke aus soujetischen museen. 전시 카탈로그, Wilhelm-Lehmbruck Museum der Stadt Duisburg, 1982.

Roethel, H. and J. Benjamin. *Kandinsky. Catalogue raisonné of the Oil Painting.* 2vols. London, 1982 and 1984.

Rowell, M. 'Vladimir Tatlin: Form/Faktura', *October,* no. 7, Winter 1978, pp. 83-108.

_____. 'New Insights into Soviet Constructivism', *Art of the Avant-Garde in Russia,* 1981, pp. 15-32.

Rudenstine, A. 'The Chronology of Larionov's Early Work', *Burlington Magazine,* vol. 114, Dec. 1972, p. 874(Correspondence).

_____. Zander. 'The George Costakis Collection', *Art of the Avant-Garde in Russia,* 1981, pp. 9-14.

Rudnitsky, K. *Meyerhold the Director.* Ann Arbor, 1981.

Rusakov, Y. 'Matisse in Russia...', *Burlington Magazine,* vol. 117, no. 866, May 1975, pp. 284-291.

Rusakov, 1975. Russian bibliography no. 23 참조.

Rusakova, A. *Borisov-Musatov*. Leningrad, 1975.

Russian Art of the Revolution. 전시 카탈로그, Andrew Dickson White Museum of Art, Cornell University, Ithaca, 1970.

Russian Avant-Garde Art: The George Costakis Collection. A. Zander Rudenstine 편집, New York, 1981.

The Russian Avant-Garde: From the Collection of R. and M. Sackner. Lowe Art Museum, University of Miami, 1983.

Russian Futurism. E. Proffer and C. Proffer 편집, Ann Arbor, 1980.

Russian Museum, 1979. Russian bibliography no. 24 참조.

Russian Museum, 1980. Russian bibliography no. 25 참조.

Russian Stage Design: Scenic Innovation, 1900-1930. From the Collection of Mr. and Mrs. Nikita D. Lobanov-Rostovsky. By J.E. Bowlt. 전시 카탈로그, Mississippi Museum of Art, Jackson, 1982.

Russian Women-Artists of the Avant garde 1910-1930. 전시 카탈로그, Galerie Gmurzynska, Köln, 1979.

Russische und Soujetische Kunst: Tradition und Gegenwart. 전시 카탈로그, Städtische Kunsthalle, Düsseldorf, 1984.

R. and M. *Sackner Collection*, 1983. The Russian Avant-Garde 참조.

Salko, N. *Early Russian Painting: 11th to early 13th centuries*. Leningrad, 1982.

Salmon, A. *L'Art russe moderne*. Paris, 1928.

Salmond, W. 'Mikhail Vrubel and Stage Design', *Russian History*, vol. 8, pts. 1-2, 1981, pp. 3-22.

Sarabianov, 1971. Russian bibliography no. 26 참조.

Sarabianov, D. *Russian Masters of the early 20th century(New Trends)*. Leningrad, 1973.

Sarabianov, 1975. Russian bibliography no. 27 참조.

Sarabianov, D. *Valentin Serov*. New York, 1982.

Saryan, 1968. Russian bibliography no. 7 참조.

Selections from the Norton Simon, Inc. Museum of Art. D.W. Steadman 편집, 전시 카탈로그, The Art Museum, Princeton University, 1972.

Seven Moscow Artists 1910-1930. 전시 카탈로그, Galerie Gmurzynska, K ln, 1984.

Shanina, N. *Victor Vasnetsov*. Leningrad, 1979.

Sieg über die Sonne: Aspekte russischer Kunst zu Beginn des 20. Jahrhunderts. 전시 카탈로그, Akademie der Künste, Berlin, 1983.

Simmons, W.S. 'Malevich's "Black Square": The Transformed Self', *Arts*, vol. 53, Oct. 1978, pp. 116-125: Nov., pp. 130-141: Dec., pp. 126-134.

The Société Anonyme and the Dreier Bequest at Yale University: A Catalogue Raisonné. R. Herbert 편집, New Haven, 1984.

Sokolov, 1972. Russian bibliography no. 28 참조.

Sokolov, K. 'Aleksandr Rodchenko: New Documents', *Leonardo*, vol. 18, no. 3, 1985, pp. 184-192.

Sopotsinsky, O. *Art in the Soviet Union*. Leningrad, 1978.

Spencer, C. *Léon Bakst*. London, 1973.

Spencer, C. *The World of Serge Diaghilev*. New York, 1979.

Starr, S. F. *Melnikov*. Princeton, 1978.

Stephan, H. *"Lef" and the Left Front- of the Arts*. Munich, 1981.

Stites, R. *The Women's Liberation Movement in Russia*. Princeton, 1978.

Stuttgart, 1982. *Malerei und Plastik des 20 Jahrhunderts*. By K. Maur and G. Inboden. Staatsgalerie Stuttgart, 1982.

Surits, E. 'Soviet Ballet of the 1920s and the Influence of Constructivism', *Soviet Union*, vol. 7, pts. 1-2, 1980, pp. 112-137.

Suzdalev, 1980. Russian bibliography no. 29 참조.

Suzdalev, 1983. Russian bibliography no. 30 참조.

Sytova, A. *The Lubok: Russian Folk Pictures 17th to 19th Century*. Leningrad, 1984.

Talashkino, 1973. Russian bibliography no. 31 참조.

Taraboukine, N. *Le Dernier Tableau*. A. Nakov가 번역, 소개. Paris, 1972.

Tarabukin, 1974. Russian bibliography no. 32 참조.

Tate, 1981. *Catalogue of the Tate Gallery's Collection of Modern Art: other than works by British Artists*. By R. Alley. London, 1981.

Tatlin, 1915. Russian bibliography no. 33 참조.

Vladimir Tatlin, By T. Andersen. 전시 카탈로그, Moderna Museet, Stockholm, 1968.

Tatlin, 1977. Russian bibliography no. 34 참조.

Tatlin's Dream: Russian Suprematist&Constructivist Art. By A. Nakov. 전시 카탈로그, Fischer Fine Art Ltd., London, 1973.

Thyssen-Bornemisza, 1984. Modern Masters 참조.

Tretyakov, 1952. Russian bibliography no. 35 참조.

Tretyakov, 1963. Russian bibliography no. 36 참조.

Tretyakov Gallery, Moscow. *A Panorama of Russian and Soviet Art*. Leningrad, 1983.

Tretyakov, 1984. Russian bibliography no. 37 참조.

Twentieth Century Russian Paintings, Drawings, and Watercolours, 1900-30. 판매 카탈로그, Sotheby & Co., London, 12 April 1972.

Valkenier, E. *Russian Realist Art*. Ann Arbor, 1977.

Vanguardia Rusa 1910-1930: Museo y Coleccion Ludwig. By E. Weiss. 전시 카탈로그, Fundacion Juan March, Madrid, 1985.

Venetsianov and his School. By G. Smirnov. Leningrad. 1973.

Vergo, P. 'A Note on the Chronology of Larionov's Early Work', *Burlington Magazine*, vol. 114, July 1972, pp. 476–479.

Victoria and Albert Museum. Ballet Designs and Illustrations: 1581–1940. A Catalogue Raisonné. By Brian Reade. London, 1967.

The Victoria and Albert Museum. New York, 1983.

Women Artists: 1550–1950. By A. Sutherland Harris and L. Nochlin. 전시 카탈로그, Los Angeles County Museum of Art, 1977. 재판 New York, 1981.

World of Art(Mir iskusstva). Russian bibliography no. 16 참조.

Yale, 1984. *The Société Anonyme* 참조.

Zhadova, 1977. Russian bibliography no. 34 참조.

Zhadova, L. *Malevich: Suprematism and Revolution in Russian Art, 1910–1930.* London, 1982.

Zsadova(Zhadova), L. *Tatlin.* Budapest(1984).

Zygas, K.P. *Form Follows Form: Source Imagery Of Constructivist Architecture, 1917–1925.* Ann Arbor, 1981.

감사의 글

새로운 개정판을 낼 수 있도록 제의한 사람은 프린스턴 대학의 로렌 호크제마였다. 처음에는 이 방대한 작업을 과연 내가 혼자 할 수 있을까 회의한 적도 있지만, 결국 그에게 깊이 감사드린다. 그리고 후에 열정적으로 이 계획을 맡아서 기대 이상으로 개정판의 연구 확장에 도움을 준 테임즈 앤드 허드슨의 니코스 스탠고스에게도 감사드린다. 프린스턴 대학의 미술 및 고고학과 스페어스 재단의 재정 지원 덕분에 러시아에 두 번의 연구 여행을 다녀올 수 있었다.

새 개정판을 준비하면서 나는 많은 사람들과 기관들의 도움을 받았다. 레닌그라드의 러시아 미술관 큐레이터는 1982년과 1985년에 미술관과 수장고를 방문할 수 있도록 배려해 주었으며, 나의 어려운 질문과 상이한 기록들에 대한 의문 제기에도 성실하게 답변해 주었다. 특히 안내를 맡아 수고해 주었고 서면을 통한 질문에 가치 있는 대답을 해주었던 엘레나 바스네에게 감사드리고 싶다. 문화성의 스베틀라나 자파로바는 모스크바의 저작권 대행사를 통해서 내가 볼 수 없었던 트레탸코프 미술관에 있는 작품들에 관한 나의 질문들에 답을 보내왔다. 모스크바에 있는 바흐루신 미술관 관장 V.V. 구빈, 아브람체보 미술관의 I.V. 플로트니코바, 리투아니아에 있는 추리오니스 미술관 관장 페트라스 스타우카스 등도 내 편지에 기꺼이 답장을 해주었고, 그들의 미술관에 소장된 작품들에 대한 유용한 정보를 알려 주었다. 알렉산더 라브렌티예프는 그의 책에 수록된 로드첸코의 작품에 대한 귀중한 정보를 제공해 주었다. 1976-1977년 레닌그라드에서 지내는 동안 에르미타주 미술관의 유리 루사코프와 알라 루사코프, 그들의 동료들은 20세기 초 러시아 미술과 건축에 대한 나의 지식을 넓히는 데 큰 도움을 주었다. 게오르게 코스타키스는 나에게 그때까지 공개되지 않고 아직 그의 벽에 걸려 있던 걸작 소장품들을 보여 주었다. 나는 20세기 초 모스크바에서 현대 프랑스 미술품을 수집하였던 슈추킨과 모로소프의 집에서 당시 러시아 화가들이 느꼈을 영감을 느낄 수 있었다.

유럽과 미국의 미술관들, 화랑들, 소장가들이 준 도움은 이루 말할 수 없이 많지만, 특히 뉴욕 현대미술관의 막달레나 다브로프스키와 로나 루브에게 특히 감사드리고 싶다. 그들은 이 미술관에 있는 작품에 관한 연구뿐 아니라, 캐밀러 그레이가 알프

레드 바와 주고받았던 편지들을 제공함으로써 나의 연구에 큰 도움을 주었다. 캐밀러 그레이의 가족들 또한 편지 왕래 이상으로 많은 도움이 되었다. 레너드 허턴 갤러리의 잉그리드 허턴 부인은 그녀의 갤러리를 여러 차례 방문해 질문한 것에 대답해 주었다. 많은 학자들이 이 책에 수록된 작품에 대해 답변을 주었다. 나는 특히 A.K. 라리오노프 여사의 소장품에 대한 많은 질문에 신속하게 해답을 준 존 보울트에게도 감사드린다. 안드레이 나코프는 서면 질문에 답해 주었을 뿐 아니라, 긴 논의 과정에서 말레비치의 작품들의 연대 문제를 이해하는 데 도움을 주었다.

프린스턴 대학, 헌터 칼리지, 뉴욕 대학의 학부와 대학원에 있는 나의 학생들은 내가 지난 8년 동안 러시아 전위 미술사를 가르칠 때, 많은 토론과 질문, 새로운 자료 제시 등을 통해 도움을 주었다. 연구소에 있는 나의 연구 조교 린 안젤로는 개정판을 내는 초기 단계에서 특별히 많은 수고를 하였다. 프린스턴 대학 마컨드 도서관의 제인 블로크는 모호한 참고문헌을 기꺼이 찾아주었다. 프린스턴에 있는 미술 및 고고학과, 슬라브 어문학과, 인문학부 교수들은 서양미술사와 동양미술사의 경계에 있는 이 분야를 연구하고 가르치는 데 많은 도움을 주었다. 프린스턴의 러시아 연구 프로그램 전 담당자인 리처드 워트만 교수와 현 담당자인 엘렌 찬체스 교수는 러시아 역사와 문화에 대한 그들의 광범위한 지식을 나에게 나누어 주었으며, 그들의 다양한 프로그램 활동에 나를 동참하게 해주었다. 나는 칸딘스키의 러시아 혈통에 대한 개인적인 의문을 해결하기 위해 콜롬비아 대학의 슬라브 역사 및 문화에 대한 대학 세미나에 참가하기도 했다. 마리안 그레이와 엘로지 고로 박사는 원고를 읽어 주고 수정할 부분을 지적해 주었다. 타티아나 예르몰라예프 박사는 러시아어의 번역과 음역을 체크해 주었으며, 그림에 들어 있는 정말 난해한 서명 해독을 열심히 도와주었다. 혈장 물리학에 관한 저서를 쓰기도 한 나의 남편 로버트 모틀리는 고맙게도 이 작업을 하는 동안의 어려움을 함께 나누고, 결실을 얻기 위해 모든 방법을 동원해 도움을 주었다.

개정판을 내는 데 없어서는 안 되었던 숨은 일꾼은 바로 안젤리카 잰더 루덴스타인이다. 내가 그녀에게 개정판에 대한 생각을 말했던 그 순간부터 지금까지, 그녀는 계획을 관대하게 지지하면서 논의를 어떻게 하면 최상의 상태로 제공할 것인가에 대해 충고와 정보와 확실한 판단을 제공했다. 만약에 초판에 가한 수정이 정확한 기준을 갖지 못한 경우가 있다면 그것은 전적으로 나의 책임이다.

머라이언 벌레이-모틀리

옮긴이의 말

I.

이 책에서 '위대한 실험' 이라고 명명한, 1863년부터 1922년까지 약 57년 동안 일어난 러시아 미술계 내의 변화는 숨가쁠 정도로 빠르게 연속하여 일어났던 사건들과 자신의 창조성을 유감없이 발휘한 천재들의 활동으로 이루어졌다. 19세기 말과 20세기 초, 유럽과 밀접한 관계를 맺고 있었던 러시아의 지식인들과 부호들은 유럽에서 발생하는 새로운 미술의 변화 상황을 고국에 소개하는 데 큰 몫을 하였고, 한편으로 러시아 내의 전위 미술가들은 민족 정신이 담긴 전통 미술을 부활시켜 새로운 경향과 융합시키고 있었다.

야수파, 입체파, 미래파 등의 발생지인 프랑스 및 이탈리아보다 더 확실하게 반향을 일으킨 곳은 바로 러시아였다. 유럽의 대중들이 이러한 경향에 익숙해지기 이전에, 오히려 러시아 미술가들은 당대 유럽 미술에 대한 부호들의 집약된 컬렉션을 통해 새로운 경향에 빨리 눈을 뜨게 되었던 것이다.

이 책을 읽으면서 입체미래주의를 거쳐 추상으로, 그리고 혁명을 위한 공리주의 미술로 발전되는 과정을 추적하다 보면, 20세기 미술의 발전에 있어 러시아의 당시 상황이 얼마나 중요한 역할을 했는가 다시금 확인할 수 있다. 특히 그들이 이룩한 순수 추상미술과 모든 분야에 적용된 혁신적인 디자인, 포토몽타주, 전위적인 무대 등에서 볼 수 있듯이, 시대를 앞서는 사고 방식 및 실행 방식은 러시아 미술사상 전무후무한 혁신적 성과였다.

말레비치의 절대주의 회화가 많은 기하추상화가들과 모노크롬 화가들에 준 영향과, 타틀린의 구성주의가 이후의 국제적 기하추상 운동과 미니멀 아트에 끼친 영향은 아무리 강조해도 지나치지 않을 것이다. 출판된 지 40여 년이 지났음에도 불구하고, 이 책은 아직도 20세기 초 러시아 미술에 대한 가장 상세한 기본 서적으로 꼽힌다.

II.

이 책의 제목 『위대한 실험: 러시아 미술 1863-1922』는 캐밀러 그레이가 처음 출판했을 때의 제목(*The Great Experiment: Russian Art 1863-1922*)을 그대로 번역한 것이

다. 본 번역서는 개정판이지만, 제목은 초판의 것이 더 확실하게 전달되는 것 같아 캐밀러 그레이가 붙였던 것을 사용하였다. 개정판은 '러시아 실험 미술(*The Russian Experiment in Art 1863-1922*)' 이라는 제목을 갖고 있다.

아쉽게도 저자가 요절하였기 때문에 이 책이 서점에서 사라지는 위기가 있었으나, 다행히 1986년 머라이언 벌레이-모틀리가 개정하여 펴냄으로써 우리가 다시 볼 수 있게 되었다. 따라서 개정판은 본문에 캐밀러 그레이의 원주(原註)와 벌레이 모틀리가 붙인 주가 공존하고 캡션과 개정판 도판 설명이 따로 되어 있어 다소 복잡해졌다.

III.

러시아 미술의 위대한 실험의 중요성을 자세히 다루었다는 것 이외에, 이 책이 전해 준 또 하나의 감동은 어린 나이에 온 정성을 다해 연구를 완수했던 저자 캐밀러 그레이의 열정이다. 그녀는 놀랄 만한 일이라고 표현할 수밖에 없는 작업을 21세 때 시작해 5년만에 해냈다. 더구나 그레이는 미술사를 전공한 학자도 아니었다. 서방에서는 그녀가 연구를 시작하기 이전까지만 해도 러시아 현대 미술에 대해서는 제대로 된 연구가 없었음은 물론, 자료가 차단되어 있었기 때문에 관심 갖는 사람도 드물었다. 그녀는 아직 개방되기 이전의 러시아를 어렵게 드나들고 유럽을 수차례 방문하면서 그야말로 발로 뛰면서 자료를 수집했다.

캐밀러 그레이는 1971년 35세의 나이로 요절했다. 나는 이제 40으로 접어든 나이에 그녀의 책을 번역하면서, 사진조차 보지 못한 그레이에게 자꾸 애정이 간다. 내가 미술사 공부를 시작한 지 벌써 20여 년이 되었다. 그런데도 캐밀러 그레이가 무모할 정도의 순수한 열정으로 러시아 미술을 탐구했던 그러한 열정이 내겐 없는 것 같아 번역을 하면서 자꾸 부끄러운 생각이 들었다.

그래도 이 책을 내가 한국어로 번역할 수 있게 되어 기쁘다. 이 책이 나에게 러시아의 전위미술을 이해하는 데 많은 도움을 주었던 것처럼, 아무쪼록 학생들과 후배들에게도 가치 있는 책으로 기억되길 바란다.